學術論文集叢書

空谷幽蘭

——洪惟助教授八秩華誕祝壽文集

李瑞騰　主編

曾子玲、鄧曉婷、蕭雅雲　編輯

圖版

一 家庭・生活

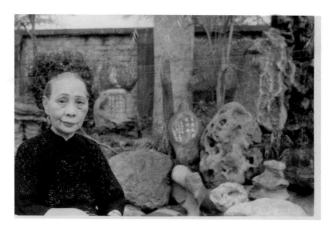

圖1-1　洪惟助書法與詩的啟蒙老師名詩人張李德和女士攝於自家庭園。

圖1-2　一九六六年九月，大三暑假在陸軍運輸學校受訓。休假時赴新店訪同窗
　　　閔宗述，同遊碧潭時，宗述掌鏡為惟助留影。

圖1-3　一九六七年六月四日與大學同學閔宗述（中）、林端常（右）攝於下竹
林租屋前。

圖1-4　一九六七年七月三日與大學摯友閔宗述（右）、廖令德（左）攝於新店碧
潭畔。

圖1-5　洪惟助伉儷與長子敦遠合影，攝於敦遠四個月大時。

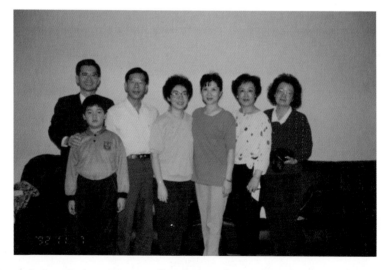

圖1-6　一九九二年十一月七日，第二屆崑曲傳習計畫，華文漪、史潔華來臺教
　　　　學，洪夫人秋桂、次子敦宜（時就讀小二）也參與學習。左起：洪惟
　　　　助、洪敦宜、張金城、陳彬、華文漪、史潔華、張秋桂。

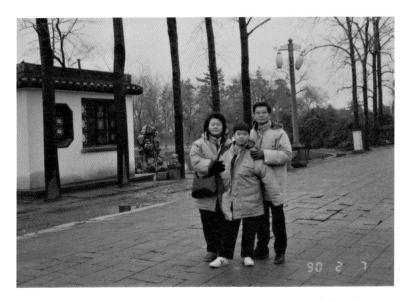

圖1-7　一九九〇年二月十日，洪惟助伉儷與長子敦遠攝於南京。

圖1-8　長子敦遠，主修作曲、指揮。

圖1-9　次子敦宜，任職安捷飛航訓練中心總機師。

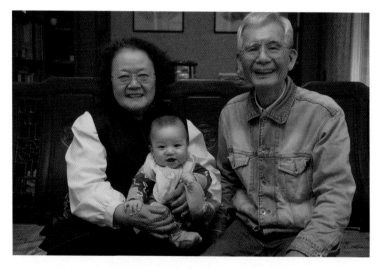

圖1-10　洪惟助伉儷與長孫本淳合影，攝於本淳一歲左右。

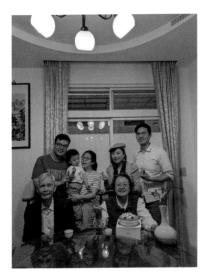

圖1-11　洪教授全家福。前排洪惟助伉 圖1-12　一九八○年代攝於中央大學中
　　　　儷，後排左起：長子敦遠、長 　　　　正圖書館榕樹前。
　　　　孫本淳、長媳蕭晴湘、次媳顏
　　　　伶娟、次子敦宜。

圖1-13　一九九一年七月攝於哈佛大學燕京圖書館。

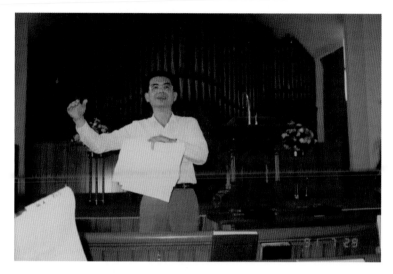

圖1-14　一九九一年七月於哈佛大學擔任訪問學人，
　　　　在波斯頓臺灣人基督教會演講。

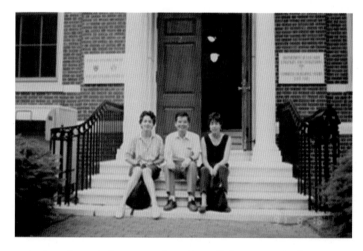

圖1-15　一九九一年八月十六日，與哈佛大學東亞文明系博士生Regina Lanas
　　　　（左）、Kathy Lowry（右）攝於哈佛大學燕京圖書館前臺階。

圖1-16　一九八〇年代末與胡自逢（中）、張夢機（右）攝於中央大學文學院前。

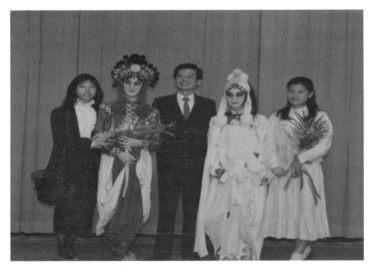

圖1-17　一九八八年十二月三十日，中央大學崑曲社公演《斷橋》後，社員與指導老師洪惟助（中）合影，陳素珠飾白素貞（右二），陳念萱飾青兒（左二）。

圖1-18　一九七〇年代末中央大學中國文學系謝師宴留影。

圖1-19　一九八七年，與中央大學七十六學年度中國文學系畢業生合影。

圖1-20　二〇一六年一月十二日，中央大學中國文學系期末餐會合影。

圖1-21　二〇一九年，中央大學中國文學系五十週年系慶，舉辦師生聯合書畫展，與同事、系友合影。

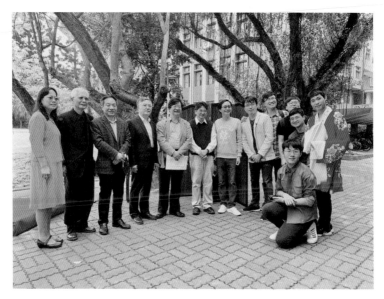

圖1-22　二〇一九年三月二十七日,「藍花楹下——讀、吟、唱、演交流會」。左起:楊自平、洪惟助、客座教授趙維江、客座教授虞萬里、李瑞騰、劉德明、李宜學、黃思超、鄭芳祥與學生們。

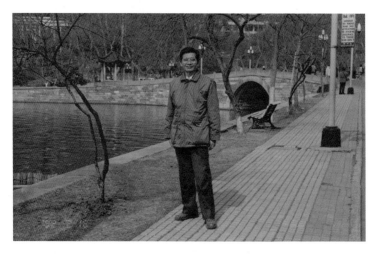

圖1-23　一九九二年二月十六日,攝於杭州斷橋。

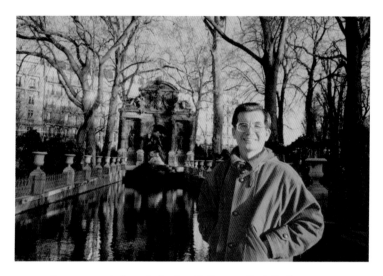

圖1-24　一九九二年底赴巴黎第七大學講學時留影。
攝於盧森堡公園FONTAINE前。

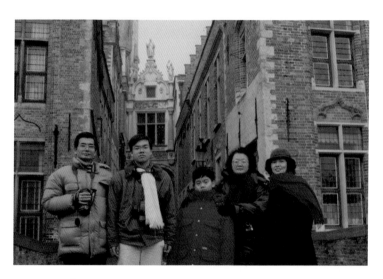

圖1-25　一九九三年二月全家遊法國、德國、比利時等國家。左起：洪惟助、敦
遠、敦宜、夫人秋桂、臺灣駐比利時文化參事方勝雄夫人。

二　好友‧學者

圖2-1　二〇一一年五月，崑山市千燈鎮舉辦崑曲研討會，《中國崑劇大辭典》主編吳新雷與臺灣《崑曲辭典》主編洪惟助同抱一瓜合影。周秦戲稱，兩岸崑曲辭典主編同抱一瓜，題詩：〈戲題千墩留影寄懷吳洪二先生〉：「相逢一抱兩無邪，莫問是匏還是瓜。秦望山頭歌吹歇，迴看風月隔天涯。」

圖2-2　一九九〇年，與曾永義（中）黃啟方（左）同遊福建合影。

圖2-3　一九九一年四月六日，俞振飛舞臺生活七十週年活動，與俞振飛握手。

圖2-4　一九九一年四月十日，洪惟助（右七）、朱昆槐（右四）、賈馨園（右五）訪問蘇州，顧篤璜（右六）設宴款待，與周秦（右二）、顧克仁（左二）等飯後留影。

圖2-5　一九九一年六月一日赴紐約法拉盛訪前中國文化學院藝術研究所所長張
　　　　隆延。

圖2-6　一九九一年八月十六日在哈佛大學Peabody Museum，與張光直（左）合
　　　　影於其研究室。

圖2-7　一九九二年一月十九日與郭漢城（中）、周純一（右）合影於郭寓。

圖2-8　一九九二年一月二十二日上海戲劇學院舉辦戲曲高級編劇進修班，班主
　　　任葉長海（右）邀曾永義（中）、洪惟助座談。

圖2-9　一九九二年一月二十二日上海戲劇學院舉辦戲曲高級編劇進修班座談時
　　　　與曾永義（右）合影。

圖2-10　一九九二年一月二十二日應邀參加上海戲劇學院舉辦戲曲高級編劇進修
　　　　班座談發言時留影。

圖2-11　一九九二年二月十六日攝於西湖畔。左起：曾永義、洛地、洪濤伉儷、
　　　　洪惟助。

圖2-12　一九九二年九月哈佛大學趙如蘭蒞臨中央大學講學，晚宴時合影。右
　　　　起：趙如蘭、洪惟助、王安祈。

圖2-13　一九九二年十月與趙如蘭合影於中央大學百花川畔松林道上。

圖2-14　一九九三年一月與巴黎第七大學教授高靜（左）合影於Les Halles教
　　　　堂前。

圖2-15　一九九三年一月七日於巴黎第七大學講學，與東亞系主任Jullien（右）
　　　　在系辦公室合影。

圖2-16　一九九六年二月攝於北京。左起：曾永義、王衛民、洪惟助。

圖2-17　一九九八年一月，與羅懷臻對話〈傳統戲曲的現代回歸〉，刊登於一九
　　　　九八年一月《表演藝術》雜誌。

圖2-18　一九九八年一月，與羅懷臻對話後留影。

圖2-19　二○○九年曾永義《桃花扇》崑劇，周秦訂譜、叢肇桓導演，秦肖玉
　　　　（叢夫人）身段指導。排練期間，洪惟助帶諸好友遊陽明山，巧入一家
　　　　掛滿摯友張清治書畫的餐廳用餐。周秦作詩一首：〈臺北戲贈叢肇桓先
　　　　生伉儷〉：「磨腔玉笛寄年華，生旦當場作一家。秋過西山楓欲染，揭來
　　　　海上唱桃花。」

三 演員・曲友

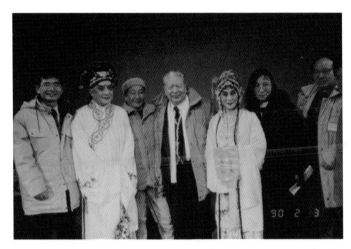

圖3-1 一九九〇年二月三日,第一次赴大陸觀賞崑曲,冬夜嚴寒,在江蘇省崑劇院觀賞張繼青與王亨愷演〈遊園驚夢〉,張寄蝶演〈遊街〉。左起:洪惟助、王亨愷、姚繼焜、魏子雲、張繼青、台灣曲友、貢敏。

圖3-2 一九九〇年七月七日,《鐵冠圖・刺虎》演出後,與飾演費貞娥的張靜嫻合影。左起曾永義、張靜嫻、洪惟助。

圖3-3　香港曲友顧鐵華夫婦來臺灣，賈馨園約曲友在賈府聚會。（右一）顧鐵
　　　　華、（右二）何文基、（右四）洪惟助、（右五）賈馨園、（右六）朱昆
　　　　槐、（右七）劉家煜、（右八）蔣倬民、（左二）顧鐵華夫人。

圖3-4　一九九一年三月二十九日訪蘇州省崑劇院，左起：曾銘、張寄蝶、洪惟
　　　　助、孔繁中、賈馨園、石小梅。

圖3-5　一九九一年四月訪浙江崑劇團，左起：韓建林、汪世瑜、朱昆槐、張世錚、沈祖安、洪惟助、王奉梅、賈馨園、薛年勤。

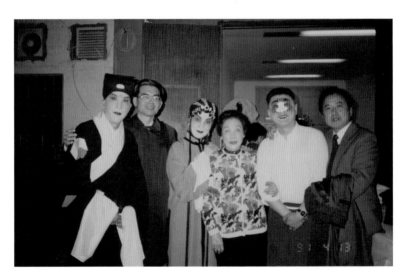

圖3-6　一九九一年四月十三日，俞振飛舞臺生活七十週年活動演出後合影。左起：王泰祺、洪惟助、張靜嫻、樓蕙君、劉異龍、汪世瑜。

圖3-7　一九九一年八月五日於美國海外崑曲社社長陳富煙府上曲會合影。
　　　　右起：洪惟助、張充和、畫家馬白水，馬夫人。

圖3-8　一九九一年八月五日與張充和及其美籍夫婿傅漢思，在美國海外崑曲社
　　　　社長陳富煙家中合影。

圖3-9　一九九一年八月五日美國海外崑曲社曲會，在社長陳富煙紐澤西府上舉
　　　　行。撮笛者張充和，演唱者尹繼芳。

圖3-10　一九九一年八月五日，在紐約中央公園與美國海外崑曲社社長陳富煙
　　　　（右）合影。

圖3-11　一九九一年八月二十三日在加州柏克萊訪問李方桂夫人徐櫻（中）女公
　　　　子李林德（左）。

圖3-12　一九九二年一月十八日於北方崑曲劇院大門前留影。
　　　　左起：蔡瑤銑、叢肇桓、洪惟助、周純一、陳中生。

圖3-13　一九九二年一月十八日，洪惟助、周純一與北方崑曲劇院演員合影。
　　　　左起：周萬江、周純一、洪惟助、蔡瑤銑、楊鳳一、侯少奎。

圖3-14　一九九二年一月二十一日訪邵傳鏞（左）於其寓所合影。

圖3-15　一九九二年一月二十一日與周純一（右）訪鄭傳鑑（中）。
　　　　於鄭寓合影。

圖3-16　一九九二年一月二十三日訪王傳蕖。
　　　　左起：洪惟助、王傳蕖、顧兆琳。

圖3-17　一九九二年二月二十一日，劉異龍（左）《孽海記・下山》演出後
　　　　合影。

圖3-18　一九九二年一月二十八日由胡忌（左一）作陪，訪張繼青（右二）、
　　　　姚繼焜（左二）伉儷。

圖3-19　一九九二年四月十日訪倪傳鉞（左）。

圖3-20　一九九二年九月五日於國家音樂廳舉辦「崑曲之美」講座後合影。
　　　　左起：曾永義、華文漪、洪惟助。

圖3-21　一九九三年六月，在臺北演出〈吃糠·遺囑〉後合影。
　　　　左起：田士林、張江南、計鎮華、洪惟助、張金城。

圖3-22　一九九三年十二月二十二日於中央大學文二館大講堂，張嫻演講「從國
　　　　風蘇劇團到浙江崑劇團」。左起：洪惟助、張嫻、林為林、張志紅。

圖3-23　一九九三年十二月二十二日於中央大學文二館大講堂，由張世錚翻譯張
　　　　嫻的蘇州鄉音。左起：古兆申、張世錚、姚傳薌、洪惟助。

圖3-24　一九九五年三月六日王奉梅、汪世瑜應邀至中央大學演講「崑劇中不同
　　　　類型的生旦藝術」，講座後與王奉梅合影。

圖3-25　一九九五年三月六日王奉梅、汪世瑜應邀至中央大學演講「崑劇中不同類型的生旦藝術」，講座後與汪世瑜（左）合影。。

圖3-26　一九九六年《崑曲選輯》演出錄影後，與龔隱雷（左）、孔愛萍（右）合影。

圖3-27　一九九六年一月二十八日，《崑劇選輯》二輯錄影，蔡正仁（中）演〈琵琶記·書館〉後與沈斌（左）合影。

圖3-28　一九九六年一月二十九日，《崑劇選輯》二輯錄影，王芝泉（左）演〈扈家莊〉後合影。

圖3-28　一九九六年一月二十九日，《崑劇選輯》二輯錄影後聚餐。
　　　　與張銘榮（右）合影。

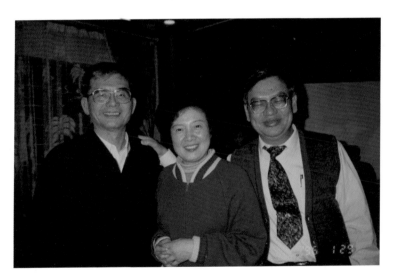

圖3-29　一九九六年一月二十九日《崑劇選輯》二輯錄影後聚餐。
　　　　與張靜嫻（中）、曾永義（左）合影。

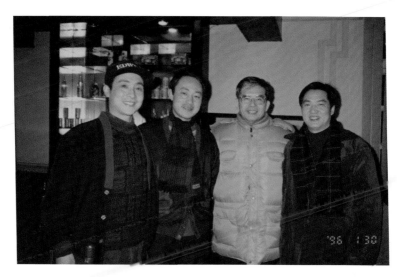

圖3-30　一九九六年一月三十日，《崑劇選輯》二輯錄影後聚餐。
　　　　與林為林（左一）、陶鐵斧（左二）合影。

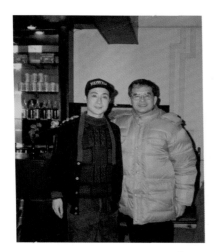

圖3-31　一九九六年一月三十日，《崑　圖3-32　一九九六年一月三十日，《崑
　　　　劇選輯》二輯錄影後聚餐，　　　　　劇選輯》二輯錄影後聚餐，與
　　　　與林為林（左）合影。　　　　　　張志紅（左）合影。

圖3-33 一九九六年一月三十日，與王世瑤（左）合影。

圖3-34 一九九六年二月四日《崑劇選輯》二輯侯少奎（左）〈單刀會〉錄影演出後合影。

圖3-35 一九九六年二月二日，湖南省崑劇團錄影結束後與張富光（左）合影。

圖3-36　一九九六年二月七日與北方崑曲劇院演員合影。
　　　　前排右起：曾永義、傅雪漪、洪惟助。
　　　　後排右起：王振義、魏春榮、蔡瑤銑、蔡欣欣、施德玉。

圖3-37　二○二一年六月三十日洪惟助（前排右）率臺灣崑劇團赴蘇州參加第五
　　　　屆崑劇藝術節，與張靜嫻（前排左）、蔡正仁（前排中）、陳大威（後排
　　　　中）、蕭向平（後右）合影。

圖3-38　二○一九年五月十五日崑山保麗戲院王芳主演蘇劇《國鼎魂》，謝幕後合
　　　　影。左起：吳思偉、郭勝芳、洪惟助、王芳、葉鳳。

四 從崑曲傳習計畫到臺灣崑劇團

圖4-1 一九九二年三月二十一日，第一屆崑曲傳習計畫成果發表會暨座談會，左起：黃武忠、卓英豪、曾永義、洪惟助。

圖4-2 一九九五年三月十一日，「崑曲傳習計畫」商借大鵬劇團場地，由王奉梅（中）進行教學。

圖4-3　一九九七年十月十二日，第四屆崑曲傳習計畫成果發表會後師生合影。
　　　　後排左起：貢敏、韓昌雲、陳凱莘、曾永義、李殿魁、洪惟助、張洵
　　　　澎，前排左起：林佳儀、古嘉齡、汪詩佩。

圖4-4　一九九七年十月十二日，第四屆崑曲傳習計畫成果發表會後師生合影，
　　　　左起：林祖誠、楊汗如、林美惠、洪惟助、古嘉齡、陳凱莘。

圖4-5　二○○○年四月四日，「崑曲傳習計畫」學員以「臺灣聯合崑劇藝術團」
　　　　名義，參加首屆中國崑劇藝術節，於蘇州市文華曲藝廳演出，演出後與
　　　　兩岸專家學者合影。後排左二薛若琳、左四郭漢城、左五叢肇桓、左七
　　　　朱家溍、左八劉厚生、左九王蘊明、右二顧篤璜、右一曾永義，前排左
　　　　起：洪惟助、林宜貞、林美惠、鄒慈愛、孫麗虹、郭勝芳、趙揚強、陳
　　　　美蘭。

圖4-6　率臺灣崑劇團參加二○一二年蘇州第五屆崑劇藝術節，六月三十日下午
　　　　場《西廂記》演出後合影。右起：林祖誠、周秦、陳元鴻、羅慎貞、陳
　　　　長燕、朱惠良、楊莉娟、蔡正仁、溫宇航、洪惟助、梁谷音、陳大威、
　　　　陳安娜。

圖4-7　二○一○年五月二十九日，「千里風雲會」系列演出，臺灣崑劇團《風箏誤》謝幕留影。右起：羅慎貞飾錢氏、劉珈后飾詹淑娟、葉復潤飾戚輔臣、洪惟助團長、劉稀榮飾戚友先、郭勝芳飾柳氏、錢宇珊飾梅香

圖4-8　二○一三年六月，與謝柏樑（右三）率團至德國海德堡大學演講及示範演出，演畢與海德堡大學教職員留影。

圖4-9　二○一三年六月與謝柏樑（左一）應邀至維也納音樂大學講座，與主辦人布蘭德爾教授合影。演講者與示範演出者，左起：謝柏樑、Ursula Hemetek 、洪惟助、布蘭德爾、顧衛英、楊莉娟、趙揚強、吳承翰、蕭本耀。Ursula Hemetek是維也納音樂和表演藝術大學傳統音樂和民俗音樂研究院負責人。

圖4-10　二○一三年六月於維也納帕爾菲皇宮（Palais Pallfy）費加洛廳演出〈驚夢〉，顧衛英飾杜麗娘（右）楊莉娟飾春香（左），是帕爾菲皇宮第一次演出崑曲。

圖4-11　二○一三年六月顧衛英飾杜麗娘（右）、趙揚強飾柳夢梅（左）。

圖4-12　二〇一三年五月五日於城市舞臺
　　　　演出《范蠡與西施》。溫宇航飾范
　　　　蠡（左），陳長燕飾西施（右）。

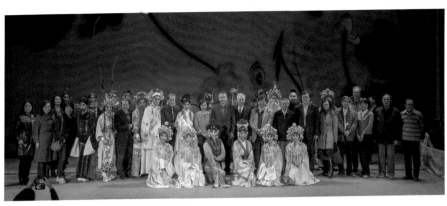

圖4-13　二〇一七年十一月二十三日中央大學崑曲博物館開幕，晚上演出《范蠡
　　　　與西施》。謝幕後，周景揚校長及夫人、文學院院長李瑞騰、洪惟助、
　　　　演員與海內外學者合影。

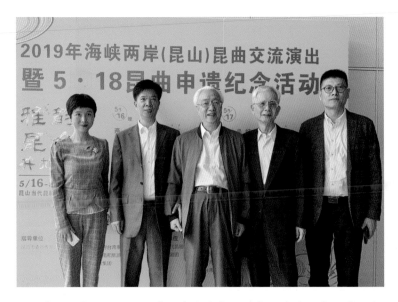

圖4-14　二〇一九年五月十八日崑山當代崑劇院，舉辦海峽兩岸交流演出，洪惟
　　　　助（右二）率臺灣崑劇團參加，與崑山文廣局副局長王清（右一）、蔡
　　　　正仁（中）、崑山當代崑劇院書記瞿琪霞（左一）合影。

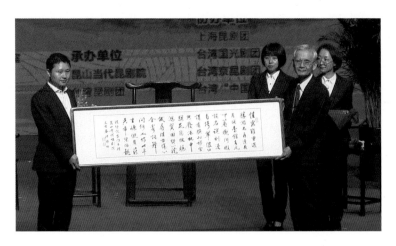

圖4-15　二〇一九年五月崑山當代崑劇院舉辦海峽兩岸交流演出暨五月十八日崑
　　　　曲申遺活動。五月十六日第一節目是臺崑、崑崑互贈禮物。臺崑致贈洪
　　　　惟助團長手書《浣紗記・家門》予崑崑。

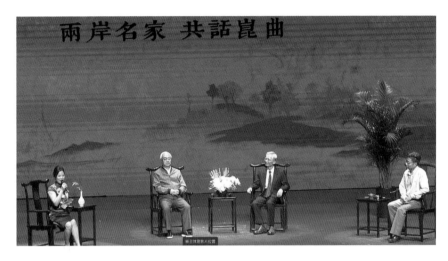

圖4-16　五月十六日第二節目「兩岸名家・共話崑曲」，由龔隱雷（左一）主
　　　　持，共話者：蔡正仁（左二）、洪惟助（右二）、蔡少華（右一）。

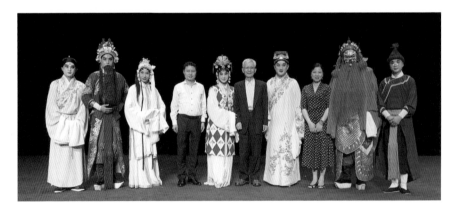

圖4-17　二〇一九年五月海峽兩岸臺崑、崑崑交流演出，五月十七日演出後合
　　　　影。左起：房鵬飾酒保（《長生殿・酒樓》）、楊陽飾郭子儀（《長生殿・
　　　　酒樓》）、郭勝芳飾錢玉蓮（《荊釵記・雕窗》）、崑崑張克明總經理、羅
　　　　晨雪飾陳妙常（《玉簪記・偷詩》）、臺崑洪惟助團長、溫宇航飾潘必正
　　　　（《玉簪記・偷詩》）、戲劇指導龔隱雷、曹志威飾火德星君（《九蓮燈・
　　　　火判》）、王盛飾閻遠（《九蓮燈・火判》）。

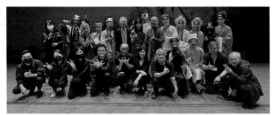

右中　圖4-18　二〇二〇年「紅樓夢崑曲」，陳常燕演出《蕊珠記・冥升》，孫致文編劇、洪敦遠編曲。

左上　圖4-19　二〇二二年十一月二十六日臺灣崑劇團「好夢正初長」第一天演出後，全體演員與工作人員大合照。後排左起左曉芬、劉育志飾〈下書〉惠明、凌嘉臨、蔡佳君飾〈相約〉芸香、〈討釵〉皇甫夫人、劉稀榮飾〈借靴〉張三、團長洪惟助、導聆朱嘉雯、黃昶然飾〈下書〉老和尚、溫宇航、趙揚強、陳長燕飾〈樓會〉于叔夜、穆素徽、謝樂、奈洛飾〈下書〉崔鶯鶯、張生。前排左四起鼓佬吳承翰、大提琴唐厚明、撅笛何柔澐、撅笛蕭本耀、翁亦辰飾〈借靴〉劉二、嚴梓碩飾〈借靴〉小伙、二胡宋金龍、笙王寶康。

左下　圖4-20　二〇二二年臺灣崑劇團「好夢正初長」系列《西遊記・認子、胖姑、借扇》謝幕，前排左起：黃毅勇（飾牛魔王）、陳秉蓁（飾胖姑）、戴心怡（飾鐵扇公主）、洪惟助團長、溫宇航（飾唐三藏）。

五　從中央大學戲曲研究室到崑曲博物館

圖5-1　一九九四年大陸學者訪中央大學於觀景臺合影。左起：王衛民、傅鴻礎、胡忌、時鍾雯、黃鈞、陳多、蔣星煜、夏寫時、葉長海、洪惟助。

圖5-2　一九九四年大陸學者參觀中央大學戲曲研究室。右起：傅鴻礎、王衛民、洪惟助。

圖5-3　一九九八年八月三十日，曲友王希一（左）、張惠新（中）伉儷造訪中央大學戲曲研究室合影。

圖5-4　一九九八年十一月二十四日，傳統藝術中心與中央大學戲曲研究室簽訂長期交流合作協議。洪惟助向文建會林澄枝主委、劉兆漢校長、鄭光甫副校長、傳藝中心柯基良主任介紹戲曲研究室所藏文物。

圖5-5　第三屆崑曲傳習計畫，王芝泉（左）應邀來臺講學，至中央大學舉辦講座，並參觀戲曲研究室。

圖5-6　二○○二年六月二日，戲曲研究室應邀於文建會舉行崑曲文物展。右起：柯基良、劉兆漢、陳郁秀、洪惟助。

圖5-7　二〇一七年十一月二十三日崑曲博物館開幕式剪綵。右起：中國崑劇古琴研究會名譽會長叢肇桓、李瑞騰院長、桃園市文化局莊秀美局長、洪惟助館長、周景揚校長、蔣偉寧部長。

圖5-8　崑曲博物館開幕式。左起蔣偉寧部長、樊曼儂董事長、郭為藩部長、周景陽校長、洪惟助館長、莊秀美局長、李瑞騰院長、叢肇桓會長。

圖5-9　二〇一七年崑曲博物館開幕演出後合影，左起李瑞騰院長、洪惟助教授、郭為藩部長、曾子玲（飾楊貴妃）、周景揚校長、曾子津飾唐明皇、莊秀美局長、蔣偉寧部長。

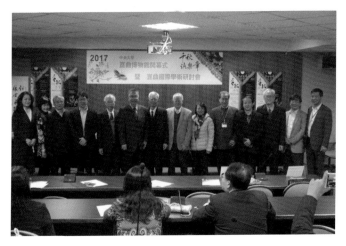

圖5-10　二〇一七年崑曲博物館開幕並舉辦崑曲國際研討會。左起：湘崑團長羅艷、蘭庭團長王志萍、笛師蕭本耀、蔣偉寧部長、郭為藩部長、周景揚校長、洪惟助館長、劉兆漢院士、莊秀美局長、叢肇桓會長，北崑副院長曹穎、李光華副校長、李瑞騰院長、永嘉崑劇團長徐顯眺。

圖5-11　二〇一七年崑曲博物館開幕舉辦兩岸崑曲國際學術研討會，左起：蔣偉
　　　　寧部長、劉兆漢院士、郭為藩部長、周景揚校長、莊秀美局長、李瑞騰
　　　　院長。

圖5-12　崑曲博物館開館次日，曾永義（中）蒞臨專題演講，與崑曲博物館研
　　　　究員黃思超（左）合影。

圖5-13　二〇一八年六月第二期特展「千秋煥樂章」開幕。右起：康來新、周
　　　　景揚伉儷、白先勇、洪惟助、馬以工、漢聲電臺梅少文，李瑞騰。

圖5-14　紐約國劇雅集張光敏總幹事，捐贈雅集多年珍藏的衣箱，由周景揚校
　　　　長（左）、崑曲博物館洪惟助館長（中）受贈。

圖5-15　二〇一八年十一月二十三日崑曲博物館周年慶特展「樂府傳聲──傳字輩文物特展」開幕合照：後排左起齊曉楓教授、王志萍團長、應平書團長、蔣孝澈教授、李瑞騰院長、朱昆槐教授、王安祈教授、周好璐教授，前排：朱自力教授、胡錦芳女士、洪惟助館長、張光敏社長、周景揚校長、薛年勤會長、周世琮先生、周世琮夫人、薛年勤夫人。

圖5-16　傳字輩特展曲會，演唱者江蘇省演藝集團崑劇院一級演員胡錦芳。

圖5-17　傳字輩特展曲會，演唱者中央大學校友宋泮萍。

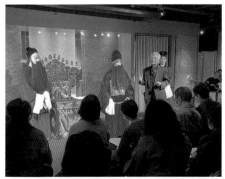

圖5-18　二〇二〇～二〇二一年博物館推出堂會活動，邀請優秀崑劇團在博物館小舞臺進行小型演出，配合演出，先導聆，讓觀眾認識崑曲。臺灣崑劇團演出《燕子箋·狗洞》，劉稀榮飾鮮于佶（中），洪惟助館長親自導聆。

圖5-19　傳字輩特展，傳字輩後人參觀。左起：胡錦芳女士、周世琮夫人、薛年勤夫人、薛年勤會長。

圖5-20　傳字輩特展曲會，演唱者周傳瑛孫女周好璐。

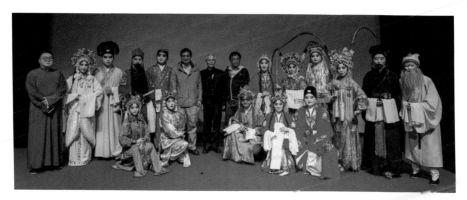

圖5-21　二○二一年十一月二十七日第一屆大學崑曲聯演謝幕合照。後排左起戲曲學院吳思偉清唱〈彈詞〉、許頤蘅飾白蛇（〈斷橋〉‧臺大）、陳明緯飾許仙（〈斷橋〉‧臺大）、劉雲奇飾蘇東坡（〈跪池〉‧中大）、胡家齊飾陳季常（〈跪池〉‧中大）、林沛練、洪惟助、萬榮正、繆承哲飾柳氏（〈跪池〉‧中大）、葉律均飾百花公主（〈百花贈劍〉‧成大）、曾曉華飾海俊（〈百花贈劍〉‧成大）、黃絹文飾江花右（〈百花贈劍〉‧成大）、李少康飾家院（〈寫狀〉‧東吳）、王怡蓁飾蒼頭（〈跪池〉‧中大）。前排左起廖子晴飾小青（〈斷橋〉‧臺大）、方玟心飾女兵（〈百花贈劍〉‧成大）、陳彥勳飾叭喇公公（〈百花贈劍〉‧成大）、李桂枝飾零微（〈寫狀〉‧東吳）、丁羽萱飾趙寵（〈寫狀〉‧東吳）。

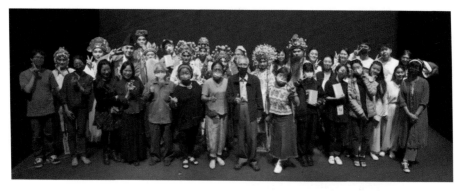

圖5-22　二○二二年十一月十九日第二屆大學崑曲聯演謝幕大合照，前排左起：清華大學羅仕龍、林佳儀；風城崑劇團鍾艾蒨、鍾廷采；林逢源、宋泮萍；成功大學高美華；崑曲博物館洪惟助；臺北市崑曲同期周蕙蘋；水磨曲集崑劇團吳曉雯；拾翠坊崑劇團林宜貞。

圖5-23 二〇二一年十月，拍攝中央大學崑曲博物館「傳統表演藝術×博物館」系列影片《曲本的秘密》時留影。

圖5-24 南藝大副校長黃翠梅教授與洪惟助教授談論館藏文物韓世昌斗篷。

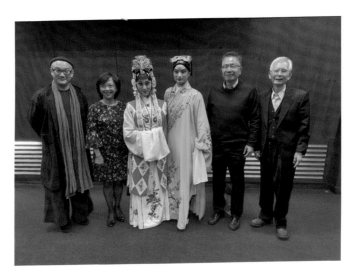

圖5-25 二〇二一年十二月四日堂會，臺灣崑劇團演出《玉簪記·琴挑》。左起戲劇指導溫宇航、周校長夫人、謝樂飾陳妙常、奈諾飾潘必正、周景揚、洪惟助。

六　洪惟助教授崑劇劇照攝影

圖6-1　一九九二年二月十六日《崑劇選輯》一輯《療妒羹・題曲》，王奉梅飾喬小青。

圖6-2　一九九二年二月二十日，《崑劇選輯》一輯《玉簪記・秋江》，岳美緹飾潘必正、張靜嫻飾陳妙常。

圖6-3　一九九二年二月二十日，《崑劇選輯》一輯《牧羊記・望鄉》，岳美緹飾李陵、顧兆琳飾蘇武。

圖6-4　一九九二年二月二十日，上海崑劇團《牡丹亭・尋夢》，梁谷音飾杜麗娘。

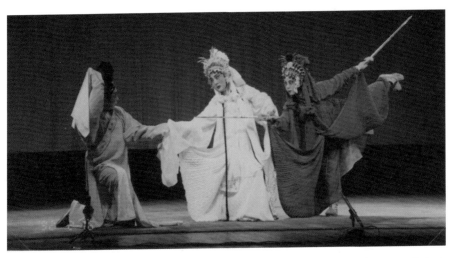

圖6-5　一九九二年二月十六日《崑劇選輯》一輯《雷峰塔・斷橋》，陶鐵斧飾許
　　　　仙、王奉梅飾白素貞、孫麗萍飾小青。

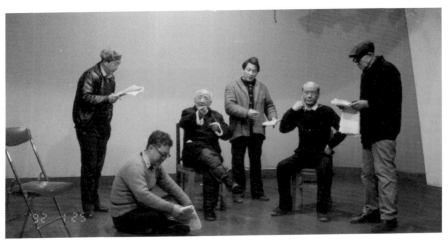

圖6-6　一九九二年一月二十五日沈傳芷（左三）為《崑劇選輯》一輯錄影計畫
　　　　排練《繡襦記・賣興》。

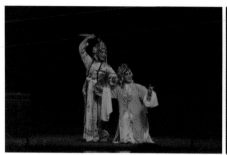

圖6-7　　九九二年，華文漪首次來臺灣演出《牡丹亭》。史潔華飾春香，華文漪飾杜麗娘。

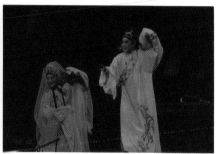

圖6-8　　一九九二年十月二日華文漪、高蕙蘭演出全本《牡丹亭》，開啟臺灣觀眾崑曲新視野。

圖6-9　　一九九六年一月二十五日江蘇省崑劇院《浣紗記・寄子》石小梅飾伍子（左）、王繼南飾伍子胥。

圖6-10　　一九九六年一月二十八日，上海崑劇團《雷峰塔・水鬥》，王芝泉飾白素貞、谷好好飾小青、郭逵炯飾法海。

圖6-11　一九九六年一月二十八日，上海崑劇團《雷峰塔‧水鬥》，王芝泉飾白
素貞、谷好好飾小青、郭迖炯飾法海。

圖6-12　一九九六年一月二十九日，上海崑劇團《彩樓記‧評雪辨蹤》，蔡正
仁飾呂蒙正（左）、張靜嫻飾劉翠屏（右）。

圖6-13　一九九六年一月三十日，〈罷宴〉，龔隱雷飾寇妻，王維艱飾劉婆，黃小午飾寇準。

圖6-14　一九九六年一月三十一日，《繡繻記・教歌》，左起湯健華飾楊州阿二、李公律飾鄭元和、陶波飾蘇州阿大。

圖6-15　一九九六年一月二十七日江蘇省蘇崑劇團〈相約〉，陶紅珍飾芸香（左），龔繼香飾皇甫母（右）。

圖6-16　一九九六年二月四日北方崑曲劇院〈借扇〉劉靜飾鐵扇公主（左）、張敦義飾孫悟空（右）。

圖6-17　一九九六年一月二十八日，上海崑劇團《爛柯山‧癡夢》，梁谷音飾崔氏。

圖6-18　一九九六年二月二日，湖南省崑劇團《虎囊彈‧醉打山門》，雷子文飾魯智深。

圖6-19　一九九六年二月三日北方崑曲劇院《寶劍記‧夜奔》，侯少奎飾林沖。

圖6-20　一九九六年二月四日，北方崑曲劇院〈出塞〉，張毓雯飾王昭君（中），王寶忠飾王龍（左）。

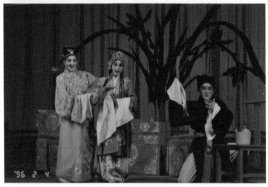

圖6-21　一九九六年二月四日，北方崑曲劇院《金不換》左起：魏春榮飾春蘭、張萍飾姚氏、溫宇航飾姚英。

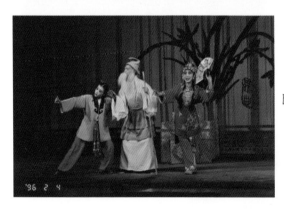

圖6-22　一九九六年二月四日，北方崑曲劇院《西遊記·胖姑學舌》，左起：王怡飾王六、張衛東飾爺爺、王瑾飾胖姑。

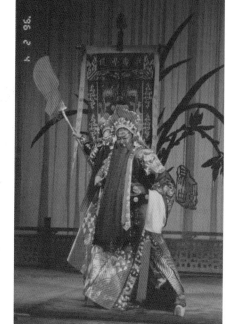

左圖6-23　一九九六年二月四日北方
　　　　　崑曲劇院〈單刀會〉，侯少
　　　　　奎飾關羽。

下圖6-24　一九九六年二月四日北方
　　　　　崑曲劇院〈單刀會〉，侯少
　　　　　奎飾關羽（中）、侯寶江飾
　　　　　周倉（左）。

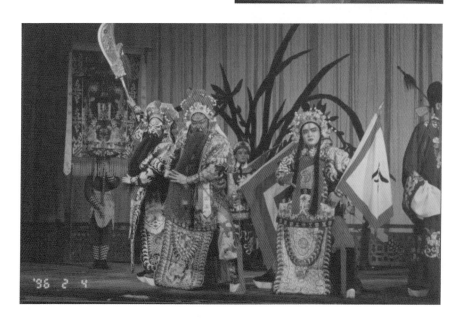

七　洪惟助教授書法作品

圖7-1　一九九〇年書蘇軾〈定風波〉詞。

圖7-2　一九九〇年書杜甫〈秋興〉詩。

圖7-3　一九九〇年書杜甫〈詠懷古
蹟〉詩。

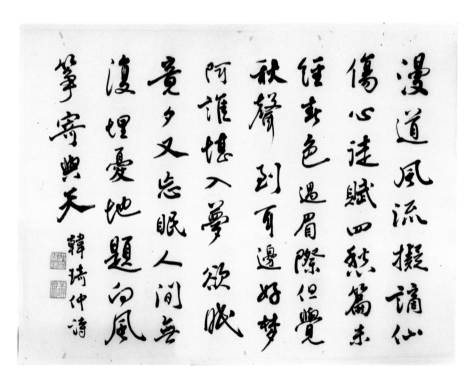

圖7-4　七十八年中央大學畢業紀念冊題〈浣溪紗〉詞。

圖7-5　《風箏誤》中韓琦仲題於風箏上詩，為二○一○年臺灣崑劇團《千里風
　　　雲會》製作演出而寫，並作為舞臺布景。

八　師友賀壽

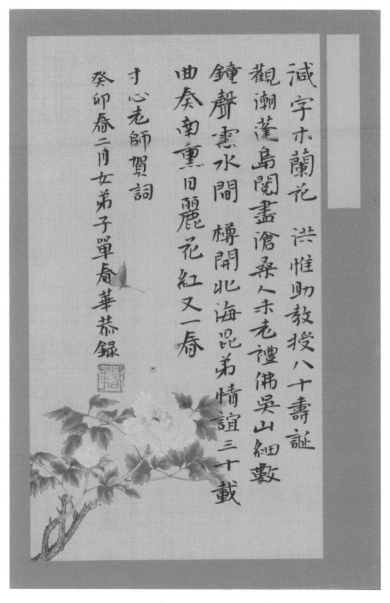

減字木蘭花　洪惟助教授八十壽誕
觀潮蓬島閱盡滄桑人未老禮佛吳山細數
鐘聲憲水間　樽開北海昆弟情誼三十載
曲奏南薰日麗花紅又一春
寸心老師賀詞
癸卯春二月女弟子單育華恭錄

圖8-1　周秦教授詩賀洪教授壽辰

此二幅照片為一九九四年春夏之際，由洪惟助教授領隊到臺灣各地傳播崑曲，舉辦「崑曲之美講座」所攝，珍藏至今。張靜嫻偕夫婿李小平[*]並賦詩恭祝洪惟助教授八十壽誕：

儒雅謙恭學養深，弘揚崑曲碩果盛。
從容笑對華髮生，淡定度曲福壽增。

──張靜嫻、李小平恭賀

圖8-2，坐者左起：顧兆琪、侯少奎、張靜嫻；圖8-3，與張靜嫻（左）、梁谷音（右）合影。

* 張靜嫻，上海崑劇團國家一級演員。夫婿李小平，上海崑劇團國家一級演奏員。

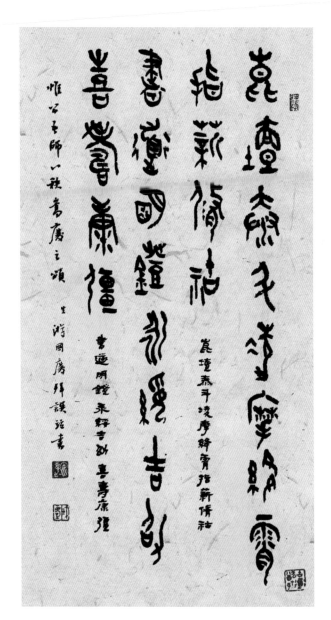

圖8-4　受業弟子游國慶以籀篆作「惟公吾師八秩嵩慶之頌」。

序一

　　大學集結各類知識精英，是知識生產與傳播的重要場域。在這個場域提倡人文精神，旨在讓知識更豐美且更人性化，不只研究者、受教者，也包括知識轉化運用的直接或間接對象。

　　更進一步說，大學人文精神的展現，不只於人文學科及通識課程的教研上，在校園空間、組織結構、制度運作，乃至於師生的社會參與，人文精神都存於內而散發於外。那是一種人之所以為人的普遍自覺，具體呈現於對人的尊嚴、價值的關切與護佑；亦及於人文傳統，特別是對文學藝術等創造性現象的保護和發揚。

　　源於明末清初蘇州崑山的「崑曲」，先是流行於江南，其後風靡大江南北，被稱為「百戲之母」，二〇〇一年被聯合國教科文組織列為「人類口述和非物質遺產代表作」。經由各方的努力，如今崑曲已廣為人知，備受喜愛；而坐落於臺灣桃園的中央大學，竟能於二〇一七年在校園成立一座崑曲博物館，典藏稀珍崑曲文物，並以穩定的動能，不斷推出新的特展及相關活動。

　　這個因緣來自洪惟助教授。一九七二年就來到本校任教的洪教授，長期從事詞曲的研究與教學，一九九二年，他在學校成立戲曲研究室，帶領研究生，積極進行崑曲和臺灣本土戲劇的調查研究，迄今已累積豐碩的收藏和學術成果，為本校人文學科領域的特色之一。崑曲部分，除完成《崑曲辭典》及相關著作以外，更成功籌設了此座以崑曲為主題的博物館。

　　洪教授退休後仍持續投入崑曲工作，以崑曲博物館館長身分推動

相關事務，令人敬佩，茲逢八十整壽，門生故舊撰文感念，並相關報導，都為一集，編者索序，我敬述一二以申謝悃，並賀大壽。

中央大學校長　周景揚謹序

序二

　　我一九八八年到中央大學土木工程學系服務，一九九七年開始參與學校行政工作，擔任主任秘書，初識中文系洪惟助教授，略知他長期在傳統戲曲方面努力耕耘，特別是經由戲曲研究室，對崑曲及臺灣民間曲藝有相當廣泛的調查和研究；其後我從研發處到校長室，一路看著洪教授持續不懈地開展他的戲曲事業，而且成果豐碩，深表敬佩。

　　我常在想，大學教授面對他自己的專業，當然要不斷地精進，這其中必須有虔誠的敬業之心，在應行可行之處奮力行動。一位優秀的學者，知道在他的專業領域，什麼是「應不應該」、「可不可以」？那樣的思索與判斷，有賴於他的才學識見，但更重要的是力行，一種義無反顧的具體實踐。我嘗以「積極性」概括之，期待我們的教師都能具有這樣的特性；當然大學校園有其整體性，其內部的群己關係如何，在在影響大學是否能朝正確且良性的方向發展。

　　依我看，洪教授正是一位深具積極性的學者，他的專業形象鮮明，特有前瞻性眼光，較早意識到崑曲不只是一個地方劇種，有全面開挖的價值，因此就踏踏實實去做了，奔走兩岸多年，做了許多田野工作，積累大量稀珍史料，終於催生了一座崑曲博物館。

　　洪教授曾和我分享他的規畫，也曾多次邀請我參與他策辦的活動；我看他至今仍孜孜矻矻努力，深受感動。欣逢他八十大壽，祝禱他吉祥平安，也期盼崑曲博物館永續發展。

<div style="text-align:right">前中央大學校長、前教育部長　蔣偉寧謹序</div>

序三

　　中國戲曲自宋、金雜劇漸次發展，至今已逾九百年。聯合國教科義組織列為「人類口述及非物質文化遺產代表作」的崑曲，自明代孕育於江蘇崑山，傳揚至今超過六百多年。然而，「戲曲」被視為一門「學科」，至今卻只有一百年之久。奠定戲曲學科地位的關鍵人物，是一九二二年應聘到南京「東南大學」任教的學者吳梅先生。能讓崑曲在臺灣生根，並使臺灣的崑曲研究受全世界矚目的重要學者，當推中央大學洪惟助教授。

　　吳梅當年受聘的東南大學，一九二八年改名為「中央大學」；教洪教授古典文學和戲曲課的老師正是吳梅先生的弟子。可以說：中大是中國戲曲研究萌芽、開花的沃土，洪教授是吳梅戲曲志業的承繼和發揚光大者。我於二〇〇三年至二〇〇六年擔任中央大學校長，曾多次參觀洪教授的眾多收藏，聽他講述為保存崑曲遺產付出的心血，從而深知他在保存、推廣、傳習崑曲藝術的成就，以及他厚植崑曲研究、培育年輕學者的努力。

　　二〇〇五年適逢中大九十週年校慶，時任中文系系主任的洪教授為學校規畫了一列系與崑曲有關的慶祝活動，包括：崑曲學術講座、崑曲國際學術研討會、崑劇名家匯演，不但邀請了海內外重要的戲曲學者蒞臨，更匯集當時旅美的崑曲皇后華文漪及中國大陸傑出演員到臺灣演出，確實如系列活動的主題所示，堪稱「風華絕代」。那場令人難忘的崑曲饗宴，既展現中大九十年來戲曲教學的特色，也延續了吳梅強調結合唱、演的戲曲發展方向。我和內人洪靜怡興致勃勃地參

加了幾乎所有活動和演出，領會了傳統戲曲之美，深深感佩洪教授對
崑曲情有獨鍾，貢獻良多。卸下中大校長職位後，每次返回中大，不
僅要與洪教授見面敘舊，也要再看看中大戲曲研究的進展。上一回返
校，欣見洪教授籌畫多年的「崑曲博物館」已在二○一七年十一月開
幕，成為中大另一個吸引世界目光的焦點，不禁為中大、為洪教授欣
喜不已。

　　洪教授不僅是位戲曲學者，他的詩、詞素養也很高，書法造詣於
當代更不多見。中大不少刊物的標題、教研單位的銜牌由洪教授題
寫。他的字，展現隸書、行書、楷書的基本功力，溫婉靈動、行氣流
暢。字如其人，洪教授的為人，也展現這種文人的特質，堅毅而清新
脫俗，正如他在「崑曲博物館」入口題寫的四個大字「空谷幽蘭」。

　　我十分敬佩洪教授對中大的貢獻，他在戲曲研究的成就，特別對
崑曲的推動，是中華文化的首席導師。今年適逢他八十嵩壽，學生們
在李瑞騰教授協助下，將出版專集為他祝賀，我至為感佩！尊師重道
是中華文化的精髓，相信學生們必能延續洪教授的努力，並且發揚
光大。

　　　　　　　　　　　　　　　前中央大學校長　劉全生謹序
　　　　　　　　　　　　　　　二○二三年五月

目次

圖版

序文

輯一　不畏浮雲

輯三　師生善緣

編按：文中「傳統藝術中心」係指「國立傳統藝術中心」；「國光劇
　　團」隸屬「國立傳統藝術中心」。

輯一
不畏浮雲

一九九二：當代崑曲關鍵年

王安祈[*]

引言

讀研究所時就跟著曾永義老師見過洪惟助老師，我不敢與師長輩交談，只知洪老師音律嫻熟，書法尤精。平日手揮五弦、一派悠遊閒雅。

沒想到兩岸交流後，洪老師一頭栽進崑曲，形象為之一變，風雅名士轉為孜孜矻矻的皓首窮崑生，形銷骨立，猶自挑起千斤重擔，堅定不懈的緩步遠行，正如曾老師的生動形容：揹負兩大厚本《崑曲辭典》的烏龜。

這幾年洪老師愈來愈纖細，崑曲貢獻卻偉岸如泰山。

一九九○年洪老師和曾老師參加賈馨園女士主辦的「崑曲之旅」，看了幾天演出，兩位老師大為興奮，返臺即積極著手兩事，一是啟動錄影計畫，一是推動「崑曲研習班」。前者的成果是《崑曲選輯》兩輯，錄製一百三十五齣經典，保存了崑曲名家「年方半百」正成熟時期的舞臺影像。一九九一年開始的「崑曲研習班」，力邀名師為臺灣培育崑曲新苗，一九九九年的「臺灣崑劇團」便是洪老師在此基礎上成立的，從此臺灣不僅有最好的觀眾，還有能登場的演員。洪

[*] 臺灣大學講座教授退休、現為臺灣大學名譽教授，國立傳統藝術中心　國光劇團藝術總監。

老師更於兩岸交流伊始即有計畫地蒐集崑曲文物、書籍文獻、錄音影像、服裝行頭，一九九二年在中央大學成立「戲曲研究室」，典藏不斷累積，二○一七年晉升為「崑曲博物館」。《崑曲辭典》的出版，更是學界盛事。

洪老師對崑曲的貢獻是全方位的，涵蓋「學術研究、錄影保存、編撰辭典、推廣傳承、人才培育、成立劇團、劇場演出」諸多層面，直接影響當代崑劇的發展歷史，並建構臺灣在當代崑劇史上的地位與分量。因此八十慶壽文不能僅書寫洪老師一人的崑曲事業，而應以「崑曲在當代的發展」為視野，特別關注臺灣何以能從無到有，在這段歷史中舉足輕重。筆者曾提出「臺灣的崑劇效應，崑劇的臺灣效應」，[1]本文特別標舉一九九二，直指臺灣在當代崑劇史上的重要性，藉關鍵年份之擬定為當代崑劇發展史勾勒更清晰的脈絡與階段。以「一九九二：當代崑曲關鍵年」為題，全文未必處處緊扣洪老師，但由更宏大寬廣的視野向洪老師致敬。

先以〈引言〉為全文定調，欲以「當代崑劇史」為視野向洪老師致敬慶壽。第一節書寫一九九二年的崑曲劇壇盛況，華文漪《牡丹亭》在臺北的演出，緊接上海崑劇團來臺，崑曲在臺灣復甦，熱潮回捲上海。第二節寫洪老師的崑曲貢獻與一九九二的交會，分從「戲曲研究室」、訪談錄與「崑曲研習計畫」三面向書寫。第三節接續當代崑劇後續兩次高峰，陳士爭版國際知名，白老師版青春綻放崑曲復興。這一節的二、三夢都是一九九二的後續，力道層層加強，反證一九九二的關鍵意義。最後回到洪老師，〈結語〉以「孤單的先知，世界潮流的先機」指出洪老師的崑曲貢獻。

1　詳見王安祈：〈崑劇在臺灣的現代意義〉，《臺大中文學報》第14期（2001年5月），頁221-258。改寫收入王安祈：《當代戲曲》（臺北：三民書局，2002年），頁239-276。

第一節　一九九二崑劇盛事　牡丹初綻

　　劇種的興衰，自當以「由『演出、劇目、觀眾』形成的『劇場活動』」為主，文人品味的崑曲雖以學術為筋骨，但仍當從劇場演出之效應觀察其經脈是否活絡。筆者著眼於有重大影響的大型演出，提出「牡丹三夢才還魂」為脈絡，[2]借用白先勇老師《牡丹還魂》紀錄片名，指出歷經關鍵三部《牡丹亭》盛大演出，始能漸次走向崑曲之復興。關鍵三夢依序是：一、一九九二年華文漪來臺演出。二、一九九九年陳士爭導演恢復湯顯祖五十五齣足本，上海遭禁隔年，重登紐約林肯中心。三、第三夢當然是白先勇老師二〇〇四年的青春版。

　　這是筆者從大型劇場演出勾勒出的主軸脈絡，第一夢使崑曲「異地復甦，熱潮回捲」。第二夢將十六世紀經典名著足本復原，卻遭禁演，藝術加上政治，崑劇成為國際話題。第三夢拈出青春，名人效應強大，不僅牡丹還魂，崑曲復興，還帶動文化思潮。[3]三者均具開創意義，[4]若要拈出當代崑劇史的關鍵年份數字，在《十五貫》一齣戲救活一個劇種的一九五六之後，應是一九九二與二〇〇四。

2　筆者以〈牡丹三夢才還魂〉一文作為溫宇航《牡丹亭往今情話》書之序文。見氏著：《牡丹亭往今情話》（臺北：時報文化出版公司，2021年），頁11-20。

3　《青春版牡丹亭》帶動的文化思潮，討論者眾，已具共識。筆者也有〈如何檢測崑劇全本復原的意義〉一文，收入華瑋主編：《湯顯祖與牡丹亭》（臺北：中央研究院中國文哲研究所，2005年）。改寫後又收入王安祈：《海內外中國戲劇史家自選集・王安祈卷》（鄭州：大象出版社，2017年），頁210-239。

4　本文並不「歷數、羅列」所有演出，只集中於「開創性、效應最強」的牡丹三夢。其他諸如上崑和其他崑團的多次來臺（包括崑旦祭酒張繼青），五大崑、千禧年等崑劇匯演，「建國工程」的「臺灣主創、大陸演出」等等，雖然也都轟動一時，但都是後續效應，不具開創性，本文並不一一羅列。至於在此之前徐露的兩度《牡丹亭》，雖然精彩，但只限於臺灣，也沒有造成臺灣戲曲審美的改變，因此也不在本文討論之列。本文書寫重點僅在最關鍵、最具轉折意義的三夢。

　　清乾隆年間崑劇漸趨式微，雖然折子戲的光芒不容忽略，但到民國初年終究難以支撐。一九二三年最後一個職業崑班「全福班」報散，可視為崑劇死亡的標誌。即使仍有清曲家與曲友悉心愛護，但連一個職業戲班都無法存活，崑劇自是山窮水盡。然而在此之前蘇州崑劇傳習所於一九二一年的成立，卻是柳暗花明又一村。蘇州幾位喜愛崑曲的企業家，眼見所愛日漸凋零，乃出資創辦傳習所，邀請全福班後期著名演員教學，後來被稱為「傳字輩」的學生們承襲了「乾嘉傳統、姑蘇風範」，但臺上的伶人轉為課堂教師，竟間接促使全福班解散，一九二三與一九二一先後交錯、互為因果，見證「方生方死、方死方生」的哲理。然而這些孩子入學時，劇壇主流已是京劇，京劇不僅是當時最流行的大眾文化娛樂，更被梅蘭芳帶上國際舞臺。傳字輩學生生不逢辰，窮困潦倒，直到一九五六年《十五貫》意外符合當時政策而受到當局關注，一齣戲救活一個劇種，崑劇才死而復生。

　　雖有學者指出《十五貫》不算正宗崑劇，但這已是歷史事實，無須質疑。一九五六年整個演劇習慣已受「板腔體」影響，演劇時間又多以三小時為常態，不再是動輒四、五十齣的長篇傳奇。劇幅一縮短，結構勢必重組，也必然牽動曲牌聯套。《十五貫》正展現了崑劇的「新結構觀」，包含敘事結構、音樂結構、表演結構，但仍深刻體現崑劇「家門」的特色與深度。以巾生為本工的周傳瑛，飾演況鍾掛上髯口，仍是一身書卷氣，當時嗓音雖已稍啞，卻正可避開一般戲曲包青天的清官刻板形象，體現耿介剛直的書生本色。《十五貫》雖受政治扶持，但藝術上站得住腳，才能成為崑劇起死回生的關鍵，當代崑劇史正從一九五六年開始。

　　只是崑劇有了當代，卻仍是冷淡寂寞，何況其間又歷經文革。本文提出的一九九二，是關鍵一役，當從劇場演出與洪老師、曾老師的崑劇事業相互並觀。

　　一九九二年華文漪應國家兩廳院主任胡耀恆之邀，[5]由美抵臺在國家劇院演出四天《牡丹亭》，這是華文漪在「六四」浪尖離開上海滯美三年後第一次重登戲曲舞臺，這是臺灣在解嚴後第一次看到崑劇名伶大型演出，這幾個「第一」混合著「傳說中的」華文漪與「六四」關係，未演先轟動，媒體記者從她還在美國申辦證件起就開始報導，一下機在機場就舉行記者會，排練過程與演出前兩場由洪老師策劃的講座都詳細報導。[6]與演出同步的還有由兩廳院主辦、聯合文學執行的「湯顯祖與崑曲藝術研討會」，[7]中央大學「戲曲研究室」的崑劇文物也精選展示在國家圖書館研討會現場。這是臺灣第一次辦「崑曲」研討會，之前都以「傳奇」為主題，案頭並未躍登舞臺，直到此刻，學界、文壇、劇場、戲迷同步關注，崑曲的聲量，在臺灣陡然升高。

　　華文漪的「柳夢梅」是臺灣京劇名小生高蕙蘭，媒體報導她二人見面時，高蕙蘭笑說「她出名的時候，我都還不知道甚麼是崑劇。」[8]這不是玩笑話，臺灣對崑曲的確很陌生。當代崑曲雖已在一九五六年因《十五貫》而由前世轉入今生，但因兩岸分隔，臺灣根本不知對岸發生了甚麼事。崑曲在臺灣原本極為小眾鮮為人知，只有夏煥新、焦承允等幾位曲友，定期聚會拍曲清唱，徐炎之、張善薌伉儷在大專院校崑曲社辛勤奔走課餘教習，學生雖有熱情投入鑽研者，甚至畢業後還組成「水磨曲集」（1987），但當時沒有社會或文化影響力。京劇團雖然也唱崑曲，但意義不一樣。京劇劇種原本即以海納百川、博采眾

5　當時還稱做「國家劇院及音樂廳營運管理籌備處」。

6　《民生報》第14版（文化新聞），1992年8月11、17、18、19日，連續有紀慧玲：〈華文漪重溫《牡丹亭》急著來臺灣〉、〈華文漪　今晚到〉、〈崑劇名角兒　臺北新鮮人〉、〈華文漪　高蕙蘭　挺投契〉幾篇報導。

7　當時還稱「中央圖書館」。

8　紀慧玲：〈華文漪　高蕙蘭　挺投契〉，《民生報》第14版（文化新聞），1992年8月19日。

長起家，腔調多元，西皮、二黃之外還包含撥子、梆子、南鑼、銀紐絲、柳子、娃娃、吹腔等等，崑曲也在其內。京劇演員一方面尊崑曲為母體、為源頭，同時也視崑曲為自身京劇家族成員之一。吐字發聲氣口勁頭未必全按崑，所以京劇團演崑曲和純粹崑團的演出意義不同。

　　華文漪的《牡丹亭》，不僅讓臺灣觀眾第一次「看到」真正專業崑劇演出，[9]可能對很多觀眾而言，這也是第一次「聽說」崑劇。雖然搭配的是京劇演員，但春香是上海崑二班史潔華，導演是上崑秦銳生，用的也是上崑版本，由〈春香鬧學〉、〈遊園驚夢〉、〈尋夢情殤〉、〈幽魂遇判〉、〈拾畫〉、〈叫畫幽媾〉、〈回生夢圓〉七齣串成的小全本。〈遊園驚夢〉或許觀眾還見過，但一到〈尋夢〉，觀眾無不驚艷，「一絲絲垂楊線，一丟丟榆莢錢」等處的摺扇用法、腰腿、神情，和京劇旦腳的「身體」不盡相同。京劇旦腳以梅派為最正宗，講究的是雍容華貴、端莊大方，和杜麗娘的「春蠶欲死」兩種風情。華文漪風華絕代，身姿形影之嫵媚婀娜，從額、腮、頸、肩、肘、腕、手、腰、腿至足尖，簡直是「江流宛轉繞芳甸」；[10]轉盼直教「萬花羞落」的眼神，[11]淒幻迷離，直指虛實邊際、穿透前世今生。一場春夢帶來無盡遐思，從此崑曲正式進入臺灣觀眾的記憶，成為亮點，而且熱潮持續綿延，因為就在這個月月底，新象邀約上海崑劇全團大舉來

9　雖然在演前講座以及演後劇評都有學者質疑上崑唱念的京劇化，但正如華文漪自己所說，傳字輩朱傳茗老師教他們的時候已經是京劇念白了，至於是否純粹，那是崑劇在死後復生發展過程中的變化，已是另一議題。曹怡：〈華文漪講崑曲、觀眾反應熱烈〉，《聯合報》第18版（文化廣場），1992年9月7日。紀慧玲：〈崑曲變聲腔講習辯聲強〉，《民生報》第14版（文化新聞），1992年9月7日。楊振良：〈奼紫嫣紅新崑劇〉，《民生報》第14版（文化新聞），1992年10月4日。

10　張若虛〈春江花月夜〉的「江流宛轉繞芳甸」詩句，筆者以為正可形容華文漪身段。

11　辛棄疾〈瑞鶴仙〉詠梅花，有「轉盼萬花羞落」一句，筆者以為正可形容華文漪眼神。

臺演出，這是兩岸交流後第一支登臺的戲曲團隊，觀眾更關心的是，華文漪還沒離臺，從小一起成長的舞臺搭檔是否會見面？媒體記者直接以〈敘舊難〉為題在報刊提問並不斷追蹤，[12]這是觀眾最關心的話題，牽線的工作不宜由官方出面，曲友成了最佳幕後推手，精心安排的餐館巧遇，又引發一波崑曲熱。[13]

僅在臺北一地演出的《牡丹亭》，竟因崑曲本身的藝術性、華文漪的傳奇性與上崑重新會面的話題性，藝術與政治交纏，使得崑曲炒熱臺灣劇壇，上海崑迷也極關注原上崑團長又是「最美麗的杜麗娘」的動態，原本在上海寂寞的崑劇，竟因一九九二年的臺灣演出，「異地復甦，熱潮回捲」，成為兩岸話題。[14]

第二節　一九九二年洪老師崑曲蒐藏、訪談與人才培育的成果展現

本文先述說一九九二年的劇場盛事，而這場在臺灣的關鍵演出與洪老師的崑曲努力可相提並觀，本文分以下三點說明。

12 紀慧玲：〈敘舊難〉，《民生報》第14版（文化新聞），1992年10月23日。

13 紀慧玲：〈華文漪、蔡正仁見面了〉一文，先刊於《民生報》第14版（文化新聞），1992年10月25日；十月二十六又續有〈上崑曲社活動多〉報導華文漪與蔡正仁的二度見面，在座還有上崑的梁谷音、張靜嫻、顧兆琪。

14 王安祈：〈崑劇在臺灣的現代意義〉，《當代戲曲》，頁239-276。筆者所提出的「臺灣的崑劇效應、崑劇的臺灣效應」，前者表現在新觀眾的形成、觀眾結構的改變、新演員的培育與崑劇團職業劇團成立。「崑劇的臺灣效應」是指臺灣對崑劇的高度重視以及主導權的掌握。二○一二年上崑還特別舉辦「來臺二十年」盛大演出。二○一八年上崑四十年，帶「臨川四夢」來臺，熱烈謝幕後，上崑自己的報導再三提到自一九九二起，全團已經十度訪臺，結交許多熱情臺灣曲友崑迷。特別引述臺灣觀眾的感受：「上崑在最青壯巔峰時期就到臺灣了，真是何其有幸。」

（一）戲曲研究室成立

一九九二也是中央大學「戲曲研究室」成立之年。

中央大學「戲曲研究室」的成立就在一九九二年正月，它是崑曲博物館（2017）的前身。兩岸交流後洪老師走訪大陸，真誠關心崑曲界、訪問藝術家，採購戲曲（以崑曲為主）書籍、影音、行頭、文物等，在中央大學成立「戲曲研究室」，這些展品精選展示在與華文漪演出同步舉行的大型崑曲國際學術研討會現場。參加會議的學者、研究生、戲迷、藝文愛好者，在國家圖書館前區，不僅看到堂幔、戲船，更具體感受到臺灣有個崑曲蒐藏中心，專程從大陸歐美來臺發表論文的學者，也驚訝的發現崑曲在臺灣並非一無所有，竟擁有如此珍貴的典藏。當時大陸許多崑曲名家一身技藝卻不受重視，一見洪老師遠從臺灣來訪，無不心生感念，或贈手抄本、戲單、墨寶書法，或把使用過的摺扇或穿過的戲服相贈，箇中意義，自是不凡，其中包含對於洪老師前瞻眼光的敬佩以及臺灣尊重文化態度的感動，這些都具體呈現在一九九二研討會現場。

（二）訪談錄的價值

一九九二也是洪老師密集走訪崑曲名家的重要時刻，這些在十月來臺公演之前的訪談，十年後於國家出版社出版，以《崑曲演藝家、曲家及學者訪問錄》為書名，價值極高，可看出一九五六年崑劇復活卻又歷經文革之後的真實心境。

受訪盡是名家，但口氣多無奈低迷，對於崑劇前景，普遍茫然。就連最活躍的上崑名家都是如此，儘管他們曾多次出國造成轟動，但在上海就是寂寥。團長蔡正仁坦白說：「上海觀眾不多，香港還熱情

些」，「對崑劇既有信心，又沒把握」。[15]顧兆琳也直言：「如果沒有觀
眾，這個劇種就危急了」。[16]計鎮華於一九九二年二月十三日在上海賓
館受訪時說得最透澈。這位一九九二年來臺風靡全場的崑班第一老生，
在這年二月於上海受訪時心情很低落，說道當時流行的是京劇，他從
小愛唱，會戲很多，一九五三年上海華東戲劇學校招生，報考時原以
為要進京劇班，沒想到那學期只收崑曲，「我和我媽都不知道崑曲是
甚麼」，甚至直到「現在的時代」，也就是受訪的一九九二年，「知道
崑劇的人不多了」[17]。當洪老師問他對崑劇的未來有甚麼期許，計鎮
華的回答很直接：「憂心忡忡，崑劇不再流行，改行的很多」。[18]

被洪老師讚為「零缺點」的計鎮華，當時的談話不僅對於進入崑
劇行業充滿無奈，在藝術的表現力上也偏愛京劇，多次提到「跟京劇
老師學很有用」，[19]「京劇是我吸收營養的來源」[20]，甚至直接表達
「崑曲不如京劇」。[21]

這些話不是一時情緒，計鎮華確實參加過京劇麒派老生研習班，
演過《烏龍院》，還把閻惜姣逼宋江寫休書的做工表情身段鑼鼓用在
崑劇《爛柯山‧逼休》。筆者在〈崑劇表演傳承中京劇因子的滲入〉
論文中也根據計鎮華、梁谷音的演講，具體指出〈逼休〉、〈潑水〉、
〈搜山〉、〈打車〉等吸納京劇鑼鼓過門等實例。[22]

15　洪惟助：《崑曲演藝家、曲家及學者訪問錄》（臺北：國家出版社，2002年），頁186-
　　188。蔡正仁受訪日期一九九二年二月，在上海靜安飯店。

16　洪惟助：《崑曲演藝家、曲家及學者訪問錄》，頁273。顧兆琳受訪日期一九九二年
　　一月二十一日，在上海賓館。

17　洪惟助：《崑曲演藝家、曲家及學者訪問錄》，頁254。

18　洪惟助：《崑曲演藝家、曲家及學者訪問錄》，頁256。

19　洪惟助：《崑曲演藝家、曲家及學者訪問錄》，頁252。

20　洪惟助：《崑曲演藝家、曲家及學者訪問錄》，頁256。

21　洪惟助：《崑曲演藝家、曲家及學者訪問錄》，頁254。

22　王安祈：〈崑劇表演傳承中京劇因子的滲入〉，《戲劇研究》第10期（2012年7月），
　　頁109-138。收入王安祈：《崑劇論集》（臺北：大安出版社，2012年），頁337-377。

　　而一九九二年十月是一大轉折。

　　一九九二華文漪演後三週，上海崑劇團大舉來臺。華文漪開啟臺灣觀眾的崑劇全新視野，緊接著的上崑演出，除了延續加深臺灣對崑劇的認識之外，作用力更「迴向」上崑自身，臺灣觀眾的熱烈反應使上崑名家對崑劇重燃信心，職業尊嚴感倍增。

　　上崑精銳盡出，五天戲兵分兩地，十月二十九日和三十日蔡正仁、張靜嫻的《長生殿》在國父紀念館，隔天計鎮華、梁谷音《爛柯山》轉往國軍文藝中心，破壁殘燈零碎月。前晚才陶醉於天上人間的華麗浪漫，隔天朱買臣休妻的三笑三哭，觀眾又被惹得哭一陣、笑一聲、嘆一回。出神入化的演出帶來了人間絕美，凝聚成審美新焦點，也改變了臺灣的戲曲審美觀。《爛柯山》觀眾反應絕佳，筆者坐在二樓，馬前潑水時，前後左右啜泣聲此起彼落，觀眾紛紛發出「女人哪」的嘆息，謝幕掌聲雷動，氣氛熱烈，看得出計鎮華、梁谷音兩位極為興奮感動，但親耳聽到兩位對來臺第一場演出的心情，是要到十五年後。

　　二〇〇七年計鎮華、梁谷音兩位應洪老師之邀來臺和臺灣崑劇團演《爛柯山》，餐敘時我提起一九九二的震撼，計鎮華老師回憶說，從上海赴羅湖輾轉經香港赴臺時，每個人都忐忑不安，「上海蘇州都沒人看崑劇，臺灣會有人喜歡嗎」？沒想到他飾演的朱買臣一出臺，每一個眼神，每一處唱念，觀眾全都有反應。計老師說：「謝幕時我心裡鼓盪得滿滿的，一整晚無法入睡，興奮、激動、感慨，到那一刻，才知道我從小所學的藝術、我這一生所從事的行業，今生今世還有知音。恨不得在被窩裡高唱《長生殿》李龜年的『今日個喜遇知音在』！」

　　梁老師當下也說：「我也是整夜沒睡，沒想到，臺灣的反應這麼好！」筆者的感受是：「金風玉露一相逢」，便是永恆。臺灣的文化品味，與崑曲相映成趣。所謂「最好的演員在大陸，最好的觀眾在臺

灣」，便是一九九二演後傳出的。

二○○一崑曲被聯合國教科文組織評定為「非物質文化遺產」之後，每位崑曲演員都接受了大量訪談，傳記都不只一本，受訪時無不充滿信心和希望，而前半生的寥落孤單心境，幸有洪老師不辭艱難奔波記錄，才留下珍貴史料。這本訪談錄的價值必須這樣看。一九五六年崑曲被救活後，雖然有劇團、有人才、有梅花獎榮譽，但沒有觀眾，整體仍是冷澹孤寂，這本訪談錄，見證洪老師孤單的先知路途，也見證一九九二的轉折關鍵重要性。

（三）崑曲傳習計畫第一期結業

一九九二另有一事，是「崑曲傳習計畫」第一期結業成果發表，社教館滿座觀眾，見證傳習有成，這是臺灣開始有崑曲表演人才新苗的初始。他們雖然不是戲曲劇校出身，沒有幼功基礎，卻因高度熱情興趣，在專業名師指點下成為「非職業、卻積極追求專業」的崑曲新表演人才。此計畫連續六屆，其中又有劇校出身有幼功基礎的職業京劇演員，共同成為洪老師一九九九年成立「臺灣崑劇團」的主力。

一九九二是「崑曲研習班」新苗的第一次驗收，同時又與華文漪的來臺相互結合。華文漪受聘擔任「崑曲研習班」第二期的老師，簽證延長，多留臺幾個月，正好和十月下旬來臺的上崑接上氣。如前文所說，牽線的工作不宜由官方出面，曲友成了最佳幕後推手，精心安排的餐館巧遇，又引發一波崑曲關注。這就使得原來並未受到關注的臺灣曲友，浮出檯面。

極小眾的曲友在此時發揮作用，他們能和這些外來崑曲名家說上專業的話，崑曲名家發現臺灣對於崑曲並非一無所知，例如《民生報》報導華文漪在美即「隱約知道已逝宗師徐炎之培養了一群愛好者」，[23]

23 紀慧玲：〈華文漪重溫《牡丹亭》急著來臺灣〉，《民生報》第14版（文化新聞），

講座示範時華文漪是和曲友搭配，[24]演出後曲友撰寫劇評提供意見，[25]曲友默默鑽研多年，在此勢頭上有了發聲機會，甚至成為媒體報導的對象，[26]又和「崑曲研習班」培養的新苗相互結合，成為臺灣最忠實也最懂戲的崑曲觀眾，也是在地的崑劇表演人口。此後除了洪老師成立的「臺灣崑劇團」以及原有的「水磨曲集」，臺灣陸續成立「蘭庭崑劇團」（2005）、「臺北崑曲研習社」（2009）等半專業、半業餘的崑團，崑曲的演出逐漸成為常態，結集成一股能量，在校園藝文圈發酵，開發許多教師、學生的觀眾群，廣泛往下扎根。無論「臺灣的崑劇效應」或「崑劇的臺灣效應」，一九九二都是起始點。

　　本文前兩節指出崑曲劇場與學界的交互為用，一九九二像是匯聚點。而這不是一時的熱鬧，往後呢？

第三節　一九九二後續發酵至牡丹還魂

　　一九九二崑劇在臺灣受到關注後，經紀公司陸續邀約，甚至為臺灣專門打造大型演出，而洪老師的崑曲事業細水長流，學界與劇壇交互相乘，後續力道層層強化翻疊。一九九九年的第二夢大幅提高崑曲的國際聲量，而這場與臺灣無關的演出，竟曲折迴旋，使臺灣擁有了第一位專業崑曲演員。

1992年8月11日。上崑團長蔡正仁也在演出前先拜會「蓬瀛曲會」，見紀慧玲：〈上崑曲社活動多〉，《民生報》第14版（文化新聞），1992年10月26日。

24 華文漪演出前洪老師策畫講座，華文漪與曲友宋泮萍一起示範〈遊園〉，宋泮萍飾演春香。

25 例如華文漪首演隔天，《民生報》即有朱崑槐劇評：〈呈現人間至情美〉，《民生報》第14版（文化新聞），1992年10月4日。另有楊振良教授撰文討論〈上崑唱念京劇化的問題〉《民生報》第14版（文化新聞），1992年10月4日。。

26 邱婷：〈崑曲悠揚　詩園如畫〉，報導華文漪聆聽「水磨曲集」曲友清唱。《民生報》第14版（文化新聞），1992年9月13日。

　　牡丹第二夢，是陳士爭導演與上崑合作的五十五齣足本《牡丹亭》，原訂一九九八年於紐約林肯中心上演，但就在上海崑劇團赴美前夕的行前演出，上海文化局竟下令禁止出國。此劇之宣傳早在美國展開，十六世紀明代傳奇於二十世紀末足本復原，本身已是文化盛事，驟然被禁停演，更引發政治關注，因何被禁？陳導演與林肯中心的合約如何履行？一夕之間崑劇一詞從沒沒無聞翻身一變，成為萬方矚目的事件，而且懸宕、延續一整年，一九九九年成功登上林肯中心時達到最高潮。遭禁竟得重演，藝術加上政治，崑劇成為國際矚目的全球話題。

　　既然上海崑劇團被禁演此劇，導演改採個個擊破法，捨上崑全團而單邀旦腳錢熠與北崑小生溫宇航，另行組合於一九九九年重登林肯中心。臺灣戲迷和媒體多人專程搭機赴紐約看這齣失而復得的大戲，《民生報》名記者紀慧玲在《表演藝術》發表專文，[27]介紹錢熠和新加入的溫宇航，介紹全劇的呈現，也感性的記錄了越洋觀劇的崑迷們，連看六場無暇休息，一邊啃麵包一邊翻閱原著興奮交換心得的瘋狂亢奮，每個人都疲憊卻精神充實，「晚上抱著湯顯祖入睡」。

　　此劇在上海行前遭禁的原因眾說紛紜，而當筆者後來得到錄影帶之後，當下了悟，原來如此！

　　陳導演興趣未必僅在崑劇，他把明代傳奇之恢復重現，當作「展示中國古代文化風情，揭開東方神秘面紗」的手段策略，和後來白先勇老師的「崑曲圓夢」不同，陳導演簡直把《牡丹亭》當「清明上河圖」，隨著一齣一齣劇情推展，試圖呈現古代生活樣貌民情風俗，簡單說，就是想藉著十六世紀名劇之重現，讓國際看到古代中國。而這就是遭禁的原因，在上海文化當局眼中，古代中國就是封建陋習，豈

27 紀慧玲：〈留下一個版本　但憑人說──專訪紐約版《牡丹亭》導演陳士爭〉，《表演藝術》第83期（1999年11月），頁74-79。

能在國際上公開展示？

　　最鮮明的例子就是杜麗娘之死，場面之大遠遠溢出了劇本。舞臺上盛搭靈堂，白幡飛揚，白綢垂弔，燈籠高掛，類似孝女白琴、五子哭墓的殯葬哭隊，在石道姑指揮下悲歌淒厲。殯葬隊伍手捧紙紮物品走進觀眾席，兩個大火爐當場焚燒冥紙，紙灰飛揚，灑給觀眾，觀眾興奮起立，邊鼓掌邊搶拿，中國古代喪葬儀式重現於紐約林肯中心，崑劇是媒介，杜麗娘是載體，《牡丹亭》儼然寫實風俗畫清明上河圖。

　　不止這一處，其他各例以及筆者對所謂足本卻插入崑曲之外的表演藝術如彈詞（評彈）等的看法，詳見筆者寫在溫宇航《牡丹亭往今情話》一書的序文〈牡丹三夢才還魂〉[28]。在此僅強調，此劇從被禁到克服困難重登紐約的「傳奇」，使崑劇提升為全球關注的國際話題，對於崑劇在當代的復興，絕對是正面效應。而此劇與臺灣原無關係，如果沒有一九九二華文漪緊接上崑，臺灣對崑劇仍是陌生，那陳士爭版的被禁與重登，將只是一則遠方的消息，或是中國大陸政治干預藝術的例證，不會有崑迷專程飛去紐約，更不可能想像十年後溫宇航會來到臺灣，成為臺灣唯一一位真正專業的崑曲名伶。

　　二〇〇七年已滯美多年的溫宇航應「蘭庭崑劇團」之邀來臺，正好國光劇團紀念俞大綱的《繡襦記》缺小生鄭元和，筆者邀請溫宇航唱京劇，由此奠定國光與溫宇航的因緣，終於二〇一〇年初正式加盟國光，落腳臺灣。國光是京劇團，卻為他新編崑劇或「京崑雙奏」的新戲，[29]溫宇航也把臺灣崑劇的推廣傳承當作自己的責任，經常參與各崑團演出或指導，也應洪老師之邀擔任臺灣崑劇團主演，代表臺灣回到蘇州參加崑劇節。對臺灣崑劇而言，這是「天上掉下的禮物」，

28 溫宇航：《牡丹亭往今情話》，頁11-20。

29 「京崑雙奏」例如《水袖與胭脂》、《定風波》和《天上人間李後主》，獲得臺新藝術獎的《十八羅漢圖》裡溫宇航也唱了部分崑曲。

而陳士爭足本《牡丹亭》在當代崑劇發展史上最重大的意義，當然是藝術加上政治的跨國展演，崑劇成為國際矚目的全球話題。

第三夢當然是二〇〇四年白先勇老師的《牡丹亭》，以青春版為題在臺北盛大登場，捲起一股崑劇旋風。十多年來，走遍對岸、登上國際，演出四百餘場，還推出校園傳承版，原本鮮為人知的崑劇，至今儼然時尚，《牡丹亭》更成為最流行的古典，無論音樂、戲劇、舞蹈，都樂於以此為題，更頻頻出現在實驗劇場被另類詮釋、解構顛覆，青春版《牡丹亭》影響的不僅是當代戲曲史，甚至更是文化思潮。二〇〇四自是當代崑劇史上最重要的數字。

青春版首演在臺北，創作團隊也以臺灣為主體，這是從一九九二以來產生的創作模式，華文漪的演出由聶光炎、王孟超、林秀偉等臺灣著名藝術家組成設計團隊，爾後幾乎與青春版《牡丹亭》同時登臺的「建國工程」《長生殿》，也是「臺灣製作、大陸主演」，臺灣除了有最好的觀眾之外，更掌握了論述詮釋主導甚至主創權，原本沒有任何崑劇資源的臺灣，竟在十年之間化被動為主動，尤其幾度「全本復原」了臺灣不可忽視的創作力。

一九九二年華文漪來臺也與白老師有關。一九八八年華文漪擔任白老師《遊園驚夢》舞臺劇的主角錢夫人，廣州、上海、香港連演三十場，[30]而老師與華文漪的結緣更早在一九八七，當時白老師應復旦大學之邀由美赴滬演講，返美前夕正好蔡正仁、華文漪演出《長生殿》，白老師兒時崑曲夢陡上心頭，然而「不提防餘年值亂離」，當下悲喜難分、感慨萬端，散戲復旦教授邀約與明皇貴妃一同宵夜，不料走進餐廳，竟依稀彷彿、似曾相識，原來竟是白家舊居！白老師百感交集，立下心願要把崑曲的美麗與哀愁重新搬上當代舞臺。[31]不意兩

30 華文漪：〈我的藝術生涯〉，《聯合報》（1992年8月17日）。
31 王安祈：〈崑曲復興　青春何在〉，《聯合文學》第391期（2017年4月）。

年後華文漪在六四當頭赴美離開崑劇舞臺,三年後竟然來到臺灣國家劇院,白老師在節目單上的身分是「顧問」,想必也是重要推動者。

無論個人因緣或劇壇大勢,一九九二都是崑曲復興不可忽視的重要關鍵,後續影響重大。本文並不「歷數、羅列」所有演出,只集中於「開創性、效應最強」的牡丹三夢,勾勒出當代崑劇發展,並指出劇壇與學界交互相乘的豐厚基底。

結語

「孤單的先知路途,世界潮流的洞悉」,這是中央大學新聞網的小標,[32]筆者認為極為精準。洪老師對於崑曲,沒有白老師這般傳奇式動人經歷,而一九九○年代初,崑曲學術界、藝術界一片岑寂,大陸的交通也不似如今便利,洪老師卻不辭辛勞進行交流,蒐集崑曲文物、文獻,搶世界潮流之先機,保留許多寶貴資料。二○○一年聯合國教科文組織將崑曲列為首批「非物質文化遺產」,在世界上開始掀起崑曲的研究風潮,相較於此時才開始注重崑曲的中國大陸,中央大學「戲曲研究室」早在十年之前便開始蒐集文物,保留許多現已絕版的書籍、影片,提供給國內外學者完整研究材料的資料庫。一九九二年華文漪開啟了舞臺上牡丹的亮麗繁華,洪老師與曾老師的崑曲計畫,深耕細栽,為牡丹的綻放備足了土壤、水分、環境、氣候與園林庭臺,臺上臺下一同造成「臺灣的崑劇效應與崑劇的臺灣效應」,洪老師孜孜矻矻「皓首窮崑生」的形象與纖細卻堅韌的力量,為當代崑劇與臺灣文化建構堅實重要的分量與位置,「戲曲研究室」的建立,

32 蔡宇安、王欣雯:〈博大精深的涵養 洪惟助獲中國文化部主編金獎〉,報導洪老師主編《崑曲叢書》獲獎,2013年1月14日,http://ncusec.ncu.edu.tw/news/headlines_content.php?H_ID=1334,2017年11月16日點閱。

「崑曲研習班」的首次成果發表，以及訪談錄的進行，都在一九九二年，這一數字上接一九五六年，下啟二〇〇四年，為《十五貫》崑劇邁入今生卻又歷經文革之後的過程，劃出新階段、新轉折，本文以「當代崑劇發展史」為視野，拉出主要軸線，未必緊扣洪老師一人，卻從這樣的主軸與視野，向八十歲的洪老師致敬。

不畏浮雲遮望眼

——洪惟助教授及其戲曲志業[*]

孫致文[**]

　　一九一七年，吳梅應蔡元培之聘帶著曲笛及其學術代表作《顧曲塵談》登上北京大學講壇。在此之前，「戲曲」創作與研究都普遍被學者視為「小道」、「末技」；吳梅在大學講授戲曲，不但有北大知名教授質疑，上海也有報紙刊載文章奚落，直言大學不應教授「元曲」這種「亡國之音」。所幸，在校長蔡元培與文科學長陳獨秀的支持下，吳梅在北大的教學非但未受影響，且在我國學術領域中為戲曲研究播下種子。一九二二年，吳梅離開北大赴南京，應聘至東南大學[1]任教。此後除一九二七年曾因東南大學停辦而短暫離開，直至一九三七年中大遷校重慶為止，吳梅都在東南大學、中央大學中文系任教，且在金陵大學兼課。吳梅在南京中央大學的教學與研究成果，正是中國戲曲研究的基石。

　　與吳梅走入南京中大校園整整相距五十年後，吳梅的「再傳弟子」洪惟助教授於一九七二年受聘至中壢的中央大學中國文學系任教。不但教授詞、曲逾四十年，且於一九九二年在中大創設「戲曲研究室」，其後又籌設中文研究所戲曲碩士班、博士班，二〇〇二年更

* 本文原刊於《國文天地》第30卷第11期，總359期（2015年4月）。
** 中央大學中國文學系副教授。
1 一九二八年改名「中央大學」。

出版了全世界首部《崑曲辭典》。二〇〇八年自中文系退休後，受聘為中大特聘教授，持續為臺灣崑曲發展與中大的戲曲教育作「義工」。近時，惟助教授勞心勞力籌設中大「崑曲博物館」，這將會是全球第一座以崑曲為主題的大學博物館。就臺灣戲曲發展與研究而言，惟助教授不僅是傳承者，更是戲曲研究新視野的開拓者。

一　受益名師，為戲曲紮穩學術根基

惟助教授出身嘉義新港望族，一九四三年生。幼年即喜好書法、繪畫、音樂等藝術。初中時，受教於太夫人的老師──張李德和女史，學習書法、舊體詩。張李女史是名門之後，其先祖於清領臺灣時期，曾任參將、副將；張李女史擅長詩、書、畫、棋、箏、花藝、絲繡（時人譽為「七絕」），頗知名於臺灣藝文界。惟助教授受其啟發，藝文學養日益豐厚。

為「宏揚中國文化」、「開展中國文藝復興之機運」，曾任教育部長的中央大學校友張其昀於一九六二年在臺北陽明山創辦「中國文化研究所」；次年改名「中國文化學院」，招收大學部學生，聘請名師任教。惟助教授嚮往該校理念與陽明山美景，於一九六三年考入該校中國文學系。一九六九年，再考入國立政治大學中國文學研究所就讀，獲碩士學位。

在文化學院中文系求學時，系主任為高明（字仲華）。高先生是黃侃在南京中央大學任教時的弟子，精研經學、小學外，文學造詣也很深；惟助教授就學時，高先生雖然同時在多所大學任教，但對文化學院的學生十分看重，親自講授「詩選」等課程。惟助教授與高先生十分親近，學術基礎與視野，都深受高先生啟發。「詞選」、「專家詞」的任課老師則是吳梅、汪東女弟子尉素秋。尉先生於東南大學就

讀期間，詞作深受吳梅、汪東稱賞。尉先生啟發了學生對讀詞、填詞的興趣，惟助教授和同學間時有詞作酬答，他和同學閔宗述最受尉先生賞識。「曲選」一門，則由吳梅弟子汪經昌（號薇史）授課。汪先生雖畢業於（上海）光華大學社會系，但隨吳梅習曲多年，對音律頗有心得，被認為與任訥（字中敏）、盧前（字冀野）同為吳梅門下曲學三大弟子。[2]惟助教授表示，汪先生雖然編有《曲學例釋》一書，但課堂上是從漢代樂府詩開始談起，直至學期末才講到元曲，學生對中國歷代樂歌因此能有較完整的認識。汪先生在課堂常對學生們說：「你把我剛才講的寫下來，就會是一篇很好的文章」；不僅汪先生如此，高明、尉素秋等先生的學問，往往在課堂中或與學生談話時展現，絕不是學生埋頭紙堆便能知曉。惟助教授對「照本宣科」的教學方式固然無法認同，對現今不少學者不扎實根基、輕率撰成論文發表，更深不以為然。

進入政大中文研究所後，惟助教授再受教於高明，但基於對音樂、文學的愛好，由盧元駿指導撰成碩士論文《段安節樂府雜錄箋訂》。盧先生是盧前於（上海）暨南大學授課時的得意弟子，擅長詞曲創作與研究，深得盧前真傳。一九六九年，盧元駿創辦政治大學崑曲社，延請徐炎之、張善薌夫婦教學。徐、張伉儷在南京時期與溥侗等人主持「公餘聯歡社」崑曲組，吳梅也常參與曲會，時有交往。徐氏在臺灣曲界有「笛王」之譽，傳承、推廣崑曲不遺餘力。惟助教授於政大求學時，雖未參加崑曲社，但後來單獨求教於徐氏夫婦，習曲、吹笛前後一年餘。

碩士畢業後，經高明推薦，於一九七二年受聘至中央大學中國文學系任教。除教授「曲選」課程，惟助教授於任教中大之次年（1973），

2　張充和：〈盧前文鈔·序〉，《盧前筆記雜鈔》（北京：中華書局，2006年），頁7。

即發起創辦「中央大學崑曲社」，禮請徐炎之自臺北至中壢教學，並親自接送長達五年。中大崑曲社活動，持續至一九八九年才告終止；至於惟助教授講授「曲選」課程，則前後近二十年。長年的曲學講授與曲社活動，讓中大延續了吳梅兼顧文學與唱演的特有傳統。

　　更具開創意義的是，惟助教授長年投注心力，希望在中大創設「戲曲研究所」。海峽兩岸的戲曲學者多出身自中文系，但中文系戲曲課程並不多，在一般中文系裡不能受到完整、深入的戲曲訓練。國內從未有「戲曲研究所」，各大學「戲劇研究所」多以西方戲劇、現代劇場為主要研究對象；一旦「戲曲研究所」設立，便能在戲曲文學、文獻、音樂、表演等方便提供較完整、深入的學識，培養全面觀照的戲曲學者。在重理工、輕人文的大環境下，雖然尚未能實現創設獨立「戲曲研究所」的理念，但自二○○三年起，中大中文系碩士班、博士班設置戲曲組，招收戲曲專業研究生。至今已培養多位優秀青年學者，在多所大學、中學任教，在戲曲學術及藝術之發展上，有重大推動作用。

二　存亡繼絕，將崑劇推向世界舞臺

　　戲曲教學之外，在崑劇的推廣與保存方面，惟助教授也傾全力從事。

　　自明代嘉靖年間魏良輔等人改良江蘇崑山的「崑山腔」後，直至清代康熙年間，崑劇是中國戲曲舞臺最重要的劇種，許多文人也投注心力創作崑曲劇本。崑劇藝術是文學、音樂、舞臺表演的綜合表現。經過明清以來文學家、演藝家不斷的創造、琢磨與修飾，崑劇已成為中國表演藝術中的上乘之作，被稱作「雅部」。然而，自康熙末葉以後，崑劇少有真切反映現實生活與發抒當代人真情實感的作品，許多

劇作因此僅成為案頭之作；即使有機會演出，也無法觸動人心、吸引
觀眾。而其他地方聲腔的「花部」戲曲由於文詞較為俚俗，所敷演的
故事反而「婦孺能解」。在此種局勢下，崑劇的主要演出地域又退縮
至江南地區上海、蘇州等地。清代中葉之後，隨著政局動盪、社會經
濟衰頹，文士、富商對崑劇的支持能力減弱，熱鬧、易懂的京、徽等
花部劇種，逐漸在江南劇壇取代了崑劇的地位。一九二二年，最後一
個純粹演唱崑曲的劇團——蘇州「文全福班」宣告解散，崑劇發展的
命脈岌岌可危。

　　為了保存、發揚崑劇，一九二一年，穆藕初、吳梅等有志之士
在蘇州倡辦了「崑劇傳習所」，招收十至十五歲的學員，聘請全福班
藝人傳授崑劇。這些學員多為藝人子弟及貧童，傳習所提供膳宿；除
了教戲，還聘請老師教他們識字、讀書。經過三年學習與兩年幫演，
這批藝名中都帶有「傳」字的崑劇傳習所學員，成為延續崑劇演出
的主力。一九九〇年代，中國雖有六大崑劇團，繼承傳統劇目並創
編新劇，但由於未受社會重視，演出機會有限，發展也不理想。為了
保存並傳承崑曲，惟助教授自一九九一年全心投注於崑曲的推廣與
研究。

　　一九九二年，在文建會與傳統藝術中心的支持下，惟助教授與曾
永義教授開始錄製中國六大崑劇團的經典劇目，前後共錄製了一百三
十五齣。這些演出，是蔡正仁、岳美緹、汪世瑜、王奉梅、張繼青、
侯少奎……等人藝術巔峰時期的作品，更是崑劇首次完整且全面的影
音保存。這批錄影，於一九九二、一九九六年分別出版為《崑劇選
輯》第一、二輯。美國普林斯頓大學高友工教授曾稱讚這些錄影「造
福全世界的戲曲研究者，貢獻可以說是永垂不朽的了。」[3]當時參與

3　高友工：〈中國戲曲美典初論——兼談崑劇〉，《中外文學》第23卷第4期（1994年9
　　月）。

演出的藝人，如今大多年逾古稀，較少登臺演出，《崑劇選輯》便經常成為他們學生學習、參考的依據。

另一方面，近時臺灣的崑劇熱潮，也與惟助教授的傾心傳揚有直接關係。

臺灣的崑曲活動，惟助教授根據原立於蘇州梨園公所的〈翼宿神祠碑記〉判斷，可上溯至清乾隆四十五年（1780）至四十六年（1781）間。然而在一九四九年以前，臺灣的崑曲主要保存於流行的北管、十三腔、京劇中。一九四九年後，不少曲友隨著國民政府遷居臺灣後，組成曲社，舉辦「同期」。此後，崑曲在臺灣日益發展，崑劇表演活動頗為頻繁。雖然京劇團偶爾演出少數崑曲劇目，但在一九九九年之前，臺灣始終沒有專業的崑劇團。在徐炎之夫婦去世後，由他們指導的大專院校崑曲社團活動日益減少，甚至紛紛解散；臺灣的崑曲活動也因此日趨岑寂。惟助教授與曾永義先生於一九九一年倡議興辦「崑曲傳習計畫」以保存、發揚崑曲藝術。該計畫於一九九一年至二〇〇〇年間，共舉辦六屆，每屆為期一年至一年半。前三屆由行政院文化建設委員會主辦，中華民俗藝術基金會承辦，由曾先生擔任主持人，惟助教授擔任總執行，傳習課程假中大位於臺北松山的校友會館進行。第四屆以後由文建會國立傳統藝術中心主辦，惟助教授擔任主持人，曾先生為首席顧問。傳習計畫除了開設唱曲班、崑笛班，並舉辦專題講座。聘請的師資，包括了臺灣、香港、中國、美國等地傑出演員及樂師（笛、鼓）、曲友、學者七十餘人。自開辦以來，參加者超過四百人；其中包括小學至大學各級教師、大學生、研究生及社會人士。在國內外師資的啟發與教導下，崑曲傳習計畫不但為臺灣培育出傳統戲曲最堅強的支持者與推廣者，也造就了許多唱曲、撮笛人才，部分學員也能登臺演出。自第四屆開始，除招收一般學員外，另成立「藝生班」，吸收優秀曲友，和國光、復興兩劇團京劇演員。第

五屆開始，則又培養崑劇文、武場人才。經密集訓練後，這些「藝生」的崑劇演出，都已達到一定的水準。

一九九九年秋天，臺灣第一個專業崑劇團「臺灣崑劇團」正式登記立案成立。臺灣崑劇團團員以「崑曲傳習計畫」藝生班成員為基礎，惟助教授自創團便擔任團長，直至二〇一四年卸下重擔。如今，臺灣崑劇團已能演出五十餘個折子戲，和《牡丹亭》、《爛柯山》、《風箏誤》、《蝴蝶夢》、《玉簪記》、《琵琶記》、《獅吼記》、《西廂記》、《尋親記》、《奇雙會》、《荊釵記》等十一個串本戲以及一部新編戲《范蠡與西施》。二〇〇四年至二〇一三年九度獲選為文建會（今改為「文化部」）「演藝扶植團隊」。成立至今，除在臺灣各地演藝廳、學校演出，劇團更三度受邀至崑曲的故鄉蘇州參加「中國崑劇藝術節」演出，頗受好評。二〇一〇、二〇一三年，又受邀至日本九州宮崎縣、德國海德堡、奧地利維也納演出並舉辦講座，將崑曲之美遠播外邦。

過去在劇院中流傳著一句話：「一流的崑劇演員在中國，一流的崑劇觀眾在臺灣」；二十餘年來，「崑曲傳習計畫」不但培養了愛好崑劇的一流觀眾，更提升了臺灣崑劇演出的藝術水準。臺灣「一流的崑劇演員」，相信很快就能在舞臺上展露丰采。

三　精益求精，打造戲曲研究重鎮

惟助教授認為：「一個劇種要有良好的發展，必須具備：優秀的演員、大量的觀眾和蓬勃的學術研究。」（《崑曲辭典‧緒言》）透過崑曲傳習計畫培養眾多崑劇觀眾和優秀演員之際，崑曲的學術研究也同時進行。

為了長期研究崑曲，並蒐藏崑曲相關文物、史料，一九九二年一月惟助教授於中大成立「戲曲研究室」。成立之初，研究室的首要工

作是編纂《崑曲辭典》。惟助教授認為，編好《崑曲辭典》不能只從
幾本現有的工具書及戲曲史中摘錄改寫；況且，當時兩岸學界對崑曲
認識並不全面，相關研究成果不足。自一九九二年起，惟助教授與協
同主持人周純一和助理們走訪南京、蘇州、上海、杭州、溫州、郴
州、北京等地，不但蒐集了崑曲曲譜（包括刊本與抄本）與各種文
物、史料，更訪問一百多位藝人、曲師、曲家及學者。二十餘年來，
中央大學戲曲研究室所蒐藏的文物已有一千餘件，包括明清以來戲曲
家及崑劇藝人書畫、清代和民初線裝書、清乾隆以來名家所藏所抄珍
貴曲譜、樂器、戲服、戲船模型等。又有書籍一萬餘冊，期刊三千餘
冊，影音資料近六千種。至於百餘位演藝家、曲家及學者的訪談，則
是最具參考價值的第一手資料。

　　以這些翔實的文獻、史料、訪談為基礎，惟助教授與兩岸最優秀
的戲曲學者反覆討論，從擬訂條目、選定撰稿者，到初稿的審閱、修
訂，前後歷時十年，《崑曲辭典》終於在二○○五年五月由國立傳統
藝術中心籌備處正式出版。這是全世界第一部崑曲辭典，也是兩岸學
者合作完成的第一部戲曲專業辭典；辭典不但有一六一六頁的充實內
文，更有一○○三張圖片，外加兩張「基本形體身段示範」光碟，兼
顧了文獻、文學、音樂、舞臺表演等方面。辭典問世之後，引發全球
戲曲學術界、崑曲演藝界的關注。

　　《崑曲辭典》出版的同一年，由惟助教授主編、中央大學戲曲研
究室編輯的《崑曲叢書》〈第一輯〉六種著作出版面世；其中包括了
惟助教授主編的《崑曲研究資料索引》、《崑曲演藝家、曲家及學者訪
問錄》二種。《崑曲叢書》〈第二輯〉六種，則於二○一○年上半年出
版，其中有惟助教授的著作《崑曲宮調與曲牌》一書，又有主編的論
文集《名家論崑曲》兩冊。《崑曲叢書》〈第三輯〉六種，於二○一二
年開始陸續刊行，惟助教授的新作《臺灣崑曲史》也將收入其中。這

套叢書所收著作，包含重要崑劇史料與兩岸戲劇學者重要研究成果，選收嚴審，刊校用心，頗受學界好評。二○一三年中國文化部戲劇文學學會「第八屆全國戲劇文化獎」，特別因此部叢書頒贈惟助教授「戲曲史論叢書主編金獎」。

《崑曲辭典》與《崑曲叢書》的問世，不但加強了兩岸戲曲學者學術研究的合作關係，也增加了崑曲研究的深度與廣度。

《崑曲辭典》出版至今已逾十年，為反映十年間戲曲的研究與演出，並補正辭典缺失，惟助教授又率中大戲曲領域教師進行修訂，修訂版將於二○一五年出版。

由於中央大學戲曲研究室收藏的資料豐富，且不少是全球僅有，參觀與找尋資料的人數逐年增多；不僅校內師生，國內外訪問參觀與查閱資料者也不少，中央大學戲曲研究室已是重要的戲曲研究中心。為了更妥善保存這些珍貴文物，並維持戲曲研究的永續發展，惟助教授在多年前便提出創設「戲曲研究中心暨崑曲博物館」的構想。惟助教授常說：「先進國家即便不是一流的大學，也多設有藝術館、博物館，收藏具有特殊意義的歷史文物；師生們能經常近距離觀賞這些文物，自然能積累藝術品味與人文氣息。」可惜，臺灣各大學對此仍不夠重視。縱然有不少包括理、工、管理領域的同事認同惟助教授的用心，但仍未能獲得學校主管的全力支持；為此，惟助教授十分焦急，髮絲幾已全白，卻仍辛勤勸說、募款。他不僅是為中央大學奔走，更是為臺灣學術地位、中國戲曲發展，甚至是為保護世界文明遺產而奔走（按，中央大學崑曲博物館已於二○一七年十一月開館。）。

四 取法乎上，淬礪學術眼光

惟助教授對當今學界的感嘆有二：一是欠缺傳統文人應有的素

養，二是欠缺一流學者應有的眼光。

惟助教授認為：「二次大戰」之前的文人，文章能寫得文從字順，字能寫得合規矩法度；詩不管作得好不好，總要會作，或至少有欣賞的能力。現今符合這些「文人基本條件」的學者，實在寥寥無幾。更可嘆的是，大多數欠缺這些素養的讀書人，絲毫不以為意；「甚至有不少大學教授、博士，連信札、信封都不會寫！」讀書人如果只把自己拘限在狹小的領域中，非但不能展現該有的氣度與廣遠的懷抱，也必定無法在學術上有新的開展。可惜，如今不少學者往往只抓住一個小問題，憑著有限的知識，便輕率「拼湊」論文發表；雖然為自己賺得發表量，卻毫無學術價值，甚至貽誤後學。「學術眼光遠比努力重要！」惟助教授屢次如此強調。

惟助教授舉例說：現今不少戲曲學者主張清代乾、嘉之後是「崑劇折子戲時代」，甚至認為崑劇全本戲在乾、嘉之後便已少演出。這種主張，很可能是因為只看到陸萼庭《崑劇演出史稿》一書中〈折子戲的光芒〉一章的標題，便捕風捉影，再肆意想像。然而，陸萼庭在該章最後一節分明立了「全本戲的新貌」一節，並明言：「當崑劇折子戲盛行時期，梨園搬演家從來沒有冷落過全本戲，相反，多方探索，力圖重振新戲的時代雄風，因為他們深知這是一種具有堅實群眾基礎的演出方式。」[4]學者對此竟視而不見！另一方面，惟助教授多次走訪浙江金華等地，實際探訪崑劇在民間演出的情況，帶回金華崑曲曲譜與劇本共六十七種、臉譜三十六種，發現「金華崑曲多演全本，少演折子」。對民間草臺（野臺）演出的「草崑」訪查，不但證實「全本戲」從未在崑劇舞臺消失，也補足戲曲史、崑曲論著的欠缺。這是學界首次全面記錄、深入研究「草崑」，進而促使當地學

4 陸萼庭：《崑劇演出史稿（修訂本）》，收入《崑曲叢書》〈第一輯〉，頁387。

者、藝人開始重視「草崑」的保存、傳承與研究。之所以有這項成果，正是因為惟助教授具備卓越的學術眼光，而非人云亦云。

再例如，惟助教授雖然推崇吳梅在戲曲研究上的開創之功，卻不盲目信從吳梅的曲學主張；他所著《詞曲四論》一書，對吳梅名著《顧曲塵談》跟《曲學通論》都曾提出商榷。一九八九年曾發表〈吳梅務頭之說商榷〉，二○一○年出版《崑曲宮調與曲牌》書中〈管色及其運用〉一章，都根據翔實的文獻與曲譜，對「太老師」吳梅憑經驗、感覺的論說提出補正。《崑曲宮調與曲牌》一書所附「崑曲重要曲譜曲牌資料庫」光碟，掃描收錄重要曲譜中的曲牌唱詞與工尺，為今後研究曲牌的學者提供了更方便、全面、可靠的研究途徑。專研戲曲音樂的北京中國戲曲研究院教授海震，就認為惟助教授此書的意義不限於崑曲，「對其他劇種的研究也有重要參考價值」[5]。他不追逐學術風潮，而是為後人開拓學術新領域。

對崑曲曲牌的整理與研究，也為崑劇新編戲的創作與訂譜提供更豐富的依循資料。近年，新編、改編的崑劇雖不少，但多未按曲牌、格律譜寫，雖有崑劇之名，實無崑劇之實，令人遺憾。二○一三年，「臺灣崑劇團」與「浙江崑劇團」合作演出新編崑劇《范蠡與西施》，正是惟助教授彌補此一遺憾的苦心力作。惟助教授常言，比起教學、研究，他對創作更感興趣。但近二十餘年忙於教學、研究，更忙於發揚崑曲，幾乎沒時間創作。范蠡與西施的故事發生在蘇、浙，第一部以崑曲譜寫的明代傳奇《浣紗記》，也正是這一主題。然而，梁辰魚的《浣紗記》人物形象、情感，都不夠深刻，難以感動現今的觀眾。再者，原作篇幅冗長、結構鬆散，也不適合現代劇場演出。因此，惟助教授花費半年的時間，重新編寫劇本，重新詮釋了西施在范

5　洪惟助：《崑曲宮調與曲牌》〈海序〉（臺北：國家出版社，2010年），頁14。

蠡與夫差、男女私情與家國大義間的情感起伏與掙扎。

惟助教授編寫《范蠡與西施》則全按曲牌、格律填詞。二〇一四年甫獲中央研究院院士的曾永義先生就稱讚老友此作「沒有人敢說它不是崑曲，這是惟助默默的耕耘努力。……我非常羨慕，也非常嫉妒，因此也特別感佩。」[6]此劇編成後，特邀上海崑劇團一級作曲周雪華設計唱腔，在杭州「浙江崑劇團」排練一個月。其後，由浙江崑劇團與臺灣崑劇團合作於二〇一三年四月初在杭州演出二場、四月底至五月中在臺灣演七場，其中包括中央大學、成功大學、中山大學等校。此劇編成、上演的這一年，正是惟助教授七十嵩壽之年，在兩岸藝文界傳為佳話。

吳梅將曲笛帶入大學課堂，惟助教授則又更將劇團帶進大學校園。吳梅為崑曲的存亡繼絕參與設立「崑劇傳習所」，惟助教授則苦心經營「崑曲傳習計畫」，進而創辦「臺灣崑劇團」。吳梅詞、曲兼治，且皆有專著；惟助教授也是由詞入曲，除在中大講授詞選、蘇辛詞、周姜詞等課程，又著有《清真詞訂校注評──附敘論》、《詞曲四論》等書。《南北詞簡譜》為吳梅心血結晶，惟助教授則有《崑曲宮調與曲牌》一書，且將重要曲譜的曲牌整理設置為數位資料庫。吳梅編輯明清戲曲著作為《奢摩他室曲叢》，惟助教授則編選當代崑劇文獻與研究成果為《崑曲叢書》。吳梅編有《霜崖三劇》，且由出身崑劇傳習所的藝人演出其中《湘真閣》一劇；惟助教授則完成《范蠡與西施》新編戲，由「臺灣崑劇團」團員演出。種種暗合，固然令人驚喜且敬佩；更可貴的是，由於惟助教授自身豐富的學養與高遠的學術眼光，使當今戲曲研究、崑曲發展在前輩學者奠定的基礎上又有更嶄新、更廣遠的發展。

6 〈新編崑劇《范蠡與西施》座談會紀錄〉，《戲曲研究通訊》第9期（2014年12月），頁301。

五　不畏浮雲遮望眼，自緣身在最高層

在詞、曲創作與研究之外，惟助教授的書法造詣更享有聲譽。一九九一年赴美國耶魯大學訪問時，惟助教授曾在崑曲名曲家張充和女士及其夫婿傅漢思教授（Hans H. Frankel）府上小住數日。現年一〇三高齡的充和女士，曾在北大講授崑曲與書法，旅美之後又在耶魯大學教授書法二十餘年，並在家中傳授崑曲。惟助教授造訪時，受邀在充和女士《曲人鴻爪》書畫冊中題寫了自己舊作〈浣溪沙〉中的半闋：「時有淒風兼苦雨，偶然明月照疎愡，書聲伴我意芬芳。」[7]「時有淒風兼苦雨」，或許正是惟助教授二十餘年推動崑曲發展、戲曲研究的自況。中大戲曲研究室的設置、《崑曲辭典》的編纂出版、崑曲傳習計畫的推動、臺灣崑劇團的創辦、中大崑曲博物館的催生，惟助教授諸多努力無不具體延續了崑曲的命脈、開展了戲曲研究的路徑。後學們樂於汲取這些豐富的學術資源，卻未必知悉惟助教授奔走的艱辛與承受的挫折。其間所承受無識之士的抨擊與嘲諷，又遠甚於淒風苦雨的折磨。

戰火頻仍的一九三一年，吳梅不但將曲學帶入大學課堂，更堅持傳唱崑曲，他憂心的是「垂絕國學喪於吾手」的危機。[8]相較於一九三〇年代，如今可算是「治世」；然而，吳梅所憂心的危機，卻仍未完全消除。二〇〇一年，崑劇已被聯合國教科文組織列為「人類口述和非物質遺產代表作」，臺灣更不容自外於保存、發揚崑劇的行列。今後將不再只有惟助教授一人苦心孤詣承受風雨，有識之士必不忍心讓「垂絕國學喪於吾手」。

7　張充和口述、孫康宜撰寫：《曲人鴻爪本事》（臺北：聯經出版事業公司，2010年），頁248-249。

8　《吳梅日記》（河北：河北教育出版社，2002年），卷上，頁65。

　　「淒風苦雨」之後必然換得「明月書聲」相伴；「浮雲」必然無法遮蔽高遠的學術眼光。我們如此期盼，更如此相信。

崑曲文化的當代復興之路

——從臺灣中央大學戲曲研究室說起[*]

謝柏梁[**]

臺北洪惟助教授八十華誕志慶

學緣一脈出吳門[1]，著述教學挹清芬。

桃李春風雲水遠，崑腔辭典山河深。

遠行歐陸牡丹盛，近啟長生德奧淳。[2]

一水遙隔海岸闊，臨空飛渡同儕親。

學弟謝柏梁拜

2023年6月20日

[*] 本文原刊於《藝術百家》總第117期（2010年6月）。

[**] 中國戲曲學院二級教授，北京市戲曲傳承基地首席專家，上海交通大學中國文藝評論基地主任，安徽藝術學院戲劇學院院長。國務院政府特殊津貼專家，中國戲劇文學學會副會長，聯合國教科文組織國際劇評協會（IATC）中國分會監事長。

[1] 洪教授與余同為吳梅先生徒孫。

[2] 余與洪師兄曾率海峽兩岸崑班赴歐陸諸邦德國海德堡大學、奧地利大學、奧地利音樂學院多所大學乃至奧地利皇宮講學並演出崑曲折子戲。

當著崑曲在二十一世紀之初,以其名列第一的評選佳績,被正式列入到聯合國教科文組織鄭重評選的人類口頭與非物質遺產代表作的前前後後,我們更應該關注那些為這崑曲藝術和傳統文化傾注了全部心力的中華民族遺產的偉大「衛道士」。正是他們的鼎力護衛與繼承發揚,才使得崑曲藝術能夠光大成為全人類的精神文化財富。

一葉知秋,見微知著。臺灣中央大學戲曲研究室的同仁們,為著崑曲文化的復興,作為高等院校的一個方面軍,做出了不可小覷的重大貢獻。

中央大學戲曲室到底為崑曲藝術的文化復興,做了哪些重要的貢獻呢?概而言之,其貢獻可以從六個側面體現出鮮明的特色。

第一重特色,是將教學與研究結合起來

大學的共性及其存在的根本意義,就在於對於人類文化的各類文化予以傳承光大。

要傳承就得授徒教學。除了本科教學的戲曲教學內容之外,中大從二〇〇三年成立中文所戲曲組、二〇〇九年成立戲曲研究所以來,先後在戲曲高級研究人才的專門化養成方面,先後培養出碩士生、博士生約四十名,為中大乃至海峽兩岸戲曲研究人才的培養,積極主動地培養了後備人才。從師不高,學也不妙,該校除了廣泛延攬島內名師之外,還先後聘請了大陸的陳多、劉致中、黃竹三、康保成,日本的大木康、澳洲的孫玫等客座教授來校講學,這就極大地拓展了同學們的學術視野。我還特別欣賞戲曲室這些年來,每年接受高中生到中大參與觀摩與研究的計畫與實踐。春風化雨,福音廣播,惟其如此,傳統戲曲藝術才會代代相傳以至於無限。

授徒教學,必須要以學術文化成果的積累作為背景。但看中央大

學的戲曲研究成果，就很能令人讚賞。從小的方面來說，戲曲室的
《戲曲研究通訊》，堅持每年出刊，令人感歎。舉凡同仁雜誌，辦一
期好辦，但能一期期維持下去，則是非常不容易的事。至於洪惟助先
生所主編的《崑曲叢書》的出版，更是見出了豐碩的成果。從前輩學
者陸萼庭先生的《崑劇演出史稿修訂本》，徐扶明《崑劇史論新探》，
洛地《崑——劇、曲、唱、班》，顧篤璜《崑劇舞臺美術》，沈沉《永
嘉崑劇發展史》，到曾永義《從腔調說到崑劇》，周秦《蘇州崑曲》，
周世端、周倪合《周傳瑛身段譜》，洪惟助主編《崑曲研究資料索
引》及《崑曲演藝家、曲家及學者訪問錄》、《名家論崑曲——崑曲國
際學術研討會論文集》，洪惟助著《崑曲宮調與曲牌》等書，都在崑
曲文化與學術方面，做出了鋪墊基礎的巨大努力。

從大的學術工程來看，《崑曲辭典》的盛大編纂更是不容易。《崑
曲辭典》由洪惟助教授主編，海峽兩岸學者七十餘人參與撰稿，歷經
十年辛苦磨折，方能於二○○二年五月付梓問世。該書二百餘萬字，
圖片一千張，是世上首部崑曲辭典。該書的出版，正好與崑曲作為世
界文化遺產的認定同時。仁人志士，心有同感，人有共識，於此為
最。這部辭典與之後南京大學吳新雷先生的中國崑曲大辭典相互映
照，蔚為雙璧，形成為兩岸崑曲研究的大觀。舉凡大辭典和大百科，
都是學術的凝練，是崑曲文化、藝術與學術臻於成熟看法，更是崑曲
知識體系標準化、規範化的證明。

這次到中大，看到洪先生與同仁們正在不斷修訂這本《崑曲辭
典》，新的增訂本的問世指日可待。盛世修典，典志增補，這是傳統
文化捍衛者們自覺的行為，也是學術文化得以光大的重要標誌。無論
是小到動態雜誌的編寫發行，大到巨型辭典的編輯與重修，中大都做
得相當可觀。

第二重特色，是將教學研究與演出結合起來

洪教授辦過六屆的崑曲傳習計畫科班，後來又建立了比較正規的臺灣崑劇團。這樣的做法，可以說在綜合性大學乃至戲劇戲曲學院中，都很少能夠做起來。潮起潮落，做起來已經是幸事，尤其做得長久更屬不易。

中大戲曲室及其衍生的臺灣崑劇團在演出與管理方面的成功經驗，首先體現為養戲不養人，他們的基本班底包括了臺灣戲曲學院、國光京劇團乃至其他單位的人員，請大陸傑出演員來教戲、導戲，每一年做一次連續五場的大演出和十餘場的小演出。為了崑曲演出事業的勃興，大家召之即來、揮之即去，絕無怨言。

臺崑的成功經驗之二，表現在班底成型之後，多次邀請大陸崑劇院團包括演員和鼓師在內的頂級藝術家前來搭班演出。而且這一演出還與中大的校慶日並軌對接起來，這就使得中大的每一屆校慶，都成為崑曲藝術表演的盛大的節日。一個名校與世界文化遺產項目結合得如此緊密，這在全球範圍內也是一個成功的範例。

於是就有了那麼多令臺灣崑曲觀眾歡欣鼓舞的盛大節日。二○○五年，為了紀念崑曲被列為「人類口述及非物質文化遺產代表作」四週年，也為慶祝中央大學創校九十週年，二美歸並，眾望所歸，於是就有了「風華絕代──兩岸崑劇名家匯演」的盛大舉動。四月二十日至二十四日，臺北新舞臺遍邀海外崑劇名家與臺灣崑劇團合演，號稱「崑劇天王」的大官生蔡正仁與「崑劇天后」華文漪，在中美睽違十年之後，再度攜手演出《長生殿》，乃為崑曲演出史上的一段佳話。

二○○七年的中央大學九十二週年校慶，又有了「蝶夢蓬萊──崑劇名家匯演」的盛大鋪陳。由臺灣崑劇團與上海崑劇團傑出演員計鎮華、梁谷音、劉異龍，原北方崑曲劇院名小生、旅居美國的溫宇航

南北東西大會串，先後於四月十三日到四月十五日，在臺北城市舞臺演出了《折子戲專場》和《蝴蝶夢》、《爛柯山》本戲；四月十七日、五月九日，又在中央大學演出了本戲《蝴蝶夢》、《牡丹亭》。名家雲集，觀眾踴躍，其樂融融。

二〇〇八年的「美意嫻情——二〇〇八崑劇名家匯演」，配合中央大學九十三週年校慶，於四月十五日至四月二十日，在臺北城市舞臺盛大開演。上海崑劇團的當家生旦岳美緹、張靜嫻和張銘榮，與臺灣崑劇團珠聯璧合，相得益彰。

二〇〇九年，為慶祝中央大學九十四週年校慶，五月五日在中央大學演出《獅吼記》，五月七日至五月十日在臺北城市舞臺舉辦了四場「蘭谷名華——二〇〇九崑劇名家匯演」。計鎮華和梁谷音這對實力派搭檔的精彩演出與臺崑的得力幫襯，都使得校慶活動和崑曲表演彼此融匯，精彩紛呈。

二〇一〇年五月二十三日到三十日，臺崑先後演出了《爛柯山》和《風箏誤》等大戲，浙江崑劇團演出了《西園記》本戲，臺崑和浙崑又連袂演出了兩場經典折子戲。今年崑曲盛大演出的特點之一，也體現在臺崑具備了駕馭演出大戲和經典折子戲的能力，差距在逐漸縮小，水準在不斷提高，實力在不斷增強。

其實中大舉辦的多場崑曲演出，並不僅僅是名校華誕與世界文化遺產的邂逅相遇，也不僅僅是海峽兩岸甚至東西方俊彥對於崑曲藝術的整體展示，以及臺灣崑曲表演人才的不斷成長，更為重要的是將專業與實踐、文學與戲劇、學術與藝術、教研演出與文化緊密地結合起來，從而體現出傳承並文化的自覺性，也體現出藝術研究的整體性和豐富性。教而不研，研而不演，學術與藝術分家，藝術與文化脫軌，恐怕都有悖於文化的本性。中大所舉辦的一系列演出活動，其意義遠遠超越了演出活動本身，這才是值得我們高度讚賞和深入探究的話題。

當然，中大舉辦的演出活動，除了崑曲之外，還包括江之翠南管梨園戲劇團、廖文和布袋戲團、秀琴歌仔戲劇團、榮興客家採茶劇團和國立國光劇團所帶來的不同劇種，共同營造出戲曲藝術大花園的多姿多彩與博大精深。

第三重特色，是將教學研究演出跟藝術演講與學術會議、將資深學者與青年學子的互動結結合起來

在崑劇教學、學術研究和舞臺演出之間有一個重要的連接點或曰過渡與緩衝地帶，那就是開展藝術文化講座，從而將以上各個興奮點有機地綰結到一起。中大戲曲室深知此點，他們在每一次崑曲演出活動週，都安排了相應的藝術講座，不僅面向同學，同時還面向社會。那麼多年來，他們在臺北市立社教館、臺北誠品信義店等地開辦了那麼多精彩的講座，使得大學內外的聽眾受益匪淺。

至於中大的學生們，更是耳福不淺。這裡願意不厭其煩地將其部分講座的情形羅列如下：

「崑劇小生的唱演藝術——以『飲酒』為題」，浙江省崑劇團一級演員汪世瑜演講示範，二○○二年六月六日，中央大學文學院二館戲劇教室。

「崑劇的巾生與官生」，上海崑劇團團長蔡正仁示範主講，二○○三年十一月十一日，中央大學文學院二館戲劇教室。

「從湯顯祖到白先勇——白先勇談崑曲及其作品」，知名作家白先勇主講，二○○四年四月十五日，中央大學文學二館講堂。

「京劇、崑劇與河北梆子——我的舞臺生涯」，河北京劇院院長、國家一級演員裴艷玲主講，二○○五年十一月十七日，中央大學文學院二館戲劇教室。

「從傳統到現代──東方劇場的全能演員」，當代傳奇劇場藝術總監吳興國主講，二〇〇五年十二月六日，中央大學文學二館講堂。

「獅吼記演出示範講座」，蘭庭崑劇團團長王志萍、北方崑曲劇院演員溫宇航示範，二〇〇六年三月二日，中央大學文學院二館戲劇教室。

「與崑曲演員對談」，北方崑曲劇院演員青年演員張衛東主講，二〇〇六年三月九日，中央大學文學院 C2-438 教室。

「才子佳人海上來──上海崑劇團青年演員示範講座」，上海崑劇團青年演員示範，二〇〇六年六月九日，中央大學文學院二館戲劇教室。

「崑曲唱唸及打譜教學」，蘇州大學周秦教授主講，二〇〇六年八月，中央大學戲曲研究室

……

有了那麼多關於表演藝術的精彩講座，同學們才能將文本與文學的研究，與表演藝術的感知、欣賞和研究有機地結合在一起，最後形成綜合與整體的集成化研究。融匯方能貫通，這就是成就大學問的泱泱氣象。包括臺灣大學等諸多高校的學子們，之所以願意到中央大學來深造碩士和博士學位，我想此間的藝術氛圍，確實形成了富於吸引力的強大氣場。

再看學術會議。大家都開一些大的會議，也都會請諸多學者蒞臨演講。但多數學校所關注的都是著名的學者，我們很少或者基本不大關注到稚嫩的學生。中央大學戲曲室卻不然，他們的學術會議，每次都會把海峽兩岸年輕的學生代表們請過來。請過來並不是為了讓他們免費旅遊，也不是僅僅給他們一個發表論文或者上臺宣講論文的機會，而是請了一批名家碩儒作為評論者，對他們的論文多有挑剔。挑剔的原因並不是為了給年輕人挑刺，來證明年長者的高明，而是為了

讓他們在論文寫作與學術論證方面有更好的發展,是為了使崑曲的學術事業後繼有人。

舉二〇一〇年的中大戲曲會議為例。此次會議,匯集了兩岸八校的眾多學子。臺灣中央大學,上海戲劇學院、蘇州大學、中國戲曲學院、中國藝術研究院戲曲研究所、南京大學、山西師範大學、廣州中山大學的師生薈萃一堂,同時也開放部分名額給臺灣其他高校的學子。四十篇學術論文,既有自身的曲學教授,但大多數還是出於充滿朝氣的年輕人之手。儘管有些論文還略顯稚嫩,但是經過會議的評點與互動之後,在學術境界上都會起到極大的提升。

我在大會結束之前,對所有參會者的論文進行過簡略的總評。總的感覺是選題豐富,思路開闊,做學問的方法多元,特別是會議上下,彼此討論乃至論證的氣氛特別熱烈。哪一門學科,在幾代人的學術研討上能達到較為熱烈的氛圍,哪一門學科一定有著無限的希望。中央大學的戲曲學與崑曲文化研究,正是充滿著無限希望與蓬勃朝氣的學科範疇。

中大的這樣一種開會方式和氣度,大多數學校做不到。我們學校開會,對著名學者可以說非常大方,不僅提供來回飛機票,甚至還提供全部無微不至的照顧。可是我們一向關注不到其他高校的學生,惠及不到新一代的學者,但中央大學卻做到了。師生的互動跟戲曲學術未來的發展,在這裡做得最好。不只是幾個年輕人在臺上說話,不僅只是在臺下聽老師點撥,更為重要的是文化的接力和學術的傳承,以及在學術與文化的良好平臺上,讓兩岸學生締結起終身的學術之緣和情感之互動。

第四重特色，是將圖書的收藏與文物的收藏緊密結合起來

由於個人求學與講學的諸多原因，我在海內外所去過的圖書館相對較多，也看到不少名校在專業圖書的收藏都相當可觀。大陸的上海戲劇學院、中央戲劇學院，中國藝術研究院乃至中山大學中文系的戲曲類圖書，都不在少數。近來，中國戲曲學院圖書館長海震教授說，國戲的戲曲圖書，很快就會在總數上名列國內第一。

但是圖書的收藏是一方面，文物的收藏又是另一方面。我曾跟中國戲曲學院提出，應該要做一個具備一定規模的戲曲文物收藏。大家也都覺得理應如此，就是很難付諸於實施。最近國戲計畫作一面中國戲曲人物牆，包括戲曲學者、藝術大家在內，蓋個手印，貼個照片，但也就僅此而已，難於深化下去。這樣的做法在視覺上也許有一定的效果，但還是沒有文物收藏的歷史感與厚重感。在文化意義與價值上，還是中央大學的戲曲研究室的博物收藏顯得更為深遠，可說洪教授他們為中央大學留下了珍貴歷史文化遺產和戲曲藝術資料，同時隨著歷史演進，這也是無法估量的精神財富和物質財富。圖書與諸多文物資料，充分結合起來，這樣才是個較為全面的戲曲圖書與博物館。

就戲曲研究室的藏書而言，目前收藏的戲曲書籍已經擁有八千餘冊。除了大套叢書如《古本戲曲叢刊》、《中國戲曲志》、《中國戲曲音樂集成》、《俗文學叢刊》之外，還收藏了清末及民初線裝書五百餘冊，例如康熙年間青蓮書屋的《北詞廣正譜》、乾隆年間刊印的《納書楹曲譜》、乾隆年間刊印的《吟香堂曲譜》、光緒八年蟾波閣刻本《紅樓夢散套》、民國十四年世界書局的石印線裝本《崑曲大全》、民國二十年上海商務印書館《集成曲譜》。清代的大部分圖書，如今都已經成為古籍善本書，其文物價值與文化意義與日俱增。

此外，中大戲曲研究室目前已經成為臺灣高校戲曲類期刊收藏最

完整、最豐富的地方。一九四九年以前重要戲曲期刊如《戲迷傳》、《戲劇月刊》、《戲劇週報》、《新演劇》等，收藏頗多。一九四九年以後兩岸出版的戲曲重要期刊如《戲曲研究》、《中華戲曲》、《劇本》、《藝術研究》、《表演藝術》等，收藏都很完整。

在戲服收藏方面，中大收藏有二十餘套珍貴戲服。除了當今崑曲名家蔡正仁、岳美緹、王奉梅等諸人的戲服之外，前輩表演大師的珍貴戲衣如周傳瑛的白蟒，乃其在《連環記》一劇中飾演呂布所穿的劇裝，更加難能可貴。再如韓世昌的斗篷，是一九九二年由韓世昌夫人贈予中央大學戲曲研究室。同樣，俞振飛的褶子，是其一九五八年四月至十月為訪問歐洲七國與言慧珠女士演出《百花贈劍》所製，也是於一九九二年底慷慨贈予中大，一九九三年由李薔華夫人送交洪惟助教授。一個大學受到崑曲人的如此信賴與捐贈，這是中華文化之福音在一個方面的體現。

戲曲室還收藏了崑曲藝人、學者書畫二十餘件。明代戲曲大家祁彪佳的扇面書法，清末民初江南著名曲家俞宗海致蘇州著名書畫家、收藏家顧麟士的信札，都令人歎為觀止。至於沈月泉、沈傳芷、周傳瑛、周傳錚、倪傳鉞……等名家的手抄曲譜，可以說極其珍貴而稀有。例如王季烈跋「乾隆三十一年《思鄉》手抄曲譜」，為乾隆卅一年揚州左衛街吳雙字店所抄《琵琶記》〈思鄉曲譜〉，題籤於「思鄉」，下有小字：「總講有譜」。原書內頁題「思鄉」、「參拾號」、「慶記」等字。王季烈於庚辰年（民國廿九年，1940）所作跋文云：「『總講』謂全折各角之曲白畢載，以別於單載一角之曲白謂之『單講』也。」抄本記載曲詞、賓白、工尺，但未點板眼，又於曲文左旁記有搬演身段說明，可以為後代演員感知前輩風範，提供彌足珍貴的說明。至於上世紀二十年代蘇州崑曲傳習所的主教先生沈月泉的手抄曲譜，包括從清宣統至民國初年的曲譜手摺數十本，細膩規範，皆為崑曲演員與曲界視為珍寶。

　　他如清末蘇州刺繡堂幔一件，溫州繪畫堂幔一件，施桂林二、三
〇年代演《白兔記》所用的水桶一對，戲船模型，崑劇伴奏樂器一
套，其中還包括沈月泉在崑劇傳習所教學時使用的拍板、王傳藥在傳
習所當學員時使用的笛子、沈傳錕五〇年代在蘇崑教學使用的笛子，
以及當今崑劇團不太使用的提琴、懷鼓、木鬥笙等。

　　在海峽兩岸的大學當中，在圖書方面可以與中大媲美的所在有
之，在戲曲文物與博物收藏方面，中大應屬獨樹一幟。上世紀我曾在
中山西路的上海戲曲學校，看到過較小規模的戲曲收藏與展覽。然而
時過境遷，風流雲散。各校有心人太少，歷史文物的失散又太快，類
似中大的圖書文物的博物收藏，在大學當中不說是空谷足音的妙響，
也是獨步在前的收穫。

第五重特色，是將靜態的收藏與動態的錄像結合起來

　　靜態的收藏，就是如上所述大的圖書與文物的收藏。在動態的錄
像方面，中大乃至臺灣大學的戲曲學者所邁出的步子更早、更快、更
穩。我從一九八三年開始在上海讀書，當時就不只一次見到洪惟助教
授、曾永義教授，他們不只一次地跑到全國各地的崑曲院團去拍攝錄
影，搶救劇目，這一文化壯舉做得比每個院團自己還要早，還要齊
備，甚至也做得比各地文化部門啟動的影音錄影工程要早得多。他們
是崑曲錄影與保存方面真正的先行者。在崑曲還沒被列為世界遺產之
時，他們就那麼具備有先見之明，做了那麼多實實在在的工作。

　　從一九九〇年起，洪惟助教授又組織訪問兩岸的戲曲藝人和專家
學者，為他們留下了崑曲藝術與學術研究的第一手資料。部分成果結
集出版為《崑曲演藝家、曲家及學者訪問錄》，書末附訪談精華 DVD
一片。

此外，戲曲研究室製作出版的影音資料還有：

一、二〇〇三年四月，《一九八〇年代崑劇名家錄影》DVD，蘇州崑
　　劇傳習所、中央大學戲曲研究室製作，傳統藝術中心出版。

二、二〇〇六年五月，《風華絕代──天王天后崑劇名家匯演》DVD，
　　二〇〇五年臺北新舞臺演出錄影，中央大學出版。

三、二〇〇八年四月，《蝶夢蓬萊──二〇〇七崑劇名家匯演》
　　DVD，二〇〇七年臺北城市舞臺演出錄影，中央大學出版。

四、二〇〇九年六月，《美意嫻情──二〇〇八崑劇名家匯演》
　　DVD，二〇〇八年臺北城市舞臺演出錄影，中央大學出版。

五、二〇一〇年十二月，《蘭谷名華──二〇〇九崑劇名家匯演》
　　DVD，二〇〇九年臺北城市舞臺演出錄影，中央大學出版。

六、二〇一〇年浙崑與臺崑的演出錄影，也正在 DVD 製作、出版和
　　發行的過程之中。

　　在圖文時代，在審美接受綜合化的時代，這些音像製品的記錄與
發行，不僅是將來的有聲圖書與文物，還是傳承發展崑曲藝術最為切
實可靠的正本皈依。

　　目前中央大學已經擁有崑曲、京劇、臺灣亂彈戲與各地方戲曲等
影音資料七千種，包括兩岸崑曲、京劇重要出版品。其中約有一千種
是田野考察或與劇團、演員相互之間直接交流的第一手材料。我認為
就綜合性高校而言，當今大學中收藏崑曲資料最多的所在，還是得首
推中央大學。

第六重特色，是繼承發揚了文人、大學與崑曲的良性互動傳統

　　現在我們可以來小結學者、學校與藝術、文化乃至社會可能形成

良性互動的關係，中央大學戲曲室把個人跟學校結合起來，把學校與藝術界結合起來，甚至把文人跟政府的互動結合起來，這就值得我們欽佩。臺灣以中央大學作為範例，包括臺灣大學、臺灣中研院在內，他們在文化上成功地影響了臺灣政界，引導文化界與社會各界特別是青年學子與年輕觀眾重視崑曲。非但如此，他們又把大陸那麼多學校、學者、劇團和演員、乃至那麼多文化部門，都在一定程度上連動起來，海峽兩岸共同推動了崑曲藝術偉大復興的世界性文化潮流，這真是中華傳統文化和崑曲藝術的盛大福音。

　　一般來講，一個藝術發展到頂點，發展到極至之後，發展到精妙到無以復加的地步時，通常會走向衰落，更有甚者會瀕於滅絕。這是藝術、文化乃至諸多事物發展的必然規律。崑曲藝術的興與衰、存與亡，是否也遵循著一個規律呢？

　　崑曲在上世紀初葉，已經是一蹶不振。當時傳字輩老藝人演出，基本上是以蘇養崑，一個小小的新出的事物，一個以坐唱為主發展到演述崑曲本戲的蘇灘，居然成為古老規範的崑曲藝術的最大的救命稻草。演員必須要以唱蘇劇為主來掙錢維生，之後才能演崑曲。蘇劇的許多劇目都來自崑曲，它是崑曲的通俗化版本。但崑曲本身，實際上面對著幾近滅絕的窘迫環境。

　　就在古老而優美的崑曲文化日漸式微之際，文人學者直接引領了具備文人與藝術家氣質的商人和政治家們，他們在一起聚合起來，居然改變崑曲藝術的命運，推動了崑曲藝術的復興。大家知道，促使穆藕初先生積極投身於辦理崑曲傳習所的人，實際上就是我們的吳梅先生。

　　一九一七年吳梅先生在北京大學任教，當時是五四運動前夕，那時節正是大家對傳統文化抱著一種毫無所謂，甚至抱著是前衛者都要去踩上一腳的態度。上海浦東的大老闆穆藕初先生為此非常鬱悶，就

跑到北大去找吳梅先生請益。吳梅先生給他指點了一條道路，傳統文化那麼多，不可能全面的挽救，我們沒有回天之力，如果想做些事情的話，那建議辦一個崑曲傳習所。這條資料，各位還可以找到更多的印證。但我不止一次地跟崑劇團的人談這段歷史，他們只知有穆藕初，不知有吳梅。或者最多知道吳梅先生是十二位理事之一，不知道這一學者文人，是崑曲傳習所最初的發起人，這真是一種遺憾。

關於這一點，上在次周秦教授召開的崑曲研討會上，穆藕初的公子拿著一些資料書，找到一些與會代表說：你們每年都在為崑曲研究開會，為甚麼沒人好好的研究一下我的父親。這些話言猶在耳，我至今還覺得我們真是有點數典忘祖，忘記或者忽視吳梅和穆藕初作為精神導師和經濟支柱的重大作用，也真是不太應該。

從一九一七年到現在，崑曲藝術因為傳習所而復生；從一九四九年之後，崑曲藝術因為《十五貫》的官場警策意義而復生；從上世紀末葉到如今，崑曲藝術因為海峽兩岸志士仁人特別是學者專家與大學的引領和推動，得到了具備世界影響的偉大復興。總的來看，在將近一百年的崢嶸歲月中，中國崑曲走上了一條瀕臨死亡，卻又死而復甦的復興之路。

崑曲藝術的復興之路，從古到今，就是通過一批又一批文化人包括專家學者、演藝從業人員和商業家、政治家（包括穆藕初在內後來也從政）在內，是他們共同把崑曲挽救下來，復興下去。文化人在崑曲方面修正了客觀事物的發展規律，同時把崑曲的文化與歷史使命加以延續，使得崑曲獲得了一次次新生。崑曲藝術有今天這樣作為全人類文化遺產代表作的大好局面，近百年來，還是首先要感謝吳梅先生。在學統上他把詞曲、戲曲尤其是崑曲，引入到中國最好的高等學府。吳梅先生在學統之外，於藝術傳承方面，如傳字輩的培養過程當中，起了最初的積極倡導作用。穆藕初先生後來對崑曲癡迷到極點，

在蘇州不只一次的學崑曲。以穆藕初先生的能力，完全有能力在上海
或是蘇州成立一個崑曲的大劇場，但他並沒完成，這也成為他晚年最
大的遺憾（也有人說是遺言）。我認為吳梅先生是上世紀初葉，從學
理、藝術的命脈上，支撐並傳承了崑曲，這是第一重大貢獻。

　　一九九二年一月，文建會郭為藩主委及中大劉兆漢校長支持建立
中央大學戲曲研究室，進行戲曲文物、文獻的蒐集整理及調查研究。
其主旨是以崑曲為主，而不忽略臺灣本土劇種及中國大陸各種地方
戲。就崑曲藝術發展傳承在新世紀的貢獻而言，就一個大學而言，中
央大學戲曲室已經創造出了許多無可比擬的輝煌業績。去年年底我隨
著中國戲曲學院演出團來到臺灣，洪教授招待我們來到中央戲曲室參
觀，當時我的敬意便油然而生。我作為吳梅先生的再傳弟子之一，與
洪惟助先生也有著師兄弟的學緣輩分。洪先生之於中大，在一定程度
上，就像當年吳梅祖師爺之於北大一樣，他們所付出的心力，在崑曲
藝術的傳承發展史上，具備無法估量的歷史意義。

　　文章既成，意猶未盡，乃做〈曲學重鎮，崑劇中心——中央大學
戲曲研究室賦略〉，以記盛事云：

> 余生既愚也晚，所識亦陋且荒，平生喜聞樂見，唯尚戲曲之
> 光。是故數十年來，遊學名校寶山，不憚艱辛，來來往往；因
> 此世紀更迭，負笈中原西土，猶若苦修，踉踉蹌蹌。杏壇開
> 講，亦授生員于各地；焚香頂禮，得拜大賢于諸邦。
> 每見北美諸校，崇尚戲劇文章：教學演出，可以開放，研究笈
> 藏，博物昭彰。反觀東土神州，注重理工實業：戲曲人文，可
> 有可無，藝術命脈，若存若亡。于嗟乎，心頭常湧重重遺憾，
> 眼前頓生絲絲悵惘！
> 遙想中華國學寶典，千載戲曲豈可或忘。劇本為文學之一體，

演出蘊藝術之芬芳。師祖吳梅，于北大率先垂範，戲曲學遂進
近代大學堂；蓮花一瓣，在各校皆現幽香，古文化得顯莊嚴之
妙相。唯唱者不教，教者不唱，研究者不觀劇，著述者乏收
藏，大學偏離實踐之軌道，師生唯務空頭之講章。百年風氣既
如此，渾成格局焉可望？

西元一九九二年，臺島大學看中央。文建會賴郭為藩主委支
持，本校有劉兆漢校長相幫，主事者為洪惟助儒將。志存高
遠，戲曲研究室卓然而立，敏而好古，文化衛道士冠冕堂皇。
十八載篳路藍縷，終成戲曲重鎮，內中百苦皆嘗；中大人步步
為營，建設崑劇中心，終獲氣象大方。

自茲以來，藝術之樹自可長青，大學講堂兼藝術殿堂，理論之
珠相得益彰。

從此之後，戲曲人士皆稱樂土，遠悅近來得眾望所歸，名校又
現文化之光：

一曰人才養成，格局大備，戲曲專業，自成名堂。碩士鴻儒，
人人生機勃發；博學之士，個個滿腹書香。可與臺大同學攜手
共進，可與海內戲曲新秀論短長，可與國外戲劇諸生鬥采競
芳。教有餘力，方興未艾，乃著眼于新新人類之培養──接納
高中生聆戲聽曲，開卷受教，感染藝術氛圍，人人入室登堂。

二曰研究有成，碩果累累，含英沁芳。碩博論文，皆品絕妙好
辭，是為錦繡文章。《崑曲辭典》二百萬言，圖片千張，世上
第一部，人間美收藏。人類世界文化遺產，有賴此書大力弘
揚。至若崑曲叢書，匯集校內外名家大作，觀之可歌可泣，玩
之可收可藏。本土之嘉義、桃園，新竹、關西，舉凡戲曲音樂
之魂，中大皆有研究採訪，鄉梓代代感念，後人豈能遺忘？

三曰崑曲中心，全球最稱昭彰。崑曲演藝乃百戲之祖，傳奇劇

本為千古絕唱。先有洪惟助與曾永義二賢連袂,為大陸各大崑曲院團拍攝珍貴影像,厥功甚偉,百世流芳。戲曲研究室《崑劇名家錄影》,記錄上世紀八十年代蘭苑芬芳。《美意嫻情》,唱響《蝶夢蓬萊》;《風華絕代》,崑曲乃封天后天王。中大校慶,崑曲演出連連,人類遺產,此處獨得風光。打破藩籬,學術與藝術聯姻,情結兩岸,舞臺並講臺同唱。示範演出時時有,名家講座年年昌。更有學術嘉年華,前輩後生辯爭忙。

崑曲文物收藏,中大富甲八方。明祁豸佳之扇面,已成無價之寶藏;康熙青蓮書屋《北詞廣正譜》,令人無限神往;乾隆《納書楹曲譜》、《吟香堂曲譜》,至今尚留墨香。韓世昌之斗篷,周傳瑛之白蟒;俞宗海之信札,俞振飛之褶子,件件有來歷,人人皆景仰。當年何等慘澹經營,營營苟苟,感天動地苦收藏;如今幾何自在,烈烈煌煌,蔚為大觀嘆泱泱。

余何有幸,忝為兩岸八校崑曲會之全場主評,目睹中大戲曲研究室之盛大氣象。陰霾盡掃,中華文化之一脈不復遺憾惆悵;錦繡鋪地,皆是賢人後學之絕妙文章。曲學重鎮,中大名至實歸,崑曲中心,人類為之景仰。大學之道,大匠之鄉,大愛之府,大方之藏,但觀戲曲研究室,便得文化福無量。當此兩岸學歷互信之時,身值開放太平之時,中華文化之復興自當大有希望,崑曲藝術籍兩岸呵護而浴火重光。

僕本一介文人,藝術信徒,感念兩岸戲曲氣象,遙想臺島崑曲風光,喜之不盡,心馳神往。幸甚至哉,頂禮焚香。

　　——二〇一〇年九月七日星期二,本文根據作者二〇一〇年五月三十日在臺灣中央大學兩岸八校崑曲會議上的演講錄音整理增補成文。

成果斐然　別具特色

──臺灣中央大學戲曲研究述評 *

黃竹三 **

今年四月，我有幸應臺灣中央大學的邀請，到該校參訪講學。

中央大學建校於一九一五年，至今已有近百年的歷史。它最早設立於南京，在民國時期，是中國最有名氣的大學之一，素有「北北大，南中大」之稱。遷往臺灣後，於一九六八年在桃園縣中壢市近郊重建。校園按我國上古時代井田制規劃，道路縱橫筆直，樓房井然有序，植有千棵蒼松，百坪綠茵，湖光瀲灩，溪水潺湲，風光旖旎，景色怡人。而更重要的是，它各門學科齊全，全校設有文學院、理學院、管理學院、資訊電機學院、地球科學學院、客家學院以及多個學術研究中心，學術風氣濃厚，科研成果卓異，在海峽兩岸學界享有盛譽。而中國戲曲研究，則是該校最具特色的研究領域之一。

筆者在中央大學講學為期一月，因而有時間有機會多次到中文系戲曲研究室參觀訪問，與洪惟助、孫玫、李國俊、孫致文諸先生深入交談，了解到他們的研究室在艱苦中創建。在研究室，我看到他們十多年來廣泛蒐集的各種戲曲文物、文獻資料，拜讀了他們出版的學術刊物以及眾多的研究成果，觀摩了他們組織的崑曲名家名劇演出，大

* 　本文原刊於《中華戲曲》第40輯（2009年12月）。
** 　山西師範大學戲曲文物研究所教授。

為驚詫。雖然我在赴臺前，也約略知道中央大學的戲曲研究卓有成績，卻沒有想到他們的成果如此斐然，研究如此別具特色。我深深感到，他們的研究集文物文獻蒐集、深層次的戲曲探索、教學與人才培育、學術刊物出版和組織戲劇演出於一體，這種全方位的戲曲研究，為中國戲劇事業開闢了新的道路，是值得大大讚揚的。

下面，我分別介紹和評論我所知道的中央大學的戲曲研究。

一 豐富的戲曲文物、文獻蒐集

世界上頂尖的大學，無不有豐富的文史、藝術收藏。歐美的名校，如哈佛、牛津，有各種美術館、博物館，日本的早稻田大學，也設立專門的戲劇博物館。文物、文獻的蒐集，一方面供人參觀、查閱，有助於教學與學術研究，另一方面，也顯示出該校濃郁的藝術人文氣息。

中央大學是在一九九二年一月由洪惟助教授成立戲曲研究室的，成立之初，即開始戲曲文物、文獻的蒐集整理與調查研究，它以崑曲為主，又不忽略臺灣本土劇種及大陸的各種地方戲。經過十多年的努力，目前共收集有關戲曲的文物一千多種，書籍八千餘類，期刊二千七百餘冊，影音資料七千五百餘卷。其中最重要的是戲曲文物的收藏，包括極具歷史價值的戲服、戲曲名家的書畫、手抄的曲譜手摺、戲曲演出的堂幔，以及戲臺和戲船模型等。

筆者在戲曲研究室看到的戲服有：

著名北崑旦腳演員韓世昌的斗篷。此戲服一九三○年製作，韓氏飾演《牡丹亭》〈遊園〉杜麗娘、《長生殿》〈絮閣〉楊貴妃時所穿，一九九二年由韓世昌夫人贈送中央大學戲曲研究室。

著名京、崑表演藝術家俞振飛的褶子。俞振飛曾任上海戲曲學校

校長、上海崑劇團團長，工小生，曾先後與程硯秋、侯喜瑞、周信芳、梅蘭芳等名家同臺演出。此褶子為俞振飛一九五八年訪歐七國與言慧珠合演《百花贈劍》時所製，一九九二年由俞氏贈送中大戲研室。

　　著名崑曲表演藝術家周傳瑛的白蟒。周傳瑛工生行，演技精湛，菊部有「三子（褶子、翎子、扇子）唯傳瑛」之稱。周於一九五六年以改編、導演、進京演出《十五貫》而轟動全國。此白蟒為周氏飾演《連環記》呂布時所穿。

　　崑曲藝人包傳鐸的古銅蟒。包氏工末、外，演技精湛，以飾演《十五貫》周忱著稱，此件為他演出該劇時之戲服。

　　蘇崑藝人張嫻的黃帔。張嫻是近代最早的崑曲女演員之一，功力深厚，演技極佳。此黃帔為張嫻飾演《長生殿》楊貴妃時所用劇服。

　　在中大戲研室，我還看到許多戲曲名家的書畫作品，其中印象最深的有：

　　明代戲劇作家祁豸佳的扇面。祁氏工書畫金石，精音律，擅詞曲，著有傳奇《玉塵記》及《眉頭眼角》。此扇面可見其書法造詣。

　　清末民初江南著名曲家俞宗海的信札。俞氏為京崑表演藝術家俞振飛之父，除拍曲外，還精書畫鑑定，尤擅書法。此件為俞宗海致著名書畫家顧麟士信札，流暢遒勁，顯示其非凡的文學與書法水平。

　　王瑤卿的字畫。王瑤卿是著名的京劇表演藝術家和教育家，京劇「四大名旦」梅、尚、程、荀皆出其門下，在伶界有「通天教主」之稱。王氏愛好繪畫，尤喜畫梅，此畫為他中年時期的作品。

　　吳梅的信札。吳梅是民國時期著名的戲曲作家、理論家和教育家，曾於東南大學任教，我的恩師王季思先生與任中敏、錢南揚、趙景深諸先生皆出其門下。此件為吳氏致顧麟士信札（圖一），一九二七年，顧為吳畫「霜崖（吳梅號）填詞圖」，吳回信答謝，信中並附謝詩一首。

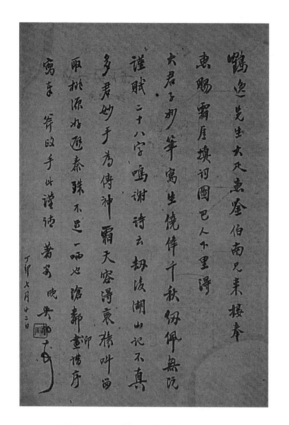

圖一　吳梅致顧麟士信札

　　倪傳鉞的書畫。倪氏為崑曲名家，工老外、老生，為崑劇傳習所「傳」字輩中挑大樑之外角。能填詞譜曲，又精書畫。一九九一年為紀念崑劇傳習所成立七十週年，精心繪製了《崑劇傳習所舊址圖》，後贈中央大學戲曲研究室。

　　中央大學戲研室還收藏有許多珍貴的戲曲曲譜，其中最為重要的有：

　　近代戲曲理論家王季烈題跋的、抄立於清乾隆三十一年的《琵琶記》〈思鄉〉曲譜（圖二）。該抄本記有曲詞、賓白、工尺，又於曲文左旁記有搬演身段說明，證明此曲譜曾用於搬演，彌足珍貴。

圖二　思鄉手抄曲譜封面

　　近代崑劇傳習所著名教習沈月泉手折曲譜。沈氏為崑曲名家，工小生，其他行當不論生旦淨丑，也都精熟。沈月泉藏有清宣統至民國初年的曲譜手折數十本，現轉藏於中央大學戲曲研究室。

　　著名崑曲藝人沈傳芷手折曲譜。沈傳芷為沈月泉次子，初習小生，後專工正旦。中大戲研室藏有沈傳芷收藏的曲譜手摺百餘種。《繡襦記》〈賣興、當巾〉手折。此手摺為傳芷於一九五八年請書法家陸霽明抄寫，所抄為沈氏擅長之折子戲。手摺內頁有知名曲家樊伯炎尊翁樊少雪畫作兩幅。手摺封面用檀木精裝。此件字畫俱佳，裝飾考究，亦足珍貴。

　　野庵散人《邯鄲夢》手抄本。此抄本共四冊，線裝，套印藍格，每半頁分三欄，每欄記曲文大字及工尺一行，或記賓白小字三行。版心記有「邯鄲夢」三字及折目名、頁數，版心下套印「野庵散人」四字。該抄本以墨筆錄曲詞、賓白及工尺譜，以朱筆點句讀及板眼。抄寫者生平及抄寫年代不詳。

圖三　蘇州活動戲臺

此外，中央大學戲曲研究室還藏有其他戲曲文物，計有：清末蘇州刺繡堂幔一件，民國時期溫州繪畫堂幔一件（製於二十世紀三〇年代），清末蘇州吳江可拆卸的活絡戲臺「高升臺」的模型（圖三），著名崑曲藝人周傳瑛手繪《陽關》演出走位圖等。

我在中央大學戲研室，還看到日本青木正兒所著、王古魯翻譯的《中國近世戲曲史》。此書一九五四年由中華書局出版，一九五八年商務印書館重印，年代不太久遠，算不上甚麼文物。但我翻閱此書時，發現它為王古魯先生自購珍藏，書中每一章節都有王氏的注文批語，並補入許多重要的戲曲史料。在這個意義上說，它也是另一類型的戲曲文物。

這些戲曲文物，可供我們了解戲曲藝術的歷史發展、戲曲作家及藝人的社會交往、文化素養，崑曲音樂唱腔的變化，戲曲服飾的類型，戲臺形制的演進，極具史料價值。可惜的是，由於戲曲研究室面積稍小，這些豐富而重要的戲曲文物收藏未能充分展出，發揮其應有作用。

二　卓異的學術研究成果

中央大學戲曲研究室建立之後，即開展學術研究，其重點在崑曲和臺灣本土的戲劇的探討。

崑曲是中國古代優秀的戲曲藝術，二〇〇一年被列為中國首批世界「人類口述及非物質文化遺產」代表作，受到國際學術界的矚目。而早在一九九〇年以後，洪惟助先生就專注崑曲的研究，一九九一年

開始，他首先組織海峽兩岸學者七十多人編纂《崑曲辭典》，親任主編，歷時十年，終於在二〇〇二年五月由國立傳統藝術中心正式出版。全書二百餘萬字，圖片一千餘幀，是世界首部大型的崑曲辭典，對我們進一步深入研究崑曲提供了必要條件。接著，洪先生和戲曲研究室同仁又編纂了「崑曲叢書」。二〇〇二年十一月出版第一輯，收入六種崑曲研究專著，包括陸萼庭的《崑劇演出史稿》（修訂本）、曾永義的《從腔調說到崑劇》，周秦的《蘇州崑曲》，周世瑞、周�合的《周傳瑛身段譜》，洪惟助主編的《崑曲研究資料》和《崑曲演藝家、曲家及學者訪問錄》。二〇〇九年四月又出版第二輯，亦收入六種崑曲研究專著，分別是沈沉的《永嘉崑曲發展史》、徐扶明的《崑劇史論新探》、洛地的《崑——劇、曲、唱、班》、顧篤璜的《崑劇舞臺美術》、洪惟助的《崑曲宮調與曲牌》和他主編的《名家論崑曲——崑曲國際學術研討會論文集》。這兩輯「崑曲叢書」，既有珍貴的崑曲史料，也有當代崑曲藝人、學者的探訪錄，還有崑曲史論的探索，是全面而深入的。

臺灣本土戲劇研究也是中央大學戲曲研究室重點研究的領域。多年來，他們深入桃園縣、新竹縣、嘉義縣，對傳統戲曲與音樂進行調查研究，先後出版了多種調查報告和學術專著。《桃園縣傳統戲曲與音樂調查研究》於一九九六年出版，論述桃園縣傳統戲曲與音樂的歷史、現狀與特色，並附有訪問錄一一八篇。《嘉義縣傳統戲曲與傳統音樂專輯》於一九九七年出版，收錄嘉義縣各類傳統戲曲、傳統音樂的社團和藝人的訪問錄。

洪惟助、孫致文的《新竹縣傳統音樂與戲曲探訪錄》於二〇〇三年出版，論說臺灣新竹縣的北管、客家八音、客家歌謠、三腳採茶與客家大戲的源流、藝術內容和特色。洪惟助、黃心穎、孫致文的《關西祖傳隴西八音團抄本整理研究》於二〇〇四年出版，抄本收入眾多

客家歌謠、採茶戲、北管戲、牌子、幼曲，採訪者予以科學系統整理。這眾多臺灣本土戲劇的研究成果，顯示了中央大學戲曲研究室不僅注意以往戲曲文本的探索，而且重視當今戲曲的田野考察，是極有眼光的。

該研究室的學者，除重點研究崑曲和臺灣本土戲劇外，還把視野擴展到其他學術領域。洪惟助先生著有《詞曲四論》（臺北：華正書局，一九九七年）；《清真詞訂校注評》（臺北：華正書局，一九八二年）。孫玫先生著有《中國戲曲跨文化研究》（北京：中華書局，二○○六年）；《滄海漂泊》（北京：文化藝術出版社，二○○七年）。這些專著，視野寬廣，探討入微，角度獨特，給人以深刻的啟迪。

研究室的研究者，還發表了為數眾多的學術論文，如洪惟助先生撰寫論文和評論數十篇，既有整體戲曲的宏觀研究，如〈當代戲曲的一些現象——兼論戲曲現代化及其與中國文化、劇種特色的認同〉，也有具體文本的微觀解讀，如〈《牡丹亭》〈拾畫、叫畫〉從文學本到演出本〉；既有崑曲曲牌的探微，如〈北黃鐘宮【水仙子】曲牌初探〉，也有臺灣本土戲曲的評論，如〈臺灣亂彈戲中的扮仙戲〉等，它們分別收入各類專書、期刊和學術會議論文集中。孫玫先生也發表了不少學術論文，他的〈「中國戲曲源於印度梵劇說」再探討〉發表於《文學遺產》二○○六年第二期，在戲曲研究界產生廣泛影響；而〈歷史的悖謬和遺憾——關於中國文化人與戲曲文化關係的思考〉、〈試論戲曲研究之中西互動〉等文，從文化和世界角度探索中國戲曲特質，給人以深刻啟發。李國俊先生專注臺灣本土戲劇研究，論文數量蔚為大觀，其〈彰化地區高甲戲的歷史回顧〉、〈南管音樂的宗教意義探析〉等，見解獨特，在臺灣學術界有一定影響。孫致文先生在探治經學的同時，亦涉獵戲曲，他與洪惟助先生合作的專著前文已述，而其論文〈臺灣北管「三條宮」牌子與崑曲之關係獻疑〉也很有特

色，值得注意。總之，中央大學戲曲研究室的學術研究，成果斐然，並具有鮮明的特色。

三　獨特的戲曲教學與人才培養

　　為了提倡戲曲研究風氣，培養戲曲研究人才，從二○○三年起，中央大學中文系碩、博班成立中國文學研究所戲曲組，開始招收戲曲學的碩士、博士研究生。為了積聚經驗，第一屆招的並不多，只招收碩士研究生二名，博士研究生一名。二○○五年第二屆招生人數增加，擴為碩士研究生五名，博士研究生三名。至今已連續招收六屆，反映良好。目前共招收碩士研究生十九名，已畢業三名，博士研究生十五名，已畢業一名，在培養戲曲研究專業人才方面跨出了可喜的一步。

　　在此基礎上，二○○九年中文系成立戲曲研究所，專門培養戲曲專業人才，他們的研究領域廣泛，舉凡傳統戲曲的整體發展策畫、戲曲文本文獻的深入探究、戲曲理論與批評、戲曲史、戲曲音樂、戲曲表演藝術、戲曲舞臺美術，均在他們的研究範圍之內。

　　為了拓展學生的學術視野，中央大學每年都聘請知名學者講學。比如，二○○五年上學期，聘請上海戲劇學院陳多教授來臺講授「戲曲美學」和「明清戲曲理論與作品」；二○○五年四月至六月，聘請江蘇教育學院劉致中教授來臺開設「明清戲曲史」和「崑劇戲班史」；二○○六年八月至二○○七年七月，聘請日本東京大學東洋文化研究所大木康教授到校講授「明清文人研究」、「晚明文學與出版」、「中日比較文學」等專題和課程；二○○七年二月至二○○八年一月，聘請新西蘭惠靈頓維多利亞大學亞歐語言文化學院孫教授來校開設「二十世紀之戲曲學」、「中國戲劇」課程。二○○九年四月至五月，我也被邀請到中央大學作為期一月的專題學術演講，講題為「山

西師範大學戲曲文物研究所的發展歷程和研究特色」、「中國戲曲產生
的多元性和泛戲劇形態」、「宋金雜劇的表演形態、演出場所和腳
色」、「中國戲劇表演的多樣性」以及「戲曲文物研究」系列三場。這
些課程和學術專題，取得良好效果，受到學生歡迎。

除聘請知名學者來校開設課程外，中央大學戲曲研究室還利用舉
辦學術討論會的機會邀請赴會專家學術演講，以擴展本校博士生、碩
士生的學識。如二〇〇五年十二月，邀請臺灣著名作家白先勇作「牡
丹亭再放光芒──青春版〈牡丹亭〉巡演的省思」的學術演講；二
〇〇五年十一月，邀請河北京劇院院長、國家一級演員裴艷玲作「京
劇、崑劇與河北梆子」的學術報告；二〇〇六年六月，邀請臺北藝術
大學客座教授、前美國科羅拉多州莎翁戲劇節藝術總監楊世彭教授作
「莎士比亞《羅密歐與朱麗葉》的欣賞與演出」的學術演講；二〇〇
六年八月，邀請蘇州大學周秦教授作「崑曲唱念及打譜教學」的學術
報告；二〇〇六年十二月，邀請中國藝術研究院戲曲研究所所長劉禎
主講「乾隆時期（1736-1795）北京演劇及雅俗思想嬗變」；二〇〇七
年六月，中央大學舉辦「戲曲教學、研究與傳統藝術傳承座談會」，
更邀請與會的中國藝術研究院戲曲研究所所長劉禎等十二位專家學術
演講。此外，中大戲研室還常常舉辦戲曲演出的示範講座。這些學術
演講和示範講座，擴展了學生的藝術眼界，對他們的成長大有裨益。

中央大學培養戲曲專業人才，不僅要學生注意文本研究，而且強
調舞臺實踐也是學習的重要一環，因此鼓勵學生參與戲曲表演，體會
劇作者創作心態，以增廣戲曲研究的內容和視角。戲曲研究室的博士
生、碩士生大都受過戲曲實踐的專業訓練，有一定技藝表演基礎，多
年來他們策畫舉辦過多次京劇和崑曲演出，頗受好評。二〇〇六年十
二月十三日，他們演出京劇〈小宴〉、〈文昭關〉、〈二進宮〉；二〇〇
八年六月三日，他們演出崑曲《販馬記》〈寫狀〉、京劇〈坐樓刺

惜〉、〈鍘美案〉；二○○九年六月十四日，他們演出崑曲《玉簪記》〈琴挑、偷詩〉、京劇〈大登殿〉。我雖然沒有機會觀看他們的舞臺演出，卻看到演出的錄像。舞臺上博士、碩士生們的一招一式，中規中矩，唱曲有板有眼，傳神動人，令我興奮，令我心怡。這種理論、知識、實踐相結合的教學方法，無疑是值得稱讚和仿效的。

四　優秀的戲曲期刊發行

中央大學戲曲研究室還出版大型學術期刊《戲曲研究通訊》。早在二○○二年十二月，洪惟助先生為推動中國戲曲學術研究，記錄臺灣戲曲創作、演出信息，交流學界活動情況，創辦了這一戲曲專業刊物，至今已出版五期，以後還將陸續出版。此刊開設「戲曲文錄」、「戲曲學術論文」、「戲曲論著」、「書評／劇評／隨筆」、「新秀論壇」、「論人與懷人」、「曲苑憶往」、「班社介紹」、「活動及出版訊息／花絮」、「資料與研究」、「臺灣戲曲表演活動」等欄目，發表深層次的有重要學術價值的論文數十篇，如陳多的〈「不宜孤芳自賞，尤宜曲高和眾」──崑曲列為「人類口述與非物質遺產代表作」斷想〉，從過去崑曲演出的發展，看崑劇的未來，提出真知灼見，值得深思。廖奔的〈宋金雜劇論〉，扼要而系統地探討宋金雜劇的表演、美學追求和內容的社會化，見解新穎獨特。洛地的〈竹馬與採茶〉，探索地方劇種的來歷與關係，發人深省。沈沉的〈溫州的曲社形式──彈詞社〉，介紹了溫州的崑曲業餘班社，具有重要史料價值。趙山林的〈詠《牡丹亭》詩歌簡論〉，蒐集並分析了吟詠《牡丹亭》劇作、演出的詩詞，可視為《牡丹亭》演出史、批評史、接受史的生動記錄。這些論文的選用，足見此刊編輯者的非凡學術眼光。「新秀論壇」選刊了海峽兩岸高等學校戲曲學博士、碩士的優秀論文，對扶持學界新

銳有重要意義。

此刊每期封二和封三，還有中央大學戲曲研究室收藏的戲曲文物和海峽兩岸各地崑劇院團演出的彩色照片，亦具史料價值。

五　精彩的戲曲展演

中央大學戲曲研究室不僅注意戲曲文物文獻的蒐集、戲曲深層次的探究、戲曲人才的培育、戲曲期刊的出版，而且還經常組織優秀劇種劇目的演出。這是因為他們認識到戲曲的理論研究與戲曲藝術的展演是相輔相成的，通過學術交流與藝術展演的交輝互映，可以促進整體戲曲藝術的繁榮發展。

二○○五年，為慶祝中央大學創校九十週年，他們舉辦了「二○○五年戲曲藝術節」，內容包括「崑曲國際學術研討會」、「兩岸崑劇名家匯演」、「臺灣戲曲大匯演」三項活動。「崑曲國際學術研討會」旨在探討聯合國教科文組織將崑曲列為人類非物質文化遺產後，崑曲藝術如何立足當代的傳承與研究面向，它邀請海峽兩岸及海外學者赴會發表論文，研討崑曲之劇本、音樂、表演與歷史傳承。「兩岸崑劇名家匯演」冠以詩意濃厚的名字──「風華絕代」，邀請大陸崑曲名家與臺灣崑劇團藝人合演。其中有「崑劇天王」之稱的蔡正仁與有「崑劇天后」之稱的華文漪專程來臺獻藝。此次匯演共演出五場，包括兩個折子戲專場，演出《漁家樂》〈藏舟〉、《蝴蝶夢》〈說親〉、《爛柯山》〈潑水〉、《獅吼記》〈跪池〉、《浣紗記》〈寄子〉、《紅梨記》〈亭會〉、《牧羊記》〈望鄉〉、《雷峰塔》〈斷橋〉、《幽閨記》〈拜月〉，以及兩場本戲：《販馬記》（演出〈哭監〉、〈寫狀〉、〈三拉團圓〉）、《長生殿》（演出〈定情賜盒〉、〈絮閣〉、〈酒樓〉、〈驚變〉、〈埋玉〉、〈聞鈴〉、〈看襪〉、〈哭像迎像〉、〈彈詞〉、〈雨夢〉）。而《長生殿》則

是蔡正仁與華文漪暌違十年後再度攜手演出的經典。「臺灣戲曲大匯演」則有南管梨園戲、布袋戲、歌仔戲、客家採茶戲、臺灣京劇、臺灣崑劇演出。這些演出，陣容強大，技藝精湛，大獲觀眾好評。

有了這次成功的戲曲演出，兩年後，即二○○七年，中央大學戲曲研究室再次組織崑劇名家匯演。這次演出名為「蝶夢蓬萊」，由臺灣崑劇團與上海崑劇團優秀演員計鎮華、梁谷音、劉異龍以及原北方劇院名小生，現旅居美國的溫宇航合作演出。表演劇目為：折子戲專場，演出《風箏誤》〈驚醜、前親〉、《琵琶記》〈掃松〉、《水滸記》〈借茶、活捉〉；全本《蝴蝶夢》；《十五貫》〈訪鼠、測字〉；全本《爛柯山》；《牡丹亭》〈學堂、遊園、驚夢、尋夢、寫真、離魂〉。這次匯演也座無虛席，好評如潮。

次年，又組織「美意嫻情——二○○八年崑劇名家匯演」。這次邀請了難得來臺演出的上海崑劇團傑出表演藝術家岳美緹、張靜嫻、張銘榮來臺與臺灣崑劇團合演。劇目有全本《玉簪記》、《占花魁》，以及經典折子戲《占花魁》〈湖樓、受吐〉、《孽海記》〈思凡、下山〉、《玉簪記》〈秋江〉、《焚香記》〈陽告〉、《水滸記》〈活捉〉、《獅吼記》〈梳妝〉、《兒孫福》〈勢僧〉、《西廂記》〈長亭送別〉等。其中《西廂記》為重新改編，此次演出為「全球首演」，因而盛況空前，掌聲不斷。今年五月，中央大學戲曲研究室又一次舉辦崑劇名家匯演，其名為「蘭谷名華」。這次匯演，再次邀請了上海崑劇團的崑曲著名演員計鎮華、梁谷音、張銘榮、旅美崑曲名家溫宇航與臺灣崑劇團同臺演出，除在中央大學為該校師生免費演出了《獅吼記》〈梳妝、遊春、跪池、三怕〉外，還在臺北市城市舞臺公演《紅梨記》〈醉皂〉、《焚香記》〈陽告〉、《繡襦記》〈打子〉、《艷雲亭》〈痴訴、點香〉、《荊釵記》〈開眼上路〉、《西廂記》〈遊殿、寄柬、跳牆著棋、佳期〉、《琵琶記》〈囑別南浦、吃糠遺囑、描容別墳、掃松〉。其中

《西廂記》的演出至為精彩，梁谷音素有「活紅娘」之稱，她的小旦與溫宇航的小生、張銘榮的丑角，表演堪稱珠聯璧合，熠熠生輝。而計鎮華的〈掃松〉，唱腔高亢蒼勁，聲震屋宇，也博得滿座掌聲。更值得一提的是，此次演出，增加了一場崑劇名家演唱會，包括「詩詞新唱」、「新編崑劇選段」、「新編《桃花扇》〈餘韻〉」、「傳統崑劇選段」，眾多曲壇名家和菊部新秀同臺獻藝，演唱加入了現代元素，受到青年觀眾的熱烈歡迎。這次崑劇匯演，筆者正在臺灣講學，有幸觀賞了全部演出。每天下午，我從桃園縣中市乘坐火車、地鐵到臺北觀看演出，晚上十點半演出結束，再乘地鐵、火車返回中央大學，其時已是次日凌晨一時了，雖稍勞累，因為得到精美的藝術享受，卻也其樂融融。以上是我所知道的中央大學的戲曲研究。在短短的十多年裡，它從個人的單獨鑽研發展到一個富有活力的學術群體，從單純的文本探索發展到多層次多方面的立體研究，從一般的戲曲泛議發展到極具特色的深層開掘。而這特色的選擇也很有意義，一方面是中國戲曲藝術成就最高的崑曲，一方面是扎根於民間底層的臺灣本土劇種，這一雅一俗，涵蓋了戲曲的兩個方面。而其研究成果，也蔚為大觀，這是很不容易的。之所以取得如此斐然的成績，與研究所同仁的努力和校方和社會的支持分不開。筆者祝願，中央大學的戲曲研究之路越走越寬廣，成就越來越輝煌。

論男兒壯懷須自吐

——洪惟助教授的二十年戲曲之路及其親踐之「臺灣崑曲模式」[*]

王若皓[**]

　　二十世紀九〇年代迄今，從北京到南京，從上海到蘇州，無論是江西的撫州、四川的成都、浙江的杭州，還是特區之一香港，北到黑龍江的哈爾濱，南到廣東的廣州，舉凡近在中國的戲曲之鄉，遠在法國的孔德大學、巴黎第七大學、韓國的漢陽大學，各種戲曲戲劇學術研討會、戲劇節、藝術節上，經常活躍著一個身形頎長略顯清癯的謙謙學者，他就是臺灣著名學者、中央大學特聘教授洪惟助先生。

　　洪惟助教授一九四三年七月出生在臺灣嘉義縣的一個小鄉鎮。

　　早在中學時代，天資聰慧的洪先生就對文藝特別感到興趣，但是由於大學裡的音樂、美術科系都要加考術科，家境不富裕的他沒有辦法負擔補習費，所以很早他就把中文系視為聯考的第一志願。那時候，中國文化大學剛成立中文系，青年洪惟助先生心響往之的是那座位於山巒中的宮廷式建築；加之當時系裡延聘的師資陣容，對中學生來說都是仰望已久的學者巨匠，於是他義無反顧地投身於中國文化大學，成為中文系的首屆大學生。大學時代，洪惟助先生和閔宗述、林

[*]　本文原刊於《戲曲研究》第83輯（2011年4月）。

[**]　北方崑曲劇院國家一級編劇。

端常、廖令德幾位同學同聲相應，同氣相求，時常聚在一起探討書
法、繪畫、詩詞、音樂，互相交流彼此的書法、詩詞習作，時至今
日，每每回顧起那段美好的校園時光，年近七旬的他，依舊十分感
懷。畢業之後洪先生入伍服役，一年之後他又重新投考母校中文研究
所，並且同時考上師大及政大，這回他選擇了政大中文研究所就讀。
他說，雖然自己的興趣相當廣泛，但是整個大學時代，投注在詞的心
力還是比較多，因此進入研究所以後，自然選擇詞學作為自己研究的
主攻方向。

一　因緣際會，由詞而曲

　　洪先生的性情剛毅而又心思細密。在臺灣學術界，戲曲研究一門
人才輩出，然而提到崑曲，大家第一個想到的學者，必定是孜孜矻
矻、苦心孤詣，幾乎以一己之力在中大創設並主持「戲曲研究室」
（今又成立戲曲研究所），並逐漸在推廣方面形成著名「臺灣崑曲模
式」之中央大學中文系的洪惟助教授。

　　洪先生從大學至研究生階段，主要的研究方向是詞學。他說：
「高明老師大學就教過我，對我一直很好，所以我們就一起商量我的
論文。後來他給了我一個題目：《段安節《樂府雜錄》箋訂》。因為
《樂府雜錄》不但是部重要的樂府典籍，而且老師知道我喜歡音樂，
所以我就在盧元駿老師的指導下完成這個論文。對我來說，寫完碩士
論文之後，我對音樂的掌握更有深度」。

　　有了音樂，詞的研究便掌握了文字的生命所在。而人生之路，便
也因了音樂的關係，從羊腸小徑，奔向了大邑通衢。

　　一九七二年自研究所畢業，洪惟助先生獲聘到中央大學中文系任
教。因為那時他還不到三十歲，又是全系最年輕的老師，所以只能揀

些沒人開的課來教。當時「詞選」已經有人開課，只剩下「曲選」沒
有人教，所以他就接下了這門當時顯得冷僻的課程。儘管學界習慣把
詞與曲區分開來，不過在洪先生看來，這兩門課關係非常密切，而且
他還認為，詞和曲拆開之後，詞又比曲好講，因為乍看很淺、很白、
很音樂性的東西要講得生動而有深度是不容易的。然而也正因為這個
機緣，他慢慢由詞轉而向曲親近，加上長期累積下來的音樂素養，更
為他未來的戲曲研究打下了難得的基礎，從而邁向一般人難以企及的
崑曲研究之路。

二　香港顧曲，啟發傳習

　　學術研究一直以詞、曲、書法為主的洪惟助先生，在二十世紀八
〇年代的最後一年開始把心力正式轉向崑曲。機緣先是在一九八九
年，那時大陸六大崑劇院團聯合到香港演出，臺下顧曲的洪先生當場
就被這個劇種深深吸引，不禁感歎天下竟有如此精緻的戲曲演繹型
態。一九九〇年，往來於大陸、臺灣之間的曲友賈馨園女士在臺召集
「崑曲之旅」，集合學者、曲友與崑曲社學生四十餘人赴上海，於是
他邀約曾永義等教授一道前往觀賞上海崑劇團的演出。如果說，香港
顧曲還只是初窺崑曲堂奧，令他亦驚亦喜，那麼這一次他清楚地知
道，自己今生已和崑劇結下了不解之緣。

　　洪先生說：從學術角度來講，崑曲可謂是中國戲劇史上最重要的
劇種。因為它上承元雜劇及南戲，下啟各種地方戲，所以在戲劇史上
位居關鍵地位。而其表演藝術的文學性、音樂性都非常精緻動人，這
是其他劇種難以企及的。可惜的是，臺灣學界對諸多劇種都有研究涉
獵，唯獨崑曲乏人問津，特別是老一輩臺灣曲家早已在八〇年代凋零
殆盡，數十年來崑曲之於臺灣更呈梵音絕響之勢。所以一九八九年香

港那一場震撼，很快地促使洪惟助先生轉向崑曲研究。結束了上海崑曲之旅，他就發願和曾永義教授等人研議辦理「崑曲傳習計畫」。這一發願便走出了二十年的崑曲之路，並由崑曲推及其他劇種，他的戲曲研究立足本體基礎，專事傳承，旁及劇種定位、文化守成，色彩斑爛，蔚為大觀。

一九九一年三月，由臺灣文化建設委員會主辦、中華民俗藝術基金會承辦，曾永義擔任主持人、洪惟助擔任總執行的第一屆崑曲傳習計畫正式展開。洪先生說：「崑曲傳習計畫最初只想做業餘的傳習，讓大家了解這個劇種之美。崑劇在中國戲劇史上非常重要，透過這個傳習計畫，我們培養出來大量的戲曲觀眾。一屆一百多個學員，六屆下來，最少有四百多人來學習。有些學唱腔，有些學身段，有些學笛子，有些學鑼鼓，他們成為臺灣最好的崑曲觀眾，也是最好的戲曲觀眾。」

前三屆的崑曲傳習計畫，主要是針對業餘的崑曲愛好者，課程規劃分為「唱曲班」和「崑笛班」。至於專題講座部分，則就崑曲的歷史、文學、音樂、表演藝術、近代發展、與其他劇種關係等多角度探討，目的就是要使學員對崑曲藝術有更深層的認識。由於學員當中有三分之一是大學生，三分之一是各級學校教師，因此洪先生得意地說，過去中文系研究戲曲都只停留在文獻考證，有了崑曲傳習計畫之後，大家開始注意它的音樂及表演，逐漸擴大原有的視野，他相信這對戲曲研究和教學是有很大影響的。

我們不妨來看一下由臺灣師大賴橋本教授描述的傳承計畫的基本內容：

> 崑曲傳習計畫的第一期於一九九二年三月正式開班上課，分為清唱初級班、清唱高級班、笛子吹奏班（後分初、高二級）。

初級班教初學的人唱崑曲，由水磨曲集資深的曲友擔任教師；
高級班由許聞佩、何文基、田士林、顧鐵華、楊世彭等分期指
導。學員出身於各大學崑曲社，已經會唱崑曲的，到高級班進
修，由名家指導。笛子班專門教導崑曲伴奏人才，都是新學吹
笛子的人，由蕭本耀、張金城、林逢源、周純一等人指導。
第一期報名參加的有六十餘人，每星期日在僑光堂分班學習。
為了增加學員對崑曲藝術的認識，還舉辦了十二場公開演講，
介紹崑曲的來源，崑劇的作家與作品，崑劇的舞臺藝術，崑曲
的音樂，崑劇的腳色等等。參加主講的學者有張敬、李殿魁、
曾永義、洪惟助、賴橋本、周純一等。期末舉辦一場崑曲清唱
觀摩大會。出版崑曲精華錄音帶一卷，收錄許聞佩《亭會》、
《詠花》、《三醉》、《佳期》，何文基《罵曹》、《酒樓》，田士林
《下山》、《掃秦》。
第二期於一九九二年夏公開招生，八月一日開課。民俗藝術基
金會對推動海峽兩岸文化交流非常熱心，特別對發揚崑曲藝術
很有貢獻，除了開辦崑曲傳習班以外，他們還派人到大陸六大
崑劇院團錄製崑劇錄音帶和錄影帶等。此項崑曲傳習計畫，至
一九九七年共舉辦四屆，每屆均為期一年。前三屆學習地點在
臺北市八德路中央大學臺北辦事處，第四屆則轉由木柵路國光
藝術戲劇學校辦理。除了按照前三屆規模培養新人以外，第四
屆又成立了崑劇業餘劇團與師資培訓小組，招考在崑劇表演方
面學有專精之學員以及國光劇團、復興劇團演員，聘請海內外
師資，每週三次施以密集訓練，期待組員能夠在崑劇表演藝術
方面精益求精，以培養臺灣崑劇傳承之師資。待條件成熟後，
準備組建專業的臺灣崑劇團。
崑曲傳習班自第二屆至第四屆，特別邀請了上海崑劇團、浙江

崑劇團和北方崑曲劇院的名家赴臺執教。先後應聘赴臺的有華
文漪、史潔華、蔡青霖、侯少奎、蔡瑤銑、汪世瑜、王奉梅、
蔡正仁、王芝泉、計鎮華、梁谷音、岳美緹、顧兆琳、張洵
澎、張靜嫻、周志剛、張志紅、李小平、顧兆琪、王大元、韓
建林及蘇崑鼓師周惠林等。他們為海峽兩岸的文化交流都作出
了新貢獻。一九九七年十月十二日至二十二日,在臺北和臺中
舉行了第四屆崑曲傳習計畫成果展,內容有唱曲班、崑笛班、
身段班和鑼鼓班的匯報演出,有顧兆琳和張洵澎主講的「崑劇
生旦藝術」講座;學員們演出的折子戲有《琴挑》、《尋夢》、
《拾畫叫畫》、《贈劍》、《逼休》、《南浦》和《遊園驚夢》。

──資料引自「浙崑網站」

　　如此規模的傳習計畫,實施起來必定千頭萬緒,而其中組織工作
的辛苦紛繁更是可以想見的。尤其值得說明的是,前三期計畫都是由
洪惟助先生和曾永義先生共同擔綱,從第四屆起,改由文建會傳統藝
術中心主辦、國光戲劇藝術學校承辦、以洪惟助先生獨力主持的模式
運作,與此同時,還另外成立「崑劇業餘劇團與師資培養小組」,招
收業餘曲友及復興、國光兩個京劇劇團的職業演員,共同學習崑劇。
洪惟助先生強調,一個劇種的發展必須是多方面的,除了要有好的觀
眾,還要有好的演員、好的劇團、好的研究,所以他們開始一方面培
養傑出演員,一方面訓練崑曲師資。到了第五屆,「崑劇業餘劇團與
師資培養小組」改名為「藝生班」,除了原先招收的小生與旦腳兩個
行當,另外增加了老生和丑角兩個行當,並且首次招考唱曲組藝生,
企圖培養自己的文、武場。至於第六屆則是專業演員班,更積極地朝
培養專業演員及文武場人才的目標努力。

　　至此,洪惟助先生的傳習計畫的思想脈絡清晰呈現,就是從業餘

到職業，從觀賞人員——演藝人員——研究人員，以遴選經典戲碼施教這樣的高起點為龍頭，以大師精英團隊向高級觀演人才進行傳承為標誌，全方位地繼承弘揚古老崑曲藝術的一脈生息。

崑曲傳習計畫還催生了一個崑曲演劇實體，那就是二十世紀末成立至今，由洪惟助先生主持的臺灣崑劇團。

一九九九年秋天，在洪惟助教授的策劃帶領下，以參與傳習計畫的成員為基礎，組成了臺灣第一個專業崑劇表演團體「臺灣崑劇團」（簡稱臺崑）。二〇〇〇年以後，該團持續聘請人陸名師來團教學，並陸續吸收國光劇團、臺灣戲曲學院兩京劇團年輕演員入團學習。現有演員三十餘人，並有專業水準的伴奏樂隊。該團行當齊全，能演劇碼亦相當多元。團員平均年齡三十多歲，頗有發展潛力。這批由大陸眾多崑劇名師指導訓練出來的崑劇優秀表演者，不僅吸收了大師的精華，更試圖建立自我的特色。而這一點正是臺崑的價值所在，也是它區別於大陸崑劇團體的生命基因。這一特色可以概括為立足原著，著眼內涵，形式古典，演繹唯美。多年來該團已累積折子戲五十餘折及《牡丹亭》、《爛柯山》、《風箏誤》、《蝴蝶夢》、《玉簪記》、《琵琶記》、《獅吼記》七個串本戲的實力。洪惟助先生為之付出的心智心力心血，藉此資料可見一斑。

數年來，臺灣崑劇團經常參與兩岸崑劇聯演，二〇〇〇年四月及二〇〇六年七月還應邀赴蘇州參與第一、第三屆「中國崑劇藝術節「演出，獲得臺灣及大陸崑劇界一致的肯定與讚揚。二〇〇六年七月應溫州市邀請在溫州鹿城文化中心演出兩場《爛柯山》，觀眾熱烈迴響，當地媒體爭相報導。二〇一〇年還應邀赴日本宮崎縣展示演出。

近年臺崑每年都會有大型製作，邀請中國大陸崑劇名家蔡正仁、華文漪等與臺崑青年演員合作演出。二〇〇五年有《風華絕代》天王天后崑劇名家匯演：二〇〇六年以《風箏誤》參加臺北市傳統藝術

季;二〇〇七年製作《蝶夢蓬萊》,二〇〇八年《美意嫻情》,二〇〇九年《蘭谷名華》,二〇一〇年《千里風雲會》,四次崑劇名家匯演分別在臺北城市舞臺及中央大學演出每次四至五場,掀起臺灣島內的崑劇熱潮。二〇〇四、二〇〇六、二〇〇七、二〇〇八、二〇〇九年臺灣崑劇團五度入選為文建會扶植團隊,對崑劇的推廣和臺灣傳統戲曲藝術的提升有著卓著的貢獻。近十餘年來臺灣的崑劇人口增加數倍,研究崑劇的研究生較往年也增加數倍,其中崑曲傳習計畫的貢獻功不可沒。

三　臺灣模式,洪氏傳承

實際上,崑曲傳承計畫對於洪先生龐大的振興戲劇的整體構想來說還只是小試牛刀,他對中華傳統文化、古典戲劇範型——崑劇的「野心」,對中華戲曲文化的整體觀照,還遠不止於此。崑曲傳承計畫的初步成功,直接催生的就是中央大學的戲曲研究室,以及由此勾勒出的「洪惟助版臺灣崑曲模式」。

洪惟助先生說,十多年前他到美國科羅拉多大學、哈佛大學擔任訪問學者時發現:國外的一流大學自不必講,即使是二流、三流大學,也都有藝術館或美術中心,裡頭總有一些可看的東西。這讓他體會到,學術研究的成果,絕對是和學校的圖書、設備、資料成正比的。而且不只歐美國家;中國大陸有些地方也做得很好,例如北京中國藝術研究院的戲曲研究所,也有一個收藏豐富的陳列室,裡面除了有各式田野調查成果,還有刻意收集來的文物資料,並且常設專業人員。難怪他不無感慨地說:「十年前人家那麼窮,一樣可以做到這樣!」山西師範大學也是一個例子。洪先生認為,這個學校在大陸並不是最頂尖的高等學府,中文系原本也只有兩個教授研究戲曲,然而

因為山西是元雜劇的故鄉，老師便組織學生到處做田野調查，沒有多久，便在學校成立戲曲研究所，出版定期刊物《中華戲曲》，並且設立一個占地四間大教室的陳列室，所以能轟轟烈烈地交出一番成績來。相較之下，臺灣學術界顯得委屈許多，他說：「做研究的人都知道，寫論文常常是中央研究院、國家圖書館、臺大圖書館找遍了，想要的資料還不足三分之一。所以大學一定要有豐富的文獻、文物收藏」。

因此在當時文建會主委郭為藩及中央大學校長劉兆漢的支持下，中央大學在一九九二年一月成立了戲曲研究室。在洪惟助的主持下，研究室以崑曲資料的搜集與研究為主要工作，從這一時期開始，洪先生幾乎每年都要少則兩三次，多則四、五次，或獨自、或隨帶兩三位學生助手，北上尋根，逐門拜訪，錄下了很多著名老藝術家和當紅表演家、創作研究人員的口述形象與文字實錄。隨著時間的流逝，上述被訪人員中，相當一批前輩已經作古，這些搶救性挽救的第一手資料，其唯一性、實錄性，越來越顯現出其巨大的歷史價值、學術價值、文化價值。部分訪問資料，二〇〇二年收入洪先生主編的《崑曲演藝家、曲家、學者訪問錄》（附三個多小時的 DVD）。

二〇〇一年五月十八日，中國崑劇藝術因以全票被聯合國教科文組織列為「人類口頭和非物質遺產代表作」的首選，重新引起世人的強烈關注，而這時距離洪先生創立崑曲保護傳承的臺灣工作模式已經有十年之久了。而且就崑曲而言，不論文物、文獻的搜藏整理，唱、演藝術的推廣，研究的方法、方向，不論在內地還是臺灣，都位居本時代領先的地位。

於今看來，不得不說洪惟助先生主持錄製崑劇珍貴影音資料的工作意義重大。

讓我們的目光回顧一下臺灣文建會於一九九二、一九九六年委託曾永義教授與洪惟助共同製作《崑劇選輯》第一、二輯，共錄製六個

崑劇院團的一百三十五出折子戲，幾乎囊括了當時各院團所有主演的代表作。很多位藝術家在這之後已經相繼故去了，使得這批資料尤顯珍貴。這部煌煌巨錄，是今日海內外戲曲教學和研究的重要參考資料。美國普林斯頓大學高友工教授曾於《中外文學》第二十三卷第四期（1994年9月）發表〈中國戲曲美典初論──兼談崑劇〉一文，文中特別肯定了此套錄影的製作意義：「曾永義及洪惟助主持的崑劇錄影計畫，首集共十七卷，記錄了上崑和浙崑演出六十三出崑曲折子戲，造福全世界的戲曲研究者，貢獻可以說是永垂不朽的了……這篇文章若沒有這套《崑劇選輯》顯然是無法完成。「只要了解這部作品的人都會承認這一評價絕無溢美，且對於洪惟助先生及他的製作團隊來說可謂當之無愧！」

洪先生還於二○○三年與蘇州崑劇傳習所合作，主持製作了《一九八○年代崑劇名家錄影》，匯集了一九八○年代崑劇傳字輩等老藝人的教學、示範表演的五十出折子戲（部分為片段）一套十四張碟片，即時保存了崑曲表演藝術的重要資料。此後，洪先生陸續策劃、組織錄製並出版了一系列崑劇演出實錄，記錄下了難以估量的崑劇藝術家的影像遺產。

在推動崑曲傳承計畫及戲曲研究室工作的同時，洪惟助先生接觸了大批的學者、藝人及劇團，深入研究崑曲的文學和音樂層面，現場調查及實地採訪，僅在開始的十年，便累積下《臺灣崑曲活動史》為代表的相當一批學術成果。

洪惟助先生說，臺灣的崑曲活動可以上推至清朝乾隆時期，歷史不可謂不悠久，可是我們對崑曲活動的掌握相當有限，因此急需一部歷史著作。而且崑曲研究作為一門有待開展的學問，如果有一部像樣的工具書，對學者及新近的研究者來說都可以省減不少心力。有了這個定位，從一開始，戲曲研究室便著手進行《崑曲辭典》的編纂。

這部由洪惟助教授主編，國立傳統藝術中心出版，海峽兩岸學者八十餘人撰稿，歷經十年的《崑曲辭典》，於二○○二年五月出版，全書菊二大冊八開本，一六一六頁，三百餘萬字，圖片一○○三張，是世上首部崑曲辭典，堪稱是戲曲研究室最重要成就之首，也是戲曲史上體例最嚴整、內容最完備的劇種辭典。許多學者認為它總結了二十世紀崑曲研究的成果。出版後戲曲學界一致肯定為戲曲學重要參考著作。相較南京晚半年開始編纂，晚兩個多月出版的《中國崑劇大辭典》，《崑曲辭典》在字數、圖片、體例、內容、創獲諸方面，都有自己的特色。上海著名戲曲學者陸萼庭撰文評價說：「看得出來，這部《崑曲辭典》是很有想法的，這裡當然有歷史的回顧，傳統的張揚，但用意絕不是讓讀者僅僅去追認歷史，發思古之幽情。我翻閱過辭典的一部分初稿，給我留下較深印象的，一是充分注意崑劇藝術的整體特點，既重視整本名劇的介紹，也盡顯折子戲的輝煌，特別沒有忘記那些精巧的淨丑小戲，試圖破除崑劇專擅生旦對手戲的狹隘認識。其二，特闢表演藝術及演出場所專章，為一般戲曲、曲學辭典所忽略。」[1]北京中華書局編輯張進雲評價說：「資料豐富、翔實，擁有極大的信息含量，其作為大型辭書的參考價值絕非一般辭書所能相比。……力爭做到兼顧理論與場上，不僅在作家、作品、理論方面有全面性的搜集考證，而且有關表演、曲唱方面所集錄的資料亦較為完備。……《崑曲辭典》在這方面做得更為細緻，將文學劇本與折子戲同列為二級類目分別介紹，對折子戲的介紹更加充實。」[2]

除此以外，洪先生的興奮點更多投注在對崑曲演變情形的研究方面。諸如崑曲被別的劇種吸收之後，到底保存多少？又做了多少改

1 陸萼庭：〈聞足音愛然而喜〉，《中央日報》（副刊），2002年5月12日。

2 張進：〈試談兩部崑曲大辭典之得失〉載胡忌主編：《戲史辨》（北京：中國戲劇出版社，2004年）第4輯，頁382。

變？他認為這都是值得追蹤的重要課題。以臺灣演出的劇種為例，除了京戲裡保有大量的崑曲成分，北管戲和十三腔也都明顯有崑曲滲入的痕跡。他曾做過一篇關於臺灣北管崑腔的研究，他希望可以繼續在金華崑、永嘉崑、湘崑、北方崑弋裡面做同樣的追蹤，期望能借著更廣泛的考察，找出崑曲的演變脈絡。為了這個研究，洪惟助先生近年來作了許多錄影及錄音工作，然而這個工程的難度卻還不小，因為這種演變必須從音樂的變異入手，才有可能得出合理的答案。所幸的是他自進入研究所伊始，便奠定相當扎實的音樂底子，這也是他戲曲研究的本錢。他說：「研究戲曲，音樂是個關鍵，必須從音樂上去講，不能只從文學的角度。過去大家沒有比對，只能憑印象、憑感覺去談戲曲發展和演變，我覺得學術研究這樣是不行的，所以我是從音樂上去看崑曲的發展。」

　　為了研究崑曲，洪惟助近年來跑遍海峽兩岸搜集資料，致力於傳統戲曲及傳統音樂的保存工作，留下許多錄影帶及錄音帶，目前全部珍藏在中央大學戲曲研究室。不過在另一方面，他也受地方政府文化中心之託，分別在桃園縣、嘉義縣、新竹縣完成傳統戲曲與傳統音樂的錄影保存或調查研究報告。這一部分的採集工作，足以為後續研究者提供許多便利。洪先生說，他很慶幸自己早在二十世紀末就投身崑曲研究，因為趁著身體硬朗，二十年來確實做了不少事情，田野調查也做得很有興頭。回想自己一路堅持的這股傻勁，雖然其中有許多辛苦與委屈，但他清楚地知道，一切都是值得的。

　　歷數洪先生的成績，計有：以崑劇做導引，面向海峽兩岸所有戲曲品種，先後主編、出版了《崑曲叢書》第一輯，計有：

一、《崑劇演出史稿（修訂本）》，陸萼庭著。

二、《從腔調說到崑劇》，曾永義著。

三、《蘇州崑曲》，周秦著。

四、《周傳瑛身段譜》，周世瑞、周仭著。

五、《崑曲研究資料索引》，洪惟助主編。

六、《崑曲演藝家、曲家及學者訪問錄》（附 DVD 一片），洪惟助主
　　編。

出版了《崑曲叢書》第二輯計有：

一、《永嘉崑劇史話》，沈沉著。

二、《崑劇史論新采》，徐扶明著。

三、《崑——劇・曲・唱・班》，洛地著。

四、《崑劇舞臺美術初探》，顧篤璜、管驊合著。

五、《崑曲宮調與曲牌》，洪惟助著。

六、《名家論崑曲》，洪惟助主編。

其次是延及相關戲曲的資料收錄與整理：

一、二〇〇四年出版的《關西祖傳隴西八音團抄本整理研究》，是
　　目前研究客家八音內容最豐富的一本著作。

二、《新竹縣傳統音樂與戲曲探訪錄》（2003年），《嘉義縣傳統戲曲
　　與傳統音樂專輯》（1997年出版），《桃園縣傳統戲曲與音樂錄
　　影保存及調查研究報告》（1996年出版），此三縣傳統戲曲與音
　　樂的全面調查，都已成為研究臺灣傳統戲曲與音樂必須參考的
　　資料。

到目前為止，中央大學戲曲研究室的收藏已相當可觀。文物千餘種，
計有手抄本五百餘冊、戲服八十二件、書畫十四件、樂器十一件、
砌末道具十七件、戲臺模型二件、泥塑戲偶三件、堂幔二件。在八千
餘種藏書部分，則有珍本線裝書五百餘冊、相關戲曲圖書四千餘冊、
戲曲期刊七十餘種共計二千七百餘冊。各式戲曲影音資料萬餘種，其
中表演錄影帶、DVD 共六千餘片，錄音帶及 CD 三千餘卷，並有照片
近萬幀。

這些線條所勾勒出的就是洪惟助先生所創立並親踐之崑曲保護的「臺灣模式」。

四　我注《六經》，《六經》注我

中國人做學問，大體可以用「我注《六經》，《六經》注我」來研判。前者皓首窮經，方可做些點滴批註；後者是融會所有典籍，詮釋一己之生命。洪惟助先生的學術軌跡大體偏於後者。

洪先生早年專注於詞，《詞曲四論》（臺北：華正書局，1977年）、《清真詞訂校注評一附敘論》（臺北：華正書局，1982年），代表了他詞樂曲唱的浪漫情懷，以及外表嚴謹，內心放逐的自我修為。二○○二年二月到二○一○年一月，先後在臺北市「國家出版社」出版的《崑曲資料研究索引》和《崑曲的宮調與曲牌》，則標誌著他潛心基礎研究，專注於音樂藝術的形式所折射出的強烈生命感，從而由具體而微之宮調關係、曲牌定式的辨析釐定，昇華為形而上的生命之規定！筆者之所以將洪先生的學術研究認作是生命軌跡的捕捉，情感波湧的鋪排，是基於他二○○○年以來所發論文的主題走勢和觸角所及：〈臺灣的崑曲活動與海峽兩岸的崑曲交流〉（2000年1月），〈從曲譜看《長生殿》〈驚變〉音樂的演變〉（2001年3月），《王西廂與馬西廂》（2002年3月），〈從撓喉捩嗓到歌稱繞梁的《牡丹亭》〉（2005年12月），〈臺灣「幼曲」【大小牌】與崑曲、明清小曲的關係──以〈追韓〉、〈店會〉、〈陸月飛霜〉為例〉（2006年12月），〈從《牡丹亭·遊園驚夢》、《琵琶記·吃糠遺囑》、《義俠記》〈遊街〉、《白蛇傳》〈水鬥〉等不同風格、不同行當的劇碼，論崑曲藝術的特色〉（均2006年12月），〈崑曲從吳中流傳異地，在文學、音樂、表演所產生的變異──以金華崑曲為主要探討對象〉（2007年5月），〈北黃鍾宮【水仙

子】曲牌初探〉（2007年6月與黃思超合作），〈當代戲曲的一些現象——兼論戲曲現代化及其與中國文化、劇種特色的認同〉（2007年10月），〈《牡丹亭》〈拾畫叫畫〉從文學本到演出本〉（均2007年10月），〈從北【喜遷鶯】初探主腔說及崑曲訂譜〉（2010年1月），僅從上述洪先生近年所發論文中三分之一篇目即可明顯看到，洪先生所研究的戲曲，是活在當下、可以按圖索驥的真實狀態，因此更有實證的味道。洪先生所關注的不僅是宏觀評價、理論框架的建構，更多是本體基因的結構鏈條以及流傳變異。這就使得他以崑曲這一古老的劇種型態為代表的戲曲研究，建立在了鮮活、靈動富於激情動感的生命力上，而非故紙堆裡爬羅剔抉，在書本之間轉換盤桓的僵化書蠹。因此，完全有理由說是洪惟助先生選擇了崑曲，並為它衣帶漸寬，終有所成；同時也是崑曲，最終成就了學者洪惟助在戲曲、文化領域的學術水準和歷史地位。

耳畔似乎響起洪昇《長生殿》〈酒樓〉之【商調集賢賓】，由遠及近：「論男兒壯懷須自吐，肯空向杞天呼？笑他每似堂間處燕，有誰曾屋上瞻烏！不提防枑虎樊熊，任縱橫社鼠城狐。幾回家聽雞鳴，起身獨夜舞。想古來多少乘除，顯得個勳名垂宇宙，不爭便姓字老樵漁！」——歌唱者，洪惟助。

在臺灣播下崑曲的種籽
──專訪洪惟助教授*

胡衍南**

　　臺灣的學術界裡，戲曲研究一門可謂人才倍出，然而提到崑曲，大家第一個想到的學者，必定是中央大學中文系的洪惟助教授。而他在中大主持的「戲曲研究室」，自一九九二年一月成立至今，也正要意氣風發地邁向第十個年頭。然而很多人不曉得，他之所以走上崑曲研究，同樣有段因緣際會。

從詞到曲

　　早在中學時代，洪惟助就對文藝特別感到興趣，但是由於大學裡的音樂、美術科系都要加考術科，家境貧窮的他沒有辦法負擔補習費，所以他倒很早就把中文系視為聯考的第一志願。那時候，中國文化大學剛成立中文系，廣告簡介裡那座位在山巔中的宮廷式建築，首先讓青年洪惟助心生嚮往；加上當時延聘來的師資陣容，對中學生來說都是仰望已久的學者，於是他就選了中國文化大學就讀，成為中文系的第一屆學生。

* 本文原刊於《文訊雜誌》第85期（2001年1月）。

** 臺灣師範大學進修推廣學院院長、臺灣師範大學國文學系教授。

　　大學時代的洪惟助，和閔宗述、林端常、廖令德幾個同學氣味相
投，大家平常不是聚在一起談談書法、字畫、詩詞、音樂，就是把自
個兒寫字、作詩、填詞的作品互相交流，現在回想起來，他表示十分
感懷在中文系的日子。畢業之後入伍服役，接著回來考上母校的中文
研究所。念了一年，他又重新投考研究所，並且同時考上師大及政
大，這回他選擇進入政大中文研究所就讀。

　　洪惟助說，雖然自己的興趣相當廣泛，但是整個大學時代，投注
在詞的心力還是比較多，因此進入研究所以後，自然選擇詞作為研究
對象。他說：

> 高明老師大學就教過我，對我也一直很好，所以我們就一起商
> 量我的論文。後來他給了我一個題目：「段安節樂府雜錄箋訂」。
> 因為《樂府雜錄》不但是部重要的樂府典籍，而且老師知道我
> 喜歡音樂，所以我就在盧元駿老師的指導下，完成這個論文。
> 對我來說，寫完碩士論文之後，我對音樂的掌握更有深度。

　　一九七二年自研究所畢業，洪惟助獲聘到中央大學中文系任教。
那時他還不到三十歲，是全中文系最年輕的老師，所以只能揀些沒人
開的課來教。當時因為「詞選」有人開課，剩下「曲選」沒有人教，
所以他就接下這門課。不過在洪惟助看來，這兩門課其實是一樣的，
只是學界習慣把它區分開來。而且他還認為，詞和曲拆開之後，詞又
比曲好講，因為乍看很淺、很白、很音樂性的東西要講得讓人懂是不
容易的。然而也正因為這個機緣，他慢慢從詞向曲靠攏，而他長期累
積下來的音樂素養，也為他未來的戲曲研究打下難得的基礎。

崑曲傳習計畫

學術研究一直以詞、曲、書法為主的洪惟助，十年前開始把心力正式轉向崑曲。機緣先是在一九八九年，那時大陸六大崑劇團到香港演出，結果坐在臺下的洪惟助，當場就被這個劇種給深深吸引。次年，曲友賈馨園在臺召集「崑曲之旅」，集合學者、曲友與崑曲社學生四十餘人赴上海，於是他又跟曾永義、朱昆槐等教授前往觀賞上海崑劇團的演出。這一次他清楚知道，自己已和崑劇結下了不解之緣。

洪惟助說，從學術角度來講，崑曲可謂是中國戲劇史上最重要的組成。因為它上承元雜劇及南戲，下開各種地方劇種，所以在戲劇史上位居關鍵的樞紐地位。此外就表演藝術而言，它的文學性、音樂性都非常精緻、非常動人，這是其他劇種難以企及的。可惜的是，臺灣學界對各個劇種都有研究，惟獨崑曲乏人問津，所以十年前那一場震撼，很快地促使洪惟助轉向崑曲研究。甚至在上海崑曲之旅結束之後，他就和曾永義等人研議辦理「崑曲傳習計畫」。

於是在一九九一年三月，由行政院文建會主辦、中華民俗藝術基金會承辦，曾永義擔任主持人、洪惟助擔任總執行的第一屆崑曲傳習計畫正式展開。他說：

> 崑曲傳習計畫最初只想做業餘的傳習，讓大家了解這個劇種之美。崑劇在中國戲劇史上非常重要，透過這個傳習計畫，我們培養出來大量的戲曲觀眾。一屆一百多個學員，六屆下來，最少有四百多人來學習。有些學唱腔，有些學身段，有些學笛子，有些學鑼鼓，他們成為臺灣最好的崑曲觀眾，也是最好的戲曲觀眾。

　　誠如洪惟助所說，前三屆的崑曲傳習計畫，主要是針對業餘的崑曲愛好者，課程規劃分為「唱曲班」和「崑笛班」。至於專題講座部分，則就崑曲歷史、文學、音樂、表演藝術、近代發展，與其他劇種關係等多方面角度探討，目的就是要使學員對崑曲藝術有更深層的認識。由於學員當中有三分之一是大學生，三分之一是各級學校教師，因此洪惟助得意地說，過去中文系研究戲曲都只停留在資料考證，有了崑曲傳習計畫之後，大家開始注意它的音樂、它的表演，逐漸擴大原有的視野，他相信這對戲曲研究和教學是有很大影響的。

　　計畫雖然辛苦，也遇到一些批評聲浪，不過它的成果確實比原先預期好得太多。於是從第四屆起，改由文建會傳統藝術中心主辦、國光戲劇藝術學校承辦、洪惟助主持的崑曲傳習計畫，另外成立「崑劇業餘劇團與師資培養小組」，招收業餘曲友及復興、國光兩個京劇劇團的職業演員，共同學習崑劇。洪惟助強調，一個劇種的發展必須是多方面的，除了要有好的觀眾，還要有好的演員、好的劇團、好的研究，所以他們開始一方面培養傑出演員，一方面訓練崑曲師資。

　　到了第五屆，「崑劇業餘劇團與師資培養小組」改名為「藝生班」，除了原先招收的小生與旦腳兩個行當，另外增加了老生和丑角兩個行當，並且首次招考唱曲組藝生，企圖培養自己的文、武場。至於第六屆則是專業演員班，更積極地朝培養專業演員及文武場人才的目標努力。

中央大學戲曲研究室

　　十年前那一場「崑曲之旅」，不只催生出崑曲傳習計畫，也促使洪惟助爭取在中央大學成立「戲曲研究室」。

　　洪惟助說，十多年前他到美國科羅拉多大學、哈佛大學擔任訪問

學者時發現，國外的一流大學自不必講，即使是二流、三流大學，也都有藝術館或美術中心，裡頭總有一些可看的東西。這讓他體會到，學術研究的成果，絕對是和學校的圖書、設備、資料成正比的。而且不只歐美國家，中國大陸在這方面也做得很好，例如北京中國戲劇研究院的戲曲研究所，也有一個收藏豐富的陳列室，裡面除了有各式田野調查成果，還有刻意收集來的文物資料，並且長設專業人員。難怪他不無感慨地說：「十年前人家那麼窮，　樣可以做到這樣！」

山西師範大學也是一個例子。洪惟助說，這個學校在大陸並不是最頂尖的高等學府，中文系原本也只有兩個教授研究戲曲，然而因為山西是元雜劇的故鄉，於是老師便組織學生到處做田野調查，沒有多久，便在學校成立戲曲研究所，出版定期刊物《中華戲曲》，並且設立一個占地四個大教室的陳列室，轟轟烈烈地交出一番成績來。

相較之下，臺灣學術界顯得委屈許多，他說：

> 做研究的人都知道，寫論文常常是中央研究院、國家圖書館、臺大圖書館找遍了，想要的資料還不足三分之一。所以大學一定要有陳列室、要有博物館。

因此在當時文建會主委郭為藩、及中央大學校長劉兆漢的支持下，中央大學在一九九二年一月成立戲曲研究室。在洪惟助的主持下，研究室以崑曲資料的蒐集與研究為主要工作，並且著手進行崑曲辭典的編纂。

到目前為止，研究室的收藏已相當可觀。在文物方面，計有戲服八十二件、書畫十四件、樂器十一件、砌末道具十七件、戲臺模型二件、泥塑戲偶三件、堂幔二件。在藏書部分，則有珍本線裝書五百餘冊、相關戲曲圖書四千餘冊、戲曲期刊七十餘種共計二千冊。此外還

有各式表演錄影帶一千九百多卷、V8帶四百七十卷、VCD 二十八部六十餘片、錄音帶一千五百卷、及照片四千餘幀。不到十年的時間，有限的經費，洪惟助及研究室同仁能交出這樣的成績已很不易，對於各地研究戲曲的老師及學生來說，研究室更是他們最為仰賴的資料庫。

至於各方注目的《崑曲辭典》，目前已經進入最後的編輯作業，這部字數計三百萬字，參與撰稿、審稿者包括兩岸學者專家共五十餘人的「巨著」，預計將在二○○一年春季，由國立傳統藝術中心出版，這堪稱是戲曲研究室最重要的成就。

不過樹大招風，洪惟助的工作也引來不少批評，對此他也覺得無辜：

> 很多人批評研究室是為我個人而設，他們不知道這個工作占據我太多時間，對我的學術研究其實是得不償失的，因此這種批評實在要不得。我跟校長講過，如果這個研究室是我的，那它的確太大；如果這個研究室是中央大學的、是整個社會的，那它其實太小。戲曲研究室對學術界、戲劇界的貢獻大家都很清楚，一切就看他們怎麼去想了。

十年有成

不過無論如何，在推動崑曲傳承計畫、以及戲曲研究室工作的同時，洪惟助接觸了大批的學者、藝人及劇團，深入研究崑曲的文學和音樂層面，因此十年下來，也累積不少即將發表的學術成果。

首先一批是《臺灣崑曲活動史》、《崑曲研究資料索隱》及《崑曲藝人及學者訪問錄》。洪惟助說，臺灣的崑曲活動可以上推至清朝乾隆時期，歷史不可謂不悠久，可是我們對崑曲活動的掌握相當有限，

因此急需一部歷史著作。而且崑曲研究作為一門有待開展的學問，如果有一部像樣的工具書，對學者及新近的研究者來說都可以省減不少心力。當然，人文研究頗為依賴的現場調查及實地採訪，也是不可或缺的重要依據。由於洪惟助與藝人及表演團體互動頻繁，類似的第一手報導當能提供寶貴的記錄。

除了這幾部即將發表的作品，洪惟助對崑曲的演變情形更有興趣。崑曲被別的劇種吸收之後，到底保存多少？做了多少改變？他認為這是值得追蹤的重要課題。以臺灣演出的劇種為例，除了京戲裡保有大量的崑曲成分，北管戲和十三腔也都明顯有崑曲滲入的痕跡。洪惟助曾做過一篇關於臺灣北管崑腔的研究，他希望可以繼續在金華崑、永嘉崑、湘崑、崑弋裡面做同樣的追蹤，期望能藉著更廣泛的考察，找出崑曲的演變脈絡。

為了這個研究，洪惟助近年來作了許多錄影及錄音工作，然而這個工程的難度卻還不少，因為這種演變必須從音樂的變異入手，才有可能得出合理的答案。所幸洪惟助自碩士論文以來，便奠定相當紮實的音樂底子，這也是他戲曲研究的本錢。他說：

> 研究戲曲，音樂是個關鍵，必須從音樂上去講，不能只從文學的角度。過去大家沒有比對，只能憑印象、憑感覺去談戲曲發展和演變，我覺得學術研究這樣是不行的，所以我是從音樂上去看崑曲的發展。

為了研究崑曲，洪惟助近年來跑遍臺灣蒐集資料，而且致力於傳統戲曲及傳統音樂的保存工作，留下許多錄影帶及錄音帶，目前全部珍藏在戲曲研究室。不過在另一方面，他也受地方政府文化中心之託，分別在桃園縣、嘉義縣、新竹縣完成傳統戲曲與傳統音樂的錄影

保存、或調查研究報告。這一部分的採集工作，足以為後續研究者提供許多便利。

　　洪惟助說，他很慶幸自己早在十年前就投身崑曲研究，因為趁著身體硬朗，這十年來確實做了不少事情，田野調查也做得很有興頭。回想自己一路堅持的這股傻勁，雖然其中有許多辛苦與委屈，但他清楚地知道——一切都是值得的。

輯二
振興崑曲

洪惟助沒資格入「酒党」

曾永義[*]

我在《酒党党魁經眼錄》中為洪惟助立下這篇〈小傳〉。

洪惟助，臺灣嘉義縣新港鄉人。政治大學碩士。為中央大學中文系教授，創設中研所戲曲組。一九九二年主持中央大學戲曲研究室，以此為基礎，於二〇一七年成立中央大學崑曲博物館，為該校特色之一。曾執行「崑曲傳習計畫」，徵集大陸崑曲界稿件，主持「崑曲辭典編纂計畫」，均長達十年以上。另外尚有「亂彈戲保存計畫」、「臺灣北管崑腔調查研究」、「臺灣崑曲活動史調查研究」等。二〇〇〇年又集崑劇演員為「臺灣崑劇團」，自任團長。二〇〇五年以來，每年演出。更為國家出版社，出版《崑曲叢書》，已收二十餘種。改編《浣紗記》為《范蠡與西施》，首演於杭州，並在臺灣演出前後七場。著有《詞曲四論》、《清真詞訂校注評》、《崑曲宮調與曲牌》。

惟助（1943-）與我同治戲曲學，一九九三年，我為文建會主持「崑曲經典劇目錄存與傳習計畫」，邀惟助為中華民俗藝術基金會董事，責成他執行。我並於董事長任內，主張董事發揮所長為基金會開展業務，而以惟助專司崑曲事業。這應是惟助以崑曲為終生志趣的基礎。他在崑曲方面的努力和成就有目共睹。

我和惟助成為好友，緣於年輕時一起在東吳大學中文系兼課，他

* 曾永義（1941-2022），世新大學中國文學系講座教授、臺灣大學中國文學系名譽教授、中央研究院院士。

講詞曲我論戲曲，課後同飲半打啤酒才回家。我和他性情為人處事判若兩極，他有傲骨卻謙虛，我有柔情卻跋扈，他慢工出細火而持之以恆，我一揮成就即不顧好歹。他小心謹慎能忍能受，我粗枝大葉隨口噴發。

當他主編的《崑曲辭典》成書發表會在中央大學舉行時，鄭重其事，由校長主持，要我這惟助好友首先發言，在學校教授研究生擠滿校長周圍的大堂上，我說：惟助和我就像烏龜和小白兔。龜兔總要賽跑，我這隻小白兔活蹦亂跳，直衝在前，不見烏龜跟來，乾脆先睡一覺。一覺醒來，卻發現烏龜撐起勝利的旗幟，已經到達目標，只見龜背上好像承載兩塊大石頭，近前一看，原來是《崑曲辭典》兩巨冊。校長亦不覺笑出聲音來。

我和惟助在兩岸學界聚會飲宴之際，常見我們「針鋒相對」。總由我發難「挑撥」他，說些「以大欺小」的話來出他的醜，他起先裝傻不吭聲，猛然一吭聲，無不擊中我要害，使大家忍俊不禁。數十年來如一日，相嘲相弄，「樂此不疲」。了解的朋友，習以為常，藉此為歡；初見面的人，見此場景則說我不能包容惟助，謂學術會議，請曾就不可以請洪，反之亦然；因為我和惟助間有「瑜亮情結」。

而惟助每在他舉辦的場面，如「崑曲博物館開幕」，如《范蠡與西施》演出後座談等。都要我開場致詞；因為他知道我最了解他的「豐功偉業」，會「鉅細靡遺」、「善頌善禱」的為他揄揚備至。我好像看他尾巴翹得高高的；但我一下臺，和我及門弟子餐敘，惟助一進來，我就說：是誰請你來的，他馬上回應，是你的學生，你請我，我還懶得來。其實他也心知肚明，是我囑咐學生邀他的。

惟助酒後迷糊，卻娶得賢妻秋桂。其來龍去脈我寫了一篇〈電話與酒〉，在他新婚時，要將惟助「私密」出賣給秋桂，要價三萬元，秋桂只願出五千。我以落差太大拒絕，經「討價還價」，我的「利

市」越來越低，秋桂說，我嫁給他已三個月，不想知道這些事了。我只好填充我在《臺灣日報》的專欄，只得稿費一二〇〇元，這是我生平唯一一次使出的「敲詐」手段，卻沒有成功。

惟助由於崑曲事業很盛大，我冊封他為「崑曲之父」，但一有閃失，即貶為「崑曲之孫」，自居「崑曲之祖」，使他與我之間是「祖孫」三代。他說，祖即將過去；孫，前途無量。

在「酒党」，惟助地位很低，只給他居住地「內湖區服務站站長」，不能與於「酒党四中全會」，偶然奉黨魁之命「述職」也只能敬陪末座、沾點餘瀝。因為他從未有心悅誠服之心。文建會副主委劉萬航脫党成立「親酒党」，我批准其為羽翼友党。劉萬航即任命洪惟助為秘書長。我戲指寧福樓窗外一位美女開的賓士車說：「惟助！那是你的座車和女秘書。」

人生八十才開始

樊曼儂[*]

　　「人生七十才開始」，但現代人七、八十才是中年，八十只是一個好數字，人生前部最美好的總結，再繼續往前，走向未來的開始。八十了，洪教授成就了人生許多美好的事業，做了大教授，為崑曲的保存與發展貢獻心力，參與了劇本的創作、修編，製作了大大小小崑劇的演出，所有美好的工作都做了；八十是個總結，然後站在最美好的點上繼續往前走。崑曲到現在已經五百年了，希望因為洪教授的參與，使崑曲更能生輝；本來就說崑曲是讀書人的事情，是學人的事情，洪教授就是最合乎古代人的「博士」來做這件事情，來寫這些東西。因為崑曲一直在流失中，像民國初年還有四百多齣戲，到現在留存越來越少，新戲文難得有好劇本，祈願洪教授可以一直寫下去，每一年有一部新作品。記得我小時候看戲時，就覺得有好多好故事，崑曲只講了一部分，像《蝴蝶夢》，還有好多細節可以發展，由你們自己來做，也許改編，也許新創作。期許洪教授還可做出十本新創作，十本改編，造福崑曲演員和觀眾，現在海峽兩岸都需要這種人才。

　　祝福洪教授青春永駐，平安健康，只有用青春的心情才能不斷的創作，然後精力無窮，思路廣泛。希望我們繼續一起在崑劇之路上，繼續努力，生活過得更有意義！

* 現任「新象文教基金會」董事長兼藝術總監、「環境音樂製作所」董事長、「吹笛人室內樂團」創辦人兼音樂總監、任教於臺北藝術大學音樂系。

「永不退休」的崑劇團長

柯　軍[*]

　　五月十八日是崑曲人的節日，每到這一天，全國崑曲院團都會策劃一系列紀念活動。這幾年由於疫情的原因，這樣的活動只能在雲上舉辦了。崑山的「崑曲回家」活動攜手全國八大崑劇院團在「雲」相會。

　　在這當中，有一位「八〇後」團長格外引人注目，這便是今年已八十高齡的臺灣崑劇團團長洪惟助教授——一位永遠不會退休的崑劇團團長。

　　我猜想，這個團長既沒有上級的任命，也不會有太豐厚的報酬，有的只是無盡無休的付出和無怨無悔的奉獻。既然沒有任命，自然也就沒有六十歲到齡退休。

　　洪先生與江蘇省崑劇院有著很深的淵源，自一九九二年成立戲曲研究室以來，先生做了大量的崑曲資料搜集與研究工作，為著名老藝術家及表演家、創作研究人員錄下了大量音像及文字資料。在採訪中看到不少老前輩，沈傳芷老師說自己肚子裡學的戲有二百齣，從採訪中發現老前輩的藝術真是博大精深，他一個人會的戲比我們現在一個劇團的劇碼還要多；還有俞振飛大師說他的父親要求他每一支曲至少要唱三百至五百遍，這樣才會「拍」牢，根基才會很深。這樣的話

* 江蘇省演藝集團總經理、國家一級演員。

平時是聽不到的，如果沒有看到洪先生對大批老藝人的採訪，我們還
自以為是地認為自己已經對崑曲做了很多了，唉，看著一段段採訪，
我跟前輩相比，頓覺汗顏。洪教授錄製老前輩的影像，搶救了聯合國
教科文組織「人類口頭遺產和非物質遺產代表作」的靈魂。

　　洪惟助教授與曾永義教授於一九九二年、一九九六年為六大崑劇
團錄製了一百三十五齣崑曲折子戲。當其時，正是大師們藝術上最為
成熟、華彩的時代，這些寶貴的影像資料，將大師們最風華正茂的樣
子記錄了下來。

　　之後，省崑去臺灣演出，洪教授亦要做大量的研究工作、推廣工
作及資料整理工作，為省崑做宣傳。

　　二〇〇二年賈馨園女士邀請省崑到臺灣演出《秣陵蘭薰》，我演
《寶劍記》〈夜奔〉，請顧篤璜老先生做藝術總監，演了戴髯口、穿厚
底的老生版〈夜奔〉，受到了關注。有聲音認為這個版本比較「溫」，
缺少「豹子頭」林沖逼上梁山的激情和悲憤；而臺灣文化學者薛仁明
先生在觀演之後發表文章，認為這才是崑曲的〈夜奔〉，因為崑曲就
是不那麼「甚」，而主要表現的是火山爆發前夕的壓抑、悲涼、湧動
的氛圍。洪教授亦贊同這種說法。

　　這一次的演出經歷給了我新的認識──甚麼是崑曲？甚麼是崑曲
的武戲？怎樣讓崑曲的審美達到一定的高度？並非只有掌聲、鬧熱才
是〈夜奔〉，往往有時候我們想要傳遞的，是一個末路英雄在荒郊野
外雪地上亡命奔逃的孤獨感和蒼茫感。可以說，這次演出讓我這樣的
青年演員能夠心有所覺，開始有意識地去探尋甚麼是崑曲的源頭、怎
樣才能把原汁原味的老戲傳承好。除此以外，我還演出了《鐵冠圖》
〈別母〉，並和石小梅老師共同演了《桃花扇》〈題畫〉，我飾演藍瑛
一角，這也是我從武生轉向老生的一次探索。

　　自上世紀以來，洪先生為臺灣「崑曲傳習計畫」的舉辦及崑劇團

的組建成立，做了大量工作。洪先生及曾永義老師均十分注重崑曲的
曲唱，因此二位老師每每前來南京都要請我的夫人龔隱雷唱曲，並多
次邀請隱雷為臺灣演員、曲友拍曲。臺灣文人學者往往對大陸的藝術
家有著特別的尊重，不論名家大師、青年演員，均一視同仁，給予了
很多支持與關愛。在那時，我和隱雷都尚年輕，曾永義老師還特別寫
了《梁祝》一戲，且以一元的版權費賣給了江蘇省崑劇院，交由錢振
榮和龔隱雷主演。在過去的幾十年中，對於大陸崑曲遺產保護及崑曲
的傳承發展，可以說臺灣方面做出了極大的貢獻，而這些正有賴於洪
惟助、曾永義老師這樣一批有識之士的努力與奉獻。

值得一提的是，崑山和臺灣於海峽兩岸的文化交流合作十分密
切，在崑山當代崑劇院策劃成立伊始，就有相當多來自臺灣的能人志
士，或是演員、或是音樂，或是策劃，而先生的公子洪敦遠亦於崑崑
擔任作曲、指揮，為兩岸的崑曲院團的深度交流做出了重要貢獻。

與洪先生近三十年的相交，我對先生有兩點最深的印象。首先是
廣博，先生為人處世謙和溫潤、胸懷寬廣，學識學養十分精深，融理
論研究、歷史考古、文獻記載、傳承傳播、崑曲文化土壤的培育於一
體。雖然做了大量的理論研究、考古工作，但先生絕非一個僅僅埋首
於故紙堆中的學者。由於其深厚的詞曲學、音樂學上的造詣，先生對
於崑曲審美的把握、品格的認識可謂獨到，他希望崑曲不單單停留在
書面上，而是非物質的、立在舞臺上的。為了這樣的理念，他主持
「崑曲傳習計畫」、策劃運營臺灣的崑曲博物館，同時還要帶領隊
伍，做好臺灣崑劇團的運營、管理和創作工作，並編纂了首部《崑曲
辭典》。先生殷切希望能將如此豐厚的內涵都融入到舞臺上演員的表
演當中，傳遞輸出給觀眾，產生碰撞和互動，「戲曲是活在舞臺上
的。」先生曾多次言道。

第二，「其性若蘭」，洪老師對崑曲，可謂用情至深，有點「衣帶

漸寬終不悔，為伊消得人憔悴」的意味。他是至情、至性、至純之人，始終懷有一種悲憫之心，對崑曲也永懷一種憂慮之情，唯恐崑曲的遺產就此失傳。因此他在幾十年中鍥而不捨地搜集、整理、挖掘。正是這種穿金裂石、驚天泣地的執著，才使得他的成果如此厚重和豐盈。於我們而言，他便是崑曲的「活字典」。

先生的人生就是一部充滿人文關懷、有哲思、有情志的崑曲傳奇。

在此向洪團長（永不退休的崑劇團長）發出一個邀請──二〇四五年（我八十歲）來南京江蘇省崑劇院看我演崑曲最難的武戲：《鐵冠圖》〈對刀步戰〉。

後會有期！

崑曲之儒

——洪惟助先生印象記[*]

陳 均[**]

　　一日，閑來翻讀《曲人鴻爪》，此書為孫康宜教授給張充和先生珍藏多年的書畫冊所做的「口述歷史」，所載皆是「曲人曲事」。至「四一」則時，見有洪惟助先生的題字，云「時有淒風兼冷雨，／偶然明月照疏窗，書聲伴我意芬芳。」此詞雖僅半闋，雖是臨時憶舊作所寫，讀來卻頗有興味，亦引起我的矚目，因它恰到好處的展示了一位讀書人的世界，也可視作是讀書人之「象徵」。

　　譬如，「淒風」「冷雨」之語可讓人想起《詩經》中著名的一句「風雨如晦，／雞鳴不已。／既見君子，云胡不喜」，明末東林黨人「風聲雨聲讀書聲聲聲入耳，家事國事天下事事事關心」之聯亦為國人熟知。在文人的世界裡，「風聲雨聲」多作外部世界的隱喻，「淒風冷雨」亦是「風雨如晦」式的煩擾（有國事家事，亦有個人身世之感懷，如杜麗娘、林黛玉之傷春悲秋）。然又有「偶然」間的「明月照疏窗」可使心胸開闊（卞之琳致張充和詩云「明月裝飾了你的窗子」），亦可使人從塵世間暫時脫身，而身入「書聲」之「小世界」，因而便有了「意芬芳」的自得、自在之感了。

* 本文原刊於陳均：《花開闌珊到汝：京都聆曲錄III》（臺北：新銳文創，2015年）。
** 北京大學藝術學院副教授。

　　初次見洪惟助先生是在二〇〇六年的蘇州，正是第三屆崑劇節。那時節內子攜我，既不耐煩聽崑曲研討會的瑣碎言談，也懶於觀看各崑劇院團的新製大戲，彼時印象最深的便是紀念沈傳芷先生的兩場折子戲專場和臺灣崑劇團的《獅吼記》。記得觀看臺灣崑劇團的戲時，我們在臺下中間位置坐定，一位老者上臺講話，即是團長洪惟助先生。遠觀似肯德基先生之笑容，然其談吐、語氣、神情，卻又讓我想起另一位我尊敬的北京大學的洪先生，風格何其相似，但一在臺北，一在北京，也許從來沒有見過，從來不知道彼此，領域也各不相同，一為崑曲音樂，一為當代文學，——這恰恰又似一個基耶斯洛夫斯基的「雙生花」故事了。

　　今之談及洪惟助先生，多言他於臺灣崑曲上之功，有文題曰「洪惟助教授二十年戲曲之路及其親踐之『臺灣崑曲模式』」，更有坊間趣談，謂其為「臺灣崑曲之母」，因曾永義先生與他於臺灣崑曲發展最力，故戲謔一為「父」，一為「母」。但我之所感，卻是洪先生的文人修養、文人趣味及文人氣息（即傳統之書生），也更可「圍爐」或「捫蝨」而談，因皆是韻事韻談。

　　洪先生為中國文化學院（後易名為中國文化大學）的首屆本科生，當日報考時，見報端有中國文化學院的招生廣告，位於陽明山上，且有宮殿式的建築，環境似極幽極美，遂報名入讀。去後方見，宮殿式建築僅一幢，為教學樓，學生數百，設施均不如人意。但環境仍是極幽極美。早晨上課，雲從山谷中升起，漸漸飄入教室，對面人影皆不見，等到雲消霧散，發現學生皆不見了。「學生不見」這一句卻是國學家辛意雲先生所憶，辛先生彼時也在中國文化學院就讀，每每談及，便有此語。

　　中國文化學院時期可說是洪先生成長的中間時期，亦是關鍵時期。因入學前，於人生道路、於個人志向或許還只是茫然無定，只是

積蓄了一點點因子，如孩提時便聆聽父親與朋友「玩」各種樂器，如對文史的喜好、書法之摹習，其中可作為典範的即是「太老師」。「太老師」為母親的老師，為彼時臺灣有名的詩人，亦是名流。母親曾攜他去求教，請「太老師」教書法與論語，「太老師」則給予指點，並讓其外甥教他吟誦《論語》，雖則僅一年有餘，但於少年世界而言，無疑是一道啟蒙之光亮。至今，洪先生仍津津樂道「太老師」的「七絕」，有詩書畫琴插花……又可作為一證的是，洪先生常談起「太老師」的花園，有亭臺樓閣，有池塘、自己種的花與樹……但是，「太老師」花園的面積僅比他在臺北的「有四時之花」的小樓大幾倍，也不見得很大，為甚麼在記憶中卻是非常之大呢？──大約，並非是花園之大、之美，而是在少年之眼中，「太老師」這般非同常人的生活之藝術，顯得如此之大、之美，因而打開了少年世界。

及至中國文化學院，便是「友朋之樂」的求學生涯，諸友皆愛好且擅長文史，而中國文化學院初創之時，雄心頗大，所聘請皆是良師，圖書館可隨意尋書，更有山間小徑可供徹夜傾談。在此期間，洪先生的書法嶄露頭角，據回憶，入學不久便有一次書法比賽，他以魏碑書寫，得藝術研究所評委激賞，卻因評委中的外行不懂魏碑而僅獲第四名。次年又有比賽，他書以王體，雅俗共賞，便獲首獎。此時洪先生的書法便已超出同輩，並因其影響，班中同學也喜習書法。而且，因高明、汪經昌等人在中國文化學院兼課，亦奠定洪先生在詞曲方面的興趣及基礎。二師皆為詞曲大家吳梅之弟子，故洪先生亦可算作吳梅之再傳弟子。洪先生彼時便聽高明講往事，如盧前為「陪讀生」，因其在中央大學僅是旁聽，後各門課程合格，居然亦授以正式學位。此種作風似僅聽聞於此。後日洪先生撰《詞曲四論》，其序便道：「余在少年，而喜讀詩。洎入上庠，乃習詞曲，暇日吟詠，亦頗自得。當時喜獨自登山，偶或涉水；每出遊，輒一卷相隨；滿眼青

山，林風吹拂，低吟漫唱，不覺日之移暑。」由此便可知其在中國文化學院遊學之樂了。

自臺灣政治大學讀研究所畢業後，因高明之薦，獲中央大學教職，又因他為中文系最年輕之教師，而彼時尚無人教「曲學」，故被派去教「曲學」。此後又因「戲劇選」成為臺灣各大學兩門必修課之一，且臺灣「文建會」成立後，洪先生便申請並合作主持其崑曲計畫，遂由詞之領域轉為曲學，其後在崑曲領域開花結果，而成就其功業。洪先生自言其「背負兩座十字架」：一為「中央大學戲曲研究室」，一為「臺灣崑劇團」，這兩個機構皆是洪先生創辦並勉力維持運行。

中央大學戲曲研究室源於其《崑曲辭典》編撰計畫，洪先生思崑曲為中國文學史之瑰寶，卻尚無辭典，遂有此設想。一九九一年春，因休假，洪先生至南京小住數月，日日與吳新雷、胡忌、劉致中等大陸崑曲研究者交遊往還，亦談及此計畫，或因此催生出吳新雷教授主編《崑劇大辭典》之構想，故於二○○二年，臺灣與大陸各出版崑曲之辭典，可謂盛事。《崑曲辭典》開始編撰後，洪先生便在中央大學成立戲曲研究室，並收集戲曲文物。幾年之後，其收藏便蔚為大觀，不僅為臺灣戲曲研究者提供了便利，而且即使是大陸來客，亦是稱羨不已。

臺灣崑劇團之前身則為臺灣崑曲傳習計畫，自一九九一年至二○○○年，洪先生與曾永義先生共同主持、執行臺灣崑曲傳習計畫，邀請大陸崑劇名家，教授臺灣的崑曲愛好者，一共舉辦了六屆。臺灣崑曲傳習計畫對臺灣崑曲之影響自不待言，譬如臺灣之前崑曲之傳播多依賴於徐炎之等曲家，其範圍與影響多拘於一時一地、時斷時續。而崑曲傳習計畫之十年，既有大陸崑劇名家之傳授，又有媒體之推波助瀾，故培養了大批崑曲愛好者，時有「最好的演員在大陸，最好的觀眾在臺灣」之稱。更因臺灣培養了一批穩定的崑曲愛好者，故而營

造出臺灣崑曲之生態。崑曲傳習計畫結束後，仍能良性運轉。而且，在傳習計畫期間，便開始招收「藝生」，即鼓勵有基礎之京劇演員和愛好者來專門學習崑曲，掌握一定的崑曲折子戲。在傳習計畫結束後，洪先生便組織「藝生」成立臺灣崑劇團，是為臺灣第一個職業崑劇團。

所謂「立德、立功、立言」，諸多崑曲之計畫為洪先生之「立功」，可謂公論。雖云「十字架」，然亦是讀書人（儒者）於社會與人生之擔當。而且，其所為雖多是臺灣之事（亦有為大陸崑團拍攝錄影，製作《崑劇選輯》之勞），但其功卻不僅僅在於臺灣，更是延及大陸。譬如此十年間，正是大陸崑曲之低谷，諸多崑曲藝人或改行、或涉足影視，堅持者亦是辛苦。而臺灣聘大陸崑劇名家去教戲及邀請崑劇團去演出，可慰崑曲藝人之心意。而且，二〇〇四年之後，青春版《牡丹亭》的製作與巡演成為大陸影響極大之文化現象，然追溯其成功，則其來自港臺的製作團隊至關重要。且其概念，如「崑曲之美」、「原汁原味」等，……且慢，當我立於中央大學戲曲研究室翻閱其收集的二十餘年各臺灣報刊之戲曲剪報時，這些語彙常常閃現於眼前，彼時白先勇先生常從美國回到臺灣，亦說「崑曲之美」，……因此，大陸近年來的「崑曲熱」，我以為其部分原因在於臺灣崑曲之氛圍借青春版《牡丹亭》於大陸的某種釋放。而在此過程中，洪先生所主持的崑曲傳習計畫與之有著雖隱性卻很深的關係。

二〇一二年歲末之一日，我攜內子並小女步至洪先生於臺北的小樓，果如眾人所言，室內陳設雅致，友朋來訪，可潑墨、可飲茶、可清談。室外花園雖狹，然亦是花草琳琅、魚蟲遊戲，可知是一位熟諳「生活之藝術」的主人。瞬間我想起了「明月照疏窗」，想起了女詩人（洪之「太老師」）的花園，想起了那位攜詩卷登山涉水而忘返之少年，如持時間的望遠鏡。

曲終餘韻堪回味，圍坐前樓夜品茶
——二〇一七年崑曲博物館開幕式與學術研討會追記

趙山林[*]

　　凝聚洪惟助教授三十年心血的崑曲博物館於二〇一七年十一月二十三日開館，余受洪教授盛情邀請，與許多朋友一道前來參加博物館開幕式與學術研討會一系列活動，得以躬逢其盛，深感榮幸。

　　二〇一七年十一月二十三日上午開幕式後，參觀開幕特展，分為四個區域：「戲臺風華」，展示珍貴堂幔等，引導參觀者重溫當年崑曲盛時舞臺情境；「鎮館之寶」，展示兩岸崑曲名家的戲服，最為珍貴的是俞振飛、韓世昌、尤彩雲、周傳瑛四位的戲服，使參觀者睹物思人，感慨不已；「名家墨寶」，展示有關崑曲的珍貴書畫與抄本，有祁豸佳手書扇面，吳梅、俞宗海、俞振飛扇面，王瑤卿手繪梅花圖，乾隆三十一年（1766）《琵琶記》〈思鄉〉抄本（有王季烈跋），沈傳芷藏陸霽明《繡襦記》〈賣興〉手抄曲譜（樊少雲畫），張充和手抄曲譜等；「回顧與展望」，介紹崑曲的過去、現在和未來，包括大事年表，脈絡清晰，一目了然。整個特展，展品珍貴，布置精心，解說詞典雅，可以說是琳琅滿目，美不勝收，使人如入寶山，樂而忘返。

　　余參觀時，承蒙洪教授親自一一介紹，如數家珍，使余感覺非常親切，亦深深感佩洪教授幾十年來奔走兩岸各地，搜集並珍藏這些寶

[*]　華東師範大學中文系教授、博士生導師。

貴資料，用心良苦，極端不易。其中印象深刻的，一是俞振飛褶子、韓世昌斗篷。俞振飛（1902-1993）、韓世昌（1897-1976）兩位均為崑曲大師，戲服使人遙想二位大師當年風采，彌足珍貴，余有小詩詠之：

> 大美聲容聚一堂，鈞天樂舞佩霓裳。
> 斗篷褶子誰傳得，俞振飛偕韓世昌。

　　二是祁豸佳手書扇面、王瑤卿手繪梅花圖。祁豸佳（1595-1670），字止祥，祁彪佳從兄。張岱《陶庵夢憶》〈祁止祥癖〉云：「人無癖不可與交，以其無深情也；人無疵不可與交，以其無真氣也。余友祁止祥有書畫癖，有蹴踘癖，有鼓鈸癖，有鬼戲癖，有梨園癖。」「止祥精音律，咬釘嚼鐵，一字百磨」。祁豸佳常自編新劇，教諸童子，或自度曲歌之。詩文填詞均佳，書畫尤有成就。王瑤卿（1881-1954），字希庭，號菊癡，京劇演員、戲曲教育家。他不僅青衣、刀馬旦兼演，而且文武崑亂不擋，藝術博大精深。他培養了眾多的戲曲人才，四大名旦均曾受業於其門下，故人稱「通天教主」。祁豸佳、王瑤卿二位所處時代相差近三百年，但畫作同樣珍貴，余有小詩詠之：

> 豸佳愛藝真成癖，度曲忘情性命傾。
> 兼擅京崑稱教主，梅花手繪出瑤卿。

　　三是乾隆三十一年（1766）《琵琶記‧思鄉》抄本，有王季烈跋。王季烈（1873-1952）是崑曲大家，與劉富梁合編《集成曲譜》，又有《螾廬曲談》等傳世。此抄本已有二百多年歷史，是一件珍貴的文物，余有小詩詠之曰：

思鄉一齣最流行，格式簑衣抄寫清。

卷末跋文王季烈，知音高論法書精。

參觀特展之前，還有特邀臺南市東寧雅集演出《長生殿》〈小宴〉片斷，由東寧雅集負責人曾子津女士扮演唐明皇，崑山科技大學助理教授曾子玲女士扮演楊貴妃，黃思超司笛，劉雲奇彈琵琶，張元昆胡琴。曾女士姊妹演出精彩紛呈，幾位年輕人伴奏和諧動聽，珠聯璧合，令人賞心悅目，余有小詩記之：

絲竹和鳴奏雅音，長生小宴演來精。

帥哥場面饒情韻，嘉角子津與子玲。

研討會期間，進行了兩天半學術交流，高朋滿座，氣氛活躍，論文視角多樣，勝義疊出，切磋琢磨，各抒己見，可以說人人滿載而歸，此外還觀賞了兩場崑曲演出，也得到了美的享受。

十一月二十三日晚，觀看臺灣崑劇團演出的《范蠡與西施》。此劇由身為臺灣崑劇團團長的洪教授在梁辰漁《浣紗記》基礎之上提煉改編，情節更為集中。《浣紗記》原來有四十五齣，為了符合現代觀眾的觀賞習慣，洪教授將其濃縮為十一齣，由范蠡與西施定情講起，歷經吳越相爭、西施入吳、夫差兵敗，至范蠡與西施重逢為止，不僅清晰地呈現了這段歷史的風雲變幻，而且更加深入地揭示了面對個人情感與家國情懷的糾結，范蠡與西施作出的抉擇與犧牲。劇本的崑劇特色鮮明，曲辭優美，音律和諧。趙揚強、朱民玲分飾范蠡、西施，唱做表情俱佳，飾演夫差、伍子胥的演員表演也很出色，飾演吳太子的娃娃生頗為可愛。演出完畢，嘉賓登臺，向編劇洪教授暨全體演職人員致以熱烈祝賀。余有小詩記之：

絲管桃園奏雅音，西施范蠡譜奇文。

多才館長洪惟助，藝術總監編劇人。

十一月二十五日晚，觀看臺灣崑劇團演出的《蝴蝶夢》。溫宇航、黃宇琳主演。演員共七人，其中莊子、田氏、蒼頭兩扮。戲甚精彩。余有小詩記之：

王孫本是子休化，蝴蝶夢兮假抑真。

腳色登場皆兩扮，七人好戲滿臺春。

這次崑曲博物館開幕式與學術研討會從頭至尾歷時六天，洪教授與接待團隊精心安排，自始至終熱情陪同，與會人員無不深感親切溫暖，收穫滿滿。臨別之際，余有〈惜別〉小詩云：

盤桓六日樂逍遙，舊雨重逢新雨交。

惜別依依輕握手，天光雲影拂松濤。

特別值得強調的是，這次活動期間，大家無論參觀，研討，看戲，宴會，茶敘，念念不忘的主題便是崑曲。十一月二十四日晚宴會，美國密西根大學林萃青教授、北京聯合大學周傳家教授、武漢大學鄒元江教授、上海師範大學朱恆夫教授、東華理工大學黃振林教授、上海戲劇學院張福海教授諸位與余一桌，大家一邊品嘗美味，一邊傾聽崑曲表演藝術家叢兆桓先生暢談北方崑劇院往事。宴罷餘興未盡，洪教授又安排大家在崑曲博物館外面樓廳茶敘，以上諸位特別是張福海教授繼續盯著叢兆桓先生，要他談得詳細點，再詳細點。叢兆桓先生談得興致勃勃，洪教授與諸位茶客聽得入神，直至臨近十點始

散。余有小詩記之曰：

　　萬卷珍藏文獻館，六千影像賞音家。
　　曲終餘韻堪回味，圍坐前樓夜品茶。

　　這裡所寫的「萬卷」「六千」，是崑曲博物館開幕之際的藏品數量，現在早已超過，數量大有擴充，相信今後還會進一步豐富，但這次開幕式暨學術研討、聆曲觀劇諸項活動留給與會者的回味，卻如餘音嫋嫋不絕，令人終生難忘。

雅音正聲　老樹新芽

——新編崑曲《范蠡與西施》觀後[*]

孫　玫[**]

　　二〇一三年臺灣崑劇團和浙江崑劇團為「第七屆臺灣・浙江文化節」，聯袂打造了一部新編崑曲《范蠡與西施》。該劇由臺灣崑劇團團長、中央大學教授洪惟助編劇，然後由上海崑劇團導演沈斌執導、上海崑劇團作曲周雪華和訂譜編曲。這部新編崑曲首先於二〇一三年四月一日及二日在杭州演出兩場。第一場由臺崑的趙揚強、楊莉娟主演，第二場由浙崑的曾杰、楊崑主演。杭州公演後，該劇已經飛越海峽，赴臺灣巡迴演出。

　　二〇一三年四月三十日，《范蠡與西施》先是在位於桃園的中央大學首演。五月三日至五月五日在臺北的城市舞臺連演三天，然後南下，先後在中山大學、成功大學和新港藝術高中演出。以前，中國大陸的幾大崑劇團曾經不止一次來臺獻藝，但他們的演出地點都是在臺灣北部，主要是在臺北。這次到南臺灣演出，真還是「破題兒頭一遭」。

　　《范蠡與西施》臺灣演出的第一站為何定在中央大學？因為中央大學和崑曲有著不解的歷史淵源。當年，曲學大師吳梅先生破天荒將原本「小道末流」的戲曲，搬進了北京大學的講堂。而後，他又南返

* 本文原刊於《戲曲研究通訊》第9期（2014年12月）。
** 中央大學中國文學系教授。

金陵，在東南大學（中央大學的前身）和其後的中央大學繼續他的戲曲研究和教學。吳梅大師既為學生解析崑曲的格律、篇章，也在課堂上撅笛、高歌。教書育人，桃李芬芳。如今，中央大學和對岸的南京大學（前身即為中央大學）的戲曲研究均聞名遐邇。

可以說，在中央大學，崑曲是最為亮麗的人文景觀之一。洪惟助教授是吳梅大師的再傳弟子，多年一直勤勉努力地從事崑曲的保存和研究，並在臺灣孜孜矻矻地傳播崑曲。二十多年來，他頻繁奔波於海峽兩岸，在兩岸及港澳地區的學界和崑曲界享有很高的聲譽。近年來，每到五月中央大學校慶的日子，洪教授都會邀請、安排兩岸的崑曲藝術家們聯袂到中大演出。

雖說洪惟助教授研究崑曲的著作早已是碩果纍纍，可是這本《范蠡與西施》則還是他的處女作。稍具歷史常識的人大概都不會不知道吳越春秋、西施去國、越王勾踐臥薪嘗膽的故事。略微知曉些戲曲史的人大約也都還記得：第一部以崑曲搬演的傳奇就是明代梁辰魚的《浣紗記》。該劇四十五齣，其中雖然也涉及范蠡、西施二人的情愫，但主要是鋪陳吳、越兩國之間的生死博弈。《浣紗記》自問世以來，一直傳唱歌場，但是到如今則是僅剩下了幾齣折子戲。面對這一老而又老的故事、崑曲的第一劇，洪惟助教授又將會翻出怎樣的新義呢？

梁辰魚的《浣紗記》，以及後來眾多以吳越春秋為題材的作品，或刻畫勾踐忍辱復仇，或描寫美女西施反間，或慨嘆伍子胥忠臣死諫，真可謂：「以國家興亡為己任，置個人生死於度外。」軍國大計壓倒、驅離了兒女柔情。新編崑曲《范蠡與西施》則是反其道而行之，顛覆了傳統的立意。該劇共十一齣，第一齣〈浣紗〉，范蠡與西施一見鍾情；第三齣〈憶約〉范蠡因國難而身陷吳國，他與西施二人朝思暮盼；第五齣〈勸施〉，三年後，范、施舊地重逢，至此，經過濃墨重彩的層層鋪墊和渲染，劇作者已經感人地描繪出青年才俊范蠡和絕代佳麗西施之間的摯

情。然而，誰又能料想到，一千多個日、一千多個夜，一千多個日日夜夜，西施盼來的不是心上人的迎娶，卻是范大夫忍痛，迫不得已傳來旨令，君王令她犧牲自己的青春和肉體，以惑亂敵國國君，晴天霹靂，生離死別！西施的心在滴血，范蠡的心也在滴血……。

洪惟助教授浸淫詞學和曲學多年，韻文涵養深厚。他的《范蠡與西施》嚴格地按照崑曲的格律填詞，他的曲文古樸雅正，清新俊朗，既承襲傳統，又有所創新，不像近年來的某些新編戲，徒有「崑曲」之名稱而無「崑曲」之韻味。劇中，洪教授略略改動《浣紗記》數字，意思則煥然一新。如范蠡初登場原有一曲【遶池遊】：「尊王定霸，不在桓文下。為兵戈幾年鞍馬，回首功名，一場虛話，笑孤身空掩歲華。」這很像是君主的口吻，而不似謀臣的語氣。洪教授改為：「智謀策畫，不在太公下。為邦家不辭鞍馬，回首前塵，幾多虛話，嘆孤身空掩歲華。」顯然要比原曲更加切合范蠡的身分和性格。

在《范蠡與西施》中，洪惟助教授更是自填新詞，屢度佳曲。如全劇即將結束之際，作者藉西施之口沉痛地唱道：「烽煙未了期，傷死無由計。紛紛鼓角催，多少征夫淚。呀，都只為爭霸與揚威，都只為國主互凌欺。」對西施和范蠡而言，逝去的只是似水年華與當年純真無瑕的情愛；但是，對於黎民百姓——名不見經傳的芸芸眾生而言，失去的則是生命！多少母親盼兒郎，多少妻子盼夫君？望眼欲穿，卻永不見歸影！至此，《范蠡與西施》唱出了一條千載不變的真理：「興，百性苦。亡，百姓苦。」

溫暖的家國情懷　獨立的愛情主題
——評新編崑劇《范蠡與西施》的劇本創新[*]

劉衍青[**]

　　范蠡與西施在歷史典籍中均有記載。范蠡較早出現於《國語》〈越語〉，是一位忠君報國的謀士形象，之後在《史記》的不同篇目中有詳細的記載，如〈勾踐世家〉、〈吳太伯世家〉、〈貨殖列傳〉等。西施則以出眾的容貌出現於《管子》〈小稱〉、《墨子》、《莊子》、《孟子》中。從史書與諸子之書的記載看，二人在歷史上並沒有交集。東漢時期，在趙曄的《吳越春秋》和袁康的《越絕書》中，西施被「捲入」吳越爭戰，成為被獻給吳王的美人。其中，在《吳越春秋》中出現「范蠡獻施」的內容。不過，在這兩部書中，二人並沒有發生愛情。西施在兩部書中的結局並不相同，一種是「西施亡吳國後，復歸范蠡，同泛五湖而去。」一種是「吳亡，西子被殺。」前者，雖然有西施歸范蠡同泛五湖的情節，但其落腳點在於表彰范蠡在政治功名面前激流勇退，與愛情主題關聯不大。在魏晉南北朝至唐宋元這一漫長的歷史時期，范蠡與西施的故事依然沒有愛情因素。直至明代中葉，梁辰魚根據《吳越春秋》改編的崑劇《浣紗記》出現，范蠡與西施的故事才具有了以家國興亡為主，輔以男女之情的主題意蘊。自此之

* 本文原刊於《中大戲曲學刊》第1期（2018年12月）。
** 文學博士，寧夏師範學院教授，碩士生導師。

後，范蠡、西施的故事便沿著這一主題發展，但是，在不同的作品中，對范蠡與西施愛情的態度有區別，二人形象也就有不同。因此，當臺灣中央大學洪惟助先生的新編崑劇《范蠡與西施》上演時，觀眾有期待，也有疑問：這一新編崑劇，新在哪裡？有學者認為「文學是崑劇的靈魂，醇厚的文學內涵與高品位的美學蘊味令崑曲超越為戲曲的鳳冠。崑曲演出中文學的重要性，在當下將古典傳奇名著搬上舞臺的過程中仍舊不容忽略。」[1]因此，看這部崑劇新不新，首先要看其劇本是否有創新之處。從文學的角度看，這部崑劇與《浣紗記》及近幾年上演的粵劇《范蠡獻西施》、越劇《西施斷纜》、臺灣歌仔戲《范蠡獻西施》等相比，其新穎之處主要表現在以下幾個方面：

一　溫暖的家國情懷

中國古代男子受儒家倫理思想規範，有「學成文武藝，貨與帝王家」的理想追求，因此，建功立業、報效國家成為中國古代文學的重要母題。「忠君報國」也成為儒家知識份子追求名利的合理訴求，為此而犧牲家庭、家族之利益被視為合倫理、合情理的選擇。早在元代南戲《琵琶記》中，蔡伯喈便以犧牲孝道、背叛妻子為代價，贏得功名富貴。梁辰魚的《浣紗記》中，儘管在第一齣【提綱】中強調，范蠡「夜月映臺館，春風叩簾櫳。何暇談名說利，漫自依翠偎紅。」[2]但【尋春】一齣，范蠡的唱詞依然透露出強烈的名利心：「幼慕陰符之術，長習權謀之書。先計後戰，善以奇而用兵；包勢兼形，能以正

1　朱棟霖：〈當代崑曲舞臺上的湯顯祖劇作〉，《中國文藝評論》第11期（2017年11月），頁64-70。

2　〔明〕梁辰魚著，張忱石、鍾文、劉尚榮、樓志偉校注：《浣紗記校注》（北京：中華書局，1994年），頁1。

而守國。爭奈數奇不偶。年長無成。」[3]如今雖然得到越王賞識，但功名未遂，心緒不寧，禁不住發出了慨歎：「奔走侯門。驅馳塵境。我仔細想將起來。貧賤雖同草芥。富貴終是浮雲。受禍者未必非福。得福者未必非禍。」[4]

　　前一段是范蠡真實的心境，後一段則是其無奈的自我安慰。他內心焦慮的是「但歲月易去，功名未成，如何是好。」可見，梁辰魚《浣紗記》中的家國情懷裡蘊含著范蠡濃重的功名心。廣州粵劇院的《范蠡獻西施》為了迴避范蠡功名心重、不惜主動獻施的情節，只得抬高西施的見識，讓她由一鄉村少女變為范蠡事業上志同道合的伴侶，二人有共同的抱負——復興越國[5]。這樣，西施赴吳便成為她實現抱負的自覺之舉，范蠡的功名心被巧妙遮蔽。這一改動，固然使西施的形象具有了崇高美，但是，也違逆了西施在歷史與民間積澱的形象特徵，成為作者創作主旨的傳聲筒，令讀者難以信服，也難以接受。

　　在新編崑劇《范蠡與西施》中，作者淡化范蠡的功名心。第一齣〈浣紗〉中，范蠡自我介紹道：「……倜儻負俗，佯狂玩世。忘情故鄉，遊宦他國。蒙越王拔擢，命為上大夫。」並說：「小生往日志在天下，未嘗著意於婚事。」[6]可見，范蠡沒有功名未遂的焦慮與惆悵，這樣處理，更符合當代觀眾的審美理想。但是，作者沒有淡化范蠡的「家國情懷」，當國家危難之時，在國家利益與個人利益衝突時，范蠡有痛苦、有矛盾，甚至有抗拒。在第四齣〈定計〉中，當文種提出：「能迷惑吳王者，唯西施一人而已」，勾踐徵詢范蠡意見時，范蠡禁不住說：

3　〔明〕梁辰魚著，張忱石、鍾文、劉尚榮、樓志偉校注：《浣紗記校注》，頁4。

4　〔明〕梁辰魚著，張忱石、鍾文、劉尚榮、樓志偉校注：《浣紗記校注》，頁5。

5　王友輝：〈范蠡獻西施〉，《戲劇學刊》第2期（2005年2月）。

6　洪惟助：《范蠡與西施》，收入陳嶸、周秦主編：《中國崑曲論壇（2012）》（蘇州：古吳軒出版社，2013年）。

啊呀大王千歲呀！西施乃我未婚之妻，三年來我與她苦苦相
守，本該情定姻緣。故今日此事，實難從命，望大王另擇他
人，范蠡我感恩不盡。[7]

　　然而，當文種以復國大計和越王勾踐對他二人的知遇之恩悅服
范蠡，越王勾踐親自拜求范蠡時，作為越國重臣的范蠡，沒有拒絕的
理由：

文種：范大夫啊！莫忘艱危吳地淒涼景，記取君臣相惜一縷
　　　情。與亡家國伊人憑，望少伯深思應允。（下跪）
勾踐：范大夫，為興越復仇報國，請受本王一拜！[8]

　　第五齣〈勸施〉中范蠡道出了自己的抉擇：「國亡家破，你我二
人之鴛盟如何安保？我是越國重臣，眼看國家殘破，百姓流離，如何
能安心享樂？為此你我只得忍痛，暫捨私情，成全大義。」[9]這一段
話合情合理，既崇高又溫暖，不僅沒有降低范蠡的形象，還使其家國
情懷更為宏闊、更為深遠、更令觀眾動容。范蠡勸西施赴吳，不是為
了一己之功名，而是出於一片赤誠的愛國情。相比較，梁辰魚《浣紗
記》中范蠡獻施時的表現則很難讓當代觀眾、尤其是女性觀眾接受。
他主動向越王勾踐提出〈獻施〉：

有一處女，獨居山中。豔色絕倫，舉世罕見。已曾許臣，尚未
娶之，⋯⋯今若欲用，即當進上。[10]

7　洪惟助：《范蠡與西施》，收入陳嶸、周秦主編：《中國崑曲論壇（2012）》。
8　洪惟助：《范蠡與西施》，收入陳嶸、周秦主編：《中國崑曲論壇（2012）》。
9　洪惟助：《范蠡與西施》，收入陳嶸、周秦主編：《中國崑曲論壇（2012）》。
10　〔明〕梁辰魚著，張忱石、鍾文、劉尚榮、樓志偉校注：《浣紗記校注》，頁119。

　　范蠡的提議連勾踐都難以接受，他說：「雖未成配，已作卿妻，恐無此理」。[11]但范蠡迫不及待地說：「臣聞為天下者不顧家。況一未娶之女子乎？主公不必多慮」。[12]范蠡「獻施」雖然打著國家大義的旗號卻難以遮掩其自私而冷酷的本質，西施在其眼裡只是一件物品而已，這樣的范蠡形象及女性意識，已經不適宜於當代人的價值追求與審美需要。新編崑劇《范蠡與西施》打破了這一陳舊的思想，但沒有降低范蠡忠貞愛國形象的高度，也沒有貿然地拔高西施的形象，而是合情理地刪減掉范蠡表現功名心的唱白，保留並突出他的愛國之情，使范蠡的家國情懷與現代觀眾產生了強烈共鳴，這是這部劇的「新」意之一。

二　獨立的愛情主題

　　明清時期有多部傳奇作品將家國情懷與愛情主題相融合，採用雙線並進的方式，演繹著二重主題，如《浣紗記》、《長生殿》、《桃花扇》等，但是，兩條線並非平等，確切說，是愛情線依附於家國線。在一些作品中，「愛情」線的存在，成為考驗男子家國意識是否堅定的重要比照。如《浣紗記》中范蠡主動向越王勾踐提出「獻施」計畫，並且沒有絲毫猶豫。范蠡在去信探知西施未嫁、仍在等他迎娶時，便親自前往竺籮村，取西施獻於吳王。他說：「想國家事體重大，豈宜吝一婦人？故已薦之主公，特遣山中迎取。」[13]因此，此齣回目為〈聘施〉，而不是〈勸施〉。「勸」已經大可不必，因為西施是范蠡的未婚妻，便是其私人物品，可由其隨意處置。范蠡見到西施

11　〔明〕梁辰魚著，張忱石、鍾文、劉尚榮、樓志偉校注：《浣紗記校注》，頁119。

12　〔明〕梁辰魚著，張忱石、鍾文、劉尚榮、樓志偉校注：《浣紗記校注》，頁119。

13　〔明〕梁辰魚著，張忱石、鍾文、劉尚榮、樓志偉校注：《浣紗記校注》，頁127。

後，以君王之命催促她快快起程：「今日特到貴宅呵，奉君王命。江東百姓全是賴卿卿。小娘子，你若肯去呵，二國之興廢存亡，更未可知。我兩人之再會重逢，亦未可曉。望伊家及早登程，不必留停，婚姻事皆前定。」[14]同時強調自己處境艱難：「羞殺，我一事無成兩鬢星」，他以自己「一事無成兩鬢星」既贏得西施的憐憫，又逼其就範。范蠡的自私與強烈的功名心暴露無遺，他將他們愛情的變故歸結為「婚姻事皆前定」，全然不顧西施三年苦等與自己當年的承諾。此時的范蠡不是愛國者，而是《紅樓夢》中所批評的如賈雨村一樣沽名釣譽的祿蠹濁物，他利用西施的癡情和弱小成全自己的名利。至此，范蠡與西施的愛情主題已經完全被消解，西施沒有譴責、沒有拒絕，只是悲凄地接受命運的撥弄，面對范蠡的催逼，她無奈地說：「既然如此，勉強應承。待我進去，稟過母親，方可去也。」[15]諸暨市越劇團編演的《西施斷纜》中，「捨身去、別家園……縱然今生難回還，能換個國泰民安心也甘！」范蠡在勾踐與文種的勸導之下，最終也決定以國事為重，放棄了他與西施的愛情，勸解西施，讓她離開越國去做夫差的侍妾。

洪惟助的《范蠡與西施》改編自《浣紗記》，但在處理范蠡與西施的愛情時，有著鮮明的主旨與獨立的姿態。作者將范蠡與西施置於平等的位置，敘述二人之間的曲折經歷；將愛情主題與家國主題相交織，同時給予「愛情」獨立的地位，呈現出令人耳目一新的愛情觀。第一齣「浣紗」中，西施登場的唱詞，與《西廂記》、《浣紗記》、《牡丹亭》等愛情劇中，女主人公的唱詞有異曲同工之妙，意在表達西施「年已及笄，尚不知如意郎君何處也」的少女懷春心理。而范蠡也與這些劇作中的男子一樣，亦是驚豔於女子的美貌而提出「同築窠巢，

14 〔明〕梁辰魚著，張忱石、鍾文、劉尚榮、樓志偉校注：《浣紗記校注》，頁130。
15 〔明〕梁辰魚著，張忱石、鍾文、劉尚榮、樓志偉校注：《浣紗記校注》，頁130。

以結姻盟」的願望。然而,在細節處,依然有區別,洪惟助筆下的范
蠡還對西施表白道:「今見小娘子,卻讓我忘卻天下!」「小生若能與
小娘子廝守一生,足矣!」這是《浣紗記》中所沒有的。

　　為了突出、加強劇中的愛情主題,作者保留了《浣紗記》中〈憶
約〉一齣,但是,將西施獨自傾吐「溪畔匆匆邂逅時,無端徹夜費相
思」的心緒,改為范蠡與西施穿越時空的對話,二人互相傾吐思念之
情。其中,不乏動人心弦的唱詞:

> （西施唱）南越調【綿搭絮】東風無賴、又送一春過。好事蹉
> 跎,贏得懨懨春病多。情難荷,我病在心窩。
> （范蠡唱）【綿搭絮】霧迷煙蔽,殘旅守高坡。烽火沿山,不
> 得回歸可奈何?想嬌娥,我痛在心窩。[16]

　　一個「情難荷,我病在心窩」,一個「想嬌娥,我痛在心窩。」這
一段對唱,與接下來的二人合唱,無疑使劇作的愛情主題純粹而深沉。

　　當越國面臨危難,文種與越王提出〈獻施〉之計時,范蠡斷然拒
絕,本能地保護他們的愛情,這與上文所述《浣紗記》中范蠡的表現
完全不同。然而,當文種曉之以情、動之以理的勸導范蠡,喚起他作
為越國上大夫的責任與士為知己者死的報恩心理時,范蠡向二人道出
心聲:

> 北雙調【風入松】苦命的西施范蠡抱深情,兩別離三載夢長
> 驚。我拋愛眷囚吳境,忍艱困為國謀營。喜今日歸來圓姻聘,
> 誰料想恁君臣棒打鴛盟![17]

16 洪惟助:《范蠡與西施》,收入陳嶸、周秦主編:《中國崑曲論壇（2012）》。
17 洪惟助:《范蠡與西施》,收入陳嶸、周秦主編:《中國崑曲論壇（2012）》。

　　最終，范蠡以家國利益為重，前往「勸施」。在劇中，范蠡承受著比西施更為沉重的痛苦，因為這份痛苦裡有對西施的愧疚。在〈勸施〉一回，作者筆下的范蠡理性而深情，當他說出「獻施」計畫時，西施驚詫、傷心，禁不住問道：「范郎，你要捨棄我！你要我離鄉背井去侍候敵國君王？」范蠡冷靜地勸西施：「不要悲傷過度，你我靜靜思量啊。」當西施譴責他：「兀良！你良知喪亡，我止不住的淚水汪汪！」他說：「西施，我們暫且忍耐，你不要哭了！是我范蠡虧欠於你啊！（下跪）」范蠡的回答深深地打動了劇場的觀眾，許多觀眾落淚了，接下來的一句：「西施，為了你我長遠的幸福相聚，只得忍受短暫的痛苦別離！」這兩句中最令觀眾動容的是「我們暫且忍耐」、「為了你我長遠的幸福相聚」，范蠡強調「我們」、「你我」，他與西施共同擔起復國重任，共同承受著離別的悲痛，共同忍受著殘酷的現實！這兩句沒有華美的詞藻，沒有典雅的句子，沒有詩意的境界，卻打動了觀眾，這是熟悉場上之曲的洪惟助先生最高妙的安排。作者沒有就此止步，他合情理地安排了西施對范蠡表白的懷疑，范蠡赤誠的回答再一次讓現場的觀眾，尤其是女性觀眾淚流滿面：

> 西施：我去三年、五年，君將何以自處？
> 范蠡：我將日日北望，孤寂獨處，祈求上蒼，保佑卿卿！
> 西施：若是十年不回來呢？
> 范蠡：我就等你十年！
> 西施：若是終生不回呢？
> 范蠡：范蠡終生不娶！（跪下）[18]

18 洪惟助：《范蠡與西施》，收入陳嶸、周秦主編：《中國崑曲論壇（2012）》。

至此，《范蠡與西施》的愛情主題已經獨立於家國主題而存在。范蠡為國家的復興付出屈辱、愛情、甚至生命都在所不惜，但是，他從來沒有放棄愛情，如同沒有放棄復興越國的計畫一樣。在愛情遭受挫折時，他選擇與西施站在一起，共同擔當、共同忍耐！這是范蠡形象的重大突破，他既具有傳統意義上的家國情懷，也具有現代意義上的愛情至上，二者共同襯托起一個動人心魄的形象——閃耀著人性光輝的范蠡！

　　如果說〈勸施〉一齣是新編崑劇《范蠡與西施》的高潮，那麼〈泛湖〉則是其愛情主題的昇華。在越國黎民安樂、大地回春之際，范蠡偕西施泛水五湖，是為了尋覓遠離塵俗與機心爭鬥的永居之地，得以安享閒適歲月，「鵲橋相會，永不離棄」！范蠡為此回憶往昔的忠貞心路，進一步向西施表白愛意：

　　　　若耶相遇，我心已屬於你；在吳為囚，只有溪紗相伴；你來吳宮，我獨自在越，亦只有溪紗相伴；專情專意於你，從未他想，皇天可鑒！[19]

　　而在《浣紗記》等劇中范、西二人亦「泛湖」，但「泛湖」的目的與愛情幾乎沒有關聯。在梁辰魚筆下，范蠡之「泛湖」主要有兩個原因，一是「載去西施豈無意，恐留傾國更迷君」[20]；二是范蠡看清勾踐「可與共患難，不可與其安樂」，「若少留滯，焉知今日之范蠡，不為昔日之伍胥也？」[21]由此可見，「泛湖」是帶西施遠離越國，免得她以美色迷惑越王，以及范蠡自己避禍全身的權益之舉。當然，也捎

19　洪惟助：《范蠡與西施》，收入陳嶸、周秦主編：《中國崑曲論壇（2012）》。

20　〔明〕梁辰魚著，張忱石、鍾文、劉尚榮、樓志偉校注：《浣紗記校注》，頁248。

21　〔明〕梁辰魚著，張忱石、鍾文、劉尚榮、樓志偉校注：《浣紗記校注》，頁248-249。

帶有「唯願普天下做夫妻都是咱共你」的大願，觀眾聽到這樣的唱詞，若說其是出於愛情多少顯得牽強。當代改編的范蠡與西施的故事中，對於〈泛湖〉一場，也多沿用梁辰魚《浣紗記》的情節，如臺灣王友輝編的歌仔戲《范蠡獻西施》中越國復興計畫成功，范蠡與西施重逢後，范蠡不與勾踐、文種告別，便偕西施離去，也是恐懼「狐死狗烹、鳥盡弓藏」，這一情節的設置也與愛情較少關聯。在比較中，更容易感受到《范蠡與西施》中平等、理性、包容的人文氣息，這也為當代戲曲創作中，舊題換新顏提供了可資借鑒的經驗。

三　西施的生命困惑引人沉思

新編崑劇《范蠡與西施》中，對於范蠡的刻劃較多顛覆性的細節，使這個人物既崇高又鍾情，征服了許多女性觀眾。西施──這一女主人公，在劇中是一位大家熟悉的、沉浸於戀愛中的女性形象。她既多情又弱小，言行符合世居鄉村的少女形象。但是，西施經歷了被迫與范蠡別離、赴吳國陪伴夫差；得到夫差萬千寵愛於一身之後，親眼目睹夫差因她而不理朝政，最終國破人亡的淒慘下場。因此，當范蠡衝破吳國將士，趕到館娃宮與西施相會時，西施已經不是三年前離開竺籬村的少女，作者將自己對歷史興衰的思考寄寓於這位有了經歷與故事的女性身上，讓她合情合理地道出了滿懷困惑：

> 西施：【北雁兒落帶得勝令】烽煙未了期，傷死無由計。紛紛鼓角催，多少征夫淚。呀，都只為稱霸與揚威，都只為國主互凌欺。賤妾來吳地，所為卻為誰！堪悲，忠臣子胥心身碎，噫嘻，率真自大的夫差血肉飛。[22]

22 洪惟助：《范蠡與西施》，收入陳嶸、周秦主編：《中國崑曲論壇（2012）》。

　　西施痛苦地追問道：「我心亂矣！夫差為我亡了國家，你為國家捨棄了我！妾在吳亡之時，隨你而去，豈是合乎道義？」幾千年來沒有人這樣追問，這是當代人的思考，也是作者立足人情道義對歷史的反思與人性的考量。劇末，西施的這段唱白使觀眾原本欣喜的心冷靜下來，陷入沉思。試想，如果沒有這一段情節設置，觀眾一定會在范蠡與西施團圓的滿足感中離開劇場，這樣的結局固然符合中國傳統的審美習慣，但無法滿足現代人的批判思維，也會使該劇的新意打上折扣。《范蠡與西施》中，由西施提出的歷史之問，讓這部承載著溫暖的家國情懷與獨立的愛情主題的新編崑劇，有了更深遠的內涵與思考。

　　此外，洪惟助先生在情節設置與曲詞撰寫方面也有諸多創新之處。他刪繁就簡，緊緊圍繞范蠡與西施的故事展開，將《浣紗記》四十五齣改編為十一齣。其中〈憶約〉雖與梁作〈憶約〉同名，但應屬新創情節，該出採用范蠡與西施對唱的方式，利用現代舞臺場景，突出表現二人忠貞不渝的愛情。曲文的承襲與創新，在該劇上演之初，便得到觀眾和學者的肯定。據洪惟助先生回憶，二〇一三年四月一日至二日在杭州勝利劇場演出結束後，一位老曲家上臺對洪惟助感慨地說：「我從小看崑劇，今年九十一歲了。現在的新編崑劇多不是崑劇，你這才是真正的崑劇。文詞優美，音樂好聽，你要一部一部寫下去。」[23]有學者則從傳承與創新的視角肯定該劇的語言美：「他的曲文古樸雅正，清新俊朗，既承襲傳統，又有所創新，不像近年來的某些新編戲，徒有『崑曲』之名稱而無『崑曲』之韻味。」[24]這些「新」意使這部新編崑劇既滿足現代觀眾的審美需求與觀看期待，又保存了崑曲的典雅意韻，是崑曲劇本創作的成功之作。

23 洪惟助：〈臺灣崑劇團的營運策略及其影響〉，《戲曲藝術》第3期（2017年9月），頁118-123。

24 孫玫：〈雅音正聲　老樹新芽──新編崑曲《范蠡與西施》觀後〉，《藝術百家》第1期（2014年1月），頁76-77。

從《浣紗記》到《范蠡與西施》

曾子玲[*]

前言　《浣紗記》中的歷史真實與虛構

　　梁辰魚的《浣紗記》將正史與稗官野史、民間傳說中各種范蠡與西施的故事做了總結，融合梁辰魚浪漫的想像，與對於歷史的批判、政治的理想，產生的一部歷史大戲。全劇忠於歷史真實，以《左傳》、《國語》、《史記》中記載的吳越之戰為主線，發展出相關人事的愛恨情仇。吳越相鄰，頗有紛爭，吳國為伐楚與越國產生嫌隙，允常、闔廬因之「戰而相怨伐」，後允常死，勾踐繼位，大敗吳師於檇李，射傷闔廬，闔廬重傷死。叮囑太子夫差報仇，夫差繼位，三年報越於夫椒。[1]吳越之戰建立在「報」之上，是非已不明確。越國大敗後，勾踐安頓百姓，隱忍含恥，投降入吳，受盡屈辱，[2]終於保住越

* 崑山科技大學退休助理教授，中央大學崑曲博物館博士後研究人員。

1　《史記》〈越王勾踐世家〉：「三年，勾踐聞吳王夫差日夜勒兵，且以報越，越欲先吳未發往伐之。范蠡諫曰：「不可。臣聞兵者凶器也，戰者逆德也，爭者事之末也。陰謀逆德，好用凶器，試身於所末，上帝禁之，行者不利。」越王曰：「吾已決之矣。」遂興師。吳王聞之，悉發精兵擊越，敗之夫椒。」見〔漢〕司馬遷著，〔宋〕裴駰集解：《史記集解》，收入胡為克等編：《仁壽本二十六史》（臺北：成文出版社，1971年）。《左傳》哀公元年、《國語》〈越語〉、《國語》〈吳語〉皆有相關記載。

2　《國語》〈越語〉上：「……然後卑事夫差，宦士三百人于吳，其身親為夫差前馬。」此事不見《左傳》，《史記》僅記載：「而使范蠡與大夫柘稽行成，為質於吳。二歲而吳歸蠡。」

國，三年後歸越，一方面勵精圖治，生聚教訓，厚實國力，一方面臥
薪嘗膽，刻苦自厲；最後一舉滅吳，終結吳越之戰；吳越之戰為報國
仇，勾踐夫差的復國過程產生「生聚教訓」、「臥薪嘗膽」的成語，十
分勵志；而更具特別的是，最後以范蠡不戀榮華，功成身退，泛舟五
湖歸隱作結。梁辰魚輕輕添上幾筆，在范蠡身邊畫上了美人與歷經考
驗的愛情。正史之外，梁辰魚不只加入《吳越春秋》中所敷衍出的美
人計，更讓范蠡先一步遇見西施，兩個不平凡的生命相遇的剎那，產
生了相知相惜的情感，一個是「天姿國色」、「採藥仙姝」，一個是越
國上大夫，「貌堂堂風流俊姿」，兩人的定情之物，不似常見的金釵玉
珮，而是西施手上一縷溪紗，這段愛情也如一縷溪紗，在《浣紗記》
中，若有似無的貫穿全劇。

　　《浣紗記》雖名「浣紗記」，第二齣生旦登場，范蠡與西施相遇
訂下鴛盟，有趣的是，訂情的信物不是主動示愛的范蠡身上的信物，
而是西施身上代表浣紗女身分的「溪紗」，這條愛情線，構成了吳越
交戰中的一股清流；儘管這股清流並非《浣紗記》真正的主題，真正
的主題仍是吳越戰爭，甚至只是大戰中的「犧牲」之一。

　　《浣紗記》問世後，傳唱一時，而有「吳閶白面冶游兒，爭唱梁
郎雪豔詞」[3]的讚譽，但也難免情節雜蕪的評語，徐復祚《曲論》評
論《浣紗記》：

> 梁伯龍辰魚作浣紗記，無論其關目散緩、無骨無筋、全無收
> 攝，即其詞亦出口便俗，一過後便不耐再咀；然其所長，亦自
> 有在：不用春秋以後事，不裝八寶，不多出韻，平仄甚諧，宮

3　王世貞：〈嘲梁伯龍〉，《弇州山人四部稿（五）》（臺北：偉文圖書公司，1976年），
　　頁2487：「吳閶白面冶游兒，爭唱梁郎雪艷詞。七尺昂藏心未保，一石翻欲傍要
　　離。」。

調不失，亦近來詞家所難。[4]

徐復祚認為，《浣紗記》的優點在於它注重史實，音律和諧；但劇情上結構鬆散，「無骨無筋、全無收攝」，評價不高。然明清散齣選本頗有選錄，至今最常演出的〈寄子〉一折，演伍子胥決心死諫，使齊之時將獨子託付摯友一事，不在吳越之戰、范施愛情的兩條主線之中。然而范蠡與西施在大國征戰的夾縫中生存的愛情故事畢竟感人至深，西施從浣紗女成為顛覆一國的女特務，更是充滿戲劇性，《浣紗記》作為第一齣崑劇劇本更具劃時代意義，故當代新編崑曲仍不少以《浣紗記》為改編對象的作品：[5]

年份	改編劇名	改編劇團	編劇	演員	各場齣目
2021	浣紗記	崑山當代崑劇院	羅周	由騰騰 張耀爭 袁國良	盟紗、分紗、辨紗、合紗和別越、進姝、賜劍三个楔子
2021	浣紗記·春秋吳越	浙江京崑藝術中心（崑劇團）	導演盧浩 編劇周長賦 唱腔孫建安	鮑晨、胡立南、傑、胡娉	受辱放歸、臥薪嘗膽、吳歌越甲、尾聲
2020	浣紗記	蘇州崑曲傳習所	楊守松選編 周志剛導演 顧再欣作曲 顧篤璜顧問	呂堅珺、吳堅琳、沈堅芸、周堅蘭	遊春、選美、後訪、分紗、泛湖

4　徐復祚：《曲論》，收入《中國古典戲曲論著集成》（北京：中國戲劇出版社，1959年），冊4，頁239。

5　此處所列僅為崑劇之新編戲，其他據維基百科的統計，影視作品多達二十一種，其他劇種的改編作品還有越劇《西施斷纜》、歌仔戲《范蠡獻西施》、歌劇《西施》。

年份	改編劇名	改編劇團	編劇	演員	各場齣目
2019	浣紗記傳奇	上海崑劇團	魏睿編劇	吳雙、黎安、羅辰雪	此劇演梁辰魚故事。
2013	范蠡與西施	浙江崑劇團、臺灣崑劇團	洪惟助編劇沈斌導演周雪華訂譜編曲	溫宇航、陳長燕、趙揚強、楊莉娟，曾杰、楊崑	浣紗、請降、憶約、定計、勸施、獻施、苦諫、採蓮、賜劍、泛湖
2007	西施	蘇州崑劇院	郭啟宏	王芳、上昆吳雙飾、省昆黃小午、錢振榮	序幕第一齣：浣沙第二齣：教技第三齣：入吳第四齣：採蓮第五齣：定計第六齣：思歸第七齣：伐吳第八齣：歸湖
1993 2001	合紗·泛舟范蠡與西施	顧鐵華振興崑曲基金	薛正康改編周志綱導演顧兆琳譜曲	顧鐵華、張繼青顧鐵華·華文漪	合紗、泛湖第一集：訪施、拜施、分紗、復國。第二集：合紗、泛舟

除蘇州崑曲傳習所是以選齣串本的方式外，其他劇本皆於劇情、唱詞與思想上做了一定幅度的改變，如顧鐵華振興崑曲基金會的改編，劇情以范施愛情為主線，而將勾踐改為淨角飾演，成為愛情理想的最大阻礙者。而蘇崑的《西施》以西施的成長為主線。崑山當代崑劇院的《浣紗記》重塑了西施與范蠡的思想轉變歷程，最終使溪紗隨波而

去。而浙崑的《浣紗記・春秋吳越》，直接刪去「西施」，將劇情回歸到夫差與勾踐。

洪師惟助於二〇一三年發表了他的劇作崑劇《范蠡與西施》，此劇改編自梁辰魚《浣紗記》，改以范蠡與西施的戀情為主線，以吳越之戰為副線，為時代背景，在大環境的壓力下，兩人的情感突破了各種的阻礙，包含國家的大義、時空的考驗、世俗的眼光，與個人內心情感的糾葛，種種矛盾衝突形成了強烈的戲劇性。此劇之前已有劉衍青〈溫暖的家國情懷，獨立的愛情主題——評新編崑劇《范蠡與西施》的劇本創新〉，從主題、人物、唱詞上剖析此劇的創新之處。另有孫玫〈雅音正聲老樹新芽——新編崑曲《范蠡與西施》觀後〉一文，讚揚了此劇從舊傳奇中呈現的新聲。黃慧玲〈臺灣當代崑劇創編研究〉一文透過作者的編寫動機、劇情、人物、曲文之創新處，並深入探討音樂、唱腔的創編。

此劇至臺南演出時，筆者也曾帶領學生前往欣賞，對於不習慣欣賞古典戲曲的同學積極的反應讓我有些意外，《范蠡與西施》一劇的優點究竟是甚麼？本文擬從《浣紗記》到《范蠡與西施》的創作，在情節的重整，與人物的重塑上，析論《范蠡與西施》的作品內涵與成功處。

一　情節結構之重構

《范蠡與西施》一劇導演沈斌在〈在繼承中求創新——我導崑劇《范蠡與西施》〉一文中引徐復祚的評論說：「《曲論》這幾句評價切中要害。全戲幾乎找不到一個高潮，只是按照情節發展鋪敘，給人冗

長雜亂之感。說明作者面對這一龐大題材，缺乏剪裁結構之力。」[6]
然曾永義在〈梁辰魚及其《浣紗記》述評〉中則認為，梁辰魚以其生
命情調融入全書，在人物、文辭、關目排場上都有極高的成就，除了
第一齣〈家門〉外的四十四齣中，吳越各占二十與二十二齣，為全劇
主線，此外伍子胥七齣、西施十齣為副線，全劇「關目脈絡，錯落有
致」。[7]對於《浣紗記》的結構給予極高的評價。

　　吳越之戰本身就是一場極具戲劇化的戰爭，是極佳的戲劇題材，
加入范蠡與西施的愛情元素，使嚴肅、剛硬的戰爭變得浪漫，所謂的
浪漫不僅只在於愛情的自主性，更在於效忠國家之義的選擇，范蠡與
西施為家國大義放棄了長相廝守的小愛，但愛情始終不曾被放棄，彼
此內心仍執著的堅持著愛情，愛情是一種純任內心的感受，所以這條
溪紗一直置於胸口。梁辰魚此劇最成功的是以溪紗作為兩人愛情的象
徵，若有似無的存在劇情中，溪紗真實的存在，同時象徵的是范施二
人對自我的堅持。劇名既為「浣紗」記，卻很少看到溪紗，因為劇情
的主題實不在愛情，所以梁辰魚以更多的篇幅、更細膩的手法描寫了
繁複的吳越戰爭。張敬於《明清傳奇導論》〈傳奇分場的研究〉中，以
《幽閨記》、《琵琶記》、《浣紗記》、《還魂記》、《長生殿》為例，分析
各劇之排場結構，張敬認為：「在一部傳奇中，最高潮的表現便是大
場。」「大場」為全劇最高潮，[8]《浣紗記》大場有六齣，第十齣〈送

6　沈斌：〈在繼承中求創新──我導崑劇《范蠡與西施》〉，《戲曲研究通訊》第9期
　　（2014年12月）。

7　詳見曾永義：〈梁辰魚及其《浣紗記》評述〉，《中大戲曲學刊》第1期（2018年12
　　月），頁45-47，

8　張敬：《明清傳奇導論》（臺北：臺灣東方書店，1961年），頁102。所謂大場需據以
　　下三特性之一：「在意義上、唱腔上、扮演上、故事的發展上和文辭結構上，必是
　　全劇中，最出色的組合。二、登場腳色，必是全劇中數量最多、而又各有表演。故
　　事內容又係具備重要發展上的條件。三、場景布置、故事穿插，以及人物登場，必
　　是全劇中最富麗和最熱鬧、或最緊湊的場面。」

餞〉寫越王落魄辭國與群臣，第十四齣〈打圍〉寫吳王意氣風發巡視領地，二十六齣〈寄子〉寫伍子胥決心死諫，寄子於好友公孫覆，二十七齣〈別施〉，為復仇送西施至吳國，君臣拜別西施。三十五齣〈被擒〉，演吳王子被擒，四十三齣〈擒嚭〉，演伯嚭被擒。這幾齣被認為是最高潮的部分，除了〈別施〉，全不在生旦線上。主題甚至不在吳越之爭，而在忠義之彰顯。〈送餞〉彰顯勾踐兵敗，為維護國家一線生機，君臣共體時艱，忍辱負重；〈打圍〉寫夫差之得意，仍凸顯困頓中的君臣之義，感動大差；〈寄子〉彰顯為國棄家的伍員，〈別施〉寫為國家棄私情的決心，透過父子、夫妻之情，彰顯的仍是國家大義。范施的愛情在《浣紗記》中只如一縷溪紗，若有似無。

　　然而，范蠡與西施最令人感動的，不只在於他們對於愛情的堅持，更在於他們對自我的堅持，不管是捨棄愛情成就家國大業，或是最後為愛情放棄榮華功業，都是出自內心自我的選擇；所以溪紗與愛情進一步成為堅持自我的象徵，如果一切出於被迫、不得已的選擇，那只是隨波逐流，《浣紗記》因為以兩國教戰為主線，個人的情愛便被削弱了，而《范蠡與西施》將主副線對換，以范蠡與西施的自我展現主導劇情，帶給觀眾的觀感就不同了。劇分十一場：[9]

　　第一場〈浣紗〉：即第二齣〈遊春〉，西施與眾浣紗女同時登場，傳遞了西施與范蠡未能相遇的心事。其中與原著不同的是增加了「東施」，但劇情中並未正式提及東施之名，更無「效顰」之舉。

　　第二場〈請降〉：含〈伐越〉、〈交戰〉、〈被圍〉三折，演越國戰敗，商量苟全之策，精簡場面。

　　第三場〈憶約〉：即〈捧心〉[10]，原著僅為西施思念范蠡而病心，

9　各場名稱引自舞臺錄影《范蠡與西施》DVD，本文所引用唱詞也是從DVD抄錄。

10　此齣陽春堂本作〈病心〉。此處引用齣目，據張忱石、鍾文、劉尚榮、樓志偉：《浣紗記校注》（北京：中華書局，1994年）。

此劇加入范蠡對西施的思念，以同一舞臺，劃分不同空間處理，使西施單向的思念有所回應，成為相思之情。

第四場〈定計〉：合〈宴臣〉[11]、〈選美〉、〈聘施〉，寫勾踐君臣回國，商量報仇雪恨之計，文種提出以美女進上吳王之計，范蠡主動提出當年訂情的西施，反而是越王認為：「雖未成配，已是卿妻，恐無此理。」文種因有到各邑精選美女的方案，後有〈選美〉一齣，〈聘施〉交代選美不果，而不得不進獻西施。原著的編寫，使越王與文種合於一般人情世故的考量，但在范蠡的部分卻過於無情，《范》劇改為文種表明已送過十名美人被悉數退回，所以不得不進獻西施，君臣壓迫范蠡，而有下一場〈勸施〉。

第五場〈勸施〉：合〈聘施〉、〈施別〉[12]，范蠡不得已遊說西施，「暫時」放下私人情感，為國獻身。這回融合了〈施別〉，將勾踐拜謝西施改為暗場處理，勾踐只在幕後道白，范蠡與西施生死離別的情緒不至於被中斷，情感也被加深。

第六場〈獻施〉：即〈詳兆〉[13]。范蠡獻西施給夫差，子胥勸諫不聽，《范》劇雖以范蠡與西施的愛情為主線，但並未放棄原著中吳越之戰所呈現的家國之思。

第七場〈苦諫〉：即〈拒諫〉[14]，演太子友諫父，因此這一場描寫太子友的憂國憂民，與伍子胥的苦心孤詣。

第八場〈採蓮〉：即〈採蓮〉，寫夫差迷戀西施，與伍子胥再諫，透過西施鼓勵夫差吃蟲的橋段，寫夫差對西施的迷戀，也是別出新裁。

11 此齣楊春堂本作〈臥薪〉。

12 《六十種曲》作〈迎施〉、〈別施〉。

13 《六十種曲》作〈見王〉。

14 《六十種曲》作〈諫父〉。

　　第九場〈賜劍〉：即〈死節〉[15]，新編大段的〔貨郎兒九轉〕，可說是大膽嘗試。

　　第十場〈伐吳〉：即〈吳刎〉，整場以熱鬧的武戲為主，刪去大量對白曲牌，移入太子友自刎，再交代夫差自刎。

　　第十一場〈泛湖〉：原著中早在四十一齣〈顯聖〉西施已經獲救，《范》劇中則於最後一場范蠡奔赴館娃宮，尋找西施，而西施卻糾葛於對吳王的愧疚，與面對范蠡的自卑，不願開門相見，也對自己身於歷史洪流中的身分質疑，情感更為飽滿。

　　重新編排後的情節，除了結構的改變，在情節上作了許多細膩的編寫：

（一）以愛情為主線，吳越之戰為副線

　　《范》劇以范蠡與西施的愛情為主線，吳越之戰為副線，成為范施愛情的時代背景，戲劇本是以人物互動推動劇情，透過人物呈現戲劇的思想情感更為合適，所以劇中不只可以呈現西施從一個浣紗女逐步走向世界舞臺的心路歷程，西施所見吳國由盛而衰的過程，奸臣當道，忠臣含冤，每個人物都能有所發揮，又能透過西施的視角予以整合出人物的意義，劇情也不至於顯得雜蕪。如伍子胥在〈賜劍〉一場大段的「九轉貨郎兒」，因為好演員的詮釋使觀眾享受視聽之娛，但若只為了「聽曲」便可不用到劇場。這大段唱段演示了伍子胥，是伍員這個人物的必須，卻不是全劇的必須，但當〈泛湖〉西施唱道：

　　　　〔北雁兒落帶德聖令〕烽煙未了期，傷死無由計，紛紛鼓角催，
　　　　多少征夫淚，呀！都只為稱霸與揚威，都只為國主互凌欺，賤

15 樂府本作「鐲鏤賜死」，飴雲閣本、李評本、《六十種》曲作〈死忠〉。

妾來吳地，所為卻為誰？堪悲！忠臣子胥心身碎，噫嘻，率真自大的夫差血肉飛！

子胥的忠義、委屈、無奈、不得不一死的意義便在劇中呈現了。

(二)注重細節的處理，劇情結構更顯縝密

編劇注意情劇情戲結，使劇情環環相扣，不顯蕪蔓，如第一場〈遊春〉中，范蠡分別西施時，交代了將往稽山練兵，銜接第二場戰敗，第三場西施〈憶約〉演西施的思念，而同時讓范蠡登場，也寫范蠡的思念，同時交代因戰火阻隔而無法相見，不只掌握范施愛情的主線，情節的銜接也更為順暢。難得的是剪接得宜，不會感到演員出場只為「說」故事而非「演」故事，

再如西施入吳後，西施的功能看似只在於狐媚吳王，勸酒、舞蹈、遊樂，此時劇情重心移到吳國面臨崩解的國情，〈苦諫〉、〈採蓮〉，西施的舉止只是在焦慮的太子與伍員間不斷的敬酒，並不刻意的表現出太多挑撥離間的言行，但在不刻意間助長了伯嚭的讒言，更顯現裂解吳國的其實是伯嚭，與西施沒有必然的關係，[16]最後吳王的悔恨不在於寵愛西施，而在於不信忠良，面對如此的吳王，西施不能不愧咎，而范蠡奔赴館娃宮尋找西施，西施該留該走，令觀眾產生極大的懸念。

(三)利用舞臺設計，精簡場面

中國古典戲曲的舞臺以一桌二椅為基本形式，一場述說一段情節，而現代戲曲舞臺靈活的運用了燈光、布景等舞美設計，舞臺被充

16 方回：《西湖答》：「濃妝淡抹比蛾眉，多謝蘇仙內翰詩。若使朝適無宰嚭，未妨宮掖有西施。」

分應用，使劇情更緊湊，情感層次也更豐富，如〈捧心〉一場，就是很好的嘗試。如〈勸施〉一場寫西施面對范蠡的規勸，從不敢置信的訝異、悲痛，到接受，情緒轉折強烈，最後西施以大義棄私愛，形象逐漸升高，又以幕後內白處理越王拜謝西施的情節，持續的延展了西施形象的塑造，也不中斷開展范蠡別施的情感，精簡了勾踐夫婦與群臣拜謝的冗長贅述，使劇情更緊湊，情感表現完整，更為感人。

二 人物形象的重塑

（一）范蠡與西施

　　《范蠡與西施》一劇在人物的塑造上也是十分成功的，范蠡為真實的歷史人物，如何從歷史真實中賦予新的生命？西施則是純任虛構的「影子人物」，[17]但已經有太多人用自己的感受塑造過的西施，又該如何給予《范蠡與西施》的西施新生命？

　　「西施」在先秦諸子散文中就經常被提起，但無涉吳越之戰，[18]直到《吳越春秋》中才與越國送給吳國的美人重疊成為一名有故事的

17 曾永義：〈西施故事誌疑〉，收於曾永義：《說俗文學》（臺北：聯經出版事業公司，1980年），頁111。曾永義於《俗文學概論》中另有〈西施故事〉增益其說，同書中又有〈所謂「影子人物」〉一文，見氏著：《俗文學概論》（臺北：三民書局，2003年），頁591-599。

18 《管子》〈小稱篇〉「毛嬙、西施，天下之美人也。」《莊子內篇》〈齊物論第二〉：「厲與西施，恢詭譎怪，道通為一。」《莊子外篇》〈天運第十四〉：「西施病心而矉其里，其里之醜人見之而美之，歸亦捧心而矉其里……」《荀子》〈正論〉：「好美而惡西施也。古之人為之不然。」《慎子》〈威德〉：「毛嬙、西施，天下之至姣也。」《孟子》〈離婁下〉曰：「西子蒙不潔，則人皆掩鼻而過之。」《墨子》〈親士〉：「西施之沈，其美也……」《韓非子》〈顯學〉：「故善毛嗇、西施之美，無益吾面……」《九章》〈惜往日〉：「雖有西施之美容兮，讒妒入以自代。」〈神女賦〉：「西施掩面，比之無色。」

人物，她是「苧蘿山鬻薪之女」與鄭旦一起被「飾以羅縠，教以容步，習於土城，臨於都巷。三年學服而獻於吳」。(《勾踐陰謀外傳》)在正史中，不只沒有西施的記錄，也無美人計的說法，美人只是與財寶一樣的物品，被當成禮物送給伯嚭，並非獻給吳王。[19]越王覺得兩位賣柴薪的女孩，給她們穿上漂亮的衣服，教她們儀態，經過三年的訓練才送到吳國，成為足以顛覆一國的美人，但這美麗聰慧、為國犧牲奉獻的女子西施，到了明朝的《東周列國志》，卻創造出一段越復國後竟被王后放進鴟夷內，沉到湖裡的情節。而《浣紗記》採取了《越絕書》的結局，范蠡拒絕勾踐分國而治的恩賜，回家後：「私囊輕便細軟，攜西子乘舟泛湖，自錢塘出海北上，終不返。」讓西施隨范蠡而去，並透過溪紗，讓他們成為一對深藏彼此的戀人。然而，西施在《浣紗記》中登場僅十齣，但形象鮮明，已經深入人心，後世戲曲小說的改編中西施的形象仍在逐漸豐富，而產生了各種不同面向的西施。

　　討論或塑造西施的形象，每陷於西施作為一個女人，會不會選擇以國為重？在《浣紗記》把西施塑造成一名鄉間純樸的浣紗女後，又思考這鄉下浣紗女又該如何、不該如何？當代學者每批評古人塑造人物過於「扁平」，卻又喜歡以心中所認定的「人性」去規範劇中人，例如女人就該如何，反之男人遇到這種情形一定如何如何？或者認定怎麼發展才是人性的必然，例如《西施歸越》一劇，就認為西施作為一個女人，總會懷孕，所以她帶著身孕回到越國，越王必要斬草除根，范蠡必無法接受懷了另一個男人骨肉的妻子，西施只好……但事實上西施就是就是一名虛構人物，不管是詩人、劇作家、小說家，或讀者、觀眾、聽眾，都在塑造自己相信的西施，所以當每個人以自己

19 曾永義前引文中認為，伯嚭尚且如此，夫差所收受之物更可想而知。

心中的準繩去看西施及其結局時，便也同時對別人心中理想的西施產生不同的評價。

而《浣紗記》中塑造了完美的西施形象，西施與范蠡相遇、相戀，范蠡為國仇家恨犧牲私情，成就家國大義，獻妻救國，面對西施的「妾真薄命」的哀鳴而無所作為，實是不負責任的行為，但在西施完成任務，范蠡不只可以放下救國的大功勞，並與西施重結連理，也足以彌補范蠡「何吝惜一婦人」的薄情。而西施為家國大愛願意犧牲自己的青春、幸福、名聲，而最終得到幸福的愛情，仍是令人感動的結局，〈泛湖〉一折的南北聯套，糾葛的是三年的相思，與范蠡自言帶走西施是為了「恐留傾國更迷君」並不相當。范蠡帶走西施的理由，竟是擔心越國步上吳國後塵，〈泛湖〉：「載去西施豈無意。恐留傾國更迷君。」這兩句詩，實是對西施與自己與西施的愛情是徹底的否定，但但耐人尋味的是溪紗浮現，四十四齣〈治定〉中，勾踐已將西施歸還范蠡，四十五齣〈歸湖〉，范蠡設花燭舟中，並接了西施父母、撫卹了浣紗姊妹，此時西施提起：

> 旦相公。你既無仇不雪。無恩不報。但有一故人。尚未相酬。君何忘之也。生卿但言之。旦當初若無溪紗。我與你那有今日。生你那紗在何處。旦妾朝夕愛護。佩在心胸。君試觀之。生我的紗也在此。千叢萬結亂如堆。曾繫吳宮合巹杯。今日兩歸溪水上。方知一縷是良媒美人。我和你早早登舟去罷。[20]

此時溪紗浮現，重證愛情，才有接下來二人互訴多年相思的南北聯

20 《浣紗記》，收入〔明〕毛晉編：《六十種曲》（北京：中華書局，1958年），冊1，頁158。

套。最後「人生聚散皆如此。莫論興和廢。富貴似浮雲。世事如兒
戲。唯願普天下做夫妻都是咱共你」的完美結局。

而《范蠡與西施》劇中就全無古人包袱，作者全力的塑造了睿智
卻真情的范蠡，君臣訂計之後，是因為迫於無奈而勸施，〈憶約〉這
場，讓范蠡在另一個空間思念西施，西施因思念而病心，范蠡也因
「想嬌娥」而「病在心窩」。最感人的還是伐吳成功之後，范蠡急切
的尋找西施，西施受盡夫差寵愛，百依百順，臨了都不曾懷疑過西施
的真心，西施既非無情之人，心中不能沒有愧疚，這裡，作者用了大
段唱詞，讓西施將心中愛恨情仇都唱盡：

> 〔北折桂令〕嘆西施家世寒微，白屋嬌娥，為國驅馳。風雨長
> 摧，已是殘香破玉，敗絮零灰。念君家軒氣宇英姿誰比？今又
> 成大功名，偉業堪題。想賤妾中饋難持，貴地難依。當尋那野
> 店荒村、早聽雞啼、暮看煙飛。

這段唱詞雖是改編自原著的念白，這一段情緒激昂，演唱更為貼切情
感，西施雖然是自怨自艾，但實為不平之鳴，所以帶出以下一段質問
上天之曲：

> 〔北雁兒落帶得勝令〕烽煙未了期，傷死無由計，紛紛鼓角
> 催，多少征夫淚，呀！都只為稱霸與揚威，都只為國主互凌
> 欺，賤妾來吳地，所為卻為誰？堪悲！忠臣子胥心身碎，噫
> 嘻，率真自大的夫差血肉飛！

這支〔北雁兒落帶得勝令〕質問上天，也問范蠡，自己為甚麼必須忍
受這樣的煎熬，兩國國君為自己的私利爭戰，原以為犧牲是為了國仇

家恨，來到吳國才發現，忠臣如子胥令人敬佩，夫差比起勾踐其實率真可愛，如今落到國毀家散身亡的下場，她的犧牲到底是為了甚麼？《浣紗記》中的南北聯套由范蠡唱北曲，西施唱南曲，《范蠡與西施》中，由西施唱北曲，范蠡唱南曲，則以北曲的高昂，來呈現西施的質疑，與對夫差與子胥的不平之鳴。西施說得有理，范蠡對子胥也有愧疚，[21]無法反駁，也只能從大處寬慰她，至少如今戰亂平息，百姓得以安居樂業，他們的煎熬也到了盡頭。若《索隱》說法可信，范蠡對伍子胥的犧牲，也是十分自責的，西施質疑的，也是范蠡要問的，這就成功的引起觀眾的懸念了。范蠡功成身退，棄政從商，據《史記》記載，范蠡「耕于海畔，苦身戮力，父子治產。居無幾何，致產數十萬」，齊人竟希望他能擔任齊國宰相，范蠡不肯，散盡家財，又來到陶朱，不久致富，人稱陶朱公。歷史上真實的范蠡已是傳奇人物，能夠擺脫世俗眼光，擁抱歷劫歸來的西施也是具說服力的，《范蠡與西施》中同樣也塑造了這位有情有義，有勇有謀的人物。

（二）吳王夫差

　　吳王夫差也是一個成功的腳色。夫差興戰，是為報父仇，也發兵攻打越國，一舉大敗越國。形勢上似乎吳恃強凌弱，但夫差為報父仇，師出有名，《浣紗記》中寫夫差一方面好大喜功——所以伐齊，荒淫無度——所以染疾。貪戀美色——所以迷戀西施；但另一方面他富同情心（第十四齣〈打圍〉）[22]，又有愛子之心，又有愛於西施，都

21 范蠡離開吳國後。自號「鴟夷子皮」，《索隱》：「范蠡自謂也。蓋以吳王殺子胥而盛以鴟夷，今蠡自以有罪，故為號也。韋昭曰：『鴟夷，革囊也。』或曰生牛皮也。」

22 　淨　彼勾踐不過一小國之君，夫人不過一裙釵之女。范蠡不過一草莽之士。當此流離困苦之際。不失君臣夫婦之儀。殊為可憐。殊為可敬。今拘留在此。已經二年。寡人意欲赦之。太宰。你的意下如何。　丑　主公以聖王之心。哀困窮之士。願主公千歲千歲千千歲。淨〔北朝天子〕遍江南獨我尊。氣凌空將湖海吞。看威行四海聲名

可看出他性格柔軟的一面，這一面固然是他所以失敗的原因，卻也是他人性的一面。第十六齣〈問疾〉中夫差自言病因：

〔剔銀燈〕為遊讌到離宮別館。鎮朝昏獨紅裙作伴。霎時間患病神魂亂。算將来有兩月之半。飯食不喫一碗。幾時得胸膈暫寬。平生性格猖狂。誰知一旦郎當。最喜卯時喫酒。常愛飽後行房。只為千嬌百媚。弄得七損八傷。如今不是個殿下。也不像個吳王。你道像些甚麼。黑流鰍好像個竈王。自從平越之後。心足意滿。暮樂朝懽。大碗酒。大塊肉。也不忌口。或宦官。或宮妾。也不忌色。弄得一個身子好像皮袋一般。見了酒盞便惡心。撞著婆娘空嚥唾。如今背跎腰曲。頭疼眼花。又沒一個好醫人。倘或要死。如何是好。

這段對戲詞將夫差的好色荒淫描寫得不堪入目，對於西施的美人計毋寧是一種開脫，因為在越國尚未用美人計之前，夫差早因貪好酒色而病得不成人形，換言之，即使沒有西施，夫差遲早會亡於女色。而《范蠡與西施》劇中的吳王，則不強調好色的一面，使他對於西施的情感帶著更多的真情，自然也能使西施對吳亡產生更深的愧疚感。

（三）形塑人物在意不在形

此劇，雖集中以范蠡西施為「主角」，但也沒有為了主要人物損傷次要人物的情形，例如為了襯托夫差的天真，刻意強化勾踐的奸邪；為了烘托西施的美，刻意醜化東施的醜，也成功塑造了夫差和勾踐，勾踐富心機，但並不顯奸邪；伍子胥苦心孤詣令人感動，而太子

振。眾合英豪勇猛。說甚麼楚秦。半乾坤皆投順。你蕭蕭一身。些些兒海郡。小小君小君小小君。羨君臣夫妻恭謹。夫妻恭謹。待放他歸全恩信。待放他歸全恩信。

友活潑可愛，聲音清朗，年紀幼小，卻知憂國憂民，最後不得善終，令人心疼，與伍員師生之情，感人不下〈寄子〉，而如伯嚭的自私自利，相對於范蠡、西施、文種、伍員等人的先公後私、先國後家，是可鄙可笑的，但全劇在處理上，都不讓伯嚭極端的鄙陋可恨，只是如實呈現另一種政壇上為私利而罔顧人民國家的政客，凡此，也是這齣戲的另一特色。有獨特生命的人物，清楚的主線，帶動全劇的發展，更能引人入勝，最終西施隨范蠡泛舟湖上，人生沉重的議題不需給一個答案，更能留給觀眾更人的啟發。

後記

由臺灣崑劇團與浙江崑劇團合作演出，沈斌導演，周雪華訂譜編曲，由臺崑演員溫宇航、陳長燕、趙揚強、楊莉娟，浙崑曾杰、楊崑，三組范蠡與西施，除了四月於杭州勝利劇院首演，四月底、五月回到臺灣，於城市舞臺、中央大學、中山大學、成功大學、新港藝術高中巡演，皆得到幾乎滿座的成績。

二〇一三年筆者於崑山科技大學開「中國古典戲劇欣賞」課程，在課程指導委員的建議下，第一次帶同學進劇場看戲，心裡非常忐忑不安，深怕同學不買單，演出過程一直關心著同學們的反應，到了〈泛湖〉時，范蠡與西施大段的對唱，坐在身邊的小助理雅芳，本來是靠在椅背上看戲，突然坐直了，我以為她不舒服，趕緊問她怎麼了？小助理說：「我怕西施不跟范蠡走。」我忍不住笑了！這幾支曲子編得合情合理，真正扣緊了觀眾的心。後來回收的學習單，有不少同學也都有同樣的心情，〈泛湖〉這場，是最多同學喜愛的。

那晚的演出人員比較特別的是由溫宇航的范蠡搭配楊崑的西施，兩人演技在線，深受同學的喜愛；第三名受到同學喜愛的是可愛的小

太子，而為了國家心力交瘁的伍子胥，也得到不少同學的喜愛。至於劇情中的最大課題：為國獻上未婚妻究竟該也不該？不管你心中的答案如何，同學們還是感動的，思穎在心得中說：「相愛的兩人為了國家存亡而犧牲自己的幸福真的很可憐，兩人難分難捨令人感動，為了義不得不放棄情……詮釋愛情與義的衝突，把人物內心衝突成功的詮釋表現，十分感人！」惠婷在觀後心得中更體會到：「戲中，與兩人間的愛情相比，國家之義是重要許多，畢竟戀愛是兩人間的事，國家存亡攸關千萬人命，如果當時范蠡選擇了愛，劇情就不會這麼精彩，而西施嫁給這樣的范蠡，可能也不會幸福，總之，愛是不完美而更完美。」作者未必然，讀者未必不然，一部好作品傳達給觀眾的，其實不只在作品之中。

魏良輔改良前後之崑山腔析論

羅麗容*

前言

　　〔明〕魏良輔對崑曲之貢獻及其在戲曲史上之地位，以同代稍晚的沈寵綏所言最具代表性，其《度曲須知》〈曲運隆衰〉云：

> 嘉隆間有豫章魏良輔者，流寓婁東鹿城之間，生而審音，憤南曲之訛陋也，盡洗乖聲，別開堂奧，調用水磨，拍捱冷板，聲則平上去入之婉協，字則頭腹尾音之畢勻。功深鎔琢、氣無煙火，啟口輕圓，收音純細。所度之曲，則皆「折梅逢使」、「昨夜春歸」諸名筆；採之傳奇，則有「拜月星」、「花陰靜月」等詞。要皆別有唱法，絕非戲場聲口，腔曰「崑腔」，曲名「時曲」。聲場稟為曲聖，後世依為鼻祖，蓋自有良輔，而南詞音理，已極抽秘逞妍矣。[1]

魏良輔約生於明弘治十四年（1501），卒於萬曆十二年（1584）前後，而嘉靖三十九年（1560）左右開始嶄露頭角，取得「立崑之宗」的地

* 東吳大學中國文學系兼任教授。

1　〔明〕沈寵綏：《度曲須知》，收入中國戲曲研究所編：《中國古典戲曲論著集成》（北京：中國戲劇出版社，1959年），冊5，卷上，頁198。

位[2]。是知一五六〇年崑曲定於一尊之前，明代曲壇尚處於各類聲腔紛繁雜亂的年代，祝允明《猥談》、魏良輔《南詞引正》皆有論及：

> 數十年來，所謂南戲盛行，更為無端，於是聲樂大亂。……蓋已略無音律、腔調。愚人蠢工，狗意更變，妄名餘姚腔、海鹽腔、弋陽腔、崑山腔之類，變易喉舌，趁逐抑揚，杜撰百端，真胡說耳。若以被之管絃，必至失笑。[3]
>
> 腔有數樣，紛紜不類。各方風氣所限，有：崑山、海鹽、餘姚、杭州、弋陽。自徽州、江西、福建俱作弋陽腔，永樂間雲貴二省皆作之，會唱者頗入耳。[4]

祝允明認為南曲「若以被之管弦，必至失笑」，這是從北曲的觀點來評論南曲，認為南曲無音律、腔調，只是愚人蠢工「變易喉舌，趁逐抑揚，杜撰百端，真胡說」的產物，而用各種腔調所演唱的南戲更屬難登大雅之物。這雖然是毫不客氣、視南曲為無物的評語，然而亦可見這時期是南曲的戰國時代，百花爭鳴，諸腔競奔，鹿死誰手，尚屬未定之天。此時的崑山腔與眾多南曲腔調形成共存的局面，戲曲史上習慣稱之為「崑山土腔」期，同期的南曲諸腔又呈現出何等樣貌？民間是否用過崑山土腔演戲曲呢？魏良輔對崑山土腔做過什麼樣的改良？凡此皆為研究崑曲者亟欲探究的問題，也是崑曲史上的關鍵性問題，

2 胡忌、劉致中：《崑劇發展史》（北京：中國戲劇出版社，1989年），頁61。

3 〔明〕祝允明：《猥談》，薛維源點校：《祝允明集》（上海：上海古籍出版社，2016年），下冊，頁984-985。

4 〔明〕魏良輔：《南詞引正》，〔明〕張丑輯：《真跡日錄》（北京：北京圖書館出版社，2002年，據清乾隆間舊鈔本影印），中冊，原書未標頁數；又見錢南揚：《漢上宦文存・魏良輔南詞引正校注》，《錢南揚文集》（北京：中華書局，2009年），頁26。

本文擬依照時間先後，將崑曲從土腔期到成熟期分為五階段，再勾稽出每個階段之關鍵性代表人物，粗分為：「一、元末明初：以顧瑛為代表的南曲期；二、明代中葉以前：以徐渭為代表的南曲及崑山土腔期；三、明代中晚期：與魏良輔同期先後致力於崑腔改良與傳播的曲家及其派別；四、明代中晚期：以魏良輔為代表的崑山土腔改良期；五、明代晚期：以沈寵綏為代表的崑山腔改良後期」等五階段探討之。

一　元末明初：以顧瑛為代表的南曲期[5]

顧瑛（1310-1369），又名德輝、阿瑛，字仲瑛，人稱「玉山主人」，自號「金粟道人」。工於詩畫，不屑仕進，元末崑山人地主，好客能文，善彈古阮，醉心南曲。早年代父理財，中年專心於文學活動，由於其「輕財結客，豪宕自喜」的個性，活躍於江南騷壇，廣邀高人俊流，置酒賦詩，酬唱於玉山別業的「玉山草堂」中，自至正八年（1348）到二十年（1360）的十二年間，共有五十幾次雅集，號稱「玉山雅集」。而南曲推廣及傳播的蛛絲馬跡，就在這多次玉山草堂舉辦的「玉山雅集」中悄悄地留下了痕跡。

（一）顧瑛友人

1　宴請周天蟾，用吳歈歌唱

此詩為七言排律，作於元代至正乙未（1355）正月十日，詩句中有「春江花開當酒壚，壚頭酒價如珍珠。為君豈惜滿眼酤，手折楊柳

5　由於討論所需之資料有相重疊之處，本節所用資料與內容與筆者〈魏良輔《南詞引正》「元朝有顧堅者」條評議〉一文大致相同；參見《成大中文學報》第56期（2017年3月），頁56-64。

歌吳歈」[6]之句。「吳歈」於元末，應該只是顧瑛家鄉崑山，吳地之土音，但是面對大帥之尊的貴客周天鵬，顧瑛用家鄉的「吳歈」歌唱，折柳贈別，可見「吳歈」在顧瑛心目中是有一定的地位。

2 與覃維欽府掾在草堂中談「宮詞樂府」

顧瑛有詩云：「夜雨高堂生乍涼，真珠美酒灩紅光。香凝龜甲屏風上，水滴蓮花刻漏長。麗語盛傳今樂府，新詩多是晉文章。如公案牘能閒暇，攜取張家記曲娘。」[7]此詩之序云：「覃維欽府掾，雨中過草堂，談宮詞樂府，造語新麗，作詩以贈，且期攜紅牙者同至。」按，序中所謂「宮詞樂府」應該是詩中所提及之「今樂府」，當代流行的小令，〔元〕周德清《中原音韻》云：「凡作樂府，古人云：『有文章者謂之樂府』。如無文飾者，謂之俚歌，不可與樂府共論也。」[8]可知所謂的宮詞樂府、今樂府，即周德清所提倡的「有文章之樂府」，也就是具有文采翩翩特質的小令；除了北曲之外，南曲也可以比照北曲相關聯的音律、規則。所以顧瑛與覃維欽相約，下次聚會時，要帶一位懂得音律的聲妓，攜紅牙板拍來共襄盛舉。

3 顧瑛友人能通南北曲者眾，間接對南曲有所貢獻

一、邾經：號觀夢道人，至正甲辰（1364）六月曾為夏庭芝《青樓集》作序，說集本《青樓集》稱其人為「邾經仲義」。他的戲曲觀念，在序文中說得很清楚：「我皇元初并海宇，而金之遺民，若杜散人、白蘭谷、關己齋輩，皆不屑仕進，乃嘲風弄月，流連光景，庸俗

6 〔元〕顧瑛著，楊鐮整理：《玉山璞稿》（北京：中華書局，2008年），卷上，頁67-68。

7 〔元〕顧瑛著，楊鐮整理：《玉山璞稿》，卷上，頁39。

8 〔元〕周德清：《中原音韻》，收入《中國古典戲曲論著集成》，冊1，頁231。

易之,用事者嗤之,三君之心固難識也。百年未幾,世運中否,士失
其業,志則鬱矣,酤酒載嚴,詩禍叵測,何以紓其愁乎?小軒居寂,
維夢是觀。」[9]

　　二、鐵笛道人楊維楨:《玉山名勝集》卷下「書畫舫記」條,楊
維楨云:「隱君顧仲瑛氏居婁江之上,引婁之水入其居之西小墅為桃
花溪。廁水之亭四楹,高不踰牆仞,上篷下板,旁櫺翼然似艦窗,客
坐臥其中,夢與波動蕩,若有纜而走者。予嘗醉吹鐵笛其所,客和之
小海之歌,不異扣舷者之為。」[10]楊維楨醉吹鐵笛,客和之以小海之
歌,小海之歌是春秋時期,吳王夫差逼忠臣伍子胥自殺,後將其屍體
投入江中,吳民悲其忠而屈死,作小海之歌以弔之。可見是悲涼之
調,又玉山為吳國舊地,以吳地之音唱小海之歌,必以南曲為之無
疑。又《玉山名勝集》卷下之書畫舫「聯句詩序」條,顧瑛云:「三
月三日,楊鐵崖、顧仲瑛飲於書畫舫,侍姬素雲行椰子酒,遂成聯句
如左。……聯句終,鐵崖乘興奏鐵龍之簫,復命素雲行椰子酒,予口
占云:『鐵笛一聲停素雲』,鐵崖擊節,遂足成一詩,俾予次韻,並錄
於此。」[11]袁華詩亦云:「柝驚棲鳥翻叢竹,琴動潛魚出九淵。」可見
作詩聯句之時,詩酒樂歌四者之會合,是不可或缺的。

　　三、于立、釋良琦:《玉山名勝集》卷下「分題詩引」條,顧瑛
云:「七日(麗按:當為月之誤)初五日,余會于匡山、琦龍門於樓
上。清風吹衣,爽氣浮動,纖月既出,迺移樽樓外閣橋團飲。時瑤笙
與琴聲、歌聲齊發,泠泠天表如霓裳羽衣,落我清夢。遂各分詩以
紀。」[12]可見分題賦詩之際,瑤笙與琴聲、歌聲是雙美並陳的。

9　〔元〕郛經:《青樓集・序》,收入《中國古典戲曲論著集成》,冊2,頁15。
10　〔元〕顧瑛輯,楊鐮、葉愛欣整理:《玉山名勝集》(北京:中華書局,2008年),
　　上冊,卷下「書畫舫」,頁260。
11　〔元〕顧瑛輯:《玉山名勝集》,上冊,卷下「書畫舫」,頁264。
12　〔元〕顧瑛輯:《玉山名勝集》,上冊,卷下「湖光山色樓」,頁204。

四、昂吉起文:《玉山名勝集》卷下之聽雪齋「分題詩引」條,
昂吉起文云:

> 至正九年冬,予泛舟界溪,訪玉山主人。時積雪在樹,凍光著
> 戶牖間,主人置酒宴客於聽雪齋中,命二娃唱歌行酒,霰雪復
> 作,夜氣襲人。客有岸巾起舞唱青天歌,聲如怒雷。於是眾客
> 樂甚。飲遂大醉。[13]

昂吉起文,西夏人,顧瑛的座中常客,此則序文可知顧瑛家中宴客所
唱之曲,不完全限定在南曲,其所謂之青天歌,唱得聲如怒雷,判定
為北曲無疑。

(二)顧瑛家中之侍妾以及外聘之聲姬樂妓,對南曲之推動與傳播

1　家中侍妾

一、金縷衣、小蟠桃:《顧瑛詩文輯存》卷二〈芝雲堂夜坐和秦
約韻〉詩序云:「是日秦淮海泛舟過綽湖,向夕未歸。予與桂天香[14]坐
芝雲堂以伫之。堂陰枇杷[15]如華,爛炯如雪,迺移桃笙樹底,據磐
石,相與奕棋,遂勝其紫絲囊而罷。於是小蟠桃執文犀盞起賀,金縷
衣軋鳳頭琴,予亦擘古阮。喔酒甚歡,而天香鬱鬱,有潸然之感。俄
而淮海歸,且示以舟中所詠,予用韻並紀其事云。[16]」此中提到顧瑛
本人擅撥古阮,金縷衣能軋鳳頭琴,這是推廣南曲不可或缺的條件。

13 〔元〕顧瑛輯:《玉山名勝集》,上冊,卷下「聽雪齋」,頁279-280。

14 〔元〕桂天香,為錢塘之樂妓。

15 當作枇杷之「杷」。

16 〔元〕顧瑛:《顧瑛詩文輯存》,收入《玉山璞稿》,卷2,頁92。

　　二、小瑤池：《玉山名勝集》卷下之湖光山色樓「分題詩引」
條，于彥成云：「至正十年，冬溫如春，民為來歲癘疹憂。……適郯
雲臺自吳門，張雲槎自婁江、吳國良自義興。不期而集，相與痛飲湖
光山色樓上，以『凍合玉樓寒起粟』分韻賦詩。國良以吹簫，陳惟允
以彈琴、趙善長以畫序首，各免詩，張雲槎興盡而返。不成者，命佐
酒女奴小瑤池、小蟠桃、金縷衣各罰酒二觥。予酒于立，得樓字，賦
詩於後。[17]」《玉山名勝集》卷下之聽雪齋「分題詩序」，郯韶云：「至
正十年十二月十九日，余扁舟載雪來訪玉山，隱君宴予於聽雪齋
中。……蓋桐花仙客又能倚洞簫作《梅花三弄》，寔能起予之遐思。
侑樽者小瑤池、小蟠桃、小金縷……。」[18]可知小瑤池、小蟠桃、金
縷衣此三樂妓，乃顧瑛家酬酢賓客時，不可或缺的重要人物。

　　三、小瓊英[19]、南枝秀：《玉山名勝集》卷下「欸歌序」條，陸仁
云：「至正辛卯秋九月十四日，玉山宴客于漁莊之上。芙蓉如城，水
禽交飛，臨流展席，俯見游鯉。……玉山婢侍姬小瓊英，調鳴箏，飛
觴傳令，酣飲盡歡。玉山口占二絕，命坐客屬賦之。賦成，令漁童樵
青乘小榜，倚歌于蒼茫烟浦中。韻度清暢，音節婉麗，則知三湘五
湖，蕭條寂寞，那得有此樂也。[20]」從陸仁之序文可知，漁童樵青倚
箏而唱，就其「韻度清暢，音節婉麗」之特質而言，所唱者為南曲，
蓋無疑慮。又，《玉山名勝集》卷下之綠波亭「分題詩序」條，沈明
遠云：「玉山顧君仲瑛樂游好奇，聞吳興山水清遠，嘗放舟過予水竹
居。每與登阿山、泛玉湖，輒盡興而返。……今年暮春，予過吳，舍
於法流水寺。仲瑛聞予至，遂入城府相見。……秋八月十又四

17　〔元〕顧瑛輯：《玉山名勝集》，上冊，卷下「湖光山色樓」，頁206。
18　〔元〕顧瑛輯：《玉山名勝集》，上冊，卷下「聽雪齋」，頁284。
19　或云小瓊華。
20　〔元〕顧瑛輯：《玉山名勝集》，上冊，卷下「漁莊」，頁246。

日，……是夜月魄既滿，涼空一碧，天香水影交暎上下，殆非人間世。仲瑛迺張樂置酒於湖山樓。酒半，移席綠波池上。同席者，會稽王德輔、從子倫、仲瑛之季晉道。仲瑛命小瓊華調箏，南枝秀倚曲，舉杯屬客曰：人生會合不可得，今夕之飲可不盡歡耶！」[21]小瓊英、小瓊華，或為同一人，擅長彈箏，南枝秀則倚曲而唱。

四、張猩猩、寶笙、瓊花、蘭陵美人：《顧瑛詩文輯存》卷二〈秋華亭口占〉詩序云：「七月九日復飲於秋華亭上。天香襲人，幽花倚石。時猩猩軋琴與寶笙合曲，瓊花起舞，蘭陵美人度觴，與琦龍門行酒。余為作詩，以紀良會，就邀匡山龍門同韻。[22]」其詩又云：「越國女兒嬌娜娜，蘭陵酒色淨娟娟」，可知序中所提到的張猩猩、寶笙、瓊花、蘭陵美人大概都是南方人，在秋華亭晚宴上所唱者極有可能為南曲。

五、其他未具名之姬妾：《玉山名勝集》卷下之秋華亭「分題詩序」條，于立序云：「至正十年七月六日，玉山主人置酒小東山秋華亭上。歌舞少間，群姬狎坐庭中。時夜將半，秋聲露氣在竹樹間，曲水縈帶山石下，與銀漢同流，翛然若非人間世。[23]」可知玉山主人顧瑛，詩酒風流，歌樂盡歡之際，群姬點綴其間，對南曲的貢獻是不可忽視的。

2 外聘之聲姬樂妓

一、秀雲妓：至正乙未十月二十九日，玉山中玉毬花開，與琴川妓秀雲飲酒花下[24]。秀雲是琴川人，「琴川」在江蘇常熟縣治，《琴川

21 〔元〕顧瑛輯：《玉山名勝集》，上冊，卷下「綠波亭」，頁298。

22 〔元〕顧瑛：《顧瑛詩文輯存》，收入《玉山璞稿》，卷2，頁118。

23 〔元〕顧瑛輯：《玉山名勝集》，上冊，卷下「秋華亭」，頁321。

24 〔元〕顧瑛：《玉山璞稿》，卷上，頁60。

志》云：「縣治前後橫港凡七，皆西受山水，東注運河，如琴弦然。……或云五浦注江，亦若琴弦。[25]」秀雲是常熟人，晚明的崑劇作家之中，也有許多是常熟人，據此，顧瑛的玉毯花之宴，與會的秀雲妓，受到歷史背景的影響，在宴席中所唱應該是南曲中的吳歈居多。顧瑛詩中亦云：「化力豈教司后土，樂聲底用打涼州」，詩中所提到的涼州樂，原是涼州一帶的地方歌曲，〔唐〕開元中由西涼府都督郭知運進獻，《新唐書》〈禮樂志〉及《碧雞漫志》卷三「涼州曲」皆有提及。其由來雖然眾說紛紜，然其屬於北方的邊地之音，唐代已盛行，則是可以肯定的，顧瑛為南方人，慣聽南曲，所以詩中強調：「樂聲底用打涼州」。底用，即「何用」之意，南方人自有南曲可唱，何必一定要唱時興的北曲呢？可知秀雲妓所唱者當為南曲。

　　二、桂天香：《玉山名勝集》卷下「天香詞序」條，袁子英序云：

> 至正龍集壬辰之九月，玉山主人宴客於金粟影亭。時天宇澂穆，丹桂再花，水光與月色相蕩，芳香共逸思俱飄，眾客飲酒樂甚。適錢塘桂天香氏來，靚粧素服，有林下風。遂歌淮南招隱之詞……。[26]

而桂天香所歌之淮南招隱之詞，究竟是以南曲或北曲歌之？按當日金粟影亭之宴，顧瑛所填【水調歌頭】詞中即有「橫笛按伊州」[27]之句，

25 〔宋〕孫應時纂修，〔宋〕鮑廉增補，〔元〕盧鎮續修：〔寶祐〕《重修琴川志》，收入中華書局編輯部編：《宋元方志叢刊》（北京：中華書局，1990年，據宋慶元二年（1196）修、寶祐二年（1254）增補、元至正二十三年（1363）續修、明末毛氏汲古閣刻本影印），冊2，卷1，頁2b（總頁1153）。

26 〔元〕顧瑛輯：《玉山名勝集》，上冊，卷下「金粟影」，頁256。

27 〔元〕顧瑛輯：《玉山名勝集》，上冊，卷下「金粟影」，頁258。

伊州之曲，《碧雞漫志》卷三「伊州」條云：「此調甚流美。」[28]流麗婉轉是伊州曲之特色，也是南曲的特色，可知聲妓桂天香於秋月之夜，在金鳳影亭丹桂花之下，所歌之淮南招隱之詞，必屬南曲無疑。

三、璚英妓：《顧瑛詩文輯存》卷七〈花游曲〉之序文[29]云，至正戊子春三月十日，顧瑛偕楊廉夫（維楨）、張伯雨煙雨中游石湖諸山，伯雨為妓璚英賦【點絳唇】，其後楊維楨為璚英賦〈花游曲〉，顧瑛又次韻楊維楨之〈花游曲〉。案：張伯雨所賦之【點絳唇】，南、北曲皆有曲牌，按照顧瑛〈花游曲〉詩所云：「舟蘭搖搖落花裡，唱徹吳歌弄吳水。」此【點絳唇】當為南曲，當引子曲用，吳梅《南北詞簡譜》卷下云：「此調為南引子，不可做北詞唱。」[30]可知當時所唱之【點絳唇】是以南曲來唱的。

由以上可知，顧瑛周遭的友人、家中侍妾，以及外聘之聲妓樂妓，在文人雅士迎風對月、相互酬唱，歌兒舞女穿插其間、詩酒風流之際，對南曲傳播產生了頗大的影響。筆者以為，最主要的是顧瑛當時執文藝界牛耳的社會地位，以及萬貫家財的經濟背景，所形成的風氣，使得南曲在這氛圍之下，有成長的空間。

二　明代中葉以前：以徐渭為代表的南曲及崑山土腔期

徐渭《南詞敘錄》是一部專論南戲的重要著作，其內容牽涉到崑腔未改良前用各種南曲腔調所唱出的南戲樣貌，一一說明如下：

28 〔宋〕王灼：《碧雞漫志》，收入唐圭璋編：《詞話叢編》（臺北：新文豐出版公司，1988年），冊1，頁100。

29 〔元〕顧瑛：《顧瑛詩文輯存》，收入《玉山璞稿》，卷七，頁205。

30 吳梅：《南北詞簡譜》，王衛民校注：《吳梅全集・南北詞簡譜卷》（石家莊：河北教育出版社，2002年），下冊，頁254。

（一）明代中期以前南戲、北劇之地位

徐渭認為當時南戲地位遠不如北劇，以下是從《南詞敘錄》中所爬梳出來的五條資料，可以窺知當時貴北賤南之習氣：

> 北雜劇有《點鬼簿》，院本有《樂府雜錄》，曲選有《太平樂府》，記載詳矣。惟南戲無人選集，亦無表其名目者，予嘗惜之。客閒多病，呶呶無可與語，遂錄諸戲文名，附以鄙見。豈曰成書，聊以消永日，忘歇蒸而已。嘉靖乙未夏六月望，天池道人志。
> 其曲，則宋人詞而益以里巷歌謠，不叶宮調，故士夫罕有留意者。

> 時有以《琵琶記》進呈者，高皇笑曰：「五經、四書，布、帛、菽、粟也，家家皆有；高明《琵琶記》，如山珍海錯，富貴家不可無。」既而曰：「惜哉，以宮錦而製韡也！」由是日令宮人進演。尋患其不可入絃索，命教坊奉鑾史忠計之。色長劉杲者，遂撰腔以獻，南曲北調，可於箏琶被之；然終柔緩散戾，不若北之鏗鏘入耳也。
> 胡部自來高於漢音，在唐，龜茲樂譜已出開元梨園之上。今日北曲，宜其高於南曲。
> 聽北曲使人神氣鷹揚，毛髮洒淅，足以作人勇往之志，信胡人知善於鼓怒也，所謂「其聲嘽殺以立怨」是已。南曲則紆徐綿眇，流麗婉轉，使人飄飄然喪其所守而不自覺，信南方之柔媚也，所謂「亡國之音哀以思」是已。夫二音鄙俚之極，尚足感

　　人如此，不知正音之感何如也。[31]

朱元璋賞識高明的才華，並譽《琵琶記》為「山珍海錯，富貴家不可無」，卻又鄙薄其以南曲製作，因此當時教坊為了討喜好《琵琶記》的朱元璋，做了「南曲北唱」這樣的改良，這可能是最早南曲北唱的資料，然而效果不甚理想。徐渭認為北曲令人振作，南曲令人喪志，其實從觀眾心理學的角度來看，曲子的感人與否，與曲是下里巴人（鄙俚）或者陽春白雪（正音）並無多大關係，可見明初貴北賤南之風盛行而已。

（二）北曲高於南曲的原因在於——作者身分之差異及南曲多囿於鄉音

　　《南詞敍錄》屢屢提及南北劇高低差異之問題，與作者的身分有關：

> 南易製，罕妙曲；北難製，乃有佳者。何也？宋時，名家未肯留心；入元又尚北，如：馬、貫、王、白、虞、宋諸公，皆北詞手；國朝雖尚南，而學者方陋——以南不逮北。然南戲要是國初得體。
>
> 南曲固是末技，然作者未易臻其妙。《琵琶》尚矣，其次則《翫江樓》、《江流兒》、《鶯燕爭春》、《荊釵》、《拜月》數種，稍有可觀，其餘皆俚俗語也。
>
> 本朝北曲推，周憲王、谷子敬、劉東生，近有王檢討、康狀元，餘如史癡翁、陳大聲輩，皆可觀。惟南曲絕少名家。枝山

31 以上五則資料見於〔明〕徐渭：《南詞敍錄》，收入《中國古典戲曲論著集成》，冊3，頁239、240-241、245。

先生頗留意於此，其《新機錦》亦冠絕一時，流麗處不如則
誠，而森整過之，殆勁敵也。

凡唱，最忌鄉音。吳人不辨清、親、侵三韻，松江支、朱、
知，金陵街、該，生、僧，揚州百、卜，常州卓、作，中、
宗，皆先正之而後唱可也。[32]

可知南曲層次較低的問題在於：宋代的文人因為鄙薄這種體裁，所以
不肯經手創作；元代文人都崇尚北曲，少作南曲，明代早期雖有人作
南曲，畢竟剛開始還是生澀，此外還有一些過於俚俗的作品，不甚可
取。但是徐渭認為明初文人製作的傳奇，有些是南戲的改良，頗有可
觀之處。他還提到唱曲最大的缺失是：鄉音，吳人的鄉音多在於無法
分辨：「清」、「親」、「侵」三韻。蓋用鄉音唱曲其實只能通行於一鄉
一里之間，絕對無法成為全國性的唱腔，這是徐渭眼光高超之處。

(三) 南曲的改良方法

徐渭談到南曲製作高妙的關鍵因素，也可以看出當代南曲的缺點
所在：

填詞如作唐詩，文既不可俗，又不可自有一種妙處，要在人領
解妙悟，未可言傳。名士中有作者，為予誦之，予曰：「齊、
梁長短句詩，非曲子何也？」其詞麗而晦。

或言：「《琵琶記》高處在〈慶壽〉、〈成婚〉、〈彈琴〉、〈賞月〉
諸大套。」此猶有規模可尋。惟〈食糠〉、〈嘗藥〉、〈築墳〉、

32 以上四則資料見於〔明〕徐渭：《南詞敘錄》，收入《中國古典戲曲論著集成》，冊
3，頁243-244。

〈寫真〉諸作，從人心流出，嚴滄浪言：「水中之月，空中之影」，最不可到。如〈十八答〉，句句是常言俗語，扭作曲子，點鐵成金，信是妙手！

夫曲本取於感發人心，歌之使奴、童、婦、女皆喻，乃為得體；經、子之談，以之為詩且不可，況此等耶？

最喜用事當家，最忌用事重沓及不著題。枝山〈燕曲〉云：「蘇小道：『伊不管流年，把春色銜將去了，卻飛入昭陽姓趙。』」兩事相聯，殊不覺其重複，此豈尋常所及？末「趙」字，非靈丹在握，未易鎔液。予竊愛而效之，〈宮詞〉云：「羅浮少個人兒趙」，恨不及也。

晚唐五代，填詞最高，宋人不及也。何也？詞須淺近，晚唐詩文最淺，鄰于詞調，故臻上品；宋人開口便學杜詩，格高氣粗，出語便自生硬，終是不合格，其間若淮海、耆卿、叔原輩，一二語入唐者有之，通篇則無有。元人學唐詩，亦淺近婉媚，去詞不甚遠，故曲子絕妙。【四朝元】、【祝英臺】之在《琵琶》者，唐人語也，使杜子撰一句曲，不可用，況用其語乎？[33]

將上述資料整理出來可分為：一、填曲既不可晦澀，又不可俗麗；二、作家打心底流露出的感情，雖是俗言俗語，亦能感人，務使童僕婦女聞之即曉，切不可掉書袋；三、填曲可以用典，但是不可重複使用，或者用典不切題；四、填曲用字切忌格高氣粗，亦不可將經史之類的談說帶入，當以淺近婉媚為要。這是徐渭看到當時的南曲的創作在在不如北曲，所提出的創作法則。

33 以上五則資料見於〔明〕徐渭：《南詞敘錄》，收入《中國古典戲曲論著集成》，冊3，頁243-244。

（四）南戲雖然不如北劇，然亦自有特色，不當妄自菲薄

明代前一百年社會風氣還酷嗜北曲的狀況下，徐渭基於民族主義之立場，提倡應該維護南曲的看法。他認為南曲自有其句句本色之佳處，不必處處以北曲為標準，而且北曲層級本來就不高，而南曲又向北曲取經，豈非「取法乎下」乎：

> 南之不如北有宮調，固也；然南有高處，四聲是也。北雖合律，而止於三聲，非復中原先代之正，周德清區區詳訂，不過為胡人傳譜，乃曰《中原音韻》，夏蟲、井蛙之見耳！
>
> 今之北曲，蓋遼、金北鄙殺伐之音，壯偉很（麗按：宜作狠）戾，武夫馬上之歌，流入中原，遂為民間之日用，宋詞既不可被絃管，南人亦遂尚此，上下風靡，淺俗可嗤。然其間九宮、二十一調，猶唐宋之遺也，特其止於三聲，而四聲亡滅耳。至南曲，又出北曲下一等，彼以宮調限之，吾不知其何取也。
>
> 有人酷信北曲，至以伎女南歌為犯禁，愚哉是子！北曲豈誠唐宋名家之遺？不過出於邊鄙裔夷之偽造耳。夷狄之音可唱，中國村坊之音獨不可唱？原其意，欲強與知音之列，而不探其本，故大言以欺人也。
>
> 然有一高處[34]：句句是本色語，無今人時文氣。[35]

依前文所述，徐渭雖將《中原音韻》的地位貶得很低，但是在當時《洪武正韻》並不適合填曲之用，清代沈乘麐《韻學驪珠》明白地說出《正韻》的缺點：

34 按：指南曲之佳處。

35 以上四則資料見於〔明〕徐渭：《南詞敘錄》，收入《中國古典戲曲論著集成》，冊3，頁240-241、243。

> 南曲之韻書向無善本，雖曰南從《洪武》，殊不知《正韻》專
> 為科制詩韻而定，不因南曲而作。且又平去入三聲各自為韻，
> 而入聲十韻又不能畫一，故讀者不能一目了然。[36]

因此在南曲韻書尚未出現之前，明代文人創作傳奇大都使用《中原音韻》，而且使用中原地區的韻書，劇本的流傳範圍才能擴大。這點徐渭是眼光狹隘了些。

（五）南曲本無宮調，不必效顰於北曲

徐渭對《南九宮調》之類的南曲譜，嗤之以鼻。他認為南曲起於民間的「隨心令」，何必一定要拿宮調曲牌的大帽子往頭上戴，乍看之下增加高度，實際上限制了髮型的花樣，同時也讚美《琵琶記》「也不尋宮數調」是一種高明的見識。其宮調說如下：

> 今南九宮不知出於何人，意亦國初教坊人所為，最為無稽可笑。[37]
> 「永嘉雜劇」興，則又即村坊小曲而為之，本無宮調，亦罕節奏，徒取其畸農、市女順口可歌而已，諺所謂「隨心令」者，即其技歟？間有一二叶音律，終不可以例其餘，烏有所謂九宮？必欲窮其宮調，則當自唐宋詞中別出十二律、二十一調，方合古意。是九宮者，亦烏足以盡之？多見其無知妄作也。
> 南曲固無宮調，然曲之次第，須用聲相隣以為一套，其間亦自

36 〔清〕沈乘麐：《韻學驪珠》（北京：中華書局，2006年，據清光緒十八年〔1892〕秋華亭顧文善齋刊本影印），卷下，頁431。

37 按：若指的是柳永的話，其生卒年約在987-1053年；他逝世的時候徽宗根本還沒即位，徐渭將這犯調的流傳歸到柳永頭上，非也！

有類輩，不可亂也。如【黃鶯兒】則繼之以【簇御林】,【畫眉序】則繼之以【滴溜子】之類，自有一定之序，作者觀於舊曲而遵之可也。

夫南曲本市里之談，即如今吳下〈山歌〉、北方【山坡羊】,何處求取宮調？必欲宮調，則當取宋之《絕妙詞選》,逐一按出宮商，乃是高見。彼既不能，盍亦姑安於淺近。大家胡說可也，奚必南九宮為？[38]

徐渭將提倡南曲宮調的人狠狠地數落一頓，那麼南曲是否有宮調曲譜呢？兩宋時代的確沒有，南曲有專門曲譜當從元代開始，刊刻於天曆年間（1328-1330）的《十三調譜》與《九宮譜》實為南曲譜的先聲。它們的來龍去脈，又是屬於「南曲譜的沿革與流變」的另外一個問題，在此因無關乎本文主題，故暫且擱下不論。

（六）南戲（曲）興衰簡史

徐渭對南戲興衰的看法，為現今戲曲史中之主流意見，說明如下：

1 對南戲起源的看法

徐渭對南戲起源有兩種看法：一、南戲始於宋光宗朝，永嘉人所作《趙貞女》、《王魁》二種實首之，故劉後村有「死後是非誰管得，滿村聽唱蔡中郎」之句。二、或云：宣和間已濫觴，其盛行則自南渡，號曰「永嘉雜劇」,又曰「鶻伶聲嗽」。[39]

以今觀之，前者是說成熟期，後者是說濫觴期，言之皆能成理。

38 以上四則資料見於〔明〕徐渭：《南詞敘錄》,收入《中國古典戲曲論著集成》,冊3，頁240-241。

39 〔明〕徐渭：《南詞敘錄》,收入《中國古典戲曲論著集成》,冊3，頁239。

2　南戲興盛的關鍵在《琵琶記》

> 順帝朝，忽又親南而疎北，作者蝟興，語多鄙下，不若北之有
> 名人題詠也。永嘉高經歷明，避亂四明之櫟社，惜伯喈之被
> 謗，乃作《琵琶記》雪之，用清麗之詞，一洗作者之陋，於是
> 村坊小伎，進與古法部相參，卓乎不可及已。[40]

可知南戲興盛的關鍵人物就是高明。此中所謂的「古法部」，指的就是唐宋的法曲。唐宋的大曲與法曲就是南戲步上軌道的搖籃，學戲曲者於此處不可不知。

3　南戲衰敗的關鍵在《香囊記》

一、詞的衰落：

> 元初，北方雜劇流入南徼，一時靡然向風，宋詞遂絕，而南戲
> 亦衰。[41]

徐渭認為南戲初始之時，與詞的關係更為密切，所以宋詞衰敗，南戲豈有獨興之理？

二、文人以時文作南戲，使戲曲逐漸脫離民眾：

> 以時文為南曲，元末、國初未有也，其弊起於《香囊記》。《香
> 囊》乃宜興老生員邵文明作，習《詩經》、專學杜詩，遂以二書
> 語句勾入曲中，賓白亦是文語，又好用故事作對子，最為害事。

40　〔明〕徐渭：《南詞敘錄》，收入《中國古典戲曲論著集成》，冊3，頁239。
41　〔明〕徐渭：《南詞敘錄》，收入《中國古典戲曲論著集成》，冊3，頁239。

直以才情欠少，未免轇補成篇。吾意：與其文而晦，曷若俗而鄙之易曉也！

《香囊》如教坊雷大使舞，終非本色，然有一二套可取者，以其人博記，又得錢西清、杭道卿諸子幫貼，未至瀾倒。至於效顰《香囊》而作者，一味孜孜汲汲，無一句非前場語，無一處無故事，無復毛髮宋元之舊。三吳俗子，以為文雅，翕然以教其奴婢，遂至盛行。南戲之厄，莫甚於今。[42]

南戲之厄始於《香囊記》，文人以時文作南戲，讓南戲脫離了民間本色，這就是南戲厄運的來臨、衰敗的開始。

（七）四大聲腔的流播與特質及其崑山土腔的唱法

1　明代四大聲腔的流播與特質

徐渭《南詞敘錄》清楚說明了當時流行的四大腔調之特質，為後世研究明代聲腔者留下珍貴的資料。茲將其說製圖於後：

名稱＼項目	弋陽腔	餘姚腔	海鹽腔	崑山腔
發源地	江西	會稽	（按：未加說明）	
流傳地	兩京（長安、洛陽）、湖南、閩、廣	常（江蘇）、潤（江蘇）、池（安徽）、太（江蘇）、揚（江蘇）、徐（江蘇）	嘉（浙江）、湖（浙江）、溫（浙江東南沿海）、台（浙江）	止行於吳中（蘇州古稱吳中）

42 以上三則資料見於〔明〕徐渭：《南詞敘錄》，收入《中國古典戲曲論著集成》，冊3，頁243。

名稱 項目	弋陽腔	餘姚腔	海鹽腔	崑山腔
腔調特質				1.流麗悠遠，出乎三腔之上 2.聽之最足盪人，妓女尤妙此 3.如宋之嘌唱，即舊聲而加以泛艷者也

　　由上表可知，四大聲腔中，分布最廣的是弋陽腔；範圍最小的是崑山腔；餘姚腔大部分在江蘇，少部分在安徽；以蘇州的崑山腔為最美聽。吳人善謳歌，隋唐以來即如此。[43]

2　崑山土腔之唱法

　　而當時未經改良的崑山土腔是怎麼唱的？徐渭留下了極為珍貴的資料：

> 今崑山以笛、管、笙、琵按節而唱南曲者，字雖不應，頗相諧和，殊為可聽，意吳俗敏妙之事也。或者非之，以為妄作，請問【點絳唇】、【新水令】，是何聖人著作？[44]

可知崑山土腔期的樂器伴奏為：笛、管、笙、琵。而「按節而唱」的效果是「字雖不應、頗相諧和」，這已經清楚表明崑曲在土腔期，字的四聲雖尚未嚴格講求，但卻能「按節而唱南曲」；節，節奏、節拍也，是樂調中很重要的因素，先民在脫離了自然音樂的階段之後，都

43　〔明〕徐渭：《南詞敘錄》，收入《中國古典戲曲論著集成》，冊3，頁242。
44　〔明〕徐渭：《南詞敘錄》，收入《中國古典戲曲論著集成》，冊3，頁242。

是先將樂調固定了才會產生節奏，不可能先有節奏才有樂調。可見當時崑山土腔已經有了固定的樂調（腔調），才能按照腔調節奏唱出歌詞，這就是「以腔帶字」的唱法，此法與樂器相配，亦頗能諧和，可見崑山土腔的調子已經逐漸固定下來。這個資料對後人研究崑曲史是十分珍貴的一筆資產。

三 明代中晚期：與魏良輔同期先後，致力於崑腔改良與傳播的曲家及其派別

其實明代魏良輔改良崑山土腔之前後，已經有許多曲家致力於土腔的改良，或以南曲腔調演出的方式，或以曲家文人結社的方式，對崑山土腔的改良貢獻之功亦不可忽視，說明如下：

（一）沈壽卿創作傳奇並非以崑曲演出

沈壽卿是明弘治年間人，也是明代早期的傳奇作家。《崑劇發展史》云沈壽卿所作傳奇是以崑曲演出，這牽涉到魏良輔之前崑山土腔是否已經有舞臺演出的問題。說明如下。

崑山歸有光〈朱肖卿墓誌銘〉云：

> 君世家安亭鎮，其地于崑山、嘉定兩屬，故君為嘉定人，亦為崑山人。安亭有二沈氏。昔時有沈元壽者，慕宋柳耆卿之為人，撰歌曲，教僮奴為俳優，以此稱于邑人，即君之族。君之考曰朱翁，朱氏之外孫也。君以故亦冒姓名曰朱傳，而字肖卿云。……君卒于嘉靖十九年月日，年五十有二。[45]

45 〔明〕歸有光著，周本淳校點：《震川先生集》（上海：上海古籍出版社，2007年），上冊，卷19，頁480。

《安亭志》卷三〈風俗〉、卷十七〈人物二〉云：

> 有明弘治間，里人沈壽卿撰歌曲教人，至今殷厚之家猶轉相
> 慕效。
> 沈齡，字壽卿、一字元壽，自號練塘漁者。究心古學，落拓不
> 事生產。尤精樂律，慕宋柳耆卿之為人，撰歌曲，教童奴為俳
> 優。……太傅楊一清謝政居京口，特招致之，適館授餐，日與
> 詩酒之會。（明）武宗南巡，幸一清第，一清張樂侑觴，苦梨
> 園無善本，謀於齡，為撰《四喜》傳奇。[46]

沈元壽，即沈壽卿，呂天成《曲品》將沈壽卿之作列為「具品」，曰：

> 沈壽卿蔚以名流，雄乎老學。語或嫌於湊插，事每近於迂拘。
> 然吳優多肯演行，吾輩亦不厭棄。[47]

以此判斷沈壽卿之傳奇是場上演出本是對的，然而是否以崑腔方式演
出，則大有商榷餘地。《崑劇發展史》判斷是崑曲演出：「從後兩句
看，可知沈壽卿所作傳奇是崑劇場上之本。」[48]但是這種判斷似乎太
武斷，原因有二：

一、呂天成只說吳優願意演出，並沒有說明以何種腔調演出，況且
吳優並非專門演出崑曲者之代名詞。

二、魏良輔成為立崑之宗是在一五六〇年前後，彼時沈壽卿恐已年屆

46 以上兩則資料見〔清〕陳樹德編纂，朱瑞熙標點：《安亭志》（上海：上海古籍出版
　　社，2003年），頁31、296。

47 〔明〕呂天成：《曲品》，收入《中國古典戲曲論著集成》，冊6，卷上，頁211。

48 胡忌、劉致中：《崑劇發展史》，頁51。

耄耋或已經不在人間。蓋歸有光生於明武宗正德元年（1506），
於嘉靖十九年（1540）前後寫〈朱肖卿墓誌銘〉時，提到「昔
時有沈元壽者」，表示當時沈元壽已經逝世，距離魏良輔被封為
「立崑之宗」尚有二十年之久，可見崑山新腔在當時並非時
曲，或者流播尚不廣泛，因此吳優演的絕不可能那麼篤定地說
一定是崑曲，最起碼不是魏良輔改良後的崑曲。《崑劇發展
史》做這種判斷無寧過於簡率乎？

（二）周夢谷及其他三派

其實魏良輔並不是一開始在曲界就占有重要的地位，甚至在他立
崑之宗後，同期還有許多位曲家可與之比肩爭鋒者；這些資料在李開
先《詞謔》、潘之恆《鸞嘯小品》中，都可以清楚地看出來。李開先
《詞謔》云：

> 崑山陶九官、太倉魏尚泉，而周夢谷、滕全拙、朱南川俱蘇人
> 也，皆長於歌而劣於彈。……滕、朱相若，滕後喪明。周夢谷
> 字子儀者，能唱官板曲，遠邇馳聲，效之者洋洋盈耳。[49]

此處所提到的情況是魏良輔尚未出人頭地，只是眾多曲家中的一位
時，同期的周夢谷甚至名氣還更大。他們共同的特色都是擅長歌唱，
而劣於撥彈樂器。潘之恆《鸞嘯小品》所載更為詳盡：

> 曲之擅於吳，莫與競矣！然而盛於今，僅五十年耳。自魏良輔
> 立崑之宗，而吳郡與并起者為鄧全拙[50]、稍析（疑為折）衷於

49 〔明〕李開先：《詞謔》，收入《中國古典戲曲論著集成》，冊3，頁354-355。
50 此即《詞謔》提到的滕全拙。

魏，而汰之潤之，一稟於中和，故在郡為吳腔。太倉、上海，
俱麗於崑；而無錫另為一調。余所知朱子堅、何近泉、顧小泉
皆宗於鄧；無錫宗魏而豔新聲；陳奉萱、潘少涇其晚勁者。鄧
親授七人，皆能少變自立，如黃問琴、張懷萱，其次高敬亭、
馮三峰，至王渭臺，皆遞為雄。能寫曲於劇，唯渭臺兼之。且
云：「三支共派，不相雌黃。」而郡人能融通為一，嘗為評
曰：「錫頭崑尾吳為腹，緩急抑揚斷復續。」言能節而合之，
各備所長耳。[51]

此中提到魏良輔立崑之宗前後，吳郡之崑腔，除了魏良輔一支外，尚
有三派：

一、鄧全拙派（又稱吳腔）的特色：稍析（折）衷於魏而汰之潤
 之，一稟于中和，故在郡為吳腔。朱子堅、何近泉、顧小泉、
 皆屬於鄧派。鄧全拙的學生中，如黃問琴、張懷萱，其次高敬
 亭、馮三峰至王渭臺，都是吳腔中的翹楚，但是能用吳腔作劇
 本的卻只有王渭臺一人而已。

二、太倉、上海派：唱腔比魏良輔的崑腔華麗。

三、無錫派：推尊追隨魏良輔，而唱腔方面卻更加纏綿豔麗。陳奉
 萱、潘少涇兩位，較為晚出，但是說到唱腔的纏綿豔麗是有過
 之而無不及。

從以上分析看來，鄧全拙這一派是最興盛的，他除了唱腔折中，足以
代表吳郡，稱為吳腔之外，還有同好的加持及門生的擁護，門生也有
能用吳腔創作劇本的。真的有一時俊彥，盡在吳腔全拙之門的感覺。
而其後為魏良輔一派所取代。

51 〔明〕潘之恆：《鸞嘯小品》，卷3〈曲派〉，收入汪效倚輯注：《潘之恆曲話》（北
 京：中國戲劇出版社，1988年），頁17。

（三）其他派別的曲家

　　記載魏良輔時代與他勢均力敵的崑曲家，還有張大復《梅花草堂筆談》卷十二「崑腔」條所載，是不可忽視的史料：

> 魏良輔別號尚泉，居太倉之南關，能諧聲律，轉音若絲。張小泉、季敬坡、戴梅川、包郎郎之屬，爭師事之惟肖。而良輔自謂勿如戶侯過雲適，每有得必往咨焉，過稱善乃行，不即反覆數交勿厭。時吾鄉有陸九疇者，亦善轉音，願與良輔角，既登壇，即願出良輔下。梁伯龍聞，起而效之，考訂元劇，自翻新調，作《江東白苧》、《浣紗》諸曲。又與鄭思笠精研音理，唐小虞、陳槑泉五七輩雜轉之，金石鑑然。譜傳藩邸戚畹、金紫熠爆之家，而取聲必宗伯龍氏，謂之崑腔。張進士新勿善也，乃取良輔校本，出青于藍。偕趙瞻雲、雷敷民，與其叔小泉翁，踏月郵亭，往來唱和，號「南馬頭曲」。其實稟律於梁，而自以其意稍為均節，崑腔之用，勿能易也。其後仁茂、靖甫兄弟，皆能入室，間常為門下客解說其意。仁茂有陳元瑜，靖甫有謝含之，為一時登壇之彥。李季膺則授之思笠，號稱嫡派。[52]

由上可知當時崑曲流行的盛況，分析如下：

一、魏良輔派的曲家增多了，有張小泉、季敬坡、戴梅川、包郎郎、陸九疇等，皆甘拜下風，師事魏良輔。

52　〔明〕張大復：《梅花草堂筆談》，《四庫全書存目叢書・子部》（臺南：莊嚴文化事業公司，1995年，據中國科學院圖書館藏明崇禎三年〔1630〕刻清順治十二年〔1655〕補修本影印），冊104，卷12，頁24b-25b（總頁456-457）。

二、同時的曲家過雲適，曲學造詣超過魏良輔，是魏良輔經常請益
　　之對象，然而過雲適並沒有形成派別。

三、梁辰魚派：後世咸認為梁辰魚為魏良輔的學生，但是《梅花草
　　堂筆談》並沒有提到這層關係，反而有與之比肩爭雄的態勢，
　　追隨者也不少，甚至他譜的曲子傳到藩邸戚畹、金紫熠爐之家，
　　這些貴人唱崑曲都以他為圭臬。更重要的是，梁辰魚還會創作
　　劇本，甚至考訂元劇，自翻新調，這些是魏良輔所不及的。

四、南馬頭曲：此派遵奉的是梁辰魚。因為不服魏良輔，所以以張
　　新為首，加上趙瞻雲、雷敷民與其叔小泉翁、顧靖甫、顧仁茂
　　及謝含之、陳元瑜等人，頗能造成一股風氣。

五、鄭思笠派：李季膺繼承之，號稱嫡派。其後不傳。

（四）崑曲派系如此之多，魏良輔是崑曲的正宗否？

　　將崑山派崑曲推向正宗地位的是，潘之恆《鸞嘯小品》〈敘曲〉
中所記載的一段資料，從此崑山派的地位，就穩如泰山了：

　　魏良輔其曲之正宗乎？張五雲其大家乎？張小泉、朱美、黃問
　　琴，其羽翼而接武者乎？長洲、崑山、太倉，中原音也。名曰
　　崑腔，以長洲、太倉皆崑所分而旁出者也。無錫媚而繁，吳江
　　柔而淆，上海勁而疏，三方者猶或鄙之。而毘陵以北達於江，
　　嘉禾以南濱於浙，皆逾淮之桔，入谷之鶯矣！遠而夷之，勿論
　　也。間有絲竹相和，徒令聽熒焉。適足混其真耳，知音無取
　　也。[53]

53 〔明〕潘之恆：《鸞嘯小品》，卷2〈敘曲〉，收入汪效倚輯注：《潘之恆曲話》，頁8。

可知崑曲以崑山魏良輔出者為正宗，長洲、太倉雖然用的是中原音，但都屬崑山的支派，無錫、吳江、上海三地的崑曲，雖鄰近崑山，尚且各有缺點：「無錫媚而繁，吳江柔而漶，上海勁而疏」，更無論毘陵以北到長江、嘉禾以南到浙江，所傳的崑曲只能說是「逾淮之枳」，「入於幽谷之黃鶯」，還有一些更偏遠地區的崑曲，更是混假成真、惑人耳目罷了。此外距離魏良輔時代不遠，明末清初人余懷〈寄暢園聞歌記〉也有提到當時崑曲派別的問題：

> 南曲蓋始於崑山魏良輔云。良輔初習北音，絀於北人王友山，退而鏤心南曲，足跡不下樓十年。當是時，南曲率平直無意致，良輔轉喉押調，度為新聲。疾徐高下清濁之數，一依本宮，取字齒脣間，跌換巧掇，恆以深邈助其悽淚。吳中老曲師如袁髯、尤駝者，皆瞠乎自以為不及也。……而同時婁東人張小泉、海虞人周夢山，競相附和，惟梁谿人潘荊南獨精其技，至今宜作云仍不絕於梁谿矣。[54]

此段記載有許多觀念不清之處，首先「南曲蓋始於崑山魏良輔云」這句話就有問題，南曲所包含的腔調很多很複雜，崑腔只是其中一種，他居然說南曲始於崑山魏良輔，可見思慮不周密。其次可以知道魏良輔為崑曲嘔心瀝血的情況，「足跡不下樓十年」之語雖然未免誇張，但是可以知道魏良輔的成功絕非僥倖。最後一點，魏良輔雖然所向披靡，勝過許多人，但是唯獨梁谿的潘荊南不歸屬於魏良輔。而梁谿位於江蘇省東南部地處無錫的市中心，無錫舊稱梁谿。此處所提到的潘荊南，應該就是潘之恆《鸞嘯小品》中所提到的潘少涇，所怪者，潘

54 〔清〕余懷：〈寄暢園聞歌記〉，收入〔清〕張潮輯：《虞初新志》（北京：文學古籍刊行社，1954年），卷4，頁56-57。

之恆認為無錫派還是尊魏良輔一派的，只是豔麗過之：「無錫宗魏而豔新聲，陳奉萱、潘少涇其晚勁者。」余懷〈寄暢園聞歌記〉卻將潘荊南視為獨立為一派？判斷應該是潘荊南較為晚出，對傳統的魏派唱腔做了某些改變。

四　明代中晚期：以魏良輔為代表的崑山土腔改良期

魏良輔《南詞引正》是他改良崑山土腔的心得與方法，觀此對於改良之前的崑山土腔樣貌，或可捕捉一、二。本文採用之版本乃為中國學者路工所藏明代玉峰張廣德編《真跡日錄貳集》中，發現文徵明手寫「婁江尚泉魏良輔《南詞引正》」一篇，下題「毗陵吳昆麓較正」，末有金壇曹含齋嘉靖丁未敘。由於目前廣為流傳的《魏良輔曲律》刻本都是一改再改，失去原來面貌，改本並且刪掉許多戲曲史上罕見的資料，如南曲的杭州腔、元末的崑山腔、北曲的中州調、冀州調等等。這些資料都是新的版本出現後，才得以重見天日。

舊版的《魏良輔曲律》版本眾多，說明如下：

萬曆四十四年（1616）周之標刻《吳歈萃雅》卷首，題作《魏良輔曲律》，凡十八條。

天啟三年（1623）許宇刻《詞林逸響》卷首，題作《崑腔原始》，凡十七條。

崇禎十年（1637）張琦刻《吳騷合編》卷首，題作《魏良輔曲律》，凡十七條。

崇禎十二年（1639）沈寵綏《度取須知》卷下，題作《曲律前言》，凡十四條。又其中四、七、八、十四條，出於〔明〕朱權《太和正音譜》，非《魏良輔曲律》原文。

近代《讀曲叢刊》、《曲苑》亦收有《魏良輔曲律》十七條，皆出於

《吳騷合編》本。

本文所採用之《南詞引正》，凡二十條，並將其內容分為下列四類：唱曲、學曲方法、南北曲的比較類、戲曲史等。其中以唱曲類為最多，戲曲史類為最少。茲將此四類與崑山土腔有關者闡論如下：

（一）唱曲方面的改良：將崑山土腔「以腔帶字」之唱法改為「依字行腔」

魏良輔誠然是水磨調的功臣，崑山土腔在他的改良之下，成為全國性腔調，隨之而來的讚譽也使他在一五六〇年左右登上了「立崑之宗」的寶座，究竟魏良輔對崑曲做了哪些改良，而對原來的崑山土腔造成怎樣的影響？魏良輔《南詞引正》第七條云：

> 五音以四聲為主，但四聲不得其宜，五音廢矣。平上去入，務要端正，有上聲字扭入平聲，去聲字唱做入聲，皆做腔之故，宜速改之。《中州韻》詞意高古，音韻精絕，諸詞之綱領。切不可取便苟簡，字字句句，須要唱理透徹。[55]

此短短數字衍生出不少的問題，最重要的就是「以腔帶字（腔定字聲不定）」或者「依字行腔（即字聲定腔不定）」的問題。魏良輔將崑山土腔改為新聲，對於平仄四聲的要求極嚴格，但是這種方法無形中破壞了許多原有的句數、句式、字數，使得古腔無法就其本有之腔調保留下來，沈寵綏對於這種狀況憂心忡忡，認為「又一體」的情況愈多，離古調就愈遠。崑曲改良之前的唱法大都是「以腔帶字」，魏良輔所改良後的崑山腔是「依字定腔」，這種改良會帶來何種重大的影響？

55 〔明〕魏良輔：《南詞引正》，〔明〕張丑輯：《真跡日錄》，中冊；又見錢南揚：《漢上宧文存・魏良輔南詞引正校注》，頁91。

1 改良後的優點

魏良輔是江西豫章人，豫章即今之南昌。在明代諸多腔調中，惟有崑山腔一枝獨秀，脫穎而出，其中最關鍵的是崑山腔出了一位曲家魏良輔。沈寵綏認為魏氏深諳曲理，將南曲的音理提升到「抽祕逞妍」的境界，已經不是當時的戲場聲口了。魏良輔初起之時，專挑名家名曲來作為度曲的對象，此點有利於崑曲的推動與發展，亦為明智之舉，因為名曲的詞句大家早已不陌生，若配上時曲之音理，自然就從一般戲場聲口脫穎而出矣！《度曲須知》對魏良輔改良崑曲的認同，肯定他的貢獻，除了本文在前言所提到的一則之外，尚有不少對魏氏的讚美：

> 吾吳魏良輔，審音而知清濁，引聲而得陰陽，爰是引商刻羽，循變合節，判毫杪於翕張，別玄微於高下，海內翕然宗之。[56]

辨別「音之清濁」與「聲之陰陽」，對度曲而言，十分重要，魏良輔之能度新聲絕非偶然，首先「循變合節」，循次漸進、合於節度的改變，而非莽撞躁進；其次，本身嫻熟於樂理，「判毫杪於翕張，別玄微於高下」，這些都是魏氏的強項。

> 按良輔「水磨調」，其排腔配拍，權字釐音，皆屬上乘，即予編中諸作，亦就良輔來派，聊一描繪，無能跳出圈子。[57]

此處首先稱讚魏良輔「排腔配拍，權字釐音，皆屬上乘」，並謙稱即

56 〔明〕沈寵綏：《度曲須知》，收入《中國古典戲曲論著集成》，冊5，卷上，頁189-190。

57 〔明〕沈寵綏：《度曲須知》，收入《中國古典戲曲論著集成》，冊5，卷上，頁242。

使自己的著作，也不能跳出魏良輔的範圍。沈氏且云：

> 惟是向來衣鉢相傳，止從喉間舌底度來，鮮有筆之紙上者，姑
> 特拈出耳。偶因推原古律，覺梨園脣吻，彷彿一二，而時調則
> 以翻新盡變之故，廢卻當年聲口，故篇中偶齒及之，要以引商
> 刻羽，居然絕調。況生今不能反古，夫亦氣運使然乎？覽者謂
> 予卑磨腔而賞優調，則失之矣。[58]

只因為時調為了翻新之故，一改古調，遂使古調漸絕，深為可惜，偶
覺梨園優伶脣吻有古調之音而已，絕非所傳之「卑磨腔而賞優調」之
意也。即便魏良輔對崑曲的改良是新聲，特色是「依字定腔」，而魏
良輔之前，梨園優伶唱的崑山土腔大都是「以腔帶字」，這種唱法比
較接近古調，所以優伶口中的腔調猶留古意。沈氏又云：

> 雖然，古律湮矣，而還按詞譜之平平仄仄，原即是彈格之高高
> 下下，亦即是歌法之宜抑宜揚。今優子當場，何以合譜之曲，
> 演唱非難，而平仄稍乖，便覺沾脣拗嗓」，且板寬曲慢，聲格
> 尚有游移，至收板緊套，何以一牌名，止一唱法。初無走樣腔
> 情，豈非優伶之口，猶留古意哉？[59]

而當時流行之魏良輔的水磨調，與古調實不相容，沈寵綏在這裡提供
了一個很重要的信息，就是為魏良輔之前的崑山腔唱法是「以腔帶
字」。此處用優伶之聲口說明，古曲每支曲牌都有固定腔調的特色，

58 〔明〕沈寵綏：《度曲須知》，收入《中國古典戲曲論著集成》，冊5，卷上，頁242。
59 〔明〕沈寵綏：《度曲須知》，收入《中國古典戲曲論著集成》，冊5，卷上，頁241。

仍留存於優口之中，所以優伶唱曲會產生下列現象：一、合譜之曲很容易演唱；二、平仄不合的曲子唱起來沾脣拗嗓；三、板寬曲慢，聲格尚有游移不定的彈性空間；四、收板緊套，一牌名止一唱法，絕不會有走樣之腔情。以此證明「優伶之口，猶留古意」。

2 改良後之缺點

（1）沈寵綏的批評

沈氏對魏良輔雖有許多讚美，但是同時卻也有許多批評。將他對當時改良後新聲的不滿，完全表現在《度曲須知》〈絃律存亡〉云：

> 今之獨步聲場者，但正目前字眼，不審詞譜為何事；徒喜淫聲聒聽，不知宮調為何物，踵訛承訛，音理消敗，則良輔者流，固時調功魁，亦叛古戎首矣。[60]

沈寵綏從古調的觀點提出時曲之弊，認為時曲不審詞譜、不知宮調，所繼承的都是以訛傳訛的淫聲聒聽，樂理完全棄之不顧，魏良輔這批人實在要負最大的責任的。沒想到今日已經號稱六百歲的崑曲，在當時有這種批評聲浪的。

> 慨自南調繁興，以清謳廢彈撥，不異匠氏之棄準繩，況詞人率意揮毫，曲文非盡合矩，唱家又不按譜相稽，反就平仄例填之曲，刻意推敲，不知關頭錯認，曲詞已先離軌，則字雖正而律且失矣。故同此字面，昔正之而仍合譜，今則夢中認，醒而惟格是叛；同此絃索，昔彈之確有成式，今則依聲附和而為曲子

60 〔明〕沈寵綏：《度曲須知》，收入《中國古典戲曲論著集成》，冊5，卷上，頁242。

之奴。總是牌名，此套唱法，不施彼套；總是前腔，首曲腔規，非同後曲。以變化為新奇，以合掌為卑拙，符者不及二三，異者十常八九，即使以今式今，且毫無把握，欲一一古律繩之，不逕庭哉！[61]

《度曲須知》〈序言〉又云：

顧駕鴦繡出，金針未度，學者見為然，不知其所以然，習古擬聲，沿流忘初，或聲乖於字，或調乖於義，刻意求工者，以過泥失真；師心作解者，以臆斷遺理，予有慨焉。[62]

此處毫不客氣地將魏良輔改良土腔的缺點一一列舉出來：

其一，「以清謳廢彈撥」，也就是清唱若無彈撥樂器做伴奏，等於匠氏沒有準繩，也就是流於亂唱的意思。

其二，「字正律失」，由於詞家任意率性揮毫，不顧句式，唱家又不按譜的腔調格式唱曲，所以造成字正律失的現象。

其三，「無法以古律繩之當代」，因為古律是依腔帶字，腔調基礎穩固，魏氏改為依字行腔，創作者可以任意改變句式、句數、字數，所以腔調無法穩定，同時也產生出曲譜上很多「又一體」的問題。

其四，度新聲者最大的問題在於對於樂理的一知半解，「或聲乖於字」、「或調乖於義」，所以不可刻意求工，怕失其真；也不可以師心做解，恐遺其理。

61 〔明〕沈寵綏：《度曲須知》，收入《中國古典戲曲論著集成》，冊5，卷上，頁240-241。
62 〔明〕沈寵綏：《度曲須知》，收入《中國古典戲曲論著集成》，冊5，頁190。

　　沈氏對於水磨調的「翻新盡變」、「廢卻當年聲口」其實是很無奈
的，因為生今不能反古，但是他對於依腔行字的古律又具有思古之幽
情，當發現還能從優人口中聽出當年聲口之一二時，他其實是非常興
奮。筆者覺得這是優伶與士夫之爭。優伶之曲重腔調而輕四聲，士夫
之曲重四聲而輕腔調，所以前者因腔調的固定，曲子的穩定性相對的
很強；士夫重四聲，容易對腔調產生破壞性，所以曲牌中「又一體」
的情況很普遍。所以沈寵綏其實很矛盾，他一方面讚美魏良輔的新
聲，另一方面又擔心古調從此湮沒不彰，這種既期待又怕受傷害的心
情，後人看來特別難過，古人若是有現代影音設備就好了。

（2）徐大椿與鈕少雅的批評

　　此二家晚於魏良輔、沈寵綏，但是對於魏氏改良的新聲還是有許
多批評意見，徐大椿《樂府傳聲》「句韻必清」條曰：

> 牌調之別，全在字句及限韻。某調當幾句，某句幾字，及當韻
> 不當韻，調之分別，全在乎此。[63]

鈕少雅《南曲九宮正始》則云：

> 大凡章句幾何，句字幾何，長短多寡，原有定額，豈容出入？
> 自作者信心信口，而字句厄矣！自優人冥趨冥行，而字句益厄
> 矣。試就《琵琶》一記，夫句何可妄增也？南呂宮【紅衲襖】
> 末煞，妄增一句，不幾為同宮之【青衲襖】乎！夫句何可妄減
> 也？南呂調【擊梧桐】末煞，妄減一句，不幾為同調之【芙蓉

花】乎！[64]（〈臆論〉）

余嘗觀《元譜》曰：體變則板變，板變而腔亦變矣。……凡歌曲必先正其文句，而又合調依腔，方為正體。[65]（正宮過曲【玉芙蓉】註語）

此二人之觀點都相同，認為曲的字句不可任意添加減少，尤其是句式、句數、字數、韻腳等等，絕對不容更改，因為詞曲屬於長短句體，它的腔格是靠句式等來固定，即使字的四聲悄悄走樣了，只要句式等等固定了，腔調的格式一定還在。如果句式起了變化，那麼曲牌變成「又一體」（按即同調異體）的問題就產生了。有些曲譜稱之為「又一體」，有些乾脆改換曲牌名，加以區別以免混淆不清。例如《南詞新譜》將《拜月亭》、《浣紗記》的「我叫得氣全無」、「錦帆開」此二首稱為【普天樂】，卻將減損了三句的散曲「減芳容」，稱作【小普天樂】。然而魏良輔改良南曲之後，南曲曲調的句式、字數也與北曲一樣，可以增減，也由於採用這種依字定腔的方式後，南戲的曲體也產生了變化，由原來的依腔行字，改為依字定腔，劇作家在作曲填詞時，雖然也按曲牌填曲，然而只需要顧到四聲搭配合律就可以，對於句式、句數、字數反而不甚了了。同樣對於演唱者而言，也只須按照實際曲文的字聲來演唱即可。由於只定四聲，不定句式，所以一曲之句數、字數皆可任意增減，也因而引起一些曲律家的憂心與不滿，沈寵綏就是其中反應最激烈的曲家。

64 〔明〕徐慶卿輯，〔清〕鈕少雅訂：《彙纂元譜南曲九宮正始》，收入《日本所藏稀見中國戲曲文獻叢刊・第一輯》，冊7，總頁54。

65 〔明〕徐慶卿輯，〔清〕鈕少雅訂：《彙纂元譜南曲九宮正始》，收入《日本所藏稀見中國戲曲文獻叢刊・第一輯》，冊7，總頁198-199。

（3）俞為民的批評

俞為民《曲體研究》對這個問題有作深入研究，其〈南北曲曲調字聲與腔格研究〉一文云：

> 通過對南北曲字聲與腔格關係的考察，可見在採用依字定腔的演唱方式的前提下，字聲是決定與制約曲調旋律的關鍵因素，同一曲調即使句式、字數相同，但因字音不同（……略），也會有不同的旋律。[66]

〈南北曲同調異體考論〉又云：

> 由於採用依字定腔的演唱形式後，同一曲調因字聲的不同，會產生不同的腔格，從某種意義上來說，同一曲調沒有相同的腔格，也沒有統一的格律了。[67]

此中將依字定腔對腔調所產生的破壞性說得很清楚，也很清楚的說明了魏良輔的改良，在某方面來說，破壞了傳統的曲律，那麼到底這新興的水磨調是怎樣破壞傳統的規律呢？影響最大的就是「句式」，句式會影響曲的腔格（腔調），同一曲牌沒有相同的腔調，就會不斷的產生「又一體」的現象，曲譜中統一的格律就越來越少了，既然曲家可以任意的破壞格律，那麼曲牌與格律的存在就毫無意義了。

66 俞為民：《曲體研究》（北京：中華書局，2005年），頁317。
67 俞為民：《曲體研究》，頁324-325。

（二）學曲方法

　　魏良輔學曲的部分只提出四條，皆為曲家學習新聲的關鍵，總需汰除舊觀，接受新法，學習才會進步。說明如下：

1　先體會曲文的意義

　　　　將《伯喈》與《秋碧樂府》[68]，從頭至尾熟玩，一字不可放過。《伯喈》乃高則誠所作；《秋碧》，姓陳氏。[69]

唱曲重在感人，唱家必先了解曲意，方能順利傳達感情，達到感人的目的。

2　鑑賞曲的竅門

　　　　聽曲尤難，要肅然不可喧嘩。聽其唾字、板眼、過腔得宜，方妙。不可因其喉音清亮，就可言好。[70]

一般聽曲只注意唱家之嗓音是否清亮，魏良輔提倡新聲，糾正時弊，要大家關切唱家之「唾字、板眼、過腔」等功夫，才是真正的知音。這部分也是魏良輔對崑曲的重要貢獻所在，他全面提升了曲家及觀眾的崑曲水準。

68　《秋碧樂府》，〔明〕陳鐸作。生於明英宗正統年間（1436-1449），卒於明武宗正德
　　年間（1506-1521），《列朝詩集小傳・丙集》有傳。

69　〔明〕魏良輔：《南詞引正》，〔明〕張丑輯：《真跡日錄》，中冊；又見錢南揚：《漢
　　上宦文存・魏良輔南詞引正校注》，頁94。

70　〔明〕魏良輔：《南詞引正》，〔明〕張丑輯：《真跡日錄》，中冊；又見錢南揚：《漢
　　上宦文存・魏良輔南詞引正校注》，頁95。

3 唱南北曲的基本功課

唱曲需要有基本功，也就是某些曲子一定要唱會才能進階，這對
初學者提供了很好的學習方向，也是崑山土腔期所沒有的現象。

> 南曲要唱【二郎神】、【香遍滿】、【本序】、【集賢賓】熟；北曲
> 唱得【呆骨朵】、【村裡迓鼓】、【胡十八】精，如打破兩重關
> 也。亦有訛處，從權。[71]

此處之【本序】他本作【鶯啼序】錢南揚認為非也，因為商調的引子
裡沒有【鶯啼】這個曲牌，自然不能有【本序】。所謂「本序」，要跟
著引子曲一起用的。如引子用夜行船，過曲用夜行船序，後者就可以
省稱為本序。引子曲用念奴嬌，過曲用念奴嬌序，同樣後者可以省略
為「本序」；換句話說，本序一定要跟著引子一起用才有意義，不可
能單行。所以魏良輔這裡所提的【本序】究竟是個謎團。

4 南北曲不可相互混雜

> 兩不雜：南曲不可以雜北腔，北曲不可以雜南字。[72]

可見魏良輔之前土腔的確有南曲雜北腔、北曲雜南字之現象。但是沈
寵綏對這點就放寬許多，認為這是不可避免之情況，詳見後文敘述。

71 〔明〕魏良輔：《南詞引正》，〔明〕張丑輯：《真跡日錄》，中冊；又見錢南揚：《漢
　　上宦文存・魏良輔南詞引正校注》，頁95。

72 〔明〕魏良輔：《南詞引正》，〔明〕張丑輯：《真跡日錄》，中冊；又見錢南揚：《漢
　　上宦文存・魏良輔南詞引正校注》，頁98。

（三）崑山土腔無法搭配絃索伴奏

南北曲之間有差異性存在，此乃不爭之事實，魏良輔時代對南北曲有此看法，《南詞引正》云：

> 北曲與南曲大相懸絕，無南腔南字者佳，要頓挫有數等。五方言語不一，有中州調、冀州調，有磨調、弦索調，乃東坡所仿，偏於楚腔。唱北曲宗中州調者佳，伎人將南曲配弦索，直為方底圓蓋也。關漢卿云：以小冀州調按拍傳弦，最妙。[73]

此資料中有許多意義不明之處，茲與他本參照比對如下：第一句「北曲與南曲大相懸絕，無南腔南字者佳，要頓挫有數等。五方言語不一，有中州調、冀州調，有磨調、弦索調，乃東坡所仿，偏於楚腔」，經與《吳歈萃雅》、《吳騷合編》二書比對，皆云：「北曲與南曲大相懸絕，有磨調、弦索調之分。」而《南詞引正》則多出「無南腔南字者佳，要頓挫有數等。五方言語不一，有中州調、冀州調」、「乃東坡所仿，偏於楚腔」兩句，摻雜句中。然而如果就三本皆有的內容：「北曲與南曲大相懸絕，有磨調、弦索調之分」做分析，可知其意為「北曲用弦索調，南曲用水磨調」的意思，〔明〕宋徵輿《瑣聞錄》卷十云：「昔兵未起時，中州諸王府中造絃索，漸流江南。其音繁促悽緊，聽之哀蕩，士大夫雅尚之。[74]」此指元代北曲南傳的事實。再者，明末沈寵綏《絃索辨訛》所舉者大皆以北曲為主，可知當時北曲興盛的情況。

73 〔明〕魏良輔：《南詞引正》，〔明〕張丑輯：《真跡日錄》，中冊；又見錢南揚：《漢上宦文存・魏良輔南詞引正校注》，頁89。

74 〔明〕宋徵輿：《瑣聞錄》，收入鄭振鐸輯：《明季史料叢書》（臺北：中央研究院傅斯年圖書館藏，民國甲戌年〔1934〕聖澤園影印本寫本縮印本），冊10，頁1a。

　　而南曲採用絃索伴奏，明初即有此嘗試，徐渭《南詞敘錄》提到《琵琶記》北唱的情況云：

> 尋患其不可入絃索，命教坊奉鑾史忠計之。色長劉杲者，遂撰腔以獻，南曲北調，可於箏琶被之；然終柔緩散戾，不若北之鏗鏘入耳也。[75]

　　《琵琶記》是南曲無疑，而明初戲曲音樂的主流依舊是北曲，為了討好喜歡《琵琶記》的明太祖朱元璋，教坊做了以上改良，目前這可能是最早「南曲北唱」的資料。其後〔明〕何良俊《四友齋叢說》、宋徵輿《瑣聞錄》皆有此類記載，其言曰：

> 南戲自《拜月亭》之外，如《呂蒙正》「紅粧艷質，喜得功名遂」；《王祥》內「夏日炎炎，今日個最關情處，路遠迢遙」；《殺狗》內「千紅百翠」；《江流兒》內「崎嶇去路賒」；《南西廂》內「團團皎皎」、「巴到西廂」；《翫江樓》內「花底黃鸝」；《子母冤家》內「東野翠烟消」；《詐妮子》內「春來麗日長」，皆上弦索。[76]
>
> 野塘既得魏氏，并習南曲。更定絃索音節，使與南音相近，并改三絃之式，身稍細，而其鼓圓，以文木製之，名曰「絃子」。[77]

　　宋徵輿《瑣聞錄》提及南戲配絃索之曲子，都是當時有演出記錄的南

75　〔明〕徐渭：《南詞敘錄》，收入《中國古典戲曲論著集成》，冊3，頁240。
76　〔明〕何良俊：《四友齋叢說》（北京：中華書局，1959年），卷37，頁343。
77　〔明〕宋徵輿：《瑣聞錄》，收入《明季史料叢書》，冊10，頁1b。

戲，例如：《呂蒙正》、《王祥》、《殺狗》、《江流兒》、《南西廂》、《玩江樓》、《詐妮子》等等，但是並非全齣戲用絃索，而是某幾支曲子而已。魏良輔得張野塘之助，致力於改良樂器的工作，使得南曲也可以上絃索，這是在改良南曲音樂，尤其是從崑山土腔進化到新聲上的一大貢獻。以上三條資料同時也是明初以降一直到一五六〇年魏良輔被稱為立崑之宗以來，許多音樂家致力於南曲搭配絃索的過程。

五　明代晚期：以沈寵綏為代表的崑山腔改良後期

　　沈寵綏有兩本度曲專著：《絃索辨訛》、《度曲須知》，前者專為北曲清唱而設，後者雖為解釋《絃索辨訛》中所涉及的問題而作，然則常有涉及南曲之處，尤其是崑山土腔改良前後所涉及的問題，更是沈氏所關注的主題。茲將其相關理論建構於後：

（一）改良後之崑曲，亦應與古音有一線之牽連，並對新聲寄予很大之期望

《度曲須知》〈序言〉云：

> 小窗多暇，聊一拈出，一字有一字之安全，一聲有一聲之美好，頓挫起伏，俱軌自然，天壤元音，一線未絕，其在斯乎？其在斯乎！[78]

最美好的聲音皆合乎自然的軌道，新聲亦應與古音保持一線未絕之關係。

78　〔明〕沈寵綏：《度曲須知》，收入《中國古典戲曲論著集成》，冊5，頁190。

（二）提出對南北曲興替的看法，可當作戲曲史上珍貴的 資料

1 元劇盛時，南曲惟寥寥幾曲

《度曲須知》〈曲運隆衰〉云：

> 顧曲肇自三百篇耳。〈風〉、〈雅〉變為五言七言，詩體化為南詞北劇，自元人以填詞制科，科設十二，命題惟是韻腳以及平平仄仄譜式，又隱厥牌名，俾舉子以意揣合，而敷平配仄，填滿詞章。折凡有四，如試牘然。合式則標甲榜，否則外孫山矣。夫當年磨穿鐵硯，斧削螢窗，不減今時帖括，而南詞惟寥寥幾曲，所云院本北劇者，果堪紀量乎哉？且詞章既夥，演唱尤工，凡偷吹、待拍諸節奏，頂疊、躲換，以及縈紆、牽繞諸調格，推敲罔不備至，而優伶有戾家把戲，子弟有一家風月，歌風之勝，往代未之有踰也。[79]

中國正式戲曲之成熟從元代開始，而元雜劇興盛之因，沈寵綏認為與「元人以填詞制科，科設十二」有關，命題方式要用到韻腳以及平仄譜式，又隱藏曲牌名，舉子必須以意揣合，敷平配仄，填滿詞章，總共四折，用這種方式來取才，填曲的人才自然愈多。而反觀南詞，不過寥寥數曲，根本不能與北詞同日而語。

2 明代世換聲移，曲界風氣，北化為南

《度曲須知》〈曲運隆衰〉云：

79 〔明〕沈寵綏：《度曲須知》，收入《中國古典戲曲論著集成》，冊5，卷上，頁197。

明興，樂惟式古，不祖夷風，程士則四書五經為式，選舉則七
義三場是較，而偽代填詞往習，一掃去之。雖詞人間躡其轍，
然世換聲移，作者漸寡，歌聲寥寥，風聲所變，北化為南，名
人才子，躡《琵琶》、《拜月》之武，競以傳奇鳴；曲海詞山，
於今為烈。而詞既南，凡腔調與字面俱南，字則宗《洪武》而
兼祖《中州》；腔則有「海鹽」、「義烏」、「弋陽」、「青陽」、
「四平」、「樂平」、「太平」之殊派。雖口法不等，而北氣總已
消亡矣。[80]

明代科舉恢復以四書五經、七義三場的考試方式，元代以詞曲取士之
風漸衰，而世換聲移，北曲作者漸少，名人才子逐漸開始作南曲。以
《琵琶》、《拜月》為首，南傳奇逐漸興盛，所用的腔調與字面也逐漸
受到重視，在沈寵綏時代，腔則有「海鹽、義烏、弋陽、青陽、四
平、樂平、太平之殊派」，四聲平仄則宗《洪武正韻》而兼祖《中州
音韻》。

3 當南曲興盛之時，北曲已經餘音杳杳，不復當年盛況矣

《度曲須知》〈曲運隆衰〉云：

予猶疑南土未諧北調，失之江以南，當留之河以北，乃歷稽彼
俗，所傳大名之【木魚兒】、彰德之【木斛沙】、陝右之【陽關
三疊】、東平之【木蘭花慢】，若調若腔，已莫可得而問矣。
惟是散種如【羅江怨】、【山坡羊】等曲，彼之簑、箏、渾不似
（即今之琥珀）諸器者，彼俗尚存一二，其悲悽慨慕，調近於

80 〔明〕沈寵綏：《度曲須知》，收入《中國古典戲曲論著集成》，冊5，卷上，頁197-198。

商；惆悵雄激，調近正宮。抑且絲揚則肉乃低應，調揚則彈音
愈渺，全是子母聲巧相鳴和；而江左所習【山坡羊】，聲情指
法，罕有及焉。雖非正音，僅名「侉調」，然其愴怨之致，所
堪舞潛蛟而泣嫠婦者，猶是當年逸響云。[81]

此言傳自北方大名之【木魚兒】、彰德之【木斛沙】、陝右之【陽關三
疊】、東平之【木蘭花慢】俱已不可得而聞，然以絃索彈北曲，則北
曲之風尚存一二，「抑且絲揚則肉乃低應，調揚則彈音愈渺，全是子
母聲巧相鳴和」，江左學習北曲之【山坡羊】雖然不及當年之北曲遠
甚，然其所表達的淒愴怨慕之情，猶彷彿當年北曲的遺風逸響。

4　北曲雖已逐漸衰落，然其遺音尚留於優者口中，沈氏主張南曲北調都應存留

明代開國前一百年，仍然是北曲的天下，然而到了沈寵綏的時期，
北曲已經衰落到無人知曉的田地，一般流行所唱的北曲也非真正北曲。
《度曲須知》〈曲運隆衰〉云：

惟是北曲元音，則沉閣（麗按：即擱也）既久，古律彌湮，有
牌名而譜或莫考，有曲譜而板或無徵，抑或有板有譜，而原來
腔格，若務頭、顛落，種種關捩子，應作如何擺放，絕無理會
其說者。試以南詞喻之，如【集賢賓】，則有「伊行短」與
「休恥笑」，兩曲皆是低腔；【步步嬌】中，則有「仔細端詳」
與「愁病無情」，兩詞同揭高調，而此等一成格律，獨於北詞
為缺典[82]。

81　〔明〕沈寵綏：《度曲須知》，收入《中國古典戲曲論著集成》，冊5，卷上，頁199。
82　麗按：缺典，缺乏標準之意。

至如「絃索」曲者，俗固呼為「北調」，然腔嫌娘娜，字涉土音，則名北而曲不真北也。年來業經鑒別，顧亦以字清腔逕之故，漸近水磨，轉無北氣，則字北而曲豈盡北哉。試觀同一「恨漫漫」曲也，而彈者僅習彈音，反不如演者別成演調；同一【端正好】牌名也，而絃索之「碧雲天」，與優場之「不念法華經」，聲情迴判，雖淨旦之脣吻不等，而格律固已逕庭矣！夫然，則北劇遺音，有未盡消亡者，疑尚留於優者之口，蓋南詞中每帶北調一折，如〈林沖投泊〉、〈蕭相追賢〉、〈虬髯下海〉、〈子胥自刎〉之類，其詞皆北，當時新聲初改，古格猶存，南曲則演南腔，北曲固仍北調，口口相傳，燈燈遞續，勝國元聲，依然滴（麗按：宜作嫡）派。[83]

以上說明北曲消亡情況，後兩條是提出北曲遺音尚存於優伶之口，蓋南詞中不乏帶有北調者，「如〈林沖投泊〉、〈蕭相追賢〉、〈虬髯下海〉、〈子胥自刎〉之類」，當時新聲初改，古格猶存，所以理想的狀況就是「南曲則演南腔，北曲固仍北調，口口相傳、燈燈遞續，勝國元聲，依然嫡派」，這才是沈氏所認定的理想境界。

（三）崑腔改良後之弊病

沈寵綏《度曲須知》〈絃律存亡〉認為崑腔改良後，南曲大興所帶來之弊病，析而論之有下列幾項：

故同此字面，昔正之而仍合譜，今則夢中認，醒而惟格是叛；同此絃索，昔彈之確有成式，今則依聲附和而為曲子之奴；總

83 以上兩則資料見於〔明〕沈寵綏：《度曲須知》，收入《中國古典戲曲論著集成》，冊5，卷上，頁198-199。

> 是牌名，此套唱法，不施彼套；總是前腔，首曲腔規，非同後
> 曲；以變化為新奇，以合掌為卑拙，符者不及二三，異者十常
> 八九，即使以今式今，且毫無把捉，欲一一古律繩之，不逕庭
> 哉！[84]

可知創作南曲者破壞格律，歌者不重視格律，絃索亦為曲奴矣！所帶
來的現象，首先是字面的不合格律，接著是絃索已經無法規範曲子，
再來是同一支曲牌的唱法居然各有不同，而名為前腔，也有兩種不同
的唱法！

　　南曲不論其宮調，只須按拍即可，故填南曲者，其詞孟浪，不顧
句式句數之規範，人人皆自成一格；而北曲必須和入絃索，曲文稍不
協律，則與絃音相左，歌者無法啟齒，故詞人凜凜遵其型範。

　　再就古今絃索之不同來看曲律：古之絃索固定，自宮調、曲牌、
音之高下、句之長短，皆有定格，詞人依此填詞，歌者亦依此度曲，
每一曲牌，所製出之曲文不知凡幾，然手中彈法，與歌者口中聲響，
自來無二，此之謂「以曲配絃，絕不以絃和曲」。今之絃索則不然，
沒有協應之宮商，也無抑揚之定譜，因此歌者音高，則彈者亦以高和，
歌者曲低，則指下亦以低承，就像簫管合南曲一樣，初無主張於其
際，所以臧晉叔說「北之被絃索，猶南之合簫管，不過隨聲附和，非
有成律可憑」，這就是不了解古今絃索相異之處，才有這種錯誤見解。

（四）改良後之崑腔用韻的問題

　　沈寵綏的看法較徐渭進步，他認為吳音有許多先天性的缺點，所
以南曲之一的崑山腔用韻必須以《中州韻》或《中原音韻》為主，而

84 〔明〕沈寵綏：《度曲須知》，收入《中國古典戲曲論著集成》，冊5，卷上，頁241。

入聲字須遵沈璟《正吳編》，方能走得久遠。沈氏《度曲須知》〈北曲正訛〉考云：

> 吳音有積久訛傳者，如師本叶詩，俗呼思音；防本叶房，俗呼龐音。初學未遑考韻，率多訛唱取嗤。今摘北字之概，分韻列左，蓋倣詞隱先生《正吳編》遺意也。[85]

沈氏《度曲須知》〈北曲止訛〉云：

> 嘗考平上去三聲，南北曲十同八九，其迥異者，入聲字面也。茲採詞隱《正吳編》入聲字眼，重增較辨，續列《北曲正訛考》之後，於是南詞舛音釐且過半矣。[86]

沈璟之《正吳編》今已亡佚，在《韻學驪珠》尚未編出來之前，所幸也還有明初的《洪武正韻》可供參考。沈氏《度曲須知》〈方音洗冤考〉云：

> 嘗考寧、年、娘、女數音，其字端皆舌舐上腭而出，吳中疑為北方土音，所唱口法，絕不相侔，幸詞隱追始《正韻》，直窮到底，奴經一切，昭然左證，而土音之嘲始解。再考昂、訛、遨、傲等字，實與杭、和、豪、浩同聲，乃吳人泪於方語，口法亦大逕庭，若無《中原韻》吳岡、吳歌兩切，發明原始，則昂、遨字音，竟成終古疑案。
>
> 愚竊謂音聲以《中原》為准（準），實五方之所恪宗。今洛

85 〔明〕沈寵綏：《度曲須知》，收入《中國古典戲曲論著集成》，冊5，卷下，頁270。
86 〔明〕沈寵綏：《度曲須知》，收入《中國古典戲曲論著集成》，冊5，卷上，頁279。

土、吳中，明明地分隔正，且同是江以南，如金陵等處，凡呼
文、武、晚、望諸音，已絕不帶吳中口法，其他近而維揚、皖
城，遠而山、陝、冀、燕、蜀、楚，又無處不以王、吳之音，
呼忘、無之字；則統計幅幀，宗房、扶音者什一，宗王、吳音
者什固八九矣。[87]

此處提到五方恪遵的音聲當以《中原音韻》為準，並且地處一偏
之隅的洛土、吳中，金陵等地，已經「絕不帶吳中口法」，而「王、
吳」二字，南不異北，以其音呼「忘、無」之字，天下已經什固八
九矣。

結語

本文從戲曲史的角度出發，將崑腔的成長分為五個階段，探討在
各個時期中曲家所作的努力及改良：一、元末明初：以顧瑛為代表的
南曲期；二、明代中葉以前：以徐渭為代表的南曲及崑山土腔期；
三、明代中晚期：與魏良輔同期先後，致力於崑腔改良與傳播的曲家
及其派別；四、明代中晚期：以魏良輔為代表的崑山土腔改良期；
五、明代晚期：以沈寵綏為代表的崑山腔改良後期。

第一期的顧瑛對南曲所作的最大貢獻就是提倡與傳播，由於他是
江南的地主，又執文藝界之牛耳的地位，財富加上地位，使得他的玉
山草堂成為文人曲家詩酒流連的最佳地點。所以在他所遺留的文集詩
集中，發現他推廣南曲的蛛絲馬跡。

第二期的徐渭是個了不起的眼光獨到之藝術家，在他到閩、浙一

87 以上兩則資料見於〔明〕沈寵綏：《度曲須知》，收入《中國古典戲曲論著集成》，
　　冊5，卷下，頁311-312。

帶當幕僚的百忙之中，還撥空寫出《南詞敘錄》一書，將南曲從猥瑣無人聞問，提升到跟北劇相提並論的地位。儘管當時並沒有重視南曲的風氣，但至少他開了風氣之先，讓世人開始注意到南戲。

第三期的曲家與魏良輔為前後期，同時在致力於崑山腔的傳播與改良期間，也形成了許多崑腔的派別，這些人在當時也都是與魏良輔並駕齊驅的人物。只是因緣際會的關係，魏良輔成為立崑之宗，但是這些曲家的歷史地位還是不應該被湮沒忽視的。

第四期是專門凸顯魏良輔的貢獻。在這研究資料中，我們發現被現代人形容成對崑曲有了不起貢獻的魏良輔，其實在當時或稍晚的清代，已經有許多曲家並不是很滿意他把崑腔從依腔帶字改成依字行腔改良方式，這會將古音遺落同時對格律形成破壞；但是他的《南詞引正》將崑腔發揚光大，從地方性土腔變成流行全國性的腔調，實在是功不可沒的。但是在這輝煌功業的底下，我們也看到了曲家們絲絲的遺憾！

第五期以沈寵綏作為總結崑山腔改良後的曲家代表。其實晚明同期的曲家有許多，為何會以他為代表呢？因為從沈寵綏《度曲須知》一書中，可以發現許多崑腔成形前後的南曲樣貌，以及許多中肯的觀點；換句話說，他是專門而客觀的曲家，其《絃索辨訛》、《度曲須知》二書探究的範圍非常寬廣，而且不單是南曲或崑曲，他對北曲的研究，也是眼光獨到而專精深厚的。所以從他的觀點來看崑山腔的改良情形，角度一定是比較客觀的。

在此五期的探討中，筆者覺得最大的心得是，從戲曲史的角度勾勒出崑曲發展的大致輪廓，有些是前人所沒有提過的觀點。雖然因為題目限制的關係，沒有討論到相關演出及曲論的問題，但是以「史」的基礎為架構，相信還是可以發展出更多研究成果的。未竟之志，有待來日。

輯三
師生善緣

書道薪傳

——憶隨惟助師二三事並為嵩壽之頌

游國慶*

　　民國七十一年（1982），我從高職畢業，經過南陽街洗禮，正式跨入大學殿堂。

　　榜單上「國立中央大學中文系」，何等榮耀！

　　由於高職三年書法社的經歷，所以還未開學，便急向「中大基隆校友會」學長學姊們詢問：中文系上書法課程的教授？——於是，初聞了洪老師大名。

　　一股初生之犢的傻勁，讓我在大一時期的課間，常常往洪老師的研究室跑。或帶著臨帖的習作去請教，或拎著新買的歷代字帖書論等去求解惑……，老師偶爾到臺北的筆墨莊與書店，見到一些好字帖，也會多帶一本送我，在那個經濟十分拮据的學生時代，總令我深深感謝。

　　記得第一回聽他說到當代書家的名號，我圖方便快速記下「台靜農」三字時，老師還耐心糾正道：「一般都寫『臺』字，不做簡體寫法！」

　　大一上學期的新生盃書法比賽，我寫了〔清〕錢南園風格的顏體字，僥倖掄魁。下學期的全校書法比賽，我想改變一下，便用還不熟

* 前（臺北）故宮博物院研究員。

稔的黃山谷行書上陣,抖擻生硬卻還自覺不惡,結果成績大壞,只勉強撈個佳作。老師告誡說:「你那個黃字胡亂抖動,像極小兒麻痺,氣息太差!最好暫時別再寫字,多讀帖,多體會,眼界提高了再說!」這些話一直在我耳際回響……,此後的學書,從了解作品、書家,到由讀帖中深入品賞各個點畫結勢的機趣,便成了我的生活日常。完整的「書道觀」,也由此逐漸建構起來。

其實,習慣濡墨動筆了,對這個停寫的建議,並沒有辦法完全遵守,反倒是去圖書館,把黃山谷所有的行草名帖都找出來,仔細臨了一過,可惜真因對字形結構的融通眼力不足,體會進益很有限,只好又轉去寫篆隸:王福庵說文部首、鄧石如白氏草堂記、史晨碑、婁壽碑、曹全碑,以及行草集王聖教序、二王尺牘等,瞎寫一番!也增長了不少眼界。

洪老師在大二開設的書法課程,我大一便跑去旁聽。大概上學期上課時讓同學各自臨帖,老師隨機指導。下學期則放幻燈片,介紹一些書史名帖。我樂得去那裏寫字,又可重複溫習歷代的大家名跡。所以不僅大二再去正式修了課,得了高分。大三上學期還去旁聽,到三下時,老師便叫我別再來了,因為準備的燈片都一樣,讓我自己去找書讀。[1]

的確,記得當時大陸書店正為出版日本《書道全集》第九至十六卷,請老師翻譯校訂(前八卷為于還素、戴蘭村譯,出版已久)這套書的日本平凡社原著,乃是邀集了日本當時一流學者參與編撰,內容

[1] 這情形倒也反向「刺激」了我,在往後的書法教學與各地邀約的文物講座生涯中,我總想方設法變更教材或幻燈片,彷彿覺得會有聽眾每次都來聽,怕他重複看到、聽到一樣的東西,其實基礎教學,本是許多必須重複的學習,而且學生、聽眾也不一樣,可是我竟偏偏「喜歡」陷溺在重新蒐羅資料、再一次閱讀理解、再一次更新講授內容的「習慣」中……。有位海外從事藝術的朋友告訴我:「你這是『藝術家』的創作習性,不一定適合教學。」我深然其言!

豐富，研究精當。老師希望我仔細讀讀，一晃眼近四十年了，還沒能細細通讀全套書，慚愧！好在如今已從故宮退休，自在讀書生活，凡事不折騰，近兩年應該可以再將此套大書「優游厭飫」一番。

想當年老師與師叔洪惟仁合作翻譯此書時，正值春秋鼎盛的不惑之年，於書道之弘揚，立功厥偉，而我今已逾耳順，諸事無成，不禁汗顏！

書道，隨生命歷練，有不同階段的體悟。感謝老師在我最懵懂無知的時期，給我最具啟發的指引，讓我在文字與書法、書藝、書道的路上，一直歡喜愉悅地走著……走著……，這一生，永不匱乏！

當完兵，返校念中文所碩士班。我知道老師心裡很希望我跟著他研究戲曲，可是我的心底卻一直嚮往解通漢字演變的奧秘、熟諳文字結構遞嬗因由。又緣於喜好篆刻之故，所以選擇「戰國古璽文字」為題作研究，藉此上溯商周甲金文、中通戰國各域古籀奇字變化、下探篆隸定體與變體，企圖把古文字到隸楷的形變系統建立起來。這工作一直不曾間斷。而以「古璽研究」為碩論訂題，正亦希望藉由整理古璽印增長眼力，幫助自己在篆刻藝術創作的境界有所提升。

蒙老天厚愛，碩士畢業教書兩年後，能有機會經林素清先生介紹到中研院史語所，參加李孝定先生的「《甲骨文字集釋》增訂計畫」，同時跟鍾柏生先生讀甲骨。兩週乙次前往聆聽嚴謹的學術講論會。一年後，考取輔大中文所博士班，讀了兩年半，進入故宮博物院，跟隨秦孝儀院長，學習尺牘文書。復轉入器物處研究「銅器銘文」、「璽印篆刻」，而夙喜的「漢字書法」，則一直未嘗稍忽。

在不斷的書法教學、創作展覽、講座之中琢磨精進，心手相師，學術輔助藝術。在故宮匆匆二十餘載，留下十幾本專書研究、展覽圖

錄、書印創作作品集[2]，以及百餘篇的散論文章，確定自己一生研究
方向：銅器銘文、璽印篆刻、漢字書法，然後選擇提早退休，給自己
更多細細讀書，總結上述諸項目的充裕時間，想來也是老天厚愛，深
深感恩！

　　可是，有時「計畫」趕不上「變化」。才懸車半載，前臺藝大副
校長林進忠先生來電，力邀至臺藝大書畫藝術學系研究所擔任客座教
授，開設博碩士班課程。「變化」既來，何若融入「計畫」？

　　感謝系上對教授授課內容的自由，我便設定上學期講：書篆與古
文字、璽印篆刻研究，將商周甲金文與戰國古篆資料整理一過。並與
同學一起細細品賞歷代名印之印面藝術與邊款文采。

　　下學期則專攻草書，企圖解決漢字演化裡另一個難題：草字的形
成。碩博班均先以劉延濤先生的《草書通論》奠基，兵分二路：

　　一是以智永《千字文》二種為底本，參比懷素「小草」、標準草
書六次本與十次本諸形體，探索草形演變，並輔以戰國以降篆草、隸
草、古草、章草、稿草、今草、狂草至標準草的重要簡帛紙箋書跡與
刻帖墨拓，以期充分掌握「草變」之由，尤其於章草急就篇與諸家草
訣歌，更深致其意，俾得由今草上溯章草，了解草字形體源頭，以及
歷來書家於草字推廣所做的努力。

　　另一則是取孫過庭《書譜》為教本，詳細探討其草書字形與書論
內容，並結以懷素《自敘帖》的三胞本問題。間及歷代草書之賞鑑與
用筆使轉暨創作觀念之釐析。

　　之所以不憚其煩娓述這些，主要因為老師常常對我，也在課堂上
說過的一句話：「在中大教書法二十幾年，好像只教了一個學生！」
我一直惦念著老師的厚愛，便想用這半生的努力成果，證成這話，希

2　建國百年獲中山文藝創作獎。

望沒有愧對老師的期望。

《千字文》云:「指薪脩祜,永綏吉劭」。相信老師所開啟的書道,與其所譯的《書道全集》,必能恆久傳播,嘉惠士林,令所有書法藝術好事者,詳讀其書,感會無方,心悟而手從之,腕下始能無鬼!我亦秉持此念,盼藉由教學,能薪火相傳,勿替引之。

洪老師能詩、善填詞,惜我未得其傳。擅崑劇、通地方戲曲,而我亦乏此才分。近四十年來,老師堅持弘揚崑曲,並在艱難環境下促成「崑曲博物館」的建立,其決心與毅力,是非凡人所能達到的,令人深深敬佩!

據說老師常「一心不能二用」,如:「他正在綁鞋帶,若有人忽然問話,則必停手,稍作思索後,方能回應」。如此專注純粹,無怪乎有兩岸第一部《崑曲辭典》的編成、有「崑曲博物館」在中大的設立,厥功至偉,令人讚佩再四!

我有幸作為老師早期學生中傳承書道的一員,謹追憶過往點滴瑣事,以誌對老師的深深感謝,並藉此拙文恭祝八十嵩壽。頌曰:

悅豫且康　喜壽無疆　福祿駢臻　長發其祥

中央大學百有七年校慶日

受業弟子　游國慶　拜啟

後記:拙稿完成後,是夜寤寐間忽得聯句,翌晨以籀篆錄之:「崑壇泰斗,凌摩絳霄,指薪脩祜;書道明鐙,永綏吉劭,喜壽康彊。」(上下聯後二句均出自《千字文》)以作「惟公吾師八秩嵩慶之頌」。(見書前圖版:頁75,圖8-4。)

一簑煙雨任平生

——洪惟助教授人書俱清*

游國慶**

　　洪惟助先生，臺灣嘉義人，生於民國三十二年（1943）。性爽朗
耿直，語多率真，不為矯飾。顏其居曰：半瓶齋。稱己酒量半瓶，學
問亦半瓶，而好議評古今，俗云：「半瓶水，晃盪響。」故名。實自
謙耳。現為中央大學中文系教授，講授中國戲劇、散曲選、專家詞及
書法諸科。又擅中西音樂理論、藝術鑑賞。對傳統戲劇與民俗曲藝之
研究，著力尤深、創見亦多。

　　先生眼界甚高，凡事易窺其弊，往往坦誠直指、毫不稍諱。而其
處世標舉理想，內求心安，誾誾而辯，不計身家之利害，實乃傳統文
人之理想執著與氣節體現。其論書尤高：以為習書者當藉書法藝術以
涵養其精神生命，而精神生命亦當充溢於書藝之中。藝術深植心靈、
學識豐潤內府，故內省自足，無須取悅於人，更無須爭逐於名利場
中。尚友古人，優游涵泳，自能恬淡寬和、神采內蘊。凡無內涵者，
生命中缺乏自足之滋潤源頭，故往往假於外在之狂怪、側媚、奇險、
抖擻、拙笨、板整，求寵於價值判斷不明之當世，實則相欺於俗眼。
而習氣既多，過熟盆匠益俗，輾轉而愈離雅境矣、今世「書家」之雅

* 本文原刊於《國文天地》第7卷第1期，總73期（1991年6月）。
** 前（臺北）故宮博物院研究員。

俗，由以上諸語，概可斷矣。

先生書初涉猛龍，旁及歐、柳，深入二王，出以米顛，故大字渾結遒勁，無靡弱之病；小行秀麗婉暢，富書卷氣息。隸字植基史晨，參以禮器、石門，故端整凝鍊，又多變化。唯其以書藝為餘事，興來偶書，不作鎮日臨池之苦功，故能避習氣之積累，無工匠之板滯。然眼界高，所作多不稱意，往往竟日書寫，最後均棄於廢紙簍中。自言功力不足，線條、結構多有瑕疵。實則上擬古聖，精熟稍讓；衡諸時賢，已屬不易。《書譜》引右軍語云：「吾書比之鍾、張，鍾當抗行，或謂過之。然張精熟，池水盡墨，假令寡人耽之若此，未必謝之。」先生學術觸角廣伸，力多分散，苟全神於書藝，使筆成塚、池盡墨，則其成就必大有可觀焉。

翰墨因緣

朱嘉雯[*]

　　民國八十年我進大學，第一年就修了洪惟助老師的課，那是書法課。當年作為一名新生，對於中大中文系的許多科目都感到很有興趣！老莊哲學、論孟學庸、楚辭、左傳、小學、詩詞曲文選⋯⋯，在普通得不能再普通的教室裡，每一位授課老師卻都是海內名家，而我也是個很熱愛文藝的人，因此所有的習作課也都樂得吟詠再三，反覆鍛鍊，這其中還包含了書法課在內。雖然這是一門選修課，但是我私心以為書法應屬於人生的必修。

　　打從唸小學起，我就是班級的書法代表，我的字經常掛在穿堂或是走廊上，在我們那個時代，學校裡還有中規中矩的書法課，而我也是書法老師青睞有加的學生，也還記得父親在這方面對我的期望很高，希望我能好好練習。後來在大學修習書法時，我便經常找同伴在上課前一個小時先到書法教室做練習，等上課時間一到，老師走進教室裡，那時我們已經寫了很多字了。

　　許多年後，我同曾永義老師說：「我當年選修了洪惟助教授的書法課。」他立即豎起大拇指，誇讚道：「你選對了！」這麼多年來，每回到洪惟助老師家，我總要端詳老師的書桌，看見他的許多毛筆和紙鎮，又聽他說起過往哪一年從大陸帶回來如何難得的硯臺，可惜後

[*] 東華大學教授兼國際紅學研究中心主任。

來怎麼會斷裂……等等的話題時，從前上書法課的情景，便又一一浮現在眼前，那印象確乎是十分深刻而且鮮明的。

那年洪老師要求我們來選修書法的同學們務必要準備好小書齋的一號如意、鐵齋翁十六兩老墨、線裝本唐代碑刻歐陽詢《九成宮醴泉銘》……。這是個有門檻的實作課，它墊高了我在書法工藝認知上的基礎。又是許多年以後，我在王安憶的小說《天香》裡，看到徽墨製作工程的精微與浩繁，故事中的女主角小綢出身名門，出閣的嫁妝就是一箱價值連城的老墨。當她的姒娌難產血崩到奄奄一息的時候，小綢將徽墨熱溶了，灌入產婦的喉嚨，此舉竟然將她救活了！所以好墨其實就是藥。而當初徽州名家製墨時，不僅對墨色與持久性有高度的要求，同時還配上了珍貴的天然藥材，諸如：珍珠、麝香、羚羊角、牛黃、朱砂……等等，以至於成為著名的「藥墨」。我每回陪父親返鄉探親，都特地去尋找宣紙、宣筆以及徽墨，一旦將老墨捧在手心裡，便立刻湊近鼻子會去嗅聞那氣息濃郁的墨香。

翰墨之美，我在大一那年，得到了洪惟助老師的啟發。以至於日後開展出江南物質文明，以及東西方微物書寫等比較文化研究課題，追本溯源，都得從十九歲那年的書法課說起。而時間真如同白駒過隙，一晃眼就是幾十年。開始執教之後，我依然學習書法，而且有許多機會與同好切磋、分享。這一切美好的因緣都要感謝洪老師當初的帶領。如今欣逢老師大壽，祝福老師壽比南山，希望將來再續這段翰墨因緣。

一往情深

張育華[*]

　　只要提起卅年來，致力崑曲在臺灣傳播推廣、使臺灣崑劇得以發
展蓬勃氣象的重要推手，中央大學洪惟助教授，實堪稱具重大貢獻之
第一人。

　　洪師惟助是引領我進入中大戲曲研究所博士班的貴人，也是我博
論專題《戲曲之表演功法——以崑京表演藝術為範疇》的指導教授。
提到古典戲曲的表演藝術，就學理研究而言著實不易。一來戲曲場上
藝術的實踐方法，有其審美形象的傳承典律，又融貫了藝術家極其個
性化的塑造心法，內涵十分繁複；二來，自古伶人社會地位不高，普
遍不擅長以文字表達實踐心得，演員養成教育多因專注舞臺技能鍛
鍊，而忽略對發展原理的深索分析，也讓人較難有系統了解戲曲表演
「寓技於藝」的演劇品格。

　　洪師惟助以其豐厚的詩文學養，窮畢生精力心血，挹注於崑曲藝
術的傳揚推展。他深知戲曲藝術是集文學、音樂、表演、美術等綜合
性藝能在舞臺上的呈現，而過往的戲曲研究，多在文獻的考究跟探討
劇本，很少涉及對戲場藝術實踐求索，所以當他成立了中央大學戲曲
研究室，陸續開辦中文研究所戲曲碩博士班之際，即有心將具有實務
經驗的戲曲專才納入培訓範疇，希望藉由中國文學修為的深厚濡養，

* 國立傳統藝術中心　國光劇團團長。

為戲曲研究領域，開拓涵容劇場面向的研究趨勢。而育華自十歲進入復興劇校，在京劇表演訓練之後，分別於國內外大學跟研究所研讀戲劇表演，及後進入國光劇團擔任藝術行政工作，這些實務歷練背景，使我有幸得洪師看重，在當時只錄取一位博士生，而得以進入中大博士班，在洪師指導下，逐步激盪與戲場交互觀照的學理思維。

在學期間，最令我深切感念的，便是每每在戲曲研究室裡搜羅出可以撰述寫作的可貴史料，從中西理論著述、傳統表演論著、歷代戲場名家談藝錄乃至各種珍貴身段手稿曲譜，其中不乏存於曲家私藏的稀有資料，若非特別收集，很難得見，能得窺古今演藝家自我實踐的歸納心法，戲曲表演研究才有理性基礎可言。透過學理層面的深究體察，對促進我在國光劇團主管製作行銷、乃至後來接掌團務發展的擘畫思考有著莫大助益，因為這些交相辯證讓我更明瞭：戲曲藝術的研究推展是一體兩面，要擁有綜覽全局的視野，必須兼容從案頭到場上的觀照，也讓我在受惠於這座戲曲研究寶庫的滋養中，更加感佩洪師一路在擘畫崑曲藝道傳播之路的高瞻遠矚。

細究洪師對崑曲藝術研究的專注心力，開始如涓涓細水、汨汨長流，因鍥而不捨，而深刻堅毅，終蔚成江河，成就氣勢。他對崑曲文學藝術一往情深，像極了文人崇尚清雋的儒雅本色；從籌劃推行崑曲傳習計畫，創辦戲曲研究室培育研究專才，編纂崑曲辭典，成立臺灣崑劇團，到近年建構的崑曲博物館，從學術研究到劇場實務，都可見他以細膩優雅的文人風範，孜孜不倦地為崑曲在臺灣深入扎根而勤勉奔走。我知道他一直心繫畢生志業後繼有人，記得就讀博士班，洪師曾問我可否接掌臺灣崑劇團，但我因為長年在國光擔任行政職務，業務實在繁重，自知難以承擔洪師付託，只能婉謝。因此，二〇一五年育華自接掌國光起，每年只要臺崑推出展演計畫，國光一定盡力協助，深心感佩洪師始終能以一貫熱愛崑曲之心，化為堅毅、堅定、堅持的

信念，讓臺灣崑劇的今日，有如此豐盛勃興的人文景觀。

　　與洪師相處，始終感覺他性情的溫文爾雅，是細膩中自帶的超群眼光跟品味，尤其他的書法字，清逸俊秀，字如其人。此外，他與師母鶼鰈情深，少有時間聽到師母高談闊論，更多見她總是低調安靜的與洪師為伴，兩人互動在靜謐沈緩之間，別有一份彼此深情相守的自在從容。

　　「一往情深」既是對洪師一生孜孜不懈、致力崑曲藝術傳播推展的寫照，亦可表彰他為人處事、心性專一，堅持為文藝理想努力不悔的情操，這種堅定不移的情感，成就他的風骨性格，在文質彬彬中，讓人見識了特有的儒雅品性。

　　謹以此文對洪師惟助畢生致力戲曲藝術研究發展的卓越貢獻，致上最深的敬意與謝意，祝賀洪師八秩壽誕快樂，生活之樹長綠，生命之水長流，春輝永綻！

我的恩師洪惟助教授

徐秀菁[*]

　　在〈不畏浮雲遮望眼——洪惟助教授及其戲曲志業〉[1]　文中，孫致文教授清楚闡述老師的詞曲創作與研究，以及「將崑劇推向世界舞臺」的貢獻。我剛開始認識老師，也是透過老師在中央大學中文所碩士班所開設的「戲曲研究」課程，老師在課堂上再三提醒：詞與曲同為音樂文學，要研究詞，不能不懂曲，同樣地，要研究曲，也要懂詞。

　　老師在戲曲方面的成就與貢獻廣為人知，在詞學研究方面，老師的兩本重要著作，同樣顯現出老師對詞學研究的洞見。一九七七年出版的《詞曲四論》，集結四篇詞曲研究的論文，《詞曲四論・序》提及：「慕吳瞿安先生之詞曲兼擅，創作、唱演、聲律、訂譜，無不精審；又慕王靜安先生之考據詳密，而詞話精瑩濬發，詞作亦復清遒雋永」，以期「兼二氏之所擅，並為詞曲闢一新境。」[2]老師以此為目標，同時也以此鼓勵學生：惟有用這樣的態度做學問，才能積累深厚廣博、通透精深之學識與實力。老師的提醒言猶在耳，用心良苦。

　　尤其，在〈論詞牌曲牌之形成及詞曲之創作〉一文中，老師以樂

* 暨南國際大學中國語文學系專案助理教授。

1　孫致文：〈不畏浮雲遮望眼——洪惟助教授及其戲曲志業〉，《國文天地》第30卷第11
　　期，總359期（2015年4月），頁111-119。

2　洪惟助：《詞曲四論》（臺北：華正書局，1977年）。

理之深厚涵養與知識，探究詞牌、曲牌之形成，闡述增減字之理與歌者融字之理，不但使今日之填詞製曲者知曉「何者當謹守，何者可自由；如此，不失格律，而易於表情達意」，更提出：「詞曲之源既明，則新詞新曲之產生可期，宋元音樂文學之盛，或可重見於今日耳！」[3]呈顯宏觀的視野與展望。

詞律考訂與詞作解析

老師對中國與西洋音樂研究之精深，不只反映在詞學和曲學的研究上，在詞集之校注詮解方面，更是成就斐然。一九八二年出版的《清真詞訂校注評 附敘論》，分為「訂律」、「校」、「注」、「評釋」、「輯評」等五個部分。在「訂律」部分，針對楊易霖《周詞訂律》「不明增字減字之理」、「不明歌唱之理」、「不明文字與音樂配合之理」、「於聲律之學未嘗濡染，故於論宮調時輒生訛誤」、「溯詞牌、詞體之源時，輒不得其當」、「所見未周，遽以論斷」之失[4]，詳加考訂，辨明詞牌格律，真正落實「補其闕，訂其誤」，讓讀詞解詞更有依據。在「注」部分，更針對陳元龍《片玉集注》之疏陋，如誤注、誤引、簡略、引文與釋語未能區分、無意義之注、不引原文等，皆有所增補、修正與釐清，同時解析清真詞之用典，並闡釋其字面和詞句。面對歷來對清真詞之評論，老師認為：「在兩宋詞人中，技巧之高妙，無有出清真之右者，而詞境之廣闊、意趣之高遠，則清真尚有未逮焉。」[5]實屬公允之見。

課堂上，老師講詞更是細膩動人，深具魅力，在「宋四家詞研究

3　洪惟助：《詞曲四論》，頁75。
4　洪惟助：《清真詞訂校注評附敘論》〈提要〉（臺北：華正書局，1982年），頁2-3。
5　洪惟助：《清真詞訂校注評 附敘論》〈敘論〉，頁65。

（周姜蘇辛）」這門課中，談論周邦彥〈慶春宮〉（雲接平岡），除解析章法，老師就詞作之餘韻，以一句：「片刻的景象，深深留情，美感有時即來自於遺憾。」彷彿解詞之人與作詞之人融為一體，讓人不禁深深沉浸在詞境與詞情中。清代常州詞派周濟《宋四家詞選》提出：「問塗碧山，歷夢窗、稼軒，以還清真之渾化」[6]的學詞途徑，老師對詞作之詮解與闡釋，亦可謂已達「渾化」之境。

老師也曾提及：「周邦彥所寫之詞是一般人皆有之感情，所以可學、值得學；而蘇辛之感情一般人未有之也，所以學之則容易流於叫囂。」更說明：「中國文學講究內涵，時間愈久，歷練愈多，愈能寫出好作品。」提點學詞之理與做學問的態度，老師的殷殷提醒與期勉，不敢稍忘。

研究上的提攜與指導

我從碩士班到博士班，一路跟隨老師學習，在提《龍沐勛詞學之研究》碩論口考時，老師請來太老師，同時也是龍沐勛的學生張壽平教授擔任口試委員。於論文修改階段，張壽平教授出示極為寶貴的資料，一是他在一九九五年編訂完成的《詞人龍楡生先生年譜初稿》，二是由龍沐勛自述、張壽平教授抄讀的《苜蓿生涯過廿年》。這兩本書不但提供二十世紀詞學大家龍沐勛的生平、師承、交游等重要資料，也涉及龍沐勛投入詞學研究，並有所發展的一些關鍵因緣，對釐清龍沐勛的詞學研究態度，以及詞學之傳承和發展，有很大的幫助。博士班階段，老師也請詞學專家卓清芬教授共同指導我的博士論文《清代常州派四部詞選評點唐宋詞研究》，並向花木蘭文化出版社推

6 〔清〕周濟輯：《宋四家詞選・序論》，收入《百部叢書集成》（臺北：藝文印書館，1967年，據清光緒潘祖蔭輯刊《滂喜齋叢書》本影印），頁2。

薦出版。如今得以在詞學研究這條路上持續努力，老師的費心安排與提攜，讓人著實感動。

老師曾經說過：教學與研究都要有紮實的基本功，千萬不能誤人子弟。我也以此督促自己，一路走來戰戰兢兢，不敢懈怠，這些都是老師的身教與言教，盼望自己能不辜負老師的教導與期勉。

適逢老師八十壽辰，恭祝老師身體康健，平安喜樂，並以這篇文章說出我內心最真摯的感謝。

從師問學二十載

黃思超*

　　二○○一年，我進入中央大學中文系碩士班，被領進中正圖書館的戲曲研究室，拜見洪惟助老師，自此進入師門，迄今已二十餘年，同門之中，我在老師身邊工作的時間最長，也參與不少計畫與活動。老師書法精妙，詞曲、音樂、戲曲史的研究，均有深厚的功力與成果，而舉辦崑曲傳習計畫，成立臺灣崑劇團，製作兩岸崑曲匯演，在崑曲領域的成就與貢獻，尤為海內外學界、藝術界所稱頌。老師不僅開啟我的戲曲之門，更以身教指點研究迷津，適逢老師八十華誕，謹以此文，略記從師問學兩三事，祝賀老師嵩壽。

一　水磨功夫

　　二○○一年九月，我進入中央大學中文所碩士班，開始參與戲曲研究室的工作。當時，《崑曲辭典》即將成書，《崑曲叢書》第一輯的編纂工作也進入最後階段，由於人力不多，才到研究室的我，被分配了《崑曲辭典》部分章節的校對，並負責《崑曲研究資料索引》的條目核對與書稿整理。洪老師主編的《崑曲研究資料索引》，由二十餘位學者共同編纂，匯集了二○○○年以前，中文、英文、日文的崑曲

* 中央大學中國文學系、崑曲博物館助理研究員。

研究專書與論文，分為十四大類，詳列出版資訊，嚴謹而詳實，在學術資料庫尚未十分普及的二○○五年，無疑是崑曲研究的重要參考書。我參與時，這本書已經是出版前的整理，老師仍要求逐條核對每篇文章的內容與分類，每遇疑惑，必定找出原文詳讀，與老師討論，務求分類的正確性，這樣的工作態度，效率自然不高，有時核對一筆資料，得花上大半天的時間，但這正是老師的治學態度。

老師師承吳梅一脈，精通崑曲曲律之學，對於宮調、曲牌，能以深入淺出的方式，讓學生有準確的理解，而其研究從細緻的資料整理入手，並善用西方音樂學的理論，開拓曲學研究的視野，這樣的研究方法，雖然耗時而繁瑣，但由此檢證前人成說，進而探索新的研究課題，扎實而有據。我碩二時，向老師表達，希望以曲牌、曲譜為研究題目，老師雖然以為可以，但曲牌研究的積累難以速成，因此，囑咐我先修習音樂基礎理論，又隨著老師執行國科會曲牌研究計畫，學習研究的基本功。執行計畫的第一年，把崑曲曲譜十一種，以曲牌為單位逐一建檔，資料多達一萬餘筆，譜中的劇名、折子名、宮調、曲牌名、管色、聯套細節悉皆納入，且建立了基本的檢索系統，便於檢閱，為我們後來研究曲牌、曲譜的基礎。老師認為，過去要了解一個曲牌，需要花費大量時間翻撿曲譜，而戲曲研究室藏譜眾多，為了方便學者檢索，推動崑曲曲律的研究，便把這批整理好的資料，製作成「崑曲重要曲譜曲牌資料庫」，收在《崑曲宮調與曲牌》一書，與學界共享。資料庫的製作耗時六年，我全程參與，包括建檔、逐一處理曲牌圖檔、與工程師的討論與測試，知道過程的艱辛。而《崑曲宮調與曲牌》是老師對曲牌、曲譜研究的階段性成果，這本書活用資料庫的大數據，附上所有比對的細節，對崑曲宮調的實質、崑曲管色與宮調的關係、聲情說、乃至崑曲常用曲牌的討論，都有了具體實例的論證。葉長海教授認為：

洪惟助先生在本書〈自序〉中一起筆就說：「這是一本附錄比
本文還多的書！」誠哉斯言。不過，我還要為其加上一句：
「這是一本附錄比本文還重的書！」讀者諸君切莫忽視了此書
十分重要而精彩的附錄。翻閱厚厚的附錄，在那些『竭澤而
漁』的材料排比中，我們可以看出這本書論說的基礎所在，亦
可以由此而開始我們新的研究。[1]

我修讀博士期間，專注於明清曲譜集曲的研究，也是從老師指導
的研究方法著手，為研究建立基礎，在二〇一一年提出博士論文《集
曲研究：以萬曆至康熙曲譜的集曲為論述範疇》，趙義山先生認為這
本論文是「新世紀南曲集曲問題研究的代表作之一」[2]，這本論文得
到關注，都歸功於老師的指導。

二　遠見與苦功

我不善與人交談，害怕做田野調查，因此投入曲牌研究，只求在
「故紙堆討學問」，然而，老師常常叮囑學生們，戲曲研究涵蓋的範
圍很廣，文學、音樂、戲曲史、表演藝術、舞臺美術，都可以是戲曲
研究的主題，希望我們除了做研究，也能學唱曲、學戲、體驗舞臺，
多接觸藝人、學者，這些都能成為研究戲曲的養分，不要只是在「故
紙堆討學問」。一九六九年，老師在政大攻讀研究所，從徐炎之先生
學崑曲，一九七二年受聘到中大中文系任教，次年創立崑曲社，禮請
徐先生來中大教曲，每週親自接送，長達五年。後來，也邀請周秦、

1　葉長海：《崑曲宮調與曲牌》〈序〉。
2　趙義山，王陽：〈中國當代七十年散曲研究新論〉，《西北民族大學學報》第1期
　　（2022年），頁141。

朱繼雲等名家來校拍曲，戲曲研究室常有笙歌之聲，同學們的研究各
有各的精彩，主題遍及文學、音樂、表演、舞臺美術，皆因於老師多
年培養的環境與氣氛。

　　老師除了曲牌研究下足苦功，更重視田野調查，數十年來，取得
了豐碩成果，崑曲、北管、客家八音等藝人學者訪談與演出錄影，為
學界、藝術界保留了珍貴的第一手資料，例如，與曾永義教授共同製
作的《崑劇選輯》，分別在一九九二年、一九九六年出版第一、第二
輯，參與錄影的汪世瑜、王奉梅、張繼青、蔡正仁、梁谷音、侯少奎
等崑曲名家，大多五十餘歲，風華正茂，藝術成熟，所錄崑曲折子戲
一百三十五折，許多在今日已經十分罕見。而一九九二年到一九九四
年，老師多次到中國訪問崑曲藝人、學者，錄下眾多崑曲名家難得的
身影，這些資料，也整理出版《崑劇演藝家、曲家、學者訪問錄》。
今日科技的進步，攝錄影設備已經相對輕便許多，但我常聽老師說，
三十年前在中國衢州撞府的訪問，都要背著四十幾公斤的設備，在交
通不便、設備沈重的三十年前，能夠錄得這批影像，背後的辛苦與遠
見，令人感動。

　　二〇〇四年起，我陸續擔任老師曲牌、金華崑曲研究計畫兼任助
理，多次陪同老師至中國各地做田野調查，除了訪問崑曲訂譜作曲的
傅雪漪、顧兆琳、張世錚、周秦、周雪華等幾位老師，暢談崑曲曲牌
音樂，也隨老師到浙江的金華、武義、遂昌、東陽、淤頭等地，拜訪
武義崑劇團老藝人何蘇生、胡奇之，取得罕見的地方崑腔抄本，細探
崑腔傳播金華的軌跡。自浙江崑劇團《十五貫》以後，當代新編、改
編崑劇的音樂創作，與傳統曲牌之間的關係十分複雜，學界雖有討
論，但老師以曲牌研究的基礎，參酌當代訂譜者的經驗與實例，對這
個問題有整體的觀照。又崑腔傳播各地的研究，起自一九六〇年代，
各地崑腔田野調查已有成果，老師除了持續進行調查，更找到罕見的

地方崑腔抄本，從文獻的比較，開拓地方崑腔研究的方向。這些都是亟待進一步開展的學術課題，老師的田野調查成果，為未來的研究奠定扎實的基礎。

老師交友廣闊，每到一個城市，必約好友談天論學，我隨侍在側，聽著老師們的言談，開拓眼界之餘，也感受到他們的學問與魅力。記得第一次到杭州，老師約了洛地先生談崑曲音樂，兩位老師談曲牌、談主腔，邏輯清晰，思辨敏銳，論述之時，實例信手捻來，對我充滿啟發。談著談著，洛地先生突然問我們吃不吃蓮子，請我到廚房取出同享。我進到廚房，原以為是一鍋蓮子湯，不想卻在流理臺上，看到一把帶莖的蓮蓬，洛地先生見我久久不出，大約知道我找不到那鍋「湯」，便大聲說著：「就在流理臺上，今早剛從西湖摘下來的。」我正想著這該怎麼吃，洛地先生掰開一朵翠綠色的蓮蓬，露出淨白的蓮子，命我直接這樣吃，我從沒吃過如此「新鮮」的蓮子，入口爽脆，唇齒留香。而老師做田野調查，幾乎每晚都做的一件事，便是寫田野調查日記。到大陸一趟，任務很多，訪友、田調、買書、寄書、看戲，行程很充實，往往早上出門，深夜才回到飯店，結束一天的行程，老師即使疲憊，也都會把當天所見所聞的重點，記在小冊子上。曾有一次，為了查閱資料，老師讓我看了田野日記，文字精簡而詳實，走訪的地方、見過的人、談過的事，全都記錄在內，與照片、訪談逐字稿相互參照，可以看到老師三十年來的崑曲足跡。

田調雖然辛苦，卻也有不少難忘的回憶。

隨老師赴大陸調查訪問，每到一個大城市，總要去書店買書，那時在臺灣購買大陸的書籍、演出錄影都不是那麼便利，我們每到一個書店，只要是與詞曲、戲曲、表演藝術等等有關的書籍、光碟，必定買回臺灣，因此買書的量極大，有些書店願意代寄，有些則得自己想辦法搬到郵局寄送，又每個城市寄往臺灣的包裹重量規定不同，打包

寄送書籍，成為愉快又沈重的回憶。而回到臺灣後，隔一兩個月，數十箱包裹陸續寄達，開箱就成為我最期待的工作，我也才知道，原來戲曲研究室如此豐富的藏書，是老師多年來如此辛苦積累所得。又當時大陸的高鐵還不普及，交通常常花去不少時間，記得二○○九年，我們在杭州參加完兩岸學生交流活動，啟程赴武義做田野調查。當時委託飯店購買的快車車票，不知為何，卻買成了慢車硬座，一時也無法換票，我與老師只好搭這班車前往武義。現在從杭州到武義，高鐵只需一個多小時，普通車三到四個小時，而我們搭的這班車，竟得耗費八個多小時，但沿途從城市高樓到田野山林，每經過一個歷史名城，聽老師暢談文學典故、崑曲軼事與田調經驗，旅程間的窗外風景，也在老師的言談之間，變得鮮活了起來。

三　言傳身教

洪老師門下學生不算多，但洪老師的學生，很少被老師催促論文進度，大家都是時間差不多，捧著寫好的論文，請老師指導。而老師的指導方式，更多是在做計畫時，參與研究工作的「身教」，關於這點，每個學生體會都有所不同。我參與老師曲譜與曲牌相關計畫、金華崑曲研究計畫長達十餘年，最常做的工作，就是依照研究所需，整理基礎資料，與老師討論，並撰擬報告初稿，待老師修改。老師對於曲牌資料整理的正確性，有極為嚴格的要求，因為資料整理有誤，將導致研究命題、推論過程的錯誤。例如我們常需要「譯譜」：把崑曲工尺譜轉譯為五線譜，老師認為，五線譜是圖像譜，相較於簡譜，更便於進行旋律的比對，而老師譯譜之講究，除了從工尺到音符以外，還需要先做格律的判定，正字、襯字、增減字句等，也要同時反映在譯譜當中，並注意比對之準確性。

　　對於報告，老師的修改更是十分精細，從研究方向、問題意識，到推論邏輯、文獻判讀、文章結構，用字遣詞，每份報告，都經過多次反覆的推敲修改，務求報告內容的正確。我常常需要把擬好、打好字的報告初稿印給老師，老師再以紅筆改在紙本上，完成後交給我修正到檔案，此時老師必會逐一針對每個修改處，說明為甚麼要這麼改，有時也會徵詢我的意見，看這麼改是否合適，並在此時提點學術論文的寫作細節。老師修改後的文稿乾淨俐落，邏輯通暢，已與我們擬定的初稿看似兩篇不同的文章。

　　老師以此言傳身教，指導研究的取徑與方法，創建戲曲研究室，提供了無可替代的研究環境，帶領學生執行研究計畫，培養學術研究的態度與方法，二〇一七年更奔走創立崑曲博物館，三十餘年來蒐藏的珍貴文物，在博物館持續綻放生命，發揮崑曲藝術推廣教育的功能。而老師在中文系碩、博士班創辦的戲曲組，匯集了喜愛戲曲、相互切磋的同好，大家一起習曲、論學、看戲，在戲曲研究室薰習戲曲的種子，更在老師們的支持下，大家熱衷於登臺公演，把舞臺實踐化為研究的滋養。數十年來，老師對崑曲的情感與使命，透過言傳身教，在中大開枝散葉。適逢老師八旬大壽，感謝老師多年的指導提攜，也恭祝老師身體健康。

空谷幽蘭

——向洪老師學習

陳佳彬[*]

今年適逢業師洪惟助教授晉八華誕，祝願業師壽誕快樂，亙古長青。

業師一生致力於戲曲教育事業，以一人之力成立戲曲研究室，後拓展成為崑曲博物館，同時也是崑曲傳習在臺灣推廣的重要人物，聲名遠播海內外。

關於業師的生平介紹已有專文介紹[1]，業師自一九七二年進入中央大學教學，至今已五十年。其間，業師主持戲曲研究室、曾任系主任、崑曲博物館館長，一生執著付出、堅守不撓，是戲曲研究人士的典範。藉以此篇來談談我對業師洪惟助教授的感念與因緣。

初識因緣——求知解惑於課堂

當我還在就讀中國文化大學碩士班時，有一天，洪老師找我談話。就在文化的大典館課堂內，洪老師問我未來要做甚麼，我就說應該會繼續念書攻博吧。洪老師繼續問我，想念甚麼？去哪念？我就說，自

[*] 成功大學藝術研究所副教授，成大藝術中心研策長。

[1] 孫致文：〈不畏浮雲遮望眼——洪惟助教授及其戲曲志業〉，《國文天地》第30卷第1期，總359期（2015年4月），頁111-119。

已是中國戲劇學系出身的，可能去中國北京學習吧！洪老師表示：
「佳彬，你是臺灣人，有一件事你一定要記住！」那時我心裡明白，
如果我繼續在文化攻讀博班，對於未來的就業肯定有其難度，因此才
會想去海外學習。當時我心裡並不明白，會是甚麼樣的情境，讓洪老
師有所憂心。

　　洪老師說：「你一個臺灣孩子去中國，我想你會面臨很多考驗，
如果遇到不如意，你一定要找我。還有我們學校中大（中央大學）中
文博士班有收戲曲專業生喔。」

　　正是這樣的課堂因緣，我知道了中大中文所博士班有收戲曲專業
生。之後我也考上了中大，並正式拜入洪老師門下，專研戲曲文學。

　　業師常常講述遊學歐美的經歷，他表示看到歐美名校擁有各類博
物館、美術館、圖書館，進入校園便能感受深厚的人文藝術氣息。反
觀九〇年代的中國與臺灣兩岸研究崑曲的學者不多，演出也不多。為
此於一九九二年成立戲曲研究室，對崑曲的傳承與研究環境進行改善
工作。

　　直到現在，業師的一句話，一直深深影響我，他常說「因襲性」
三個字，無論是「中國人的因襲性很強」、「中國文學的因襲性很
強」、「傳統戲曲的因襲性很強」⋯⋯諸如此類的討論，常常出現在課
堂、平時交流之中，也影響了我對戲曲研究的認知。業師也常常提醒
我做事要講求方法，不可「因襲」，而是在做的當中去經歷，除了等
待好時機，面對周遭很多的人事物，還要有很大的忍耐力。就像他花
了一輩子的時間去收集崑曲資料，成立戲曲研究室，免費提供給大家
使用，我覺得業師開始在鍛鍊我成為一個戲曲研究者。直到現在，
「因襲性」一詞給我很大的影響，也對我永遠重要。

崑曲研究──一輩子的執著與承諾

　　過去戲曲研究室，以崑曲為重點，進行崑曲文物、文獻、影音資料的蒐藏與整理。從一九九〇年起，業師帶領研究團隊進行訪問兩岸戲曲藝人、學者百餘人，為戲曲研究的第一手資料。據不完整統計中大戲曲研究室收藏：清末及民初線裝書五百餘冊、當代戲曲研究書籍一萬餘冊、兩岸戲曲重要期刊三千餘冊，以及崑曲、京劇、臺灣亂彈戲與各地方戲曲等影音資料萬餘筆。

　　跟著業師執行過一些計畫，擔任過其兼任助理與教學工作。這裡分享一個業師要我執行的國科會計畫。

　　前置作業時，當時（2007）戲曲研究室的初步估計收藏文物近一千種、書籍萬餘冊、期刊三千餘冊、影音資料萬餘筆。業師要求我與工作小組除整理戲曲研究室已有的統計表單，同時將歷來執行計畫所蒐藏的資料重新統計並製成報表。這些分類報表的可典藏物件，除了中國大陸的崑曲文物（及訪談影音資料）及田野調查學術研究案（如金華崑曲）外，臺灣的崑曲、北管、亂彈以及地方民間（桃園、新竹、嘉義等）的音樂等文物、文獻、音像（訪談記錄）蒐藏更是豐碩，更具原創研究之價值。

　　二〇〇八年，執行「從蘇州崑曲到臺灣崑曲數位典藏計畫（I）──中央大學戲曲研究室典藏崑曲文物」[2]，將明清時期（1624-1895）至日治時期（1895-1945）典藏文物，進行藝術與圖像分類典藏，進行數位化的文物，僅有戲服、道具砌末、臉譜、模型、樂器、藝人和學者的書畫、信札，以及部分曲譜。

2　計畫全稱為「從蘇州崑曲到臺灣崑曲數位典藏計畫（I）『中央大學戲曲研究室典藏崑曲文物』數位化」，執行時間：自二〇〇八年三月一日至二〇〇九年七月卅一日。

　　於結案時，業師於數位典藏專刊《時光》公開發表〈中央大學戲曲研究室收藏、研究、與數位典藏〉一文。[3]同時該計畫入選為九十七學年研究成果優異專題計畫。同時也為二〇一一年通過的「中央大學戲曲研究室崑曲古籍與手抄本數位典藏」[4]，是對其收藏的崑曲古籍與手抄本進行預備工作，進行文獻與檔案、藝術與圖像兩類的主題典藏，包含古典戲曲劇本線裝古籍（三十七件，合計九十九冊）以及手抄本（十八件，二十三冊），除產出數位圖檔，並針對典藏品進行文字說明。此次所公開之典藏品包含清代至民國初年的刊刻、印行劇本，以及民國以後著名戲曲藝人、曲家、學者的手稿，極為珍貴。

　　當年工作期間，只要業師在旁，便會敘說過去的那些年，他如何當「搬運工」將幾十公斤重的行李箱搬運回臺灣。在整理文物時，業師往往會講述這些戲服的由來與一些崑曲典故，增長我對文物的來歷、歷史與崑曲知識的涵養。

　　我在〈臺灣數位典藏國家型科技計畫下的戲曲文物保存與數位典藏研究──以中央大學戲曲研究室為主要論述對象〉[5]一文，記錄的一則軼事：

　　　　當時正在整理一件湖藍色，上面有手繡紋樣的巾生褶子。資料
　　　　卡上只是淡淡的記載著這是俞振飛演《百花贈劍》時的戲
　　　　服……。當時業師講述這段「承諾」的湖藍色巾生褶子故事，

3　洪惟助：〈中央大學戲曲研究室收藏、研究、與數位典藏〉，收入《時光：數位典藏與數位學習國家型科技計畫拓展臺灣數位典藏計畫九十七年度數位內容公開徵選計畫成果發表專刊》（臺北：數位典藏與數位學習國家型科技計畫，2009年），頁30-33。

4　該計畫執行時間：自二〇一一年八月一日至二〇一二年十二月三十一日。

5　陳佳彬：〈臺灣數位典藏國家型科技計畫下的戲曲文物保存與數位典藏研究──以中央大學戲曲研究室為主要論述對象〉，《藝術論衡》復刊號第7期（2015年11月），頁51-75。

言道：

過去前往中國大陸進行崑曲田野調查，也曾多次與俞振飛先生碰面，也進行過正式的田野訪談錄音、錄影紀錄。大約是在九十一年末至九十二年初，又再次見面。當時，便向俞老表示：「想在台灣成立崑曲陳列室，是否可以贈送一件您曾穿戴演出過的傳統崑劇戲服。」俞老當下表示：「歷經文革，傳統戲服應該不容易找到。」在盛情請託卜，俞老示意需要找一找，便應承下這「承諾」。

返回台灣後，這件事便沒有消息。隔一年（1993年），俞老便仙去[6]，本以為這件「承諾」的戲服，就隨著俞老離去，無疾而終。直到，貢敏老師交給我一件戲服時，才將這件塵封往事喚起。

當時，貢老師說，當他前去弔祭俞老時，俞夫人托他轉交一件戲服，指名要給洪惟助教授，言道「這是老人家生前交代，要把這件戲服，交給洪惟助。」

回想此事，依稀記得當時在戲曲研究室，業師指著湖藍色的巾生褶子說：「現在它就在你們手中要進行數位典藏。」感動的是兩人閒談下的口頭之約，竟然成為這輩子最後的「承諾」之約。這件充滿暖心「承諾」之約的戲曲文物一塵不染地典藏在崑曲博物館中。

業師在中大戲曲研究室，充實工具書籍、影像、文物，不但協助研究、提升教學，不僅重視充實館藏，更從國家文化永續的經營品質，推動博物館的成立與運營，更對國際學術和文化交流有著重要貢獻。

6 俞振飛其生卒年為一九〇二年七月十五日至一九九三年七月十七日。

師生請益──研究教學生活

業師在教學上有一個原則，在介紹戲曲時，凡是不能應用在中國戲劇理論創作上的則一概不取，建立其教學體系的態度與做法。我在教授戲劇（曲）理論，先後在中國文化大學、成功大學分別開設「戲曲理論」、「戲劇文獻學與評論」等相關課程，繼承業師的治學態度，即以古人「複小座」的講學方式，承傳戲曲理論。

業師律己甚嚴，待人寬厚，提挈後進，不遺餘力。我與業師結緣已廿載有一，點滴在心，每當遇到大難題，請益於業師時，處理事務的智慧讓我大開眼界，大感佩服之餘，更是認知到愈是艱辛處，愈是我學習的地方。

附帶一提的是，業師住在臺北內湖，數十年來就是如此，家中樓上有個小小的書庫，前前後後都是書，他分門別類的收藏著，樓下有個大書桌，是我們學生去家裡請益的聚集處。

業師洪惟助教授對戲曲事業的貢獻，不僅在一切得見的著述、教學上，更在所有看不見但潛移默化的傳承精神，以及執著崑曲推廣的信念。以他的一生收藏、教學、研究與影響，為崑曲博物館建立了一個典範，在在提供所有的戲曲研究人士觀摩學習。

感恩業師的睿智，祝願

惟助吾師

壽誕快樂　闔家幸福

傳統和創新之間

——談小劇場崑劇《傷逝》

劉心慧[*]

筆者按：

　　認識惟助老師，是在研究所一年級。文化大學的中文系沒有戲曲師資，剛升上碩一，發現系上居然開了戲曲選，這讓大半時間浸淫在劇場的我非常興奮，毫不猶豫地選了課——猶記得學期末課後，在大忠館的餐廳裡和老師一同午餐，請老師擔任我的指導教授，自此打開了我戲曲研究的大門。在碩一決定了未來的路，雖然喜歡看戲，但甚麼都看甚麼都喜歡，無法拿捏研究的方向。老師說：「我主要研究的還是崑曲，跟我研究崑曲，你的收穫才是最大的！」沒跟上老師主持的崑曲傳習計畫，但是一九九四年後來臺的崑曲演出，我基本都看了，因此對當時舞臺上的演員及劇目有一定程度的認識，便在老師提出的當下，決定了崑曲研究的道路；「研究各院團的新編改編戲」這個主題，是老師指引的，只是在當時的各大院團之中，自主選定了當時較頻繁來臺演出，演員熟悉度較高也最喜歡的上海崑劇團。這篇論文是上了博士班，修老師開的「戲曲作品專題討論」的期末報告，寫得非常用心，在老師的指導督促下，眼界也較碩士班時略有長進，因此在老師八十大壽之際，腆著臉提出來共襄盛舉，並祝願老師身體健康，福壽綿長。

* 　中央大學兼任助理教授、淡江大學兼任助理教授。

前言

二〇〇三年，上海崑劇團一批青年演員由吳雙帶頭，針對崑劇的現狀作了反思，認為崑劇之所以一蹶不振，「歸其原因在於無法與時代的步伐俱進」，而解決此窘境的方法，就是讓崑劇跟上時代；「探索開拓崑曲現代戲之路，依我看便是謀求（崑劇）發展的首要任務！」[1]。這話乍聽之下，大有初生之犢不怕虎的味道。崑劇雖屢有現代戲題材的嘗試[2]，但每經演出，終是無疾而終，再不復見舞臺，在這薄弱的基礎上要重新扎根，談何容易？

這次以魯迅《傷逝》為題材：

> 之所以選擇《傷逝》，出於幾點考慮：首先《傷逝》是愛情小說，心理小說，以崑曲手段演繹，相對容易一些。其次，小說獨有的氣韻，與崑曲的韻味，較為吻合。再次，小說的情節架構並不龐大，適於我們進行初次探索。最後，小說的年代背景不近不遠，較為適中。[3]

演出省略了原著中關乎時代、關乎涓生內心對於非愛情面的考量[4]。

1 吳雙：〈探尋：把邊緣做起點〉，收錄於《傷逝》演出節目手冊。

2 上崑的現代戲，由一九七八年創團至今共排了八齣，其中一九七八至一九七九年間有《滄江曲》、《飛馬追蹤》、《春花的婚禮》、《燕歸來》、《智闖烏龍沙》五齣；一九九一年有《兩岸情》、《婉容》；及二〇〇三年的《傷逝》。這些現代戲，除去《婉容》和《傷逝》，其他明顯是為了因應政治的大環境而演出的劇目，撇去藝術表現形式不談，單因大環境的變遷，這些劇目便會因為與時代脫節而遭淘汰。

3 吳雙：〈探尋：把邊緣做起點〉，收錄於《傷逝》演出節目手冊。

4 按，崑劇沒有表達出原著愛情以外的意涵，是許多評論所詬病的，本文不在取材上多作討論，僅選擇王安祈的觀點作一概括：「……敢於選擇這類題材編為崑劇，是這戲最突破傳統之處。……小說原著寫的不只是『情的變化』，更是『人的變化』，而

雖無法體現小說獨特的男性視角，亦過分「強調柴米油鹽生計逼迫，與房東太太市井小民的外在壓力」，倒也準確抓住現實環境中，情熱到情冷間，涓生和子君的情感轉變的較小範圍的主題。

製作這齣現代戲，於形式上吸收現代觀念、現代的背景，而骨子裡仍保有崑劇的傳統。他們認為，編演這齣戲最要緊的是：「把觀眾吸引進來，讓他們看到我們戲曲裡好的東西。」[5]

這樣的目的究竟達成了嗎？將小劇場概念加諸崑劇，產生的又是甚麼效果？《傷逝》在這樣具爭議的外包裝下呈現，還是齣崑劇嗎？本文從「小劇場」演出著手，以其舞臺呈現為主，討論在傳統和創新之間，小劇場崑劇演出的意義。

一　崑劇走進「小劇場」

具實驗性質的「小劇場崑劇」是《傷逝》嘗試的劇場模式，也是它藉以宣傳的手法之一。「小劇場」，一個大家習以為常，卻通常又不知所以的用語，它究竟是甚麼？

（一）西方現代劇場的表演模式

小劇場戲劇，英文原是 Experimental theatre，更準確應該翻成「實驗戲劇」[6]。在西方，它是反傳統、反商業性的；到了中國，因

劇本過分強調柴米油鹽生計逼迫，與房東太太市井小民的外在壓力，同時，小說是從男主角的視角切入，崑劇雖也設定回憶，卻因回憶過往的實演，而無法凸顯小說選擇男性視角的複雜意圖。」見王安祈：〈姓不姓崑不重要〉，《表演藝術》第133期（2004年1月），頁37。

5　《崑劇《傷逝》表演報告》〈涓生篇〉，《上海戲劇》第234期（2003年4月），頁24-27。

6　田本相：〈近十年來的中國小劇場戲劇運動〉。收錄於王正、田本相主編：《小劇場戲劇論集》（北京：中國戲劇出版社，2002年），頁7-15。

為背景、政治、觀演環境等種種因素的不同，對於小劇場的運用，也就產生種種歧異。它首先是用於話劇，再被戲曲吸收運用，它的特質究竟是甚麼？

小劇場的內容以及形式，到現在都是一個有爭議的藝術概念，撇開諸多關於它的起源不談，在此就幾個關於小劇場比較具體的說法，加以討論：

> 小劇場戲劇，乃是除了在小型室內劇場演出這個條件之外，還因演出空間窄小、觀演距離貼近、觀眾席與表演區界限比較模糊、觀演空間關係可以靈活變化，而必須在劇本創作和演出藝術等各環節上體現出自身審美特殊性的一種戲劇藝術。[7]

由「演出空間窄小」、「觀演距離貼近」、「觀眾席和表演區界線模糊，空間關係可靈活變化」的外在形式，說明小劇場的概念，然而為了實現觀演的距離接近、界線模糊，就一定要在窄小的空間中演出嗎？這兩者並沒有絕對的關係。

> 小劇場實質的意義在於突破傳統劇場──尤指文本式或鏡框式的表演法的限制，企圖尋找劇場更多的可能性，打破舞臺與觀眾的藩籬，藉由表演來完成意念的傳達，而不僅是娛樂的效果。是故，今日所稱的「小劇場」是劇場的一種流派、種類或是運動[8]。

將傳統劇場「文本式」和「鏡框式」的手法特別提出來說明小劇場的

7　引自康洪興：〈小劇場戲劇藝術規律探尋〉，《戲劇文學》（1994年5月6日）。

8　〈什麼是小劇場〉，http://vm.nthu.edu.tw/arts/shows/theater/whatlittle.htm。

突破。突破是為尋找更多可能。這裡強調了「打破舞臺與觀眾的藩籬」和「藉由表演來完成意念的傳達」，所以重點並不單在舞臺上，還在表演者或者劇作者的身上——若是反文本（anti-text）[9]趨向者，當然重點更是聚集在表演者如何表演。因為各家的突破方式各有不同，且又成為一種風潮，所以此處用流派、種類、運動來形容，但這三個名詞的定義卻有差別，明確的界線究竟在哪兒，還是有待商榷。王曉鷹認為：

> 「小劇場戲劇」既不是一種戲劇風格，也不是一種戲劇流派，也不是一種戲劇觀念，它只是戲劇藝術的一種生存形態……就如同大劇場一樣能夠接納各種風格流派，各種觀念方法的戲劇演出，包括傳統的或實驗的，寫實性的或非寫實性的，純藝術的或商業性的等等，總之，「小劇場」是一個有高度變通能力、相容並蓄的，開放的劇場空間。[10]

這是從本質上去解讀小劇場，一般提到的空間小、舞臺小、觀眾席少、演出時間短，只是一些小劇場的表面特徵，無法真正體現它的本質，正有如在一般傳統劇場演出，即便空間再小、舞臺再小也只能說「劇場小」，最重要的還是對傳統的突破，造成另一種戲劇藝術的生存型態。

　　以上，由各個不同的角度看待小劇場戲劇[11]，當然，並不是每一

9　按在美國和某些歐洲劇場，一九六〇年代目睹一場針對文本的優勢與劇作家的權威而展開的造反運動。引自Catherine Diamond著，呂建中譯：《做戲瘋，看戲傻——十年所見臺灣劇場的觀眾與表演（1988-1998）》〈序文〉（臺北：書林出版公司，2000年），頁8-11。

10　王曉鷹：〈小劇場戲劇藝術特質辨析〉，《戲劇藝術》（1994年3月）。

11　按雖然小劇場戲劇讓人覺得莫衷一是，但大致還是有些認同點。日本演劇評論家扇

齣小劇場戲劇對傳統的突破都有意義，很多時候只是外在物質上呈現
而已。總之，它就是一個各種觀念方法的嘗試或者實驗。而《傷逝》
打著小劇場的旗號，主要也是突出它的實驗性質。

（二）家班演出形式

理順西方劇場概念之後，回顧明清崑劇盛行時，家班演出的劇場
模式：一是廳堂演出，二是船舫演出。廳堂演出的基本形式為：

> 廳中三面設宴席，中間鋪上紅氍毹變成舞臺，一面通外廂兩側
> 供樂隊和扮戲用[12]。

以一方紅地毯來設定表演區，表演者和觀眾的距離近，要彼此互動極
為容易。而觀眾，是圍繞在表演區的三個方向，只剩下一面是提供場
面和出入之用，不似鏡框式是平面的視角。

因為是家班──私人所擁有的家庭戲班，所以觀眾都是家班擁有
者的親友，人數不會太多；更甚者，有的家班主人自家家班演出是不
讓親友賓客觀賞的，在這種獨享的情況下，觀眾更少。

這裡，可以發現一個很有趣的現象──現在傳統戲曲大多在現代
化劇場中演出，這是因為受到西方劇場的影響而做了「現代化」的改
變。九〇年代之後戲曲舞臺大製作風行，使得戲曲小劇場在其中顯得

田昭彥將小劇場戲劇歸納為七點：1.演技的變革；2.劇本結構的轉變；3.觀眾參與；
4.改革劇場構造；5.反劇場性；6.非劇團性；7.作為戲劇運動的重新崛起。這些觀點
雖不乏爭議之處，但主要精神是不錯的。

12 按此為廳堂式演出之基本模式。家班盛極之時，有些豪門巨富還特意建造了適合戲
曲歌舞演出的大廳，大廳以拱斗抬梁，偷其中四柱。還有家班主人在私邸構築戲
臺──如此，就屬於萬年臺的方式。見陸萼庭：《崑劇演出史稿》（上海：上海文藝
出版社，1980年）。

容易受到矚目。這個現象發生在劇場現代化的數十年後，小劇場戲劇在中國風行，它的幾個外在的形式包括「觀演距離貼近」、「觀眼界線模糊」、「劇場小」、「觀眾少」以及對鏡框式舞臺的突破，這些形式上的突破正和傳統家班的廳堂式演出形式一致。

現在崑劇採取小劇場模式呈現，是否意味著一定程度演出模式的復古？在二十世紀初期，中國一味模仿吸收西方表演方式和布景，連舞臺也同樣改變成為鏡框式，並普遍地使用。在西方追求表演方法的革新和突破的潮流東漸後，中國一味地隨之跟進，在不斷追求創新的同時，其實觸及到的卻是自己的本來面目。

小劇場戲劇之所以會在中國興起，其原因和外國小劇場反商業性恰恰相反[13]，中國想要擺脫商業機制和「傳統戲劇文化」的束縛，所以有了小劇場戲劇的產生，不單是話劇面臨了瓶頸，崑劇面臨的生死存亡的問題比話劇更為悠久漫長，為了生存，崑劇嘗試過各種各樣的手法，當然歷經過「戲曲現代化」的階段，如今借鑑話劇的小劇場經驗：「戲劇人對戲劇自身的超越，目的是保持戲劇的新鮮感，增強對觀眾的吸引力，既挽回戲劇也挽回觀眾」[14]，在如今崑劇「沒市場」，以大投資、大製作招攬觀眾的大環境底下，小劇場的演出模式，的確是另一種將崑劇打進市場的好方法。

13 小劇場戲劇在國內的興起，並不是國外小劇場藝術觀念和技法的簡單橫移，而是在近年來日益明顯的戲劇危機面前，戲劇藝術家們強烈地感覺到戲劇藝術生產體制和傳統戲劇文化的雙重束縛，而欲衝破這種束縛的一種自覺選擇。見簡光：〈小劇場戲劇的意義〉，《中國文化報》，1989年9月3日。

14 〈論中國小劇場戲劇的創造性〉，http://yule.sohu.com/2004/05/19/40/article220184034.shtml。

二　《傷逝》中崑劇傳統面貌的呈現

一齣小劇場戲劇模式，在現代背景習下所懷抱的宗旨是「對崑曲本體的精神進行一次探尋」，繼而「解決一些繼承與發展、傳統與創新間的矛盾與難題[15]」的崑劇，究竟如何呈現？在傳統和創新之間，究竟是如何抉擇的呢？筆者就這齣戲所展現的風貌論述之。崑劇《傷逝》主要保留了說白的音樂性及表演程式上的傳統。

（一）說白音樂性的恢復──韻白和方言白

自戲改之後，取消了戲曲現代戲中引子和韻白的使用[16]，《傷逝》打破了這項「慣例」，在廿世紀近現代背景的劇目中，說起韻白：

> 在《傷逝》裡的現在時空，譬如「我回來了」就用普通話說；當我沉浸在回憶中時，就全部用韻白。因為韻白有一種過去時空的感覺。[17]

當演員穿上長袍皮鞋西裝褲，或短襖長裙出現在臺上，口中說著韻白，給予熟悉戲曲的觀眾一份熟悉和親切。許多戲曲新編古代戲為了要貼近觀眾、營造時代感，已然忽視或淘汰韻白；這齣標榜實驗性質的現代崑劇反其道而行，恢復了韻白的使用。

15 吳雙：〈探尋：把邊緣做起點〉，收錄於《傷逝》演出節目手冊。

16 在廿世紀的戲曲改革以來編演的現代戲，無論哪個劇種，一律廢止了引子和韻白，之所以這樣做的原因是在於：是否符合生活表象真實，像生活中的說話方式為標尺來進行衡量；但隨之則是大大閹割掉了戲曲唸白的音樂性，改造戲曲「無聲不歌」的特徵。陳多：《戲曲美學》（成都：四川人民出版社，2001年），頁95。

17 引自《崑劇《傷逝》表演報告》〈涓生篇〉，《上海戲劇》第234期（2003年4月），頁24-27。

在劇中的「現在」時空，涓生說的日常生活中的普通話──在舞臺上呈現者，自然是生活的誇張，是以「話劇」的說白方式呈現，也是舞臺上最貼近日常生活的一種表現方式，但當這樣「生活化」的說白一下連接到唱腔時，難免呈現一種不協調的斷裂感，比如劇中一開場涓生用話劇白：「這鞋聲──像是子君的呀。」接唱【香柳娘】時出現。當然不只在此劇此處，任何話劇白接唱，都會有這種斷裂感產生。

涓生沉浸在回憶裡的時空仍舊是「現代」，一些語彙是傳統戲中不曾使用的，最明顯的就是用韻白說「我愛你」，恍然間著實令觀眾產生時空錯亂的不協調感。其他尚諸多如：「我如今是只有你了，只有這愛了。」、「你還愛我嗎？」、「那愛呢？」這樣完全不同於傳統戲的道白方式，卻正也是魯迅〈傷逝〉的年代與傳統戲年代最大的差異──當現代同古老產生碰撞，自然會有不協調、或是新鮮的事物產生，這都需要時間和經驗去磨合。

子君，是活在涓生回憶裡的人物，因為時空的因素，所以她從頭到尾說的都是韻白。

另一個引人注目的是房東太太的蘇白。蘇白強烈的地方色彩，和通俗性，除了凸顯了房東太太的氣質身分；更重要的是，在幾齣新編古裝大戲中被京白取代的具有崑劇特色的蘇白被恢復，也替《傷逝》增添了一抹濃重的崑味。

（二）崑劇表演程式的充分運用

除了音樂性說白的恢復，其他表演程式上的「復古」，在《傷逝》中也是十分凸顯的。

1 行當的保存與突破

崑劇的家門行當十分嚴格，今日新編戲卻為了追求更準確的表現

人物，常打破行當的區分。現代戲中，身著時裝的人們更無行當可言。尤其是小生，小生的大小嗓運用與現實生活中男性差異太大，就算小生行當的演員擔任演出，也不用小嗓，全以大嗓演唱。

《傷逝》是第一個以小生行當為主角的現代戲，既恢復韻白，也恢復行當，那麼涓生說話就如同傳統戲一般是大小嗓兼用。若再要細分家門，以他的年齡和性格上的憂鬱、懦弱、不負責任，經濟仕途上的不得志，當是在巾生和窮生兩者之間。

而女主角子君，則在「性格上，給子君加了些小花旦的俏皮，減了些閨門旦的典雅」[18]，相對於涓生的憂鬱，子君則顯得熱情、活潑、小動作也多，除了房東太太在劇中的幾個穿插還起到一些插科打諢的作用，《傷逝》的熱鬧氣氛基本是由子君帶動。

房東太太是由丑腳應工的胡剛飾演，戲甫開場，便是他的大段蘇白[19]，先帶出自己的生活，再提及房客，於是將話題繞到涓生及子君身上。不但生動逗人，還兼具「副末開場」的效果。一開始，她像是插科打諢的逗趣人物，然而隨著劇情的進展──在涓生的回憶中，兩個人的戀情因為現實生活而發生變化；房東太太自以為穩當的正房地位亦隨之岌岌可危，悲劇由是而生。形象庸俗逗趣的實質是，展現小市民婚姻的現實面，來映襯這對年輕人的愛情生命。

以丑腳來擔任房東太太，基本突出她俗氣的形象，加強演出效果。縱是如此，除去氣質上的差異，這個腳色的本質和悲劇遭遇，如實的反映了現實生活中的女性。與傳統戲中彩旦完全逗趣或負面的形

18 見沈昳麗：〈我守候的人物──子君〉，收錄於《傷逝》演出節目手冊。

19 「〔對觀眾〕人生如夢真無聊，還是麻將最逍遙。喔喲，昨日打了一夜的麻將，打得腰酸背痛。欵，我這陣子麻將！只看到他們的錢是骨碌骨碌滾進來，我的錢碌骨碌骨滾出去！輸得厲害！再說自從前幾個月住在這裡的那對小夫妻搬走之後，我這裡的房子空關很久了。房錢也收不著。真倒楣！不說了……」。見張靜《傷逝》劇本，上海崑劇團。

象是有差異的：

> 從形體上，我沒有照搬傳統丑角的表演，而是將大量傳統程式
> 作貼近生活化的表演，讓觀眾覺得這是一個生活在他們身邊的
> 女子，就如同感受她的可恨、可憐與可悲。[20]

採取生活中的表現手段來豐富腳色，其實也就是在行當的規範之中，
將腳色的形象作一個縱向的挖掘，使其更具體而有深度

> 在表演中融入了現代生活化的動作，但仔細想想這並不是甚麼
> 革新，因為對丑行來說，其表演相對其他行當本來就更生活
> 化。因此，貼近生活並不是所謂「創新」，從某種意義上說，
> 卻是丑角的「傳統」。[21]

相對於上崑在幾齣大型新編古代戲中對於行當的處理，《傷逝》作為
一齣現代實驗劇場崑劇，在處理傳統和創新之間的尺度拿捏的問題
上，謹慎了許多。

2 合歌舞以演故事——曲牌的處理及服裝、道具的運用

「歌」的部分，除了上述的音樂性念白，《傷逝》依劇情的轉變
分為四場，唱腔按照曲牌體演唱，筆者以表格方式將四場的宮調曲
牌逐一整理，觀其運用及其與戲情之聯繫，請參照附錄表格，本劇的
唱腔，仍是按照曲牌的套數填寫，只在其中作了裁剪，曲子唱得並不
完整。

20 見胡剛：〈打從心底亮起來〉，收錄於《傷逝》演出節目手冊。
21 見胡剛：〈打從心底亮起來〉，收錄於《傷逝》演出節目手冊。

　　宮調的轉換，一是在切換時間、場景及思慮不同之後轉變；二是前後情緒有明顯的變化，曲牌宮調亦隨之轉變。這期間沒有【引子】或【賺】作為起始或鋪墊；引子在開場引領觀眾進入劇中情境，為符合現在觀眾欣賞的習慣和時間限制，也為了使曲牌更精練地運用，不使過於拖沓，這方面的刪減和改動有實質上的需要。

　　關於「舞」，首先是「舞具」[22]；在二十世紀之後，生活環境和穿著裝束發生急遽的變化，傳統的「歌舞之衣」如果套用在現在時空的劇情當中，將是不倫不類，當然必須要做改變。《傷逝》採用的手段是完全按照當時的裝束打扮，如實的呈現真實生活，此處，對於現實生活加以誇飾、美化的「歌舞之衣」已被改變。舞具既已不同，舞還能維持原貌嗎？一向接受傳統的訓練，面對這樣的改變和衝擊，演員必須如何面對？飾演涓生的黎安說：

　　　　我覺得排這個戲，最大一個問題就是形體，真是沒有厚底，沒有了水袖，怎麼辦？現在，一走路就會很自然地去鉤腳面，但是又一想，不對，我穿的是皮鞋。——有很長一段時間融不進去。真的，我還得從頭開始。我平時怎麼走，舞臺上也怎麼走，盡量生活化一些。還有就是水袖，沒有水袖一點都不會動，怎麼辦？就這麼指來指去？肯定不行，畢竟還是戲曲嘛，你還得講究身段。特別是崑曲，要載歌載舞[23]。

22 陳多的《戲曲美學》對傳統戲曲用了歌舞的舞具、服飾，有精闢的說明：「傳統戲曲的服裝既不是生活服裝的模仿與再現，也不是在此基礎上進行了一般服飾的加工，而如李笠翁所稱，實質上是「歌舞之衣」。色彩的鮮明調和、花紋的豐富精美，本身已成為具有整齊、勻稱、節奏、線條等形式美因素的造型藝術，而水袖、雉翎、帽翅、靠旗、鸞帶等等，更是便於加強動作節奏感、韻律感的舞具。」見氏著：《戲曲美學》（成都：四川人民出版社，2001年），頁128。

23 引自《崑劇《傷逝》表演報告》〈涓生篇〉，《上海戲劇》第234期（2003年4月），頁24-27。

「崑曲，要載歌載舞」明白表示《傷逝》這個現代戲，不同於以往現代戲往往將「歌」的部分刪減淡化，「舞」的部分因為配合生活真實，也僅在唱的時候配合些許舞蹈化的動作，表演模式已然偏向話劇。上崑從《婉容》開始，已然更注重崑劇的舞容歌聲，《婉容》雖然唱腔是非曲牌的長短句，但在舞的部分，大量運用旦腳傳統身段。情節平淡，甚至可以說是全無情節，追溯回憶的婉容身著旗裝[24]，對六旦應工的梁谷音來說，並無表演上的窒礙。

在《傷逝》的旦腳方面，「造型上，我給子君設計了兩條可愛的小辮子，凸顯她的清純……表演上，將戲曲程式自然化、生活化，重新規範化。[25]」表現歌聲舞容，面對的問題不如小生行當這樣大，模式與《婉容》比較接近。

在小生行當，厚底、水袖，以及與旦腳的互動，都需要重新考量：

> 表演上，我運用了圍巾來代替水袖。畢竟我們還是表演戲曲，還得講究身段。特別是崑劇，更要表現出她載歌載舞的特性。在第一場涓生向子君求婚時，由於這是兩個人締結海誓山盟，所以我大量運用了圍巾這一道具來表現愛情初始時的纏綿緋惻。[26]

以圍巾代替水袖，的確是一個非常巧妙的化用，好處是它可以比水袖更親密的表現兩個人的肢體接觸，「在圍巾的搭裹中把兩人熱戀時的甜蜜以歌舞的形式表現出繾綣深情來」、「圍巾的拋、甩來表現兩人的

24 最後一場戲還換了睡袍在場上表演。

25 見沈昳麗：〈我守候的人物——子君〉，收錄於《傷逝》演出節目手冊。

26 二〇〇四年十月十八日，筆者於上海崑劇團資料室訪問黎安。

無邊冷漠」[27]，而圍巾的「搭裏」和「拋」等手段所達到的效果，是由傳統的水袖衍生出來，並結合當今生活加以誇飾。這的確為戲曲現代戲總是停格於「話劇加唱」的「舞」這方面邁出了一大步，但是，圍巾能否真正真正取代水袖，抑或只是一時新鮮的嘗試，或者另有物件能達到同圍巾一般的取代效果，卻不是一齣《傷逝》可以定奪。

三　崑劇《傷逝》嘗試的創新

導演以「工作坊式的排練方式」來排演《傷逝》[28]，說白了是「把本子扔掉，導演在下面提示，我們就根據對本子的理解，發揮想像」[29]，這樣的排演方式對戲曲演員來講是一種新的嘗試[30]，已然是

27 飾演涓生的小生演員黎安說：「表演中，我吸取了傳統折子戲《牡丹亭‧驚夢》中的水袖表演，和《牡丹亭‧幽媾》中的長綢的表現手法，把這些全化成圍巾來表現。在這一場中，圍巾成了涓生與子君兩個人愛情的一條「紐帶」。通過纏綿的唱腔與親密的肢體動作，在圍巾的搭裏中把兩人熱戀時的甜蜜以歌舞的形式表現出纏綣深情來。而在最後一段戲中，在歷經現實的磨難後，涓生與子君兩人相對盡是無言，通過悽寂的曲文與錯身的肢體，我運用了圍巾的拋、甩來表現兩人的無邊冷漠。最後通過肢體的旋轉與跪步、僵尸等藝術手段結合、交叉的使用來外化涓生內心的獨白與對子君的懺悔。使一長段的獨白更豐富、更有力度。」2004年10月18日，筆者於上海崑劇團資料室訪問黎安。

28 按，《傷逝》〈導演闡述〉中提到「工作坊式的排練方式」的特點即：「拋棄了劇本對於一些細枝末節的不必要的嚴格規定，利用文本框架和主題在排練場進行一系列即興的實驗。它的優點是具有開放性和自由性，容易激發創作人員的創造性，益於創新。」。

29 引自《崑劇《傷逝》表演報告》〈涓生篇〉，《上海戲劇》第234期（2003年4月），頁24-27。

30 關於嘗試的過程，黎安這樣描述：「（導演）他先跟你像做遊戲一樣的，我閉著眼睛，然後劇組人員隨便對我做什麼動作，打我也好，摸我也好，用各種各樣的形體動作來刺激我，當我眼睛睜開，導演再用語言來刺激我。因為戲曲演員有可能表現比較含蓄，只要表演到六、七分就可以了。但這個戲就要求你表現到十分，否則觀眾就會覺得你很假。導演就是用一種話劇的排演方式來訓練我，把我內心的東西爆發出

訓練話劇演員的手法。崑劇本身極強調抒情性，演員對於劇中人物的詮釋尤為重要，傳統戲先熟悉劇情程式，最後才進入人物。這個過程，在此已完全顛倒。小劇場較一般劇場接近觀眾，雖說情感更容易交流，更容易感動人，卻也因為距離的接近，更容易顯出破綻。一般劇場的「舞臺腔」到此容易顯得做作，必須縮小動作幅度，使得表現更加自然。所以，話劇的小劇場還有一個因素，演員演技的重新訓練和探索[31]。

而崑劇有此必要嗎？當這個原本為了貼近時代而走進現代劇場的劇種，再度回歸了外在形式上接近於古代劇場的演出模式，在表演模式、尺寸的拿捏、對程式的運用，理論上或許不需要改變。

而實際上，當崑劇走進現代化劇場，縱然程式不變，為了適應周圍環境，演出尺寸必有所不同，除了舞臺模式的相對復古，為了「與時代的步伐俱進」，勢必有新元素的加入[32]。把崑曲拉近新事物、嘗試新元素，這其實是上崑一直在嘗試的，只是如何拉近兩者間的距離、如何套用新元素，常常一不小心，便被新事物主宰而顯得不倫不類。

來，當時一段戲排完，我覺得整個人像癱掉一樣……我們不是先設計身段，而是先抓感覺。有了感覺再慢慢找。那時候，我們找了很多，最後篩選下來就是現在戲裡的那些。」引自《崑劇《傷逝》表演報告》〈涓生篇〉，《上海戲劇》第234期（2003年4月），頁24-27。

31 按，幾乎在所有的上海小劇場戲劇中，演員的表現仍舊採用傳統的方式，只不過在程度上存在一些或是偏向再現或是偏向表現而已。

32 按，參與《傷逝》的演員，對崑曲新元素的創造，懷抱有強烈的企圖心，飾演涓生的黎安說：「戲曲都有一種程式化的東西，加入一些新的元素為戲曲所用，因為現在演來演去就是這些手段。時代在發展，不斷有新事物出現，如果不斷地能把崑曲拉近新事物，我想我們的戲曲也會有新的生命。」見《崑劇《傷逝》表演報告》〈涓生篇〉，《上海戲劇》第234期（2003年4月），頁24-27。

（一）話劇與崑劇表演方式的混合

通過導演的排練方式，演員在表演中被刻意的帶入了話劇的表現手法，這已非傳統崑劇的表現方式，正如黎安所言，「因為戲曲演員有可能表現比較含蓄，只要表演到六、七分就可以了」，傳統戲曲表現情緒的比較含蓄的原因，筆者以為當有以下幾種：一、有身段和唱腔的襯托。這些戲曲獨特的表演程式，往往是生活的誇張表現，演員必須適度的掌控程式與情緒上的尺寸，方不使表演顯得過於誇張。二、傳統劇場的觀演距離近，情緒上過度的誇張，自然會顯得煽情有餘而典雅不足。三、戲曲演繹的是中國古代的故事，傳統中國文人表現情感的方式一般較為內斂。

當表現的時空從古代跨越到現代，適宜表達含蓄婉轉的意境的崑劇，有了相對於原有性格的激情處理：

> 子君：〔於絕望中的一絲希望〕涓生，我只問你一句。你還愛
> 　　　我麼？
> 涓生：我！
> 子君：你還愛我麼？
> 涓生：我！
> 子君：你還愛我的，你還愛我的——
> 涓生：不愛了。
> 子君：不愛了？！喔，不愛了。不愛了，不愛了，不不不愛了
> 　　　呀——

沈昳麗將想保有最後一絲希望的子君，那種迫切、亟欲確認，最終是絕望的轉折，從極激動到遭受極大打擊後呈現的麻木，體現得十分淋

漓盡致，使得這齣基調沉鬱的戲，多了煽情的色彩，這是一種情感的具象化——藉由演員情緒上放的表現，將劇中人的情感一表無遺。這樣激動的情緒表現，在傳統崑劇中見不到，是直接將話劇的表演方式吸收進來，已非傳統六、七分的情緒表現，而是「這個戲就要求你表現到十分，否則觀眾就會覺得你很假」；但情感作足了，至於小劇場中，是否容易過？情緒上的感染力，於戲曲演出很重要，不足則難以打動觀眾；過則流於煽情而失去韻味。

現代戲首先因為時代生活改變，演員自然而然地想運用比較貼近現實的表演手法以感染觀眾，第一步是學習話劇的寫實表演。話劇沒有程式化的音樂和舞蹈輔助，幾乎完全靠演員誇張的情緒和口白來帶動氣氛，將這個表演方式移植到崑劇，是否會產生尷尬的現象？

上崑的演員為求演出深入人心，在表演手段上會吸取話劇或京劇的表演方式，以求更貼近現在的生活，傳統戲中最顯著的例子就是計鎮華在〈吃糠遺囑〉中的表現。相對說來，《傷逝》是在枝微末節處運用了話劇手段，他在臺步、演員互動、身段以及整個舞臺調度上有一定程度話劇化，這與其在韻白、方言白的運用及戲曲身段的融合，堅持秉持由「崑劇本體」出發的理念，使得初步解決了崑劇現代戲一直只是「話劇加唱」的危機的初衷，恰成相反的對應，同時也凸顯一個問題，當崑劇本體融入了話劇的表演方式，怎麼樣才能體現得更無鑿痕。

（二）意象化的處理

意象化本來是戲曲表演的一個特點，在吸收現代思維後，在表現的手法上與傳統也有了不同。

1 時空的標記——皮箱和傘

涓生撐傘冒著大雨，來到昔日與子君共住的舊屋，放下手裡的皮

箱和傘（在舞臺左上方表演區），茫然四顧……進入劇情，當觀眾的
情緒隨著劇中人之離合悲歡而起伏激盪。最後，當涓生又回到最初放
下的皮箱和傘邊，這點明了──雖然房東太太間或穿插說了幾句租房
及家中瑣碎之事；實際上，涓生仍在同樣的房內，甚至是同樣的角
落，甚麼都沒有發生。

　　這種具有象徵意義的手段，也許容易被觀眾忽略，但他實際點出
了整齣戲的時間和空間。

2　抽離的第三者──大提琴手

　　利用大提琴低沉的樂音，烘托整齣戲的悲劇氣氛，這樣的手段
比較常見，特別的是演奏大提琴的大提琴手，他所在的位置十分顯
眼，有些場次甚至是在表演區後方的中間。這樣明顯的位置，導演的
意圖是：

> 今天的觀眾他看到一個大提琴出現在一個非常傳統的崑劇舞臺
> 上，他肯定會感到非常驚奇，然後，我們用我們的編排，用我
> 們的大提琴投射出的、和崑劇不相牴觸的意蘊，讓他來認同這
> 種手法。[33]

導演的想法可以理解，但對於一齣具有實驗性質的小劇場崑劇，背景
又是現代，首先它的標目就已經不是傳統的了，又何來「非常傳統的
崑劇舞臺」？又「大提琴投射出的、和崑劇不相牴觸的意蘊」，究竟
是甚麼意蘊？是大提琴沉鬱悠遠的音色體現，與《傷逝》相符？還是
大提琴的外在形象擺在那兒，特意營造一種中西相容的氛圍？有人認

33 轉引自張啟峰：〈在小劇場中，聞笛──實驗崑劇傷逝初看〉，頁17。

為，這只是在演出中「對觀眾的視線造成干擾」[34]，這是一種欣賞習慣的問題；從前崑劇演出的場面，就是陳設在演表區後方的正中央，《傷逝》中大提琴手的位置倒是不謀而合。

比較折衷的說法，他就是一個意象的表現，可以任由觀眾想像，大提琴手「是一個旁觀者兼樂者，但他不說話，不介入演出，不要把他具體化，可以隨意去想像」[35]。

尚有如紅色髮束既可象徵婚姻，又代表死亡。這些手法與程式化的意象表演，或以一個物件貫穿全劇，作為愛情、團圓憑證的傳統表現大有不同。

結語

在創新中不經意走回傳統；在傳統的堅持下，仍徘徊如何創新。這是筆者對上崑劇《傷逝》在舞臺和表演上所下的註腳。

《傷逝》最主要的討論話題──究竟是不是一齣崑劇，這代表其濃重的實驗性質，無論是在唱腔曲牌、大量傳統程式的運用、化用傳統一桌二椅的布景……等方面，是將偏離軌道有些遠的新編戲拉回崑劇，也是將現代的手段吸收進崑劇，為其所用。胡剛有這樣的體會：「從創新中尋找傳統，我想這才是真正的目的」[36]。繼《傷逝》對於傳統崑劇程式運用的恢復，隨之而來的幾個問題有：

第一、韻白在本劇中之所以運用成功，其原因有二：一是區隔時空，營造氣氛。二是《傷逝》的時代距離今日仍有一段距離，服飾及生活仍舊與現代人有些差別，儘管大量運用韻白，仍不感覺彆扭；但

34 見張啟峰：〈在小劇場中，聞笛──實驗崑劇傷逝初看〉，頁17。

35 二〇〇四年十月十八日，筆者於上海崑劇團資料室訪問黎安。

36 見胡剛：〈打從心底亮起來〉，收錄於《傷逝》演出節目手冊。

是，以後的崑劇現代戲呢？這樣的手法能夠持續沿用嗎？當時空推近到現代，仍舊保持韻白，那肯定是不可能；那麼就算時代仍然保持在近現代，又要以甚麼樣的方式來維持說白上的音樂性呢？

第二、圍巾是《傷逝》中最突出的道具化用，圍巾在近現代雖是衣著上常見之物，但終不及水袖來得平常，偶一用之可達到極好的效果，卻不好常用。圍巾終是不能取代水袖在戲曲中的地位，崑劇現代戲想要保持「合歌舞以演故事」的形貌，仍需要繼續努力。

另外，小劇場的崑劇形式，可以視作對當今崑劇（或者戲曲）大投資、大製作風尚下的一種反思，在各色華麗炫目的外在形式的堆砌下的劇作外，另闢一條找回自己劇種本色的蹊徑。

附錄　新編崑劇《傷逝》曲牌唱腔運用表

第一場：兩人私定終身

宮調	曲牌	腳色	聲情說明	備註
喜遷鶯	南正宮引子	幕後	舊地重遊，嘆往事不堪回首，以惆悵無奈的氣氛，引涓生上。	
香柳娘	南南呂宮	生（涓生）	由恍然聽聞的鞋聲，將時空切換到過去。情境由悲傷感嘆，轉變為企盼等待，等待子君的到來。	時空由現代進入回憶 南呂宮──感嘆傷悲
滾繡球	北正宮	生旦（子君）	對突破舊禮教、重建新生活充滿期待。歡快、激情轉為纏綿。	兩人見面。氣氛改變，宮調亦變。 正宮──惆悵雄壯
脫布衫		旦	歡快的表示「似這等自擇佳偶縱死也歡」。	
小涼州		仝	激動的立誓：「縱天地坍情離也難，縱頑石劣這愛意彌堅」。	
小涼州（么篇）		旦幕後	堅定的表明：「這是我自挑自選，縱一朝情冷意闌珊，那期間也沒個怨」。	

第二場：對生活產生惶畏

宮調	曲牌	腳色	聲情說明	備註
忒忒令	南仙呂宮	全	感情因現實生活產生了質變，兩人皆感到茫然惆悵而心灰。	仙呂宮──清新綿邈
園林好		全生	感到子君對生活產生了惶畏，「待要相慰，又怎相慰，這心坎上忽生出一種累。」氣氛壓抑而沉鬱。	

第三場：爭執

宮調	曲牌	腳色	聲情說明	備註
石榴花	北中呂宮	旦	責備涓生窮酸，只知終日埋頭把書譯，不知人情。	中呂宮──高下閃賺
鬭鵪鶉		生	不服子君指責，反譏她不知兩人同舟共濟，只曉得做飯籌錢，與人爭嫌鬥氣。	
上小樓		旦	氣憤委屈，終日裡遭勞家務，還要吞聲忍氣任人欺。	
泣顏回	南中呂宮	全	爭吵之後，忽地心淒，怕舊時恩愛，一去難追。	氣氛由吵得激烈，急轉為冷靜而徬徨。
朝天子	北中呂宮	生	勸說因何生事而失去理智的子君：「人生事又怎能萬般如意，為生存難免要把頭低」。	

第四場：愛情幻滅

宮調	曲牌	腳色	聲情說明	備註
漁燈兒	南〔小石調·漁燈兒〕套	全	悲痛情感的流逝，「只怕是苦時光磨滅了情，把昔時熱早翻做了冰」。	小石調——旖旎嫵媚
錦漁燈		生旦	兩人對這段愛情，各持心思，子君依舊抱持著希望，而涓生卻「早已是覓向心頭無處尋……也爭不過一粥一飯一瓢飲」。	
錦上花		旦生	經過一番掙扎，兩人各自對這段愛情下了決心。子君決意維持這真切切的情；涓生卻覺得於生計，情感衹是虛妄得「再裝不下這一個情」。	
錦上花（前腔）		生	說不出以往的誓言，掙扎中說破已經不愛子君的事實。	
鴈兒落	北雙角調	生	說出事實，頓覺心上一鬆，但隨之而來的卻是依舊黑影重重的前路。	說破「不愛了」的事實，子君離去後，轉換宮調。
得勝令		生幕後	遍尋不著前路，又聞子君死訊，涓生絕望地不知該何去何從。	雙角調——健捷激裊

不到園林，怎知春色如許

陳怡伶[*]

　　轉瞬之間與恩師之間的師生情誼已過兩紀（二十四年），細細想來箇中因緣不可思議。我是民國八十七年（1998）從中部南投考上北部陽明山文化大學，當時念的是哲學系，大二時轉去了中文系，因緣際會之下旁聽了老師開的中國戲曲史課程，也是那時候才認識了戲曲之母——崑曲，可以說是老師引我入的戲曲之門。再後來，幾個熱愛戲曲的學長姐帶著我去看遍當時臺北上演的京劇、越劇、崑曲各大劇種戲團來臺演出的戲碼，名角薈萃如裴豔玲、石小梅、茅威濤、尚長榮、蔡正仁、計振華、岳美緹、王芝泉、梁谷音……等，我就如劉姥姥入大觀園般大開眼界、目不暇給；於是，我的大學生活從此圍著戲曲打轉：看戲、學戲、上洪老師的課，每每於散戲時飛奔趕搭末班公車，卻甘之如飴。那時的我，還猶如杜麗娘般在花園邊上羨慕著繁花盛開的美景，但仍未深究其中。大概是到我碩士班一下時，當時透過學校在中央研究院裡工讀領著研究生助學金，眼見獎助的期限將到，內心煩惱著該去哪找相關研究工作來維持生計。也許是我與老師的心有靈犀，更或者是老師細心地念想，在那樣盛夏的午後打給我一通電話，老師在電話中說的是一派輕鬆，大意是要我下學期開始去他在中央大學的戲曲研究室幫忙做研究計畫，老師不知道的是我當時聽著電

* 臺北商業大學通識教育中心助理教授。

話的當下，忍著哽咽的聲音裝作若無其事地答應，其實內心十分激動如同水中抓住一根浮木般，突然覺得有所依靠了。自小離開那片可親可愛的山林，在外求學了十多年，那一刻突然明白了何謂「一日為師，終生為父」的深意。

碩士班四年都在文化大學與中央大學往返中度過，因此認識了許多同道中人的學長姐，其中如大師兄思超老師、雅雲、子津、子玲、怡如……等學長姊，我們曾經歷過挑燈夜戰趕著計畫案及籌畫研討會繁忙而又有趣的日子，現在回想起來彌足珍貴令人懷念。從碩二到博五跟在老師身邊協助計畫案，總算踏進戲曲這座花團錦簇、蔓草如茵的大花園裡來。每一個炎熱的下午，我們幾個學生在戲曲研究室裡等著老師開會討論，老師會習慣先沏上一壺茶，在熱氣騰霧的茶香中展開有些嚴肅的校正與檢討話題，我總會望向窗外庭院裡舒展開來的綠色枝枒作暫時的神遊，也許老師當時會以為我正在發呆呢！老師在研究計畫及文稿的校對上十分嚴謹、字斟句酌，從初稿到定稿總要經過好幾次校對。這對生性大喇喇粗線條的我來說，便成了磨練耐性的最好機會。老師對於臺灣傳統戲曲劇種及劇團也很重視，記得有次田野調查，由孫致文學長開車，載著老師、怡如及我前往新竹關西訪問隴西八音團的耆老們；當老藝人慎重地拿出傳承的工尺譜時，老師及學長恭敬地訪問及寒暄中，彷彿感受到戲曲的古老生命就是這樣透過代代相傳視如珍寶的慎重才得以傳承留世。訪談後，我們在車上聽著老師述說故事，也讓我體會到田野調查的重要保存價值。

二○一七年老師心心念念的崑曲博物館順利落成，當天賓客雲集十分熱鬧，曾師永義及老師高高興興在博物館前合影還歷歷在目，轉眼六年過去世代交替，戲曲大業在諸多學長姐的助力下陸陸續續培育了更多戲曲人才、加入了更多戲曲的新血。人生如戲，戲如人生。初入戲曲這座大園林還如小旦年紀，二十多年過去了，老師也從斯文

小生領著我們這群學生改扮老生了；生、旦、淨、末各個行當從舞臺上熱鬧開場，到臺下現實人生一個個階段的體驗，戲文上文詞雋永耐人尋味，老師們那一輩則用一生詮釋了「本色當行」的較真精神。老師住家那一片親手植栽的庭院，悠哉嬉戲的魚群，師母忙進忙出的廚房裡，還隱隱傳出當年我們歡暢談校的細語聲。戲，仍未散，好戲正開場。

謹以此文，祝福恩師萬壽無疆、平安吉祥。

看臺崑演出，與老師合影

「薰」出來的素養

許懷之[*]

　　第　次去洪老師家應是二○○六年暑假後，那時我剛進入中大中文所戲曲組就讀，正好蘇州大學周秦老師來臺交流，洪老師邀請了周秦老師與中大的戲曲生們到內湖洪府進行一次拍曲課程，雖是一次別開生面的體驗，可惜日後的相關活動往往在戲曲室，不再在老師家辦理。

　　洪老師與我都住在臺北市，他是我的碩士論文指導教授，為了老師方便，我有時會自行到老師府上請教我碩論的問題。老師通常先分享他多年來經營戲曲室及臺崑的歷程，及做學問的一些經驗，最後才將注意力集中到我的論文；洪老師常說：以前真正的學者做學問，絕不是在學校課堂上跟老師學的，而是住到老師家裡，自老師的生活起居「薰」出學養。

　　我只多去了老師家幾次，沒有「薰」出甚麼學問，但身為「洪門子弟」，從碩班到博班，我參加過崑曲名家匯演的票務，戲曲室的各項計畫，及崑曲博物館很多活動，的確深深為洪老師畢生為崑曲奉獻的精神所感召。洪老師推進的每一項事務皆非一蹴可幾，全要靠時間去「薰」，卻無不對戲曲學術、崑曲藝文的在地扎根、推行有舉足輕重的意義，尤其對年輕學子的推廣和普及；記得戲曲室好幾年暑假都

[*]　湖北黃岡師範學院文學院講師。

有辦高中生戲曲體驗營，我也承辦其中兩屆，洪老師最關心來營的高中生們「學到了甚麼？」近年崑曲博物館秉承推廣崑曲藝術的一貫精神，在老師的指導下，舉辦得更頻繁、深入民間的互動式體驗活動，甚至曲會、公演，不啻在愈多的青年學生、民眾心間埋下更多戲曲的興趣之種。相信崑曲博物館能建構更完善的平臺，讓崑曲藝文活動「薰」出更優質廣闊的文化氛圍。

　　時近洪老師八十大壽，感恩洪老師長年的教導，及對臺灣崑曲、戲曲界的無私奉獻，望老師多保重身體，放寬心胸，好好享受退休生活。更祝願老師一切安好，不日再造輝煌的學術成果！

樹茂椿庭護玉茗

周玉軒[*]

　　戲曲室外面的小中庭有　棵白色的山茶花，帶著松濤寒氣的花朵總開得十分燦爛，如夢似幻地，成為我非常深刻的青春記憶。

　　我在大學時就曾欣賞洪老師的臺灣崑劇團演出，碩班進入了中大中文戲曲組，在洪老師創辦的戲曲研究室裡，我曾經度過很美好的歲月，我在那裡看見了學術的廣袤無邊，也看見了戲曲藝術的萬千風華。還記得那時曾參與沈月泉、沈傳芷手抄本的研究計畫，和老師一起發掘藏在摺頁裡的雅正浪漫。數位典藏計畫則連綴了傳統與未來，每每讚嘆戲曲室那些珍藏的文物書籍，是老師花費多少心力才能蒐羅保存，多感謝老師能讓我有機會參與其中，藉研究和歷史先人共鳴。

　　碩班畢業後，我一邊在戲曲學院擔任國文教師，一邊開始從事劇本創作，也持續參與崑曲社團演出。每次與老師相約在劇場見面，老師總會調侃我又胖了一點，怎麼不回來念博班？怎麼不找他吃飯？不找他看劇本？我總是傻傻地笑著，不知道怎麼回答，雖然我好像沒有成為老師理想中的學生，但還是很慶幸過去的求學時光有老師照顧，累積了許多養分，我在戲曲室學習的事物遠不止於學術研究，不止於人情世故，更學到了老師對戲曲恆久純真的熱忱。

　　戲曲學院的花圃裡也有幾株白色山茶花，每次花季盛開時，我總

* 臺灣戲曲學院高職部教師。

會想起戲曲室外的白山茶，或許教育和傳承就像這樣吧，即便不是同一片花圃，總有相似的自在浪漫。在此敬賀芳辰，願老師椿齡無盡，福壽康寧。

春色如許在中大

——記我與惟助老師的師生緣

洪逸柔[*]

彷彿還是不久以前，才和眾師長與洪門諸多師兄師姐們，在臺北的銀翼餐廳為洪老師慶祝七十歲大壽。怎地十年倏忽而過，老師即將邁入杖朝之年，卻依舊在崑劇的苑囿中勤勉耕耘，指導後學、培育新星，渾不覺時光荏苒。

吾生也晚，沒能趕上洪惟助老師、曾永義老師在一九九〇年代所籌辦的崑曲傳習計畫；習曲路上，每聽老師與學長姐們談起當年親炙名師的往事，總引起無限歆慕與嚮往。但我仍是幸運的，大學時在青春版《牡丹亭》的風潮下初識崑曲，便對那精緻唯美的表演藝術著了迷。彼時同儕間難覓知音，總覺得曲高和寡，偶然在報考研究所的簡章上看到中央大學中文所的「戲曲組」，便認定了這就是我下一階段的歸屬。

還記得第一次參觀中央大學的戲曲研究室，放眼是滿架戲曲相關的圖書影音、劇照文物，儼然是一座戲曲的寶庫。研究室中的學長姐們，或正影印著珍貴的崑劇抄本，或隨著曲譜上的工尺拍著曲，談起梨園種種，熟悉地如數家珍，甚至相約赴陸看戲追星，都讓我對即將加入的「戲曲組」充滿期待！那天中午與洪老師餐敘，聽老師說著他

[*] 世新大學助理教授。

如何透過研究計畫訓練學生,想是我閃閃發光的眼神引起了老師的注意,在徵詢了一輪碩博新生擔任研究室工讀或計畫助理的意願後,老師轉頭對我說:「你就從小學徒做起囉!」

於是,我就這麼加入了戲曲室的研究團隊。曾參與過沈月泉父子手抄本研究計畫、崑曲曲牌與聯套研究計畫,以及《崑曲辭典》修訂出版計畫等,從雜劇到傳奇,從案頭到場上,讓我對戲曲文學與表演有了更全面的認識,也大大拓寬了研究視野,奠下了碩班畢業後從傳奇文學轉往崑劇表演研究的基礎。學術的培育之外,更在執行計畫的過程中,學習著龐雜資料的歸納與整理、研究進度的規劃及掌握、計畫書與成果報告的撰寫、經費的分配與報銷,以及與學者、劇團書信往來時的應對禮節,多方面地提升了學術技能。即如洪老師常說的,參與研究計畫往往可以得到更多課堂之外的收穫,那些暢聊到欲罷不能的會議、結案前連夜趕工的日子,還有與團隊夥伴相互支持、打氣的情誼,伴隨著中大校園的松濤鳥鳴,都成了我碩班生活中難以忘懷的篇章。

除了在研究室裡埋首計畫工作與論文撰寫,洪老師在學界豐厚的人脈,也為我們帶來許多與大陸學者、演員交流的機會。二〇〇九年春天,為了《崑曲辭典》修訂的工作,隨幾位老師遠赴上海、蘇州出差,見到了劉致中、葉長海、吳新雷、趙山林、顧篤璜等多位平時只在書上認識的著名戲曲學者。一場接一場的馬拉松會議,聽著老師們暢談對於辭典編纂的想法,常不自覺地沉浸在這些學界大老各抒己見的火花之中,差點忘了自己還有作會議記錄的任務。二〇一一年暑假,洪老師邀請了蘇州大學的周秦老師來給我們拍曲,在洪老師家中,與諸多戲曲生圍坐長桌,聽周老師細緻地講解《琵琶記》〈賞秋〉的腔格曲理,然後在悠揚的笛聲中共吟水磨。永遠記得那個午後,窗外灑落的陽光格外地溫暖清朗,與一室婉轉流麗的崑唱印入心

扉，繫下了這輩子我與崑曲的不解之緣。

對我影響最甚的，則是碩三那年，洪老師帶領著戲曲組籌辦的「兩岸八校師生崑曲學術研討會」。那時我正陷入碩論寫作的瓶頸，對於未來是否繼續攻讀博班舉棋不定；未料竟在這一場大會上，以一介小小碩生，與諸多師長、學長姐同座發表臺，還得到講評人鶴宜老師的肯定，似也增添了幾分往理想邁進的勇氣。更重要的是，在三天兩夜的會議之中，與來自大江南北的戲曲學者齊聚一堂，白天開會，晚上看戲，最後一天大夥兒還包車到桃園觀音的小來青舍舉辦曲會。在接待服務的過程中，有機會向各校師生多所請益，並建立了美好的情誼。看到這麼多人各自在不同領域為戲曲的志業努力，在學問上互相交流切磋、追求進步，總覺得離自己想要的未來好近好近！面對著學界先進，對學術的那份求知若渴，還有看著戲、唱著曲時，與知音、同好相聚一堂的感覺，讓我清晰地看見自己想追求的人生，從此，對於走上學術之路再無遲疑。

而自二○○五年以來，每年中大校慶的兩岸名家匯演，更是戲曲組的年度大事。洪老師總會邀請大陸崑劇院團的國寶級藝術家來臺，與臺灣崑劇團的演員聯合演出。一方面促進兩岸藝術交流，一方面也帶來高品質的好戲以饗戲迷，對臺灣崑劇的推廣厥功甚偉。對於我們這些學生來說，除了歡歡喜喜地進劇場看戲，也透過活動籌辦、演出庶務或校園講座的舉辦，了解一場演出臺前幕後的種種細節，近距離體驗崑劇表演的藝術魅力。曾經趁上海崑劇團來臺演出之便，隨著學長去訪談岳美緹老師，偷偷在心底開滿小花之餘，還得到許多關於論文的珍貴資料；或請來上崑笛師梁弘鈞為我們撫笛拍曲，享受一級演員的唱曲伴奏。還有一年聽張軍在講座上分享探索崑劇藝術道路上的種種因緣與心路歷程，折服於男神強大的感染力，竟聽得我淚流滿面；講座後還與一票戲曲生約張軍吃宵夜，聽他說起更多崑壇軼事。

這些與院團演員接觸的經驗,不僅留下了美好的回憶,日後也都成為我從事崑劇表演研究的養分,甚至是得以進一步訪談藝術家的契機。

在洪老師的號召與主持下,中大戲曲組凝聚了一群熱愛看戲、唱戲、學戲的同好,我們結伴出席學術場合或相約看戲、交流研究或表演的心得,甚至成立了自己的京崑票房,在老師及學校的支持下舉辦公演,透過表演實踐對戲曲藝術有了更深刻的認識與體驗。最懷念那段每週與戲曲生一起吊嗓、拍曲和練功的時光,當年的大講堂與後來的黑盒子劇場,圓了我一場又一場的舞臺夢;而在學弟妹的努力下,中央票房也一代傳一代延續至今,愈來愈興盛壯大,引領許多年輕學子加入戲癡、戲迷的行列。因為來過了這裡,才明白曲高也可以和眾,喜歡戲曲再也不寂寞了!

碩班畢業後,雖在臺北攻讀博班與任職,卻仍偶爾回到中大協助《崑曲辭典》的編修工作、在洪老師籌辦的研討會中擔任工作人員、與中央共同籌辦研討會,或幫忙臺崑演出的宣傳推廣,總是珍惜著能重溫這份曾經身為「戲曲生」的歸屬感。投稿的文章也經常得到老師的指點,在我博班口考後的飯局上,還有幸邀請洪老師坐上一席。儘管只當了洪老師三年的指導學生,但卻由此領略了崑劇世界的細緻幽微與博大精深,開啟了我未來十數年的研究方向與人生風景。

這幾年,仍時常與洪老師在會議上、劇場中不期而遇,或從學長姐口中聽聞老師的近況。知道老師依舊致力於崑劇的研究與推廣──撰寫了新編崑劇《范蠡與西施》,正式跨足戲曲編劇;成立了崑劇博物館,打造中央大學成為戲曲發展的重鎮;主持許多大型計畫案,努力於《臺灣崑劇史》的建構與撰著;更主辦了幾場臺灣崑劇團的演出活動,首創《紅樓‧夢崑曲》系列以講座結合表演的形式,並與孫致文老師、溫宇航老師嘗試從舊本中編創新的折子戲,在學界與曲界皆廣受好評。洪老師對崑劇的深情數十年如一日,其對臺灣崑劇發展的

豐功偉業，已無須我再添贅筆；本文謹以一個受業學生與崑曲愛好者的角度，謝謝老師打造了戲曲組的美好環境，帶我走進這座花繁穠艷的崑劇園林。而我也期盼自己能傳承老師這一份終生不渝的執著，在未來的學術路上悉心澆灌，讓崑劇的如許春色能世世代代在這片土地上盛開、茁長。

寧折鴻翎護蘭發，好教千世傳崑聲
── 洪惟助老師崑曲之路側記

林佩怡*

　　大一開學約兩週，我在國樂社社辦初識一位法文系同學。同樣熱愛文學藝術的我們一見如故，熱切地交流新鮮人的大學生活。她提及必選修的國文課堂上，教授讓他們看了一齣好美的戲──崑劇牡丹亭。問我知不知道崑曲？她好羨慕我可以天天上這樣的課──其實，中文系的戲曲課要到大三才有，這是我第一次聽到「崑曲」、「牡丹亭」。而那位授課教授正是　惟助老師。老師還告訴他們，他成立的戲曲研究室，有豐富的圖書、文物、影音資料，非常歡迎大家前往參觀使用。

　　童年時，我常跟隨祖輩們觀看電視歌仔戲；中學時也因為朋友的推薦，接觸了黃梅調電影──其中流傳久遠的愛情或歷史的故事，配上悠揚動聽的唱腔與曲調，加上長輩的解說，還是孩子的我只覺好看好聽，喜愛不已，尚未用任何知識概念去界定它。高中時無意間在電視上看到某齣京劇劇目舞臺演出的轉播，我卻把自己弄糊塗了──當時的我，聽太不懂演員說白與唱詞的我，雖略感吃力地觀劇……家人也奇怪我看得甚麼鏗鏗鏘鏘的節目，正嫌吵要我轉臺。但我卻無法將

*　臺北市史代納實驗教育機構・國高中部中國語文老師，臺灣師範大學共同國文兼任助理教授。

目光移開，不肯轉動遙控器⋯⋯不明白自己是被甚麼在吸引召喚著我⋯⋯

因此，一聽外系同學說起系上有一個「戲曲研究室」，我即刻想前往。直覺告訴我，也許我能在那找到答案？

於是，我探問遍尋研究室所在？不想就在「中央」的中央──百花川旁、神廟似長柱與迴廊圍繞的中正圖書館內──正計畫要去朝聖，可巧不巧，幾天後的導生聚餐時間，現身的惟助老師正是我們的班級導師。杯筷之間，老師對在座的每一個學生都關心且好奇，總是多問兩句，盡可能多認識我們一些，問我們家鄉在哪？大學生活習不習慣？老師和藹地與我們談笑，儒雅但有趣，沒有一點架子。當然也提到歡迎我們到他傾注心力的戲曲研究室找他聊聊天、認識戲曲──從此，戲曲室成為我年少歲月活動學習重鎮。我得以在此翻覽群戲、圖書；親炙老師對於戲曲、乃至各類藝術的觀點、見聞。

我逐漸了解，身為學者、書法家的老師，因為自小對戲曲深厚的情感，投入戲曲研究。雅愛詞曲音樂的他，更獨鍾崑曲藝術之美與其歷史的深厚博偉，故而願意犧牲自己讀書、寫字、彈琴⋯⋯追求個人藝術、學術成就的時間，竭力成為崑曲的護花使者。

老師常說：世界上一流的大學，都是因為有一流的圖書館，才能做出一流的研究。因此，他不辭艱辛，與助理們無數次從大陸揹回當時如秋扇見捐的相關書籍與文物。接著，又與曾永義老師二度遠赴大陸，邀請當時各大崑劇團演員錄製經典劇目，製作《崑曲選輯》、成為學者研究、曲友學習崑曲的重要影音資料。演出者俱是舉世聞名的大家，至今不少人業已凋零，嗟嘆之餘，所幸能留下他們年富力盛、風華正茂的珍貴影像。

收集資料之外，為了使崑曲知識得以普及。　惟助老師更與相關學者架構體例，聯絡兩岸乃至世界各地崑曲研究者撰寫詞條，編纂出

世界第一部《崑曲辭典》。辭典出版之後，出於學者的嚴謹，老師旋即又展開修訂工作。同時，為了使眾多長期研究崑曲的優秀學者的心血得以面世，繼而又規劃編纂《崑曲叢書》。以上舉措，不僅務實地推動了崑曲的保存與研究工作；也促進了兩岸的崑曲文化與學術的交流。

老師常說：

> 戲曲是場上的藝術、要保存它，就要有好的土壤，讓它不斷在場上開花。好的土壤就是好的觀眾。

因此，他舉辦了傳習計畫邀請大陸一流演員、樂師、開放各界人士學習崑曲曲唱、表演……連文武場也是常開的課程，希望讓更多人理解崑曲之美。而老師常說：中文系學生要理解崑曲，不要只看案頭劇本，學點唱、學點表演、樂器都好。因此，我成為傳習計畫第四、五屆的學員，得窺崑曲之美。

為了讓崑曲藝術在臺灣深耕，傳習計畫終止後，老師成立「臺灣崑劇團」，讓當初藝生班學員得亦繼續接受培訓、持續演出。曾經擔任過一年左右臺灣崑劇團助理的我，得以認識製作演出各項環節，也了解劇團經營雖不易，但有心便有柳暗花明的生存之道。此外，老師也長年邀請大陸崑曲名家來臺演出經典劇目。凡此種種，創造了崑劇「最好的演員在大陸；最好的觀眾在臺灣」的佳話。此外，老師更親自撰寫崑曲劇本《范蠡與西施》，付諸場上——我何其有幸，皆能躬逢其盛。

老師常說：戲曲是活生生的藝術，不能在故紙堆裡去尋他。他鼓勵我們多買票進劇場看戲，因此學生時代的我逢戲必看。不只是戲曲，各種演出，但凡有多的公關票，老師也常贈予我們去感受體驗、開拓視野、希望學生可以觸類旁通、不拘一格。為了創造更多臺灣研

究戲曲的專業人才，老師更在中文系研究所成立戲曲組。我有幸亦忝從博士班戲曲組畢業了。

老師常說：「歐美很多大學都設有一流的博物館或陳列館，不僅有助學校發展研究，更提供國民最好的社會教育、開拓文化視野。美好的文化藝術沒有國界之分，是所有人類共有的資產，人人都有義務盡力認識、保存，人人都可以從中學習並獲得滋養。」因而即使關隘重重，老師終得克服萬難，在二〇一七年於中央大學成立了崑曲博物館。博物館成立至今，除了常設展與特展之外，博物館持續舉辦各類活動：包括講座、營隊、演出、國際研討會……務求有效地推廣崑曲藝術教育，細緻溫潤地發揮博物館的價值與功能。我雖因工作不常前往，但始終關注著。

回想過去老師說所的話，句句震撼著我年少的心……而老師不只「說」，他依著他的節奏句句落實、唱出、演出了──三十年來，老師為崑曲的研究、演出、教育開拓了一片廣袤的天地。老師為我們示範了一個崑曲的愛好者與研究者，如何長年累月殫精竭慮、不遺餘力、尋求幫助、解決困難……終至開展出如此廣度與深度兼具；保存、推廣、研究、演出、創造並俱榮的工作成果。若非學者的視野、赤子的真率、藝術家的浪漫……實非常人可以為之。若非出於對崑曲藝術的摯愛、高度的意志力……實非凡人可以為繼。

我時常想起自己自大學到博士班期間，無數次推開戲曲室大門時的喜悅之情；我在此度過的歲月、上過的課、看過的書、觀過的戲、組過的戲船、採購過的大批書籍資料、編輯過的研究通訊、撇的笛、唱的曲、見過的著名學者、偉大的演員……而碧青玻璃大門上的門鈴屢屢匡瑯響起的旋律、中庭白山茶花和紅山茶開放的香氣與顏色、那棵高大櫻花樹上與跳躍在其桃紅花枝間的綠繡眼……都難以忘懷……同時也深深記得老師過往對我的看重，給予我許許多多嘗試探索的機

會與空間。

也還記得用完午餐，老師常領我們穿過松林間、行經百花川的棧道，漫步回戲曲室，老師和我們聊著最近看過的戲、或是茶花盛開的美醜並陳的姿態……我深切地感受到，即使塵務焦急繁忙，老師心中卻時刻擁有那屬於藝術家一方閒雅悠適的天地。

老師常開玩笑說，我們一人出資十元，便可常與他共餐談話，勝讀十年書，值回票價。（這是自然）——這類的洪氏幽默，有時被人稱為酸息。然而「聽其言而信其行」？非也「聽其言而觀其行」——老師竟從未有一次讓身為學生的我們付款，請吃飯的人總是他。然而，若受人點滴，老師亦是銘記於心——記得多年前，一回一群人到老師家開會，結束後我要返回宜蘭家。而老師和師母也正好要驅車到宜蘭訪友還是開會……我記不清了，兩人直說順道送我回去。其實我家在宜蘭市，老師與師母下榻的飯店在礁溪，需要多一趟折返的路程。接近傍晚，老師和師母把我送到家就要離開。那時家裡做著生意，正忙著。母親要我一定要帶老師和師母到附近餐廳吃過飯，才可讓他們離去。飯後老師取走帳單，但我既是地主又讓老師送返家門，便堅持付款。而就這麼一次請老師吃飯，此後數年，老師卻每次見到我，便開心地向人提起此事。

生命預繪的地圖，難以逆料。就讀碩士班之後，我跟隨老師學習與工作的緣分說深實淺。這皆須咎因於我糾結於學術與藝術、研究與創作的迴圈裡。多年的矛盾與掙扎，我錯過了許多事，但身心終算是找到安頓靈魂的處所。而老師所揭示的關於戲曲的一切，已然在我心中長成了一片奼紫嫣紅、繁花盛開的花園，無限風光使我眼耳收不盡，此身總流連，不斷地滋養著我……與我的學生。

我的學生問我：「戲曲的美，我要如何辨識感受呢？」這不正是當年我的困惑嗎？驀然回首才發現，我已非當初那個蒙昧未開，對戲

曲表演藝術耳聾目盲的少年……課堂中，一有機會便轉身為引導學生理解戲曲發展、虛實相生、唱念做打表演特徵、或是分辨行當與劇種特色的教師。過去有幸在老師身邊學習，自然不敢自滿於此，對於崑曲藝術但求潛心學習，期許別有積累。

　　老師就像是原本應該枝頭盡情綻放的青梅，偶然跳落於盛裝了上等好茶的青瓷，於是沁浸成微酸帶澀的脆果，細味才知芳冽分明，帶給這世間無盡的甘美……時光流轉，期待很快再與神采奕奕、侃侃直談的老師相見，祝願老師平安康健、百年壽長。

輯四
崑曲路上

我把〈夜奔〉的戲服留下來了

侯少奎[*]

　　臺灣是我非常嚮往的地方，它是寶島，上學時課本就介紹寶島臺灣，知道有風景秀美的日月潭，多麼想去呀；自己知道這是白日做夢，但居然夢想成真！

　　大陸和臺灣終於開放了，這時臺灣的中央大學教授洪惟助先生和臺大教授曾永義先生邀請我去臺灣演出、訪問、參觀，可把我高興壞了，恨不得馬上飛過去。到處奔走相告，劇院和親朋好友都為我高興！當時上海崑劇團的梁谷音女士、張靜嫻女士、計鎮華先生、笛師顧兆琪先生一同前往。那時候往來還不太方便，我們先到香港去辦理出境的手續，等臺灣同意批下來再過去——也就是在香港等簽證，等香港通知我們簽證已辦好，我們便登上飛機到了桃園機場。

　　我自己帶了〈夜奔〉的戲服和寶劍。到機場迎接的有洪教授，終於來到臺灣，好美、好高興啊，我們終於來了！見到洪教授可親熱了，非常感謝他呀，從機場來到了中壢中央大學，對我們的安排非常周到，中央大學也非常漂亮、非常優美，可以見到學生，可以交流多好啊！每天我們屋裡高朋滿座、談笑風生，大學生對我們這幾位崑曲老師非常熱情，經常噓寒問暖，就等於到了自己家一樣。洪教授給我們安排一些身段輔導課，還為我們安排在復興劇校演出一台折子戲，

[*]　北方崑曲劇院國家一級演員。

有梁谷音老師〈思凡〉，計鎮華和張靜嫻兩位老師的《琵琶記》〈吃糠〉，主笛是顧兆琪先生，文武場都由復興劇校的學生伴奏，鼓師是大陸來的，年齡比較大，我給他說〈夜奔〉的鑼鼓點，我們合作很愉快，文場的女生特別瘦，好可愛，伴奏得非常好。

這次演出整體效果非常好，演出結束後，蔣緯國先生上臺熱情地和我們握手，還對我說：「今天看侯先生的〈夜奔〉來了！在家時聽家父講看過老侯先生永奎的〈夜奔〉，讚不絕口，所以今天來看小侯先生了！」我們非常高興的合影留念，照片保存在北京家中，演出回來心情久久不能平靜，在寶島演出能不激動嗎？還見到了先父的老朋友──臺灣寶島的活關公李桐春，也在復興劇校見到了李環春老師，對我百般問寒問暖，真是老鄉見老鄉，老眼淚汪汪，兩位叔叔經常到我的住處看望我，送水果，請我吃飯。

後來洪教授又安排我們在國家音樂廳演奏廳演出了〈夜奔〉、〈尋夢〉和《琵琶記》中一折，受到了臺灣觀眾的熱烈歡迎，我這一輩子演出自己滿意的沒幾次，這是其中一次，太滿意了！觀眾的熱情，使我更賣力氣了！哎呀，謝幕好幾次呢！

洪教授也親自帶領我們去臺中、嘉義、新竹、基隆、高雄參觀訪問、辦崑曲藝術講座，每到一處都被熱情接待。又到洪教授的故鄉新港辦了一場講座，見到了他的家人，至今還記憶猶新。來到臺灣，在洪教授的安排下，我們於中央大學住得舒服，吃得可口，又能和大學生促膝談心，每天都沈浸在歡樂之中和大家建立了深厚的感情。臨別時，洪教授和我商量要把〈夜奔〉的戲服留下來保存──有羅帽、箭衣、寶劍，我欣然接受，至今還擺放在中央大學的崑曲博物館裡。非常感謝洪教授對我們的邀請和熱情接待，是他打開了大陸和臺灣崑曲藝術的往來，對崑曲藝術的保留、傳承和宣傳做出了貢獻，功不可沒！

按，民國八十二年（1993）五月至六月，北方崑劇院一級演員侯

少奎與上海崑劇團一級演員梁谷音、計鎮華、張靜嫻、一級笛師顧兆琪應中央大學戲曲研究室及中華民俗藝術基金會「第二屆崑曲傳習計畫」邀請來臺教授崑曲課程。此為大陸崑劇藝術家首度來臺進行傳習交流。教授劇目為《西廂記》〈佳期〉、《浣紗記》〈寄子〉、《長生殿》〈絮閣〉，以及武生基本身段。六月十七日，應復興劇校之邀於「週四復興劇場」做示範演出，演出劇目為侯少奎《寶劍記》〈夜奔〉；梁谷音《孽海記》〈思凡〉；張靜嫻、計鎮華與復興劇團演員合作演出《琵琶記》〈吃糠〉、〈遺囑〉。

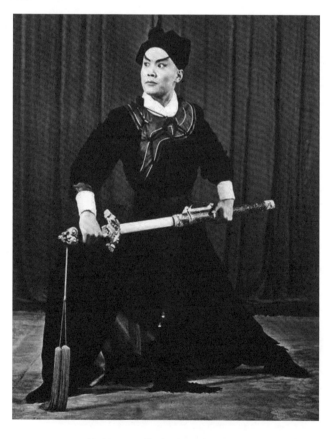

此件戲服現收藏於崑曲博物館

從神秘到親密

蔡正仁[*]

　　提起洪惟助教授，誰人不知，何人不曉。臺灣崑曲界，我最早認
識的便是這位大名鼎鼎洪惟助。洪教授給人的印象，你不用介紹，一
位風度翩翩的學者伊然出現在你的面前。那時候只要是臺灣來的人
士，在我的腦海中首先是這位「神秘人士」，他的一舉一動我都要端
詳半天。尤其是熱愛崑曲的人士，我想像不出他們究竟和我們有甚麼
「不同」。隨著時間的推移，洪教授可愛的形象，在我心目中扎下了
根，很快我便開始和「神秘人士」熟悉起來，「神秘」變成了「親
密」，是甚麼力量？是崑曲！洪教授成了我既熟悉又親熱的好朋友。
從此，不論是在臺北的崑曲專題研討會上，還是在崑山巴城的崑曲座
談會上，我們都「形影不離」，「暢所欲言」。

　　臺灣崑曲界有兩位人盡皆知的著名教授，一位是著名學者曾永義
教授，一位當然是洪惟助教授，曾與洪親如兄弟不可分割，在崑曲
界、學術界曾不離洪，洪不離曾。他倆不僅共同創辦「崑曲傳習計
畫」，還團結了幾乎所有的崑曲愛好者，帶領男女老少學崑曲愛崑
曲，他們兩位對崑曲的熱愛與忠誠，深深地感動了我。幾年前曾教授
親自動手，撰寫了崑曲劇本《魏良輔》，我很榮幸還擔任了這個戲的
主演，參加在蘇州的崑曲節演出。

[*]　前上海崑劇團團長，國家一級演員。

　　曾洪兩位的情義，是臺灣學術界的美談，更是臺灣崑曲界的奇聞。記得上世紀九十年代，在曾洪的努力下，集中了必要的資金對上海、南京、蘇州等地的崑曲劇團錄製了難得的藝術資料，一批優秀的崑曲傳統劇目，即時地搶錄了，現在看來真是無價之寶啊！

　　洪教授在為臺灣的青年崑曲愛好者創造和籌備，學習崑曲傳統劇目的條件，不間斷地邀請了大陸優秀的崑曲老師來臺灣傳授崑曲，臺灣的一些專業的京劇青年演員也得益匪淺，短短的幾年中許多演員學習崑曲，演出崑曲，取得了十分喜人的優異成績，事業要靠人繼，好戲要靠人看。臺灣國光劇團的青年演員們，在洪教授的大力倡導下，不僅演好京劇，而且努力學好崑曲演好崑曲，在比較困難的條件下，洪教授高舉崑曲這面大旗，創立了臺灣崑劇團，學習演出了大量崑曲劇目，培養了很多優秀的青年演員，為臺灣京劇、崑曲的繼承和發展，建立了不可磨滅的功勳。

　　我欽佩洪惟助教授，相信在他的不懈努力下，繼續發揮他的巨大作用，在臺灣的崑曲事業中發亮成長！

你堅持要錄下去

岳美緹[*]

　　與洪老師初見時，我們都還年輕。記得當時你帶著錄音、錄像機來到上海邀請我們說戲，我最初講的是〈斷橋〉一折。由於錄像場地的限制，很多動作不能發揮，我當時不想錄了，而你堅持要錄下去，當時爭執的情景，至今還歷歷在目。一晃數十載，你依舊精神抖擻，容光煥發，慧心妙舌。同學們為你祝壽，我才知你已是耄耋之年。感謝你一生癡心推廣崑曲：從木柵的崑曲傳習計畫，到各大學的崑曲講座，再到臺灣崑劇團的成立、以及力邀上崑赴臺演出。你對崑曲的貢獻讓人折服。在你八十大壽之際，送上我誠摯的祝福。祝你生日快樂，永壽嘉福！

* 上海崑劇團國家一級演員。

曲學傳道之巨纛

林為林[*]

　　恭賀洪教授八十華誕。山河間阻，遠疏音問。遙想先生神采，齒德俱尊，必符私頌。適逢先生杖朝嘉慶，為林並家下敬賀壽翁遐齡，南極星輝。先生松柏之性，方貞其德。實學生後進，仰之彌高者。學生忝耕氈絸，機緣湊泊，與先生幸邁有年。深膺先生不以醴酒泉刀為冀，師者風範；洵疏宕磊落君子，文苑碩德。先生所編《崑曲辭典》等著作學生亦時私雒誦，常於縱橫排彙間，領略春陽杲杲，嘉惠實多。曩者曲學式微，曼聲寂弱。傳字輩任躬黽勉，纘詔丕圖，復興體式，肇有新容，此今海內文人學者所共識共仰者。固人能傳道，而道複繇人傳。洪翁夫子，數十載醉心曲學，飽覷沉浮，實亦當今曲學傳道之巨纛也。兩岸曾於數十年間，難通魚雁。詎惟而今崑曲博物館、專業劇團，於茲有奭，廣廈煌煌。其鳩工庀材，乃一夕之力與？實先生奔競綢繆之巨功也。先生於寶島曲學傳播、兩岸曲學交流，殷勤鞅掌，嘔心瀝血，終至顛木由蘗，浸煥新枝。其士人道統，為學者所共佩；淵沖懷抱，亦時人所同欽矣。學生與先生，情交忘年，誼重葭莩。每於崑曲盛事，文苑新聞，同慰共頌。先生於崑曲之貢獻，可謂英猷被寶島，功業耀崑壇。誠然天福耆碩，壽有攸歸。儒林寶瑞，文苑祥徵。學生謹以至誠，再四祝頌。又，今雖大劄漸斁，終究根荄未敓。願先生擅自珍攝，健康吉泰！

[*] 國家一級演員，浙江音樂學院創作研究中心主任，二度梅花獎獲獎者。

「戲」看兩岸

王明強[*]

欣聞先生八十大壽，「戲」看兩岸，與先生相識於崑曲，我赴臺講學，先生來杭研討，三十年的兩岸交流，臺灣崑曲的復甦，先生憑一己之力讓崑曲留芳。

一生中總有一些朋友難忘記；一年中總有一些日子最珍惜；年復一年，油墨生轉為熟悉，總不能時時問候；在特別的日子裡遙祝先生喜享遐齡，壽比南山中不老；欣逢盛世，福如東海水長流。

[*] 浙江崑劇團團長。

臺灣崑曲的定海神針

溫宇航[*]

　　提起洪惟助教授的大名，早在上世紀的九十年代大陸崑曲界早就是如雷貫耳般的存在了！在那個崑曲界最低氣壓的時期，洪教授參與主持錄製的《崑曲選輯》系列，受到崑曲界的重視與尊重。我門的信仰、堅持與努力有幸能夠被來自臺灣的有識之士看重並發掘搶救，記錄傳播，如一股活氧吸入崑曲藝術從業者的心田。有幸在《崑曲選輯（二）》當中參與錄製了我的本工戲《金不換》，真心話我的心有被安慰並被滋潤到！錄製現場見到洪教授一邊指揮錄影隊伍，一邊緊盯屏幕，可以說是忙裡忙外，事無巨細，每每親力親為。我們哪敢打擾，只有遠遠投注景仰的目光。

　　旅居美國期間，一日在紐約法拉盛圖書館裡偶然發現一本洪教授主編的崑曲叢書《周傳瑛身段譜》，如獲至寶，借來看了又看。從此借每年來臺的機會，都會跑去誠品書店搜羅崑曲叢書的其他書目。誰曾想，十幾年之後我定居臺灣，有了與洪教授經常見面請教的機會，看來是我與洪教授的緣分不淺。這幾年在洪教授手下當小兵，參與洪教授傾心打造維護的臺灣崑劇團的演出與教學計畫，深深感受到洪教授對崑曲藝術的熱忱與執著。從每一檔節目的策劃，製作，尤其是排練中緊盯現場，哪怕是一個字音的糾正，一瞬表演的建議，一個節奏

* 國立傳統藝術中心　國光劇團一等演員。

的張弛，給演員及樂隊以直接的指導。洪教授總是對我讚賞愛護有加，稱我是上帝送給臺灣崑曲最好的禮物！宇航怎麼敢當。有洪教授做臺灣崑曲的定海神針，我們心裡有踏實的感覺，有努力的方向，有奮發的動力。恭祝洪教授八十壽慶！祝福洪教授健康長壽！松柏長青！繼續帶領著我們這些小年輕把方興未艾的臺灣崑曲推向一個新的高度！

崑曲使我在京劇的表演上更深入

王鶯驊[*]

　　洪老師是我參加崑曲研習班時才認識的，當時只覺得老師是位溫文儒雅的學者，應該只會研究學問與教書，不會演戲、不懂戲曲。相處之後，發現他雖然文質彬彬、學識淵博，居然對崑曲也有很深的研究與喜愛，甚至到狂熱的地步。張口閉口都是崑曲的詞句、詞韻、文藻、劇目……等等，甚至還會評點一些演出的好壞。著實讓我刮目相看。心想這麼一位老學究，怎會對崑曲有興趣？怎會這麼了解崑曲？怎會這麼愛崑曲？其實自古以來，許多經典劇本，都是由大學問家寫出來的。例如梅蘭芳大師，他所有演出的經典劇目，都是當時的文人編寫出來的，再由梅大師設計、編排出來演出，繼而轟動、流傳下來。

　　在研習班的日子裡，我們學習，洪老師請老師教。我們排練，洪老師張羅。我們演出，洪老師編寫劇本。他更成立了臺灣崑劇團，以便可經常演出崑曲並傳承崑曲。甚至在中央大學裡設立了崑曲博物館，不但保存崑曲，也供世人參觀與了解。這種種作為都說明了他對於崑曲的癡迷與瘋狂。

　　記得，每次臺灣崑劇團要演出，洪老師總會招集我們來開會，問問大家有甚麼意見？想要演些甚麼戲？他雖然是團長，但非常尊重演員，只要演員有任何需求，他都會全力配合。有時演員會要一點小脾

* 國立傳統藝術中心　國光劇團生行演員。

氣，洪老師也只是一笑置之，然後盡力改善。甚至連他老婆（師母）也跟著洪老師來幫忙。這一對夫妻為了崑曲真是不遺餘力，只差賣房賣地了。不由讓我由衷地佩服與心疼。

自從我慢慢學了許多齣崑曲戲之後，我才發現，原來崑曲詞句如此深奧、做表如此細膩、劇中人如此絕美！讓人學習了解之後就愛不釋手，然後越陷越深，無法自拔。而因為我學了崑劇，也使我在京劇的表演上更深入，領悟力更上一層樓。這全是歸功於崑曲，更要感謝洪老師！

我在此祝福洪老師與師母：

身體健康！平安如意！
福如東海！壽比南山！[1]

1　國立傳統藝術中心　國光劇團老生演員

愛戲成痴

郭勝芳[*]

「人情必有所寄，然後能樂。」我曾問洪老師到底看過多少場戲？老師想了想，笑著說：「兩岸加起來大概上千場吧！」或許是這樣豐富的經驗，老師對於選角有獨到的見解，無論是臺灣亦或是大陸，對演員的特色都瞭如指掌，包括傳習計畫所邀請的老師們，都是上上之選。

傳習計畫最初只有曲友參加，而在洪老師的建議下，第四屆起便有京劇演員加入，讓崑曲傳習計畫不再侷限於唱曲；也由於老師的遠見，後來就成立「臺灣崑劇團」，因此種下了崑曲能在臺灣開枝散葉的種子，對於崑曲的推廣而言，洪老師是功不可沒的！

二十年前剛成立臺崑時，劇團每年的戲碼、教學的演員都是洪老師千挑萬選所邀請來的，每一齣戲都能感受到老師的深刻付出。這二十幾年來，無論是大場小場的演出，乃至於排練的過程，都能在臺下發現洪老師專注的身影，用誠摯的眼神給予臺上演員們鼓勵；即使到了現今，年輕團員的演出也都無一不至的用心，我想，除了洪老師這樣愛戲成痴的人外，恐怕沒有人做得到這樣吧！這是我身為團員所看見的洪老師。

除了認真之外，洪老師也擁有非常溫暖、能鼓舞人心的一面。記

* 臺灣戲曲學院京劇團旦行演員。

得有次在故宮演《荊釵記》，那場我要爬上椅子去雕窗，結果一個不小心從上面摔下來，連麥克風都掉出來，謝幕後洪老師跑過來說「你今天演的真棒！跌的真好！」讓我見到老師可愛真誠的一面；另外有一次臺崑要演出全本《牡丹亭》，我負責出演前面的〈遊園驚夢〉與〈尋夢〉，那時我總覺得自己扮相不夠漂亮，沒有辦法演活溫婉的閨門旦，這樣的壓力讓我喘不過氣來，不過老師一直鼓勵我：「你可以的，扮相不是最重要的。」這句鼓勵讓我卸下心中的煩惱，因此能鼓起勇氣把這齣戲唱好，並堅持下去。老師的話如同冬日的暖陽，時常縈繞在我的心頭，也影響我往後為人師表時，總記得老師的諄勉，同樣的鼓勵自己的學生，學習老師般栽培戲曲的幼苗。

洪老師是個氣度偉岸的師長，同時也是天真誠懇的赤子，對於教學的付出不遺餘力；他對崑曲的喜愛也爛漫單純，有時碰到了委屈，也能以大氣包容，將一切寄託於最鍾愛的戲曲，這就是我心目中的洪老師，謝謝您！老師，您永遠是最棒的！

在崑曲道路上共同前行

趙揚強[*]

　　還記得一九九六年參加第四屆崑曲傳習計畫，進而認識了計畫主持人洪惟助教授。我當時正值而立之年，從蔡正仁老師手中接過如天書般艱澀的工尺曲譜——《金雀記》〈喬醋〉，開始了我的崑曲學習並認識了崑曲之美。

　　當第六屆崑曲傳習計畫告一段落，洪教授順勢組成了「臺灣崑劇團」，創立了臺灣第一個專業崑曲表演團體，我也透過與臺崑的演出機會豐富了自己的舞臺表演廣度與深度。同時我們這群原本以京劇專業的演員們，跟隨著洪團長展開了推廣與傳承崑曲的長征之旅，這期間參加了第一屆、第三屆以及第五屆的「蘇州崑曲藝術節」；與兩岸劇團合作聯演，同時也和傳承崑曲的前輩們一起合作演出；從校園、廟會、各個地方劇場到國家戲劇院，表演足跡遠至音樂之都維也納。

　　雖然近十年來，各地崑曲團體呈現百花齊放之姿，但這兩年各劇團皆蒙受疫情嚴峻的考驗，民間團體更是雪上加霜、營運不易，但老師依然為崑曲的傳承發展努力不懈。

　　回憶這二十六年間的師生互動過程，雖時有爭執、誤會，但大都是為了呈現更好的崑曲表演，而在演出上的意見與想法上有所磨合。至今我與老師仍在崑曲藝術道路上共同扶持前行，對此我心中充滿了感謝。時值老師生日到來之際，祝願老師身體健康、福星高照。

[*]　臺灣戲曲學院京劇團小生，一級演員。

洪老師開啟我崑曲之路

陳美蘭[*]

從事京劇表演已四十多年，從小老師們便說：「師父領進門，修行在個人。」還說：「若要加強表演藝術的深厚底蘊，要多學『百戲之母』崑曲。」

一九九○年底，我受邀參加「水磨曲集」《牡丹亭》〈還魂記〉的演出，當年教學資源匱乏，好高興有了張繼青老師的《牡丹亭》錄影帶和一本劇本，我就照著錄影帶一招一式的學身段，一字一音的哼學曲牌，從無到有，土法煉鋼的學。

直到一九九六年熱愛崑曲且又致力發揚崑曲表演藝術的洪惟助教授籌辦了崑曲傳習計畫，培育京劇演員崑曲表演人才，我有幸參加藝生班，跟名笛師蕭本耀老師學習工尺譜、簡譜、識譜、練唱、拍曲，洪老師還為我們請來多位著名大陸崑曲名家，教授許多崑曲名劇，如：蔡正仁、蔡瑤銑老師的《長生殿》〈小宴〉、《金雀記》〈喬醋〉，計鎮華、梁谷音老師全本《爛柯山》，張繼青老師的《牡丹亭》〈寫真、離魂〉，周志剛、王奉梅老師的《玉簪記》〈琴挑〉，沈世華老師的《牡丹亭》〈尋夢〉，周雪雯、張世錚老師的《風箏誤》、《琵琶記》，張洵澎老師的〈百花贈劍〉，汪世瑜老師的〈亭會〉等等。

不僅有名師指導，洪老師還為我們爭取經費辦無數場演出，不論

* 國立傳統藝術中心 國光劇團旦行演員。

是與同儕或著名老師同臺演出，都為我們奠定了更深厚的表演底蘊，我很感謝洪老師的再造之恩，如沐春風，如今身為老師的我也願將所學分享給熱愛崑曲的朋友和學生們。

今年正值洪老師八十大壽，慶賀老師　福樂綿綿　萬壽無疆　永享安康，我們還要與臺灣崑劇團一起攜手為崑曲藝術再創佳績！

提攜後輩不遺餘力

劉稀榮[*]

踏遍崑山人未老，儒氣獨領雅園春，
眾人識得園林美，福壽康寧慶壽辰。

　　稀榮與洪教授結緣於崑曲，自參加中央大學洪惟助教授主持之崑曲傳習計畫[1]，由第五屆開始至今，已過二十幾年了。洪教授治學嚴謹，稀榮的碩士論文也是透過洪教授的指導通過，使稀榮在學理上獲益良多。

　　在參加崑曲傳習計畫中，承襲自上海崑劇團名丑成志雄老師習得《孽海記》〈下山〉、《紅梨記》〈醉皂〉，以及從浙江崑劇團名丑王世瑤老師習得《水滸記》〈借茶〉、《望湖亭》〈照鏡〉、《風箏誤》、《蝴蝶夢》〈說親回話〉、《十五貫》〈訪鼠測字〉等戲。之後又由上海崑劇團名丑劉異龍老師點撥了《紅梨記》〈醉皂〉，並習得《水滸記》〈活捉〉以及隨張銘榮老師習得《占花魁》、《尋親記》等戲。近二十年來習的都是丑行的看家拿手好戲。這都要歸功於洪教授在臺灣所做的崑曲傳承推展，使稀榮能夠認識崑曲進而增進舞臺表演功力。

[*]　中國文化大學中國戲劇學系，專任技術級副教授。

1　一九九一年三月起，在行政院文化建設委員會及傳統藝術中心支持贊助下，臺大曾永義及中大洪惟助二位教授，持續主持六屆「崑曲傳習計畫」，前後長達十年之久。

　　洪教授為人溫文儒雅，待人謙和，提攜後輩不遺餘力，眾所皆知。對於稀榮藝事的精進也常常給予寶貴的意見。欣逢洪老八十壽誕，祝賀洪老，身體健康，闔家歡樂。並繼續帶領著我們，開創出崑劇在臺灣繁盛的新局面。

寒枝初芽潤甘霖　滿園春色耀門盈

陳長燕[*]

　　《天女散花》降落、降落、降落，恭賀洪老師洪福齊天，壽比南山！猶記大學畢業之後，步上了戲曲舞臺道路，幸運地參加了洪老師「臺灣崑劇團」，那時老師廣邀崑曲名家前來教學，以演帶教的方式讓我們得到良好的教育，當時覺得這是件多麼幸福的事！每當洪老師規劃前輩來臺傳授時，我都心悅的前往求藝，並且學習到許多珍貴經驗。那日午後路經一戶，門首紅聯上寫「厚德載物」，霎時心中浮現老師的身影！

　　印象中最深刻的是在二〇一三年，榮幸的參加老師編寫《范蠡與西施》乙劇，從開始的讀劇及排練到演出，老師像是一位慈父照顧著我們，每次總是看到他和藹的走進演練場，拿著劇本靜靜的坐在一旁觀看，排演結束後會和我們討論，具體的給出了專業的建議。《范》劇匯集對岸沈斌導演、周雪華編曲，臺、浙崑演員與樂團通力合作演出，演出結束後老師上臺致詞，感謝觀眾們對崑曲的支持，並且介紹每位演職人員，當時內心無比激動，感激老師對崑曲的推展及對演員們的培養。老師默默地為臺灣崑曲耕耘，令晚生敬仰佩服！洪師母是成功男人背後偉大的女性，總是忙前忙後的支持一切，常關懷演練中我們的生活情況，親切問候著餐點味道如何，準備小點心給大家補充

[*]　國立傳統藝術中心　國光劇團旦行演員。

體力，真是讓我們倍感溫馨。洪老師的公子敦遠兄，是位非常優秀的音樂創作才子，並指揮許多新編大型的崑曲演出，在二○二○年由洪老師製作「崑曲夢紅樓二」，新編崑曲《冥昇》劇中我所飾演的角色唱腔及編曲就是出自洪公子之手，劇裡第二曲〔梁州第七〕樂段層層有致，旋律輕盈怦然，譜出了情竇初開的音樂形象，整曲令人心動回味。如果說白先勇先生再現了崑曲之美，那洪老師就是深耕與發展！

　　洪老師全心投入崑曲不遺餘力，全面推展產學合作模式，成立臺灣首間「崑曲博物館」，編撰首部《崑曲辭典》，校園設立戲曲研究室，邀請名家來臺演出、教學。經過老師多年的心力，兩岸崑曲得以友善交流，並為文化保存了珍貴的寶藏，如今崑曲在臺灣已然生根茁壯，全拜老師推展發揚，於此貢獻何出其右，吾等望塵莫及！最後借《寶光殿》第四折言詞恭祝洪老師「因聖主心中慈善，賀長生洪福齊天」壽比南山。降落、灑花、灑花。

卅年辛苦不尋常，贏得崑曲百花香
——賀洪惟助教授八十大壽榮慶

朱昆槐[*]

一　崑曲傳習計畫緣起

認識洪惟助老師是在一九九〇年二月，「明清小說金陵研討會」在南京舉辦，是兩岸學術交流的破冰之旅，參加者有發起人魏子雲老師、康來新教授、貢敏老師、龔鵬程老師等等，還有洪惟助教授也帶著夫人與大兒子第一次踏上六朝古都金陵，《桃花扇》南明王朝的秦淮佳麗之地南京。我也是自三歲隨父母遷臺之後第一次回到大陸。洪老師曾在一九八九年底赴香港觀看「六大崑劇團」聯演，對大陸崑曲演出的水準之高，驚嘆不已，來到南京，江蘇崑劇院張繼青老師為我們演出《牡丹亭》專場，有幸見識到大陸崑曲老藝人傳承的功底深厚，非常感動。

同年八月，曲友賈馨園女士舉辦「上海崑曲之旅」，洪老師興致勃勃地邀請曾永義學長一起參加。上海崑劇團的精湛演出，令臺灣、美國、香港來的業餘曲友們大開眼界。曾老師以戲曲大師的眼光，立即發現，崑曲是中華文化的瑰寶，對大陸傳字輩老藝人培養出的新一代藝人，各種行當齊全，精彩紛呈的表演，大為嘆服，這才是真正的

[*]　臺北國際商業大學退休副教授。

崑劇啊！洪老師更是看得入迷，興奮不已。

那時我們住在交通大學的專家樓，賈馨園告訴我，俞振飛大師就住在交大附近。第二天我就約室友紀慧玲（我當時還不知道她是民生報著名的影視戲曲記者）去拜訪俞大師，用我前次去南京在香港轉機時購買的攝影機作錄影採訪。當時俞老年近九十，精神很好，十分健談。說起他的尊翁俞粟廬老先生，五十歲晚年得子（即俞振飛）非常疼愛，可是出生才三歲就喪母，日夜啼哭，俞老先生百般無奈，只好唱起《邯鄲夢》〈三醉〉【紅繡鞋】那段曲牌：「趁江鄉落霞孤鶩，弄瀟湘雲影蒼梧……」這一唱，小俞振飛居然不哭了，瞪著大眼睛好奇的聽。於是俞粟廬每天唱這支曲子哄他入睡。直到俞振飛六歲時，有一次俞老先生在教一個學生唱這支曲子，學生老是唱不會，小俞振飛就站出來說：「我會唱！」俞老非常驚訝，就讓他唱，果然唱得一字不差！原來這支曲子他已經聽了一千多遍了！……俞老又講了很多學曲的趣事。如俞粟廬教人唱曲要求每支曲子要拍三百遍。（當時沒有錄音設備，全憑記憶，拍三百遍也不誇張。）他講到曲學大師吳梅，某次有一位朋友問他：「我的曲唱得如何？」吳梅冷冷的回答：你啊！再學三年，得一個「壞」字！（意思是，你現在連一個「壞」字都還算不上）令人莞爾！最後我請俞大師吹笛，唱了一段〈三醉〉，結束約一個多小時的訪談。現在想想，那時真是初生之犢不畏虎，膽大包天啊！訪談過後，心情十分激動，我想一定要請曾永義師兄去拜訪俞老，以他在臺灣戲曲界的地位，與俞老見面必能發揮極大的效應，振興臺灣崑曲。第二天我就去曾老師房間敲門，告知此意，他立即答應了，與洪老師一起去拜訪俞老。上海的八月酷暑天，俞老見到兩位貴客來訪，非常興奮，堅持要請我們到附近的餐館吃飯。從住所的冷氣房出來，走到餐館，師母李薔華老師陪伴照顧，有時候代表他發言。席間相談甚歡，曾老師提出要在臺灣辦「崑曲傳習計畫」的構想，由

他來籌錢，請大陸老師來臺教學，讓臺灣崑曲傳承下來。就這一句豪語，促成了十年崑曲傳習計畫，展開兩岸崑曲演出與學術交流的全盛時期，此是後話。我與紀慧玲訪問俞大師的那卷錄影帶，成為俞老最後接受訪談的唯一記錄。回臺以後，我請幾位曲友來家觀賞，洪老師也來了。後來洪老師編纂的《崑曲辭典》中，作「大師訪談錄」時，俞老已不能說話，就借用了這卷錄影帶，作成 DVD，成為俞老最後的訪談記錄。

二　十年崑曲傳習計畫

一九九一年三月「崑曲傳習計畫」在曾、洪兩位老師的努力奔走之下開辦了第一屆學員的招生，報名參加的學員相當踴躍，上課地點在臺大僑光堂。聘請許聞佩老師（生、旦唱腔）、何文基老師（老生唱腔）等資深曲友擔任拍曲先生。我也在初級班擔任工尺譜識譜與初級班崑笛的教學。洪老師決定採用《粟廬曲譜》作為唱曲教材，由老師親自題署，重印一千本供學員使用，此書在臺灣不易得，只有少數影印本珍藏，能夠重印推廣，曲友們人手一本，作為唱曲範本，真是功德無量。

同年四月清明節假期，賈馨園邀我與洪惟助老師一起到蘇州拜訪傳字輩老藝人沈傳芷老師，並訪問蘇州大學周秦老師，聽他的崑曲班學生唱曲。第二天傍晚由蘇州搭乘運河船「天堂號」，走了一夜，抵達杭州朝暉路碼頭，浙江崑劇團汪世瑜團長一行人在碼頭等待，望眼欲穿。由於清晨起霧，河道壅塞，近午時分才等到我們上岸，相見甚歡（我與汪世瑜團長一九八八年在加州大學柏克萊校區曾經見面，算是舊識）。生平第一次走京杭大運河「夜行船」的經驗，畢生難忘。這也是我第一次到杭州，看浙江崑劇團演出，見識「浙江一條腿」林

為林的絕世武功，結識最美閨門旦王奉梅老師，與賈馨園、洪老師泛舟西湖，聽船夫講「白娘子與雷鋒塔」的故事。我因學校有課，提前一天乘火車回到上海，適逢俞振飛九十大壽，上崑有許多慶祝活動，未及參加，就匆匆回臺。

洪教授是有心人，對於崑曲文物收藏十分用心。自此以後經常往返大陸，與各大劇團老藝人交流，或購買，或贈送，收集了很多崑曲文物，在中央大學成立「戲曲研究室」，後來擴大為「崑曲博物館」。

三　學員班與藝生班

「崑曲傳習計畫」從一九九一年三月開辦到二○○○年十月結束，十年之間總共辦了六屆，一九九六年第四屆開始成立藝生班，招攬國光劇團與復興劇校優秀演員加入崑曲學習的行列，並招考各大專院校崑曲社學員通過考試成為藝生班重點培養之新秀演員。邀請大陸各大崑劇團一級演員來臺灣教學，生旦淨丑各行當齊全。上崑的岳美緹（生）、張靜嫻（旦）、梁谷音（六旦）、蔡正仁（官生）、計鎮華（老生）、王芝泉（武旦）、張銘榮、劉異龍（丑）等大師級的演員都陸續來臺授藝。浙崑汪世瑜（生）、王奉梅（旦）、林為林（武生）更是臺灣曲友們的偶像，他們是最早來臺灣教學傳藝的。江蘇崑劇團的張繼青與姚繼焜、石小梅等人更是如雷貫耳，他們都被邀請到臺灣來傳藝。各大劇團著名笛師、鼓師也紛紛來臺授藝，引起臺灣年輕世代學習崑曲的熱潮。我自己也是最大受益者，我雖然不是學員也不是藝生，只是研究崑曲清唱，但是乘著授課之便，我跟學員一起學習唱曲，不限任何行當，每位老師的課都聽，學會很多以前沒唱過的戲曲與曲牌唱腔。

那是兩岸崑文化交流的全盛時代，新象藝術基金會邀請六大崑劇

團來臺多次，在國家劇院演出全本戲和折子戲，六大崑劇團聯演更是風靡了臺灣與海外的崑曲迷。他們說：「最好的崑曲演員在大陸，最好的觀眾在臺灣。」十年崑曲傳習計畫成果非凡。藝生班培養的專業與業餘崑劇演員都有很好的成績，一九九九年崑曲傳習計畫即將結束的前夕，洪老師成立了「臺灣崑劇團」，每年定期公演，邀請大陸老師與國光劇團、復興劇團的崑曲藝生聯合演出。製作改編全木戲《蝴蝶夢》、《風箏誤》、《荊釵記》、《琵琶記》、《長生殿》等，都有很好的成果。牛輕一輩的業餘崑劇藝生也紛紛自立門戶，組成劇團，百家爭鳴，百花齊放。除了最早成立的「水磨曲集劇團」，及「蘭庭崑劇團」、「臺北崑劇團」，還有「拾翠坊」、「漱玉軒」、「大音雅集」、「南枝曲社」、「風城崑劇團」……等等十幾個業餘崑劇團在小小的臺灣。可以說：最好的觀眾在臺灣，最多的業餘劇團也是在臺灣。

四　崑曲走入學術殿堂，兩岸崑曲學術交流的全盛時期

洪惟助老師對於臺灣崑曲的宏願與貢獻，絕不只在崑曲傳習計畫而已。更大的成就是把崑曲推入大學研究的學術殿堂。一九九二年元月，在中央大學成立「戲曲研究室」，累積豐碩的收藏與學術研究成果。二〇一七年擴充為崑曲博物館，成為中央大學特色之一。在大學中文系設立崑曲博物館是臺灣首創先例。館藏豐富，還經常舉辦各種演出與曲會活動。二〇〇二年創辦《中央戲曲通訊》專業期刊。

二〇〇五年中央大學九十年校慶，中文系戲曲研究室舉辦「二〇〇五年戲劇藝術節」，內容包括「風華絕代──崑劇名家匯演」、「臺灣戲曲大匯演」、「崑曲國際學術研討會及學術講座」，可謂盛況空前，超過蘇州崑劇節的規模很多。二〇一〇年出版《名家論崑曲》上下兩大冊，為「崑曲國際學術研討會」精選之學術論文集，經過五

年的編審考核,送國內外專家學者審查通過才能入選。編輯過程非常嚴謹,符合國際論文期刊標準,是一部極有價值的論文集。

最大的工程是《崑曲辭典》的編撰。此書歷時十年,由海峽兩岸學者專家共同收集資料與撰寫。全書分為上下兩冊,詞目五千七百餘條,圖片一〇〇三餘張,並附身段示範光碟兩張。本書是海峽兩岸第一部崑曲辭典。

五 結語

從一九九〇年初到現在,三十幾年過去了,洪惟助教授為臺灣崑曲奉獻了大半生的歲月,一路走來,我很幸運的躬逢其盛,見證了臺灣崑曲的發展與復興,見證了崑曲表演藝術的研究走入學術殿堂。二〇〇一年五月,聯合國教科文組織頒布首批「人類非物質文化遺產」,崑曲列名第一。「崑曲傳習計畫」在臺灣已完成十年推廣與傳承任務,白先勇《青春版牡丹亭》的風采風靡全球,號稱「牡丹還魂」。臺灣具有深厚的文化底蘊,各大學中文系都有詞曲與戲曲研究的課程,如今更是增加崑曲專業的碩士博士學位,中央大學首開其例。五〇年代大陸來臺的知識分子大多雅好崑曲,組織「崑曲同期」與「蓬瀛曲集」兩大曲社,至今傳唱不衰,且加入「崑曲傳習計畫」培養的年輕世代(如今也進入中年)的崑曲愛好者,各曲社更蓬勃發展,欣欣向榮。

洪教授以中央大學中文系為基地,發展出足以傲視兩岸三地的崑曲學術盟主地位,值得為他喝采!卅年辛苦不尋常,贏得崑曲百花香。今值教授八十大壽,謹撰短文誌慶,心懷感恩,為仁者壽。

洪惟助推動臺灣崑曲藝術三部曲

朱惠良[*]

　　二十三年前，在臺灣曲友第一次大陸崑曲之旅中結識了洪惟助老師，卅餘年來洪老師全力推動臺灣崑曲藝術教育與發展，其貢獻可大分為三：崑曲傳習計畫、崑曲辭典與崑曲藝術相關之出版品以及中央大學崑曲博物館。

　　一九九〇年夏，剛從普林斯頓取得博士學位的我在資深曲友賈馨園的邀請下，參加了上海杭州崑曲之旅，這趟讓臺灣學界了解認識崑曲藝術，共同推動崑曲傳承保存的大陸崑曲之旅共有四十餘位學者與曲友們參加，其中曾永義老師與洪惟助老師在觀賞上海崑劇團與浙江省崑劇團原汁原味的崑曲演出後，深深傾倒於優雅精緻的崑曲藝術，回臺後遂積極籌畫「崑曲傳習計畫」以推動崑曲藝術在臺灣的薪傳，在文建會與傳藝中心的經費支持下，傳習計畫自一九九一年三月開辦，直到二〇〇〇年底，總計辦理了六屆，前三屆是以社會大眾為對象，由兩岸專業演員、劇校老師、樂師與資深曲友教授曲藝，並邀請學者專家進行「專題講座」，第四屆開始成立招收優秀曲友與京劇演員的「崑曲業餘劇團與師資培養小組」。在一九四九年左右來臺的崑曲前輩們所培育的臺灣大專院校崑曲社基礎上，「崑曲傳習計畫」讓臺灣崑曲藝術繼續開花結果，其間更在大陸執行了兩次崑劇錄影保存

[*]　前立法委員，曾擔任故宮博物院教育展資處處長。

專案，成果出版為說戲身段與演出影音資料的「崑劇選輯」，為延續
此計畫之成果，傳習計畫結束後，洪老師於二○○○年成立「臺灣崑
劇團」。

　　與崑曲傳習計畫同時，洪老師也努力於推動「崑曲辭典」之編
輯，這項由文建會補助的「崑曲辭典編輯計畫」於一九九二年開始於
中央大學成立「戲曲研究室」，進行戲曲文物與文獻的蒐集整理，同
時執行戲曲相關的調查研究計畫並辦理學術研討會。一九九三年六月
完成崑曲辭典第一冊初稿；一九九四年七月到一九九八年六月由教育
部補助，陸續完成音樂、表演、舞臺美術、組織、演出場所、演出習
俗、佚文傳說與大事年表等基礎研究。一九九四年洪老師另外規畫以
特定課題專門研究為主的《崑曲叢書》。一九九八年十一月至二
○○○年六月傳藝中心接續補助「崑曲辭典編纂及出版計畫」，將第
一冊初稿和教育部補助完成的基礎研究，重新整理、修訂、審查。經
過十年的編纂，由兩岸七十餘位學者專家共同撰寫的《崑曲辭典》，
於二○○二年五月出版，這套海峽兩岸第一部《崑曲辭典》共分為上
下兩冊，辭目五千七百餘條，圖片一○○三餘張，並附身段示範光碟
二張，讀者在平面文字之外還能對照影音光碟與圖片，讓崑曲藝術的
形象更加鮮明，成為臺灣推動崑曲藝術的里程碑。

　　洪老師在九○年代就想成立一個崑曲博物館，這個願望終於在二
○一七年於中央大學實現。一九九二年在中央大學成立的戲曲研究室
即崑曲博物館的前身，戲曲研究室廿餘年的蒐藏整理與研究的豐碩成
果，成為崑曲博物館的核心收藏，目前館內共藏有文物千種、書籍一
萬三千餘冊、期刊二百餘種、影音資料一萬一百餘筆，是臺灣崑曲藝
術研究與推廣之重鎮。

　　洪惟助老師八十上壽前夕，特將老師推動臺灣崑曲藝術的三部曲
簡介於上，期待對戲曲藝術有興趣的年輕人能夠接續崑曲在臺灣的傳

承工作，讓推動臺灣崑曲藝術的四部曲、五部曲、六部曲⋯⋯連綿不絕，永續傳承下去。

崑曲情緣　無私無悔

周蕙蘋[*]

　　記得當年洪惟助老師見到我時，總呼我小學妹或小師妹。因他是我政大學長，也是徐炎之老師同門弟子，但是在校或學習過程中我們未曾有過交集。但提起他在中央大學任教時，每每接送高齡的徐炎之先師自臺北往返中壢傳授崑曲，不禁為之動容。

　　一九八九、一九九○年期間崑友們組團赴香港看戲，或來臺演出時，一有機會和大神般的崑曲演員聚會或餐敘時，心裡總想到必須有洪惟助老師到場才算圓滿。

　　那段期間洪老師與曲友賈馨園女士奔走對岸的崑團，收集錄相資料作為永久保存，如今陸方仍不斷向臺灣索取當年大師們於黃金歲月時的錄相。

　　一九九○年至二○○○年期間，洪老師執行「崑曲傳習計畫」，延聘名師來臺，精進崑友們，也陸續造就不少當今臺灣崑曲界的人才。陸續請到來自美國的華文漪、史潔華、王泰祺老師；來自北京的侯少奎、蔡瑤銑、沈世華老師；來自上海的計鎮華、梁谷音、岳美緹、張靜嫻、蔡正仁、張洵澎、顧兆琳、成志雄、王英姿、張銘榮、周志剛等老師；來自南京的張繼青、姚繼琨、吳繼靜老師；來自杭州的王奉梅、汪世瑜、王世瑤、張世錚、龔世葵、林為林、周雪雯老

* 臺北崑曲同期召集人，資深曲友。

師；來自蘇州的陸永昌老師等，其包含了生、旦、末、丑行當輪流來臺灣教學，並同時紛紛走往各大專院校作專題講演，為崑曲播種。有幸的我能親炙大師們，不單參與大堂的課程，又私下跟老師開小灶學習，上完課後相伴出遊、逛街、吃飯等等，不單在唱曲、身段上受益良多，也增厚彼此亦師亦友之情誼。同時也延請鼓笛名師李小平、蔣曉地、戴培德、錢宏銘、朱為總、王大元等分別開文武場班，為臺灣崑劇文武場打下基礎。有週間的藝生班及週末曲友初階、進階班等，在當時木柵國光藝校上課。如今其中幾位老師已先後駕鶴仙去，令人無限懷念，不勝唏噓，歎時光之荏苒，往事不復矣！

當時的年青曲友參加了週間藝生班密集的學習，現在也都獨當一面擔任各大專院校崑曲社團的指導老師，而今的「拾翠坊」、「風城崑劇團」、「南枝曲社」……其成員大都曾受益過「崑曲傳習計畫」，演出水平可圈可點。另臺灣二大京劇團的大演員們也放下身段，藉此機會向崑曲老師們學習，故其在崑曲劇目演出上崑亂不擋。

洪老師繼而將以上學習菁英網羅至「臺灣崑劇團」，延請熊貓級大師作《風華絕代》、《美意嫻情》、《蘭谷名華》、《蝶夢蓬萊》、《西牆寄情》、《千里風雲會》、《紅樓夢崑曲》等系列專題演出，學子和大師們一同登臺表演學習。更搬演曾、洪兩位老師新編崑劇劇本梁山伯與梁英臺、范蠡與西施等。又帶團赴對岸作文化交流演出，演出水平，令對岸專業劇團都稱讚連連。並作培育新秀的計畫，謝樂、奈諾等經專業溫宇航老師的細心調教，其崑曲功力長進不少。

前後帶領中央大學的研究生們，由洪老師主編，於二〇〇二年六月出版臺灣第一部《崑曲辭典》，使後學晚進得以方便收取參考崑曲相關的資料。

二〇一七年底「崑曲博物館」成立以來，每半年舉行一次特展，將先前奔走各地收藏品分門展出，並坐實推廣藝術紛至各校作小型演

出、暑期崑曲營及舉辦大專院校崑曲聯演等。

　　大學長、大師兄、洪老師啊！

　　在此不得不大大讚歎您在崑曲上的勞心與費力，無私無悔地為崑曲奉獻，我一路追隨您，在學習崑曲路途上獲益匪淺。受您惠甚多，影響甚大，怕是我這輩子也跟您一樣，與崑曲脫不了身了。

　　在您大壽之際，祝福您一切順心如意，長長久久繼續帶領我們後學晚進在崑曲路上邁進。

寫於二〇二三年春日

臺灣崑曲發展的重要推手

劉玉明[*]

　　洪惟助教授是　位和藹可親，照顧後輩的長者，其　生致力於保存、傳承與發揚崑曲文化等，他對臺灣崑曲的奉獻令人感佩。民國三十八年（1949）焦承允、夏煥新、徐炎之、許聞佩等崑曲先賢們陸續遷臺，將江南雅韻帶至臺灣，為臺灣的崑曲藝術奠定了堅實基礎。而作為臺灣崑曲繼承的第二代，洪惟助教授在前賢們遺留下來的豐厚的精神文化基礎上，將臺灣的崑曲藝術活動推向新的高峰。

　　猶記二十世紀九〇年代，洪教授規劃並主持崑曲傳習計畫。他聘請大陸名師來臺教學，使崑曲得於臺灣生根發芽，開花結果。目前臺灣各崑曲團的核心演員以及崑曲學術研究師生，多為該傳習計畫的受益者。系統化的傳習教授促進了臺灣崑曲的成熟發展，並日益壯大。

　　為延續傳習計畫的成果，民國八十九年（2000）洪老師成功組織臺灣首個專業崑劇表演團隊《臺灣崑劇團》，推動兩岸交流合作，在臺灣舉行大型演出，不僅是兩岸曲藝盛事，也奠定了兩岸傳統文化傳承及深化交流的基礎。

　　而洪教授對崑曲的傳承和發展並不止於此，他為保存兩岸崑曲文物，特別於國立中央大學設立崑曲博物館。其館藏的眾多崑曲文物已經成為學子、曲藝人與社會喜好崑曲文化人士等，了解、繼承、研究

* 蓬瀛曲集團長、資深曲友。

崑曲文化不可或缺文獻資料。

洪惟助老師無疑是臺灣崑曲發展的重要推手，他繼承了崑曲先賢們無私奉獻精神，是值得我輩尊敬與學習的典範。值此洪惟助教授八十壽辰，後學劉玉明特率蓬瀛全體曲友共賀，祝洪教授：

福如東海！壽比南山！

勁松長青

宋泮萍[*]

十七歲即入徐師炎之門下學習崑曲，因而少年時得識洪惟助老師，深為仰望，及至因緣際會插班進入中央大學中文系三年級就讀，終得忝列洪師門牆，轉眼畢業四十年，洪師精神矍鑠，溫文儒雅，依舊當年。

中央大學早年以地球科學研究著稱，文學院僅中、英文兩系，洪師數十年苦心孤詣，絳帳春風，設立戲曲研究室，於中文研究所中培育專研戲曲之研究生，蔚然有成，使戲曲研究領域成為中央大學代表特色之一，洪師戲曲專業研究不僅成就眾多弟子，甚而成就一校之令名，此成就鮮有人能及。

兩岸開放交流後，洪師專程赴大陸遍訪崑曲藝術家，錄製出版經典崑曲劇目，此一先見之明，得以為兩岸留下空前絕後之崑劇大師演出實錄，使崑劇後輩演員及眾多愛崑人得見當世崑曲之極致舞臺表演風貌，對於崑曲表演藝術之保存傳承實居功厥偉。其後，「崑曲博物館」之成立，乃洪師對崑曲研究貢獻之新里程碑，個人受邀參與慶祝「崑曲博物館」成立之開幕公演，誠乃作為中央大學中文系友及崑曲曲友之莫大榮幸。

洪師主持之「崑曲傳習計畫」廣邀大陸頂尖崑劇表演藝術家來臺

[*] 中央大學校友，行政院新聞局退休科長，曾任中央大學崑曲社指導老師。

親授拿手劇目,並於其後成立「臺灣崑劇團」,廣納臺灣專業京劇演員及優秀曲友親炙大師,精進劇藝及廣增能演劇目,並提供能夠展現成果之舞臺,得使臺灣廣大戲曲愛好者常能得見精采舞臺演出,實乃愛崑人之福。

作為忝列洪門之愛崑人,衷心敬佩洪師對崑曲之貢獻及成就,祝願洪師八十上壽如中大勁松長青,福樂綿長。

附記

林逢源*

洪惟助與曾永義兩位老師為摯友,有莊、惠之風,同在中華民俗藝術基金會致力於傳統藝術發揚。某次餐敘,曾師虧洪師「恁祖媽給人做細姨」,洪師即答:「該說阮祖公娶細姨」,即席表演了參軍戲。當時歌子戲演出《陳三五娘》,曾師抓住「洪皮陳骨」傳說戲弄洪師。然而洪師對崑曲傳承的貢獻,從拍攝崑劇選輯、主辦崑曲傳習計畫、在中央大學成立崑曲博物館等,因而獲得「崑曲助」名號,曾師也再三推崇。

* 彰化師範大學國文學系退休教授。

附錄

洪惟助教授小傳

孫致文

洪惟助教授（1943年7月26日-），臺灣嘉義縣人，現居臺北。國立政治大學中國文學碩士。自一九七二年受聘至國立中央大學中國文學系任教，曾為美國哈佛大學、科羅拉多大學訪問學者，巴黎第七大學客座教授，又曾任中華民俗藝術基金會、新港文教基金會、國家文化藝術基金會董事。二〇〇四年至二〇〇六年間擔任中央大學中文系系主任，曾獲中央大學特別貢獻獎及特聘教授獎三次，現任國立中央大學中文系專案研究員兼崑曲博物館館長。著有《樂府雜錄箋訂》、《詞曲四論》、《清真詞校訂注評》、《崑曲宮調與曲牌》等書，主編《崑曲辭典》、《崑曲研究資料索引》、《崑曲演藝家、曲家及學者訪問錄》、《名家論崑曲》等。二〇一三年新編崑劇《范蠡與西施》。

洪教授長期從事詞、曲、戲曲、書法研究與教學，四十餘年來尤致力於崑劇研究、推廣與保存。一九九二年一月於中央大學設立「戲曲研究室」，蒐羅文物千餘件，包括明清以來戲曲家及崑劇藝人書畫、清乾隆以來名家所藏手抄珍貴曲譜、樂器、戲服、戲船模型等。又有書籍一萬餘冊，期刊三千餘冊，影音資料近六千種。經洪教授多年規畫、奔走募款，中央大學「崑曲博物館」於二〇一七年十一月開館，是全球第一座以崑曲為主題的大學博物館。

一九九二年起，主編《崑曲辭典》，兼顧文獻、文學、音樂、舞臺表演等方面，共收辭條五千七百餘條，全書二百餘萬字、附圖一

○○三張，並有「基本形體身段示範」光碟兩張。本書撰稿、審訂、編輯歷經十年始成，於二○○二年五月正式出版，為兩岸學者合作完成的第一部崑曲專業辭典。另主編【崑曲叢書】共五輯、三十種，自二○○二年起陸續出版，所收著作，包括重要崑劇史料，及兩岸戲劇學者重要研究成果。叢書選收嚴審，刊校用心，二○一三年獲中國文化部戲劇文學學會「第八屆全國戲劇文化獎」頒贈「戲曲史論叢書主編金獎」。

　　所著《崑曲宮調與曲牌》一書附有「崑曲重要曲譜曲牌資料庫」光碟，掃描收錄重要曲譜中的曲牌唱詞與工尺。又編纂「南曲格律譜彙編」，為曲牌研究與崑劇創作者做重要的基礎工作，提供更方便、全面、可靠的資料。

　　一九九二年起，在行政院文化建設委員會與國立傳統藝術中心的支持下，洪教授與曾永義先生錄製中國六大崑劇團經典劇目一百三十五齣，其中重要錄影已於一九九二、一九九六年分別出版為【崑劇選輯】第一、二輯，深受學者、演藝家、曲友及戲曲愛好者肯定。此外，洪教授是較早關注地方崑曲（草崑）的研究者，對臺灣崑腔、金華崑曲等，長年訪查、研究，並推動保存。

　　為使崑劇藝術在臺灣持續傳承與發揚，於一九九一年與曾永義先生共同興辦「崑曲傳習計畫」。該計畫於一九九一年至二○○○年間，共舉辦六屆，每屆為期一年至一年半，期間並舉辦多場講座，對臺灣傳統戲曲之延續與流傳具深遠影響。為延續崑曲傳習計畫成果，一九九九年秋天，洪教授擔任團長的「臺灣崑劇團」成立，為全臺第一個專業崑劇團。臺灣崑劇團能演出劇目有七十餘個折子戲、十三部串本戲及一部新編戲《范蠡與西施》，《范蠡與西施》於二○一三年由「臺灣崑劇團」與「浙江崑劇團」合作於杭州、臺灣演出，至今已演出十餘場，深受好評。

　　洪教授於書法藝術、中西音樂理論、藝術鑑賞皆有精湛造詣。幼年即喜好書法、繪畫、音樂等藝術，初中時，受教嘉義名家張李德和女史，學習書法、舊體詩。楷、行二體大字渾結遒勁，無靡弱之病；小字秀麗婉暢，富書卷氣息。隸書端整凝鍊，又多變化。洪教授雖然擅長各體書法，但興來偶書，優游涵泳，不以「書法家」標榜；眼界甚高，常自言功力不足，不輕易以書作贈人。

　　洪教授性情爽朗耿直，語多率真，不逢迎當道，有為有守。自執教至今，積極參與校內外公共事務的討論與實踐，於社會正義、藝文風氣的關切與奉獻，更無一日稍歇。洪教授的為人與為學，實堪為當代文人的典範。

洪惟助教授大事記

黃思超整理[*]

1943年：七月二十六日出生於嘉義新港。

1949年：就讀於新港鄉新港國小、嘉義市民族國小。常有鳳儀社成員
　　　　出入家中，自幼接觸北管、幼曲、廣東音樂。

1955年：嘉義中學初中部。

1957年：從嘉義名詩人張李德和學書法、吟詩，賴柏舟學論語。

1959年：就讀於嘉義中學高中部。

1963年：進入中國文化學院中國文學系，從高明、尉素秋、汪經昌習
　　　　詩詞曲。

1969年：進入政治大學中國文學研究所，師從盧元駿。研究所時期，
　　　　開始從徐炎之先生學崑曲。

1972年：受聘於中央大學中國文學系任教。

1973年：成立中央大學崑曲社，接送徐炎之先生往返中央大學教學。

1976年：受聘於東吳大學中國文學系兼課，至一九八六年止。教授曲
　　　　選、詞選、戲劇選。

1978年：一月與張秋桂女士結婚。
　　　　十一月長子敦遠出生。

1985年：三月次子敦宜出生。

* 中央大學中國文學系、崑曲博物館助理研究員。

1987年：美國科羅拉多大學東亞系訪問學者。擔任新港文教基金會創
　　　　會董事，持續至一九九九年。

1991年：三月開辦第一屆「崑曲傳習計畫」，曾永義教授為主持人，洪
　　　　惟助教授為總執行，共舉辦六屆，前後十年。擔任美國哈佛
　　　　大學東亞語言與文明系訪問學者。

1992年：成立中央大學戲曲研究室，並主編《崑曲辭典》。擔任法國
　　　　巴黎第七大學東方語言文化系客座教授。擔任第一屆國家文
　　　　化藝術基金會文藝獎評審委員，此後陸續擔任第二屆、第四
　　　　屆、第十九屆評審委員。

1993年：擔任中華民俗藝術基金會董事，持續至今。

1995年：主持桃園縣傳統戲曲與音樂錄影保存及調查研究計畫。主持
　　　　臺灣北管崑腔之調查研究計畫，持續兩年。

1996年：執行亂彈戲「潘玉嬌、王金鳳、新美園藝人」技藝保存計畫，
　　　　持續三年。第三年林鶴宜任主持人，洪惟助為協同主持人。
　　　　擔任臺北縣志編輯委員會藝文志編纂，持續至二○一○年。
　　　　十一月三十日第四屆「崑曲傳習計畫」始業式，第四至第六
　　　　屆「傳習計畫」由洪惟助擔任主持人，曾永義為首席顧問。

1997年：主持臺灣崑劇史調查研究計畫，二○一○年、二○二○年持
　　　　續此計畫，撰寫《臺灣崑曲發展史稿》，預計二○二四年出
　　　　版。

1998年：中國文化大學中文研究所、藝術研究所兼課，開設「戲曲研
　　　　究」，前後十年。國立中正文化中心《中華民國八十七年表
　　　　演藝術年鑑》、《中華民國八十八年表演藝術年鑑》編輯指導
　　　　委員，持續兩年。

1999年：新竹縣文化局委託執行新竹縣傳統音樂與戲曲調查計畫，二
　　　　○○三年出版《新竹縣傳統音樂與戲曲探訪錄》。

2000年：一月，臺灣崑劇團成立，創團首演〈牡丹亭·遊園〉、〈紅梨記·亭會〉、〈長生殿·酒樓〉、〈獅吼記·跪池〉。率臺灣崑劇團參加第一屆蘇州崑劇藝術節。任中國崑劇研究會榮譽顧問。

2002年：五月一日《崑曲辭典》出版，為世界首部《崑曲辭典》。

任中國崑劇研究會榮譽理事。

十二月，主編《戲曲研究通訊》創刊號出版，至二〇一七年，共十二期。

2003年：主持「隴西八音團」老劇本整理、研究暨出版計畫，次年出版《關西祖傳隴西八音團抄本整理研究》。崑曲曲牌與宮調研究計畫開始，崑曲曲牌、宮調、取譜系列研究，持續至二〇一五年。二〇一〇年出版《崑曲宮調與曲牌》。擔任新竹市志編輯委員會藝文志編纂。

二〇〇三至二〇〇四年擔任國家文化藝術基金會董事，參與國家獎助文化藝術政策的製訂和執行。

創設中央大學中文研究所戲曲組。

2005年：在臺北新舞臺製作「天王天后崑劇名家匯演」，是蔡正仁、華文漪睽違十六年再度同臺演出。擔任教育部大學校務評鑑「人文、藝術與運動專業類組——私立一」評鑑委員。

2006年：五月，率臺灣崑劇團參與臺北傳統藝術季，演出全本《風箏誤》。

七月，率團第三屆蘇州崑劇藝術節，並應溫州市邀請在溫州鹿城文化中心演出《爛柯山》兩場。

2007年：製作臺灣崑劇團【蝶夢蓬萊】崑劇名家匯演。獲中央大學特聘教授獎三年。

2008年：製作臺灣崑劇團【美意嫻情】崑劇名家匯演。擔任北京首都師範大學中國戲曲研究中心學術委員。

2009年：八月，中央大學人文研究中心聘為專案教授。
　　　　製作臺灣崑劇團【蘭谷名華】崑劇名家匯演。
　　　　創辦中央大學戲曲研究所碩士班。
2010年：製作臺灣崑劇團【千里風雲會】臺崑浙崑聯演。率臺灣崑劇
　　　　團赴日本宮崎縣演出。獲中央大學特聘教授獎三年。
2011年：製作臺灣崑劇團【西牆寄情】臺崑上崑聯演。任中國崑劇古
　　　　琴研究會顧問。獲北京市非物質文化遺產中心「崑曲特殊貢
　　　　獻獎」。
2012年：製作臺灣崑劇團【越中傳奇】臺崑浙崑聯演。率團赴蘇州，
　　　　參加第五屆崑劇藝術節。擔任臺灣評鑑協會「一○一學年度
　　　　技術學院及專科學校評鑑」藝術組總召集人。
2013年：首部編劇作品《范蠡與西施》，杭州、臺灣各地巡演，臺崑
　　　　浙崑聯演。率團赴德國海德堡、奧地利維也納演出。秋天赴
　　　　上海與上崑聯演。所編《崑曲叢書》，獲中國文化部戲劇文
　　　　學學會「第八屆全國戲劇文化獎・戲曲史論叢書主編金
　　　　獎」。獲中央大學特聘教授獎三年。
2014年：製作臺灣崑劇團【臺湘爭風】臺崑湘崑聯演。
2015年：中央大學戲曲研究所碩士班併入中國文學系碩士班戲曲組。
2017年：崑曲博物館成立，擔任館長，推動崑曲研究與崑曲藝術教育。
　　　　臺灣崑劇團《范蠡與西施》校園巡演、慶祝中大崑曲博物館
　　　　開幕，演出《范蠡與西施》、《蝴蝶夢》。任中國崑劇古琴研
　　　　究會專家指導委員會委員。
2018年：製作臺灣崑劇團【親情愛情夫婦情】、【荊釵殘夢】。任國立
　　　　東華大學校務顧問，持續至二○二一年。
2019年：製作臺灣崑劇團【蒼松勁骨──崑曲老生專場】。

2020年：製作臺灣崑劇團《紅樓‧夢崑曲》【獻給女兒家】。長孫本淳
　　　　出生。

2021年：製作臺灣崑劇團《紅樓‧夢崑曲》校園巡演、年度公演《拋
　　　　花引玉》。

2022年：製作臺灣崑劇團《紅樓‧夢崑曲（三）》【好夢正初長】。

洪惟助教授編著目錄

蕭雅雲整理

壹　著作

一　學術專著

1. 《詞曲四論》
臺北：華正書局，1977年5月初版，152頁。
臺北：華正書局，1979年再版，152頁。

2. 《清真詞訂校注評——附敘論》
臺北：華正書局，1982年3月，749頁。

3. 《新竹縣傳統音樂與戲曲探訪錄》，洪惟助、孫致文著
桃園：國立中央大學中文系戲曲室，2003年7月，236頁。

4. 《關西祖傳隴西八音團抄本整理研究》，洪惟助、黃心穎、孫致
文等著
臺北：臺北市政府客家事務委員會，2004年5月，386頁。

5. 《崑曲宮調與曲牌》
臺北：國家出版社，2010年6月，327頁。

二　學術論文

（一）期刊論文

1. 〈從文獻資料看臺灣清代至1949年的崑曲活動〉
 《中大戲曲學刊》第1期，2020年。

2. 〈尋找崑曲瑣憶（一）〉
 《中大戲曲學刊》第1期，2018年12月，頁185-193。

3. 〈尋找崑曲瑣憶（二）〉
 《中大戲曲學刊》第1期，2018年12月，頁194-212。

4. 〈王古魯譯著《中國近世戲曲史》修定補充手稿輯錄〉
 《中華戲曲》第56期，2018年12月，頁71-84。

5. 〈空谷幽蘭在臺灣綻放〉
 《崑曲評鑑》第1期（總第7期），2018年2月，頁32-37。

6. 〈《牡丹亭·遇母》【番山虎】曲牌研究〉
 《湯顯祖學刊》創刊號，2017年8月。

7. 〈臺灣崑劇團的營運策略及其影響〉
 《戲曲藝術》總第152期，2017年8月，頁118-123。

8. 〈白先勇的崑曲事業及其影響〉
 《藝術百家》2017年第4期，總第157期，2017年4月，頁26-28。

9. 〈乾嘉以來崑劇折子戲、全本戲演出情況〉
 《戲劇學刊》第24期，2016年7月，頁87-105。

10. 〈論《風箏誤》原作及其當代演出本〉
 《中華戲曲》第50期，2015年12月，頁20-49。

11. 〈先生媽張李德和女史〉
 《臺灣文學評論》第11卷第1期，2011年1月，頁207-212。

12. 〈崑曲傳習計畫與臺灣崑劇團〉
 《崑山文化研究》總第十二期，2011年，頁35-39。

13. 〈芝庵《唱論》聲情說論評〉
 《中華戲曲》第41期，2010年8月，頁218-231。

14. 〈中央大學戲曲研究室收藏、研究、與數位典藏〉
 《時光──數位典藏計畫97年度成果發表專刊》，2009年10月，頁
 30-33。

15. 〈臺灣「幼曲」【大小牌】與崑曲、明清小曲的關係──以〈追
 韓〉、〈店會〉、〈陸月飛霜〉為例〉
 中央大學《人文學報》第30期，2006年12月，頁1-40。

16. 〈從曲譜看《長生殿‧驚變》音樂的演變〉
 《中國文哲研究通訊》第11卷第1期，2001年3月，頁39-51。

17. 〈論詞與音樂的關係及後世詞譜的缺失〉
 《中國文哲研究通訊》第4卷第2期，1994年6月，頁16-22。

18. 〈有關中國戲劇的幾個問題〉
 《中華學苑》第37期，1988年10月，頁137-143。

19. 〈中國戲劇何以遲至宋金之際方始成熟〉
 中央大學《人文學報》，第六期，1988年6月，頁1-9。

20. 〈有關中國戲劇的幾個問題（一）〉
 《中華學苑》第37期，1988年10月，頁137-143。

21. 〈也談東坡與西臺──山谷寒食帖跋中的李西臺是誰〉
 《故宮文物月刊》第5卷第12期，1988年3月，頁115-117。

22. 〈史達祖生平及其梅溪詞之特色〉
 《幼獅學誌》第17卷第4期，1983年10月，頁95-120。

23. 〈論禮記樂記的音樂思想〉
 《孔孟月刊》第14卷第10期，1976年6月，頁23-56。

24. 〈段安節樂府雜錄箋訂（上）〉
《中華學苑》第12期，1973年9月，頁77-148。

25. 〈段安節樂府雜錄箋訂（下）〉
《中華學苑》第13期，1974年3月，頁111-217。

（二）專書、論文集中論文

1. 〈周傳瑛的成就及其啟示〉
《中國崑曲論壇2013》，蘇州：古吳軒出版社，2015年8月，頁183-193。

2. 〈沈月泉父子手抄本初探——以《琵琶記・饑荒、思鄉》為例〉
《裊晴絲吹來閒庭院》崑曲與非物質文化傳承國際研討會論文集，香港城市大學，2012年9月，頁201-247。

3. 〈從風箏誤到鳳還巢〉
《中國崑曲論壇2010》，蘇州：蘇州大學出版社，2012年2月。

4. 〈《十五貫》的成就及其對今人的啟示〉
《崑劇十五貫文集》，北京：中國戲劇出版社，2011年9月，頁137-146。

5. 〈《九宮大成南北詞宮譜》同宮調同牌名南曲引子與正曲關係初探〉
《2010兩岸戲曲音樂學術研討會》，宜蘭：國立傳統藝術總處籌備處，2011年3月，頁193-222。

6. 〈當代戲曲的一些現象——兼論戲曲現代化及其與中國文化、劇種特色的認同〉
《跨學科視野下的文化身份認同》，北京：北京出版社，2011年1月，頁283-290。

7. 〈仙呂入雙調考辨〉

《中國崑劇論壇2009》，蘇州：蘇州大學出版社，2010年6月，頁79-92。

8. 〈崑曲的宮調與燕樂的關係〉

《中國戲曲理論的本體與回歸——09中國戲曲理論國際學術研討會論文集》，北京：文化藝術出版社，2010年4月，頁479-494。

9. 〈從北【喜遷鶯】的初探主腔說及崑曲訂譜〉

《名家論崑曲》，臺北：國家出版社，2010年1月，頁959-1010。

10. 〈《牡丹亭·拾畫、叫畫》——從文學本到折子戲演出本〉

《面對世界的崑曲與《牡丹亭》》，香港：香港大學，2009年12月，頁334-353。

11. 〈北黃鍾宮【水仙子】曲牌初探〉

《臺灣學術新視野——中國文學之部（二）》，臺北：五南出版社，2007年6月，頁685-730。

12. 〈崑曲從吳中流傳異地，在文學、音樂、表演所產生的變異——以金華崑曲為主要探討對象〉

《2006戲曲藝術國際研討會——京崑對唱在巴黎論文集》
中華文化復興運動總會、國立臺灣戲曲學院、巴黎第八大學，2007年5月，頁191-215。

13. 〈從拗喉捩嗓到歌稱繞樑的《牡丹亭》〉

《中國文哲專刊》第32期「湯顯祖與牡丹亭」，中央研究院中國文哲研究所，2005年12月，頁737-780。

14. 〈崑劇〉

《臺灣傳統戲曲》，臺北：學生書局，2004年9月，頁517-539。

15. 〈崑劇何以被列為「人類口述和非物質遺產代表作」〉

《二○○二年文建會文化論壇系列實錄——世界遺產》，臺北：行政院文化建設委員會，2003年，頁143-148。

16. 〈王西廂與馬西廂〉
《宋元文學學術研討會論文集》，臺北：東吳大學，2002年3月，
頁111-140。

17. 〈臺灣的崑曲活動與海峽兩岸的崑曲交流〉
《兩岸戲曲回顧與展望學術研討會論文集》
臺北：國立傳統藝術中心籌備處，2000年1月，頁24-35。
北京：中國崑劇研究會《蘭》刊，1999年12月。
廣西：《中國文化報》，2000年2月17日（節錄）。

18. 〈論臺灣傳統戲曲的保存與發展〉
《傳統藝術研討會論文集》
臺北：國立傳統藝術中心籌備處，1999年6月，頁119-138。
臺北：國立傳統藝術中心籌備處，1999年4月再版。

19. 〈臺灣亂彈戲中的扮仙戲〉
《民族與文化》第七輯，韓國：漢陽大學民族學研究所，1998年
12月，頁69-83。

20. 〈從崑劇的興盛史，臺灣的戲曲發展可以獲得什麼啟示？〉
《87年傳統藝術研討會論文集》，臺北：國立傳統藝術中心籌備
處主辦，1998年6月，頁185-203。

21. 〈1963年臺灣七子戲培訓班始末及其影響〉
《海峽兩岸梨園戲學術研討會論文集》，臺北：國立中正文化中心
主辦，1998年4月，頁73-90。

22. 〈崑曲的《賜福》與臺灣北管《天官賜福》──比較兩者在文辭、
音樂的異同與變化〉
《明清戲曲國際研討會論文集》，臺北：中央研究院中國文哲研
究所籌備處，1998年8月，頁777-834。

23. 《臺北市文化資產民俗部門之調查》
臺北：臺北市政府民政局出版，1995年11月，頁273-433。

24. 〈評王易樂府通論斟律篇，並提出對詞樂研究的幾點意見〉
《第一屆詞學國際研討會論文集》，臺北：中央研究院中國文哲研究所，1994年11月，頁45-64。

25. 〈吳梅務頭之說商榷〉
《第一屆清代學術研討會論文集》，高雄：國立中山大學，1989年11月，頁307-352。

26. 〈姜夔的憂國之作與懷人之作〉
《中國文學講話（七）兩宋文學》，臺北：巨流圖書公司，1986年6月，頁399-405。

27. 〈人文科學的治學方法與態度〉
《如何計劃大學生活》，臺北：創見出版社，1977年1月，頁3-35。

（三）會議論文

1. 〈臺灣亂彈戲、十三腔中的崑曲〉
2021年戲曲國際學術研討會暨祝賀曾永義院士八秩榮慶，臺北，國立臺灣戲曲學院主辦，2021年。

2. 〈尋找崑曲瑣憶（二）〉
中國崑曲學術座談會，蘇州，中國崑曲研究中心主辦，2018年10月。

3. 〈與上崑廿八年交流的追憶〉
上崑建團40周年研討會，上海，上海崑劇團主辦，2018年2月。

4. 〈尋找崑曲瑣憶〉
2017年崑曲藝術節，中壢，國立中央大學人文中心主辦，2017年11月。

5. 〈北方崑曲的親和力與生命力〉
崑曲榮耀——北方崑曲劇院60周年慶典，北京，北方崑曲劇院主辦，2017年6月。

6. 〈《牡丹亭・遇母》【番山虎】曲牌探析〉
 湯顯祖與明代戲曲──紀念湯顯祖逝世400周年學術研討會，上海，上海大學主辦，2016年12月。

7. 〈臺灣崑劇團的營運策略及其影響〉
 傳統與現代──中國崑曲藝術保護與發展國際學術研討會，北京，中國崑劇古琴研究會主辦，2016年10月。

8. 〈乾嘉以來折子戲、全本戲演出情況〉
 曾永義先生學術成就與薪傳國際學術研討會，臺北，臺灣大學中文系主辦，2016年4月。後發表於《戲劇學刊》24期。

9. 〈白先勇的崑曲事業及其影響〉
 白先勇與漢語新文學的世界影響國際學術研討會，澳門，澳門大學曹光彪書院主辦，2016年2月。

10. 〈琵琶記賞荷曲牌格律初探〉
 第三屆秦峰曲會，崑山千燈，中國崑曲研究中心主辦，2015年10月。

11. 〈《琵琶記》對後代南曲格律譜的影響〉
 第七屆崑曲國際學術研討會，蘇州，中國崑曲研究中心主辦，2015年10月。

12. 〈從清代的臺灣崑曲活動到臺灣崑劇團〉
 大陸與臺灣：崑曲傳承和發展研討會，中國崑劇古琴研究會主辦，2015年6月。

13. 〈《琵琶記・賞荷》曲牌格律初探〉
 2014年戲劇跨領域學術研討會，成功大學藝術研究所主辦，2014年11月。

14. 〈湘崑藝術的特色，並論湘崑未來的發展〉
 湘崑藝術研討會，中國崑曲研究中心主辦，郴州安陵書院協辦，2014年5月。

15. 〈周傳瑛的成就及其啟示〉

第六屆中國崑曲國際學術研討會，中國崑曲研究中心主辦，2012年7月。

16. 〈崑曲重要曲譜曲牌資料庫的建立及崑曲宮調與曲牌之研究方法〉

二十世紀崑曲傳習與中國文化傳承研討會，香港城市大學，2012年5月。

17. 〈學習周傳瑛的精神〉

兩岸四地中國戲曲藝術傳承與發展·北京論壇，北京，中國戲曲藝術傳承與發展·北京論壇主辦，2011年12月。

18. 〈清代臺灣的崑曲活動〉

2011·杭州中國戲曲學術研討會，浙江省文化藝術研究院、上海大學中國戲曲發展研究中心聯合主辦，2011年10月。

19. 〈周傳瑛的藝術及其影響〉

中國崑曲列入「世界非遺」十週年暨紀念崑劇表演藝術大師周傳瑛先生誕辰100周年研討會，浙江崑劇團主辦，2011年10月。

20. 〈從風箏誤到鳳還巢〉

2011兩岸三地高校師生崑曲研討會，蘇州，中國崑曲研究中心主辦，2011年5月。

21. 〈崑曲傳習計畫與臺灣崑劇團〉

崑曲保護與傳承研討會，蘇州，中國崑曲研究中心主辦，2011年5月。

22. 〈同宮調同牌名南曲引子與正曲之異同初探〉

2010年兩岸戲曲音樂學術研討會，國立傳統藝術總處主辦，2010年10月。（後於2011年3月出版論文集）

23. 〈《風箏誤》、《陰陽樹》與《鳳還巢》〉

東方文學與戲劇國際學術研討會，山西師範大學戲曲研究所主辦，2010年7月。

24. 〈《風箏誤》從原作到當代演出本〉

2010年兩岸八校師生崑曲學術研討會，中壢，國立中央大學人文中心主辦，2010年5月。

25. 〈記取十五貫的成功經驗，開創浙崑輝煌的未來〉

十五貫與浙崑研討會，杭州，浙江崑劇團主辦，2009年12月。

26. 〈崑曲宮調與燕樂的關係〉

中國戲曲理論研討會，北京，中國藝術研究院、戲曲研究所主辦，2009年10月。後於2010年出版論文集

27. 〈仙呂入雙調考辨〉

第五屆中國崑曲國際研討會暨第四屆中國崑曲藝術節，蘇州，中國崑曲研究中心舉辦，2009年6月。

28. 〈論宮調〉

海峽傳統文化：北管音樂交流研討會，福州，福建省師範大學主辦，2009年4月。

29. 〈當代戲曲的一些現象──兼論戲曲現代化及其與中國文化、劇種特色的認同〉

「跨學科視野下的文化身份認同」國際研討會，南京，南京大學人文社會科學高級研究院主辦，2007年10月。

30. 〈《牡丹亭‧拾畫叫畫》從文學本到演出本〉

面對世界──崑曲與《牡丹亭》國際學術研討會，北京，香港大學崑曲研究發展中心籌備處主辦，2007年10月。（後於2009年出版論文集）

31. 〈沈月泉父子手抄本初探——以《琵琶記‧饑荒、思鄉》為例〉
崑曲與非物質文化傳承國際研討會，香港，香港城市大學主辦，
2007年8月。

32. 〈臺灣的崑腔〉
川崑搶救繼承展演暨中國地方戲與崑曲論壇，四川成都，四川省
川劇藝術研究院、中國藝術研究院戲曲研究所聯合主辦，2007年
5月。

33. 〈從《牡丹亭‧遊園驚夢》、《琵琶記‧吃糠遺囑》、《義俠記‧遊
街》、《白蛇傳‧水鬥》等不同風格、不同行當的劇目，論崑曲藝
術的特色。〉
「亞洲戲劇研討會」專題演講，法國，Franche-Comte 大學主
辦，2006年12月。

34. 〈崑曲宮調與管色〉
俗文學學術研討會，臺北，中央研究院歷史語言研究所傅斯年圖
書館主辦，2006年12月。

35. 〈崑曲從吳中流傳異地，在文學、音樂、表演等所產生的變
異——以金華崑為主要探討對象〉
2006年戲曲藝術國際研討會，法國巴黎，巴黎第八大學、中華民
國文化總會、臺灣戲曲學院聯合主辦，2006年11月。（後於2007
年出版論文集）

36. 〈北黃鍾宮【水仙子】曲牌初探〉
國科會中文學門90-94年研究成果發表會，臺灣，彰化師範大學
主辦，2006年11月。（後於2007年出版論文集）

37. 〈海峽兩岸崑曲發展的瓶頸〉
湯顯祖國際學術研討會，江西，撫州市，2006年9月。

38. 〈1990年以後的臺灣崑曲活動〉

第三屆中國崑曲國際學術研討會，蘇州，中國崑曲研究中心主辦，2006年7月。

39. 〈從北【喜遷鶯】初探主腔說及崑曲訂譜〉

崑曲國際學術研討會，臺灣，國立中央大學主辦，2005年4月。（後於2010年出版論文集）

40. 〈臺灣「幼曲」【大小牌】與崑曲、明清小曲的關係——以〈追韓〉、〈店會〉、〈陸月飛霜〉為例〉

「器物與記憶：近世江南文化」學術研討會，上海，上海社會科學院歷史研究所、臺灣中研院明清研究會聯合主辦，2004年9月6-8日。（修訂稿於2006年中央大學《人文學報》發表）

41. 〈從拗喉捩嗓到歌稱繞樑的《牡丹亭》〉

湯顯祖與牡丹亭國際學術研討會，臺灣，中央研究院中國文哲研究所主辦，2004年4月。（後於2005年出版論文集）

42. 〈《九宮大成南北詞宮譜》同宮調同牌名南曲引子與正曲之異同初探——並初探引子與詩餘之關係〉

明清小說戲曲國際研討會，香港，嶺南大學中文系主辦，2003年11月。

43. 〈王西廂與馬西廂〉

宋元文學學術研討會，臺灣，東吳大學主辦，2001年12月。

44. 〈從曲譜看《長生殿・驚變》音樂的演變〉

長生殿的文學、音樂與表演藝術研討會，臺灣，中央研究院、國立中正文化中心合辦，2000年12月。（後於2001年收入《中國文哲研究通訊》）

45. 〈臺灣的崑曲活動與海峽兩岸的崑曲交流〉

千禧之交——兩岸戲曲回顧與展望學術研討會，文建會國立傳統

藝術中心與中國藝術研究院主辦，哈爾濱，1999年8月。（後於
2000年收入論文集）

46. 〈論臺灣傳統戲曲的保存與發展〉
傳統藝術研討會，國立傳統藝術中心籌備處主辦，1999年5月。
（後收入論文集）

47. 〈臺灣亂彈戲中的扮仙戲〉
東亞薩滿學國際學術大會，大韓民國漢陽大學主辦，1998年12
月。（後收入論文集）

48. 〈從崑劇的興盛史，臺灣的戲曲發展可以獲得什麼啟示？〉
傳統藝術研討會，國立傳統藝術中心籌備處主辦，1998年5月。
（後於1998年6月收入論文集）

49. 〈1963年臺灣七子戲培訓班始末及其影響〉
海峽兩岸梨園戲學術研討會，國立中正文化中心主辦，1997年8
月。（後於1998年收入論文集）

50. 〈崑曲的《賜福》與臺灣北管《天官賜福》——比較兩者在文
辭、音樂的異同與變化〉
明清戲曲國際研討會，中央研究院文哲所主辦，1997年6月。（後
於1998年收入論文集）

51. 〈從《千金記》到《霸王別姬》〉
紀念梅蘭芳百歲誕辰學術專題講座，清華大學中國語文學系主
辦，1994年7月。

52. 〈論詞與音樂的關係及後世詞譜的缺失〉
詞學主題計劃研討會——詞學研究之開展，中央研究院中國文哲
研究所主辦，1994年5月。（後於1994年6月收入《中國文哲研究
通訊》）

53. 〈評王易樂府通論斠律篇，並提出對詞樂研究的幾點意見〉
 第一屆詞學國際研討會，中央研究院中國文哲研究所主辦，1993
 年4月。（後於1994年收入論文集）

54. 〈回顧崑劇的興衰，論其未來的發展〉
 湯顯祖與崑曲藝術研討會，國家劇院主辦，1992年10月。

55. 〈吳梅務頭之說商榷〉
 清代思想與文學研討會，國立中山大學，1989年11月。（後收入
 論文集）

三　創作

1. 新編崑劇《范蠡與西施》劇本
 收入陳嶸、周秦　主編：《中國崑曲論壇2012》，江蘇：古吳軒出
 版社，2013年12月，頁305-323。

四　評論及其他

1. 〈懷劉致中先生〉
 《中大戲曲學刊》第1期，2018年12月，頁154-161。

2. 〈懷宋鐵錚先生〉
 《中大戲曲學刊》第1期，2018年12月，頁173-178。

3. 〈我寫《范蠡與西施》〉
 《傳藝》第105期，2013年4月，頁124-125。

4. 〈《中大戲曲論叢》序〉
 《戲曲研究通訊》第8期，2012年3月。

5. 〈豫劇在臺灣的啟示〉
 《戲曲研究通訊》第7期，2011年3月。

6. 〈崑曲之旅〉

《上海戲劇》第7期（總297期），2008年7月，頁30。

7. 〈崑劇藝術的特色〉

《戲弄玩藝──市民講座專輯》，臺北市社會教育館，2007年11
月，頁162-173。

8. 〈從有關牡丹亭的故事說起〉

《聯合報》副刊，2005年12月。

9. 〈詩樂與書法的結合〉

《北市國樂》第196期，2004年3月，頁20-21。

10. 〈折子戲細膩動人，新編齣難掩破綻──評浙江崑劇團經典名劇
展〉

《表演藝術》第134期，2004年2月，頁63-65。

11. 〈中央大學戲曲研究室所藏崑曲文物〉

《彰化藝文》第21期，2003年10月，頁17-12。

12. 〈王金鳳～最後一個臺灣亂彈戲班的班主〉

《彰化藝文》第16期，2002年7月，頁51。

《聯合報》副刊，2002年6月8日。

13. 〈不慍不火，堅持原味－評江蘇省蘇崑劇團〉

《表演藝術》第110期，2002年2月，頁39-41。

14. 〈空前絕後的演出──評南北崑劇會演〉

《自由時報》40版（展演評論），1999年12月17日。

15. 〈崑劇是外來劇種嗎？──如何建立臺灣崑劇的風格〉

《中華日報》副刊，1998年8月22日。

16. 〈傳統戲曲的現代回歸──洪惟助與羅懷臻的對話〉

《表演藝術》第61期，1998年1月，頁89-91。

17. 〈山盟雖在，錦書難託──《釵頭鳳》崑劇觀後〉

《表演藝術》第56期，1997年8月，頁93-95。

18. 〈崑劇藝術的經典 —— 崑劇選輯錄製始末〉
 《中華日報》副刊，1997年4月18。

19. 〈中國現代戲曲的胚芽〉
 《中華日報副刊》，1996年7月21日。

20. 〈崑劇，一點點亮了起來〉
 《中國時報》文化藝術，1996年1月7日。

21. 〈看戲看亂彈〉
 《中華日報》副刊，1995年6月15日。

22. 〈令人回味的上崑藝術〉
 《中華日報》副刊，1994年11月10日。

23. 〈袁雪芬，越劇史的傳奇〉
 《中國時報》藝術版，1994年5月22日。

24. 〈越劇雖年輕，劇藝卻成熟〉
 《中國時報》藝術版，1994年5月3日。

25. 〈金蓮陞登臺，閩南大戲唱起來〉
 《中國時報》藝術版，1994年3月20日。

26. 〈川劇敲響鑼，處處有看頭〉
 《中國時報》藝術版，1994年3月8日。

27. 〈浙崑傳唱千古音〉
 《中國時報》藝文生活，1993年12月21日。

28. 〈天若有情天亦老——陸游與唐婉觀後〉
 《聯合報》文化廣場，1992年11月29日。

29. 〈傳統戲曲，當代現象〉
 《民生報》文化新聞，劇評，1993年10月12日。

30. 〈中國學者何以喜歡到燕京圖書館〉
 《聯合報副刊》，1993年4月15日。

31. 〈崑劇在臺灣開花〉

 《聯合報》文化廣場，1993年3月14日。

32. 〈為什麼要在臺灣提倡崑劇〉

 《民生報》藝文版文化特餐，1992年11月16日。

33. 〈上崑拿手戲宴饗臺灣觀眾〉

 《大成報》綜藝繽紛，1992年10月30日。

34. 〈當代延續崑劇薪火的六大崑劇團〉

 《國文天地》，第8卷第4期，1992年9月，頁1-14。

35. 〈賞心樂事誰家院——談崑劇今昔〉

 《聯合報》文化廣場，1992年8月19日。

36. 〈文化不談統與獨〉

 《民生報》文化特餐，1992年3月19日，。

37. 〈從明華園到琴劍恨——並論臺灣歌仔戲的前途〉

 《臺灣日報》副刊，1991年2月7日。

38. 〈看梨園子弟演名劇〉

 《臺灣日報》副刊，1989年2月13日。

39. 〈談古文的朗誦〉

 《空大學訊》，第15期，1986年6月，頁41-42。

40. 〈歌唱與戲曲的大展示——七三年民間劇場觀後〉

 《民俗曲藝》，第32期，1984年1月，頁63-70。

41. 〈五花八門的民間藝術〉

 《民俗曲藝》，第27期，1983年12月，頁9-14。

42. 〈談談王實甫的西廂記〉

 《中大青年》，第6期，1975年6月，頁15-20。

貳 主編

一 專書

1. 《桃園縣傳統戲曲與音樂錄影保存及調查研究》
 桃園：桃園縣立文化中心，1996年6月，505頁。

2. 洪惟助主編，《嘉義縣傳統戲曲與傳統音樂專輯》
 嘉義：嘉義縣立文化中心，1997年6月，414頁。

3. 《崑曲辭典》
 宜蘭：國立傳統藝術中心，2002年5月，1,616頁。
 （編按：本書共計三百餘萬字，歷經十年，經過多次修訂後始定
 稿。）

4. 《崑曲藝人及學者訪問錄》
 臺北：國家出版社，2002年12月，700頁。（編按：本書共計一百
 二十萬餘字。）

5. 《崑曲資料研究索引》
 收入《崑曲叢書》第一輯，臺北：國家出版社，2002年12月，
 883頁，（編按：本書共計一百四十萬餘字。）

6. 《新竹市志・藝文志》
 新竹：新竹市文化局，2004年。

7. 《臺北縣志・藝文志》
 新北，新北市文化局，2010年。

8. 《名家論崑曲》
 收入《崑曲叢書》第二輯，臺北：國家出版社，2010年1月

9. 《千里風雲會──兩岸八校師生崑曲學術研討會論文集》
 臺北：里仁書局，2014年11月。

10. 《書道全集》（中譯本）第9、12～16卷
　　臺北：大陸書店，1989年1月。

二　叢書

1. 《崑曲叢書》第一輯
　　臺北：國家出版社，2002年12月。
　　（1）陸萼庭，《崑劇演出史稿修訂本》
　　（2）周世瑞、周攸合撰，《周傳瑛身段譜》
　　（3）周秦，《蘇州崑曲》
　　（4）曾永義，《從腔調說到崑劇》
　　（5）洪惟助主編，《崑曲研究資料索引》
　　（6）洪惟助主編，《崑曲演藝家、曲家及學者訪問錄》
2. 《崑曲叢書》第二輯
　　臺北：國家出版社，2010年1月～6月。
　　（1）沈不沉，《永嘉崑劇史話》
　　（2）徐扶明，《崑劇史新探》
　　（3）洛地，《崑──劇‧曲‧唱‧班》
　　（4）顧篤璜、管聯合著，《崑劇舞臺美術初探》
　　（5）洪惟助，《崑曲宮調與曲牌》
　　（6）洪惟助主編，《名家論崑曲》
3. 《中大戲曲論叢》
　　臺北：國立中央大學出版中心、遠流出版事業有限公司，2013年
　　4月。
　　（1）桑毓喜、徐淵著，《寧波崑劇尋訪記》
4. 《崑曲叢書》第三輯

臺北：秀威資訊科技公司，2013年10月～2016年6月。

（1）朱建明，《穆藕初與崑曲》

（2）趙山林，《明代詠崑曲詩歌選注》

（3）吳新雷，《崑曲研究新集》

（4）唐吉慧，《俞振飛書信集》

（5）叢肇桓，《叢肇桓談戲》

（6）洪惟助，《臺灣崑曲史》

5. 《崑曲叢書》第四輯

臺北：秀威資訊科技公司，2019年1月。

（1）林佳儀，《崑壇清音──徐炎之、張善薌的崑曲生涯》

三 期刊

1. 《戲曲研究通訊》

第一期，桃園：國立中央大學中國文學系，2002年

第二、三期，桃園：國立中央大學中國文學系，2004年

第四期，桃園：國立中央大學中國文學系，2007年

第五期，桃園：國立中央大學中國文學系，2008年

第六期，桃園：國立中央大學中國文學系，2010年

第七期，桃園：國立中央大學中國文學系，2011年

第八期，桃園：國立中央大學中國文學系，2012年

第九期，桃園：國立中央大學中國文學系，2014年

第十期，桃園：國立中央大學中國文學系，2015年

第十一期，桃園：國立中央大學中國文學系，2017年

2. 《中大戲曲學刊》

第一期，桃園：國立中央大學崑曲博物館，2018年12月

第二期，桃園：國立中央大學崑曲博物館，2019年12月
第三期，桃園：國立中央大學崑曲博物館，2020年12月
第四期，桃園：國立中央大學崑曲博物館，2021年12月

四　影音

1. 《崑劇選輯》
 洪惟助、曾永義共同製作，臺北：文化建設委員會，1992年。
2. 《崑劇選輯》（二）
 洪惟助、曾永義共同製作，臺北：文化建設委員會，1996年。
3. 《一九八〇年代崑劇名家錄影》DVD
 洪惟助主持，國立中央大學戲曲研究室、蘇州崑劇傳習所製作，
 宜蘭：國立傳統藝術中心，2003年4月。
4. 《桃園縣客家民間歌謠演唱會》DVD
 洪惟助主持，國立中央大學戲曲研究室製作，桃園：桃園縣政府
 文化局，2003年12月。
5. 《風華絕代──天王天后崑劇名家匯演》DVD
 洪惟助製作，桃園：國立中央大學，2005年4月，初版。
 洪惟助製作，桃園：國立中央大學，2017年11月，再版。
6. 《蝶夢蓬萊──崑劇名家匯演》DVD
 洪惟助製作，桃園：國立中央大學，2008年4月。
7. 《美意嫻情──2008崑劇名家匯演》DVD
 洪惟助製作，桃園：國立中央大學，2009年10月。
8. 《千里風雲會──2010崑劇名家匯演》DVD
 洪惟助製作，桃園：國立中央大學，2011年8月。
9. 《范蠡與西施》DVD
 洪惟助製作，臺北：臺灣崑──劇團，2014年5月。

10. 《蘭谷名華》DVD

洪惟助製作，臺北：臺灣崑劇團，2015年12月。

11. 《西牆寄情》DVD

洪惟助製作，臺北：臺灣崑劇團，2016年12月。

12. 《試妻與獻妻——范蠡與西施》DVD

洪惟助製作，臺北：臺灣崑劇團，2019年7月。

13. 《試妻與獻妻——蝴蝶夢》DVD

洪惟助製作，臺北：臺灣崑劇團，2019年7月。

14. 《荊釵殘夢——荊釵記》DVD

洪惟助製作，臺北：臺灣崑劇團，2020年12月。

15. 《荊釵殘夢——折子戲匯演》DVD

洪惟助製作，臺北：臺灣崑劇團，2020年12月。

編後記

　　一九九一年，我應聘來中央大學中文系任教。那一年，洪惟助老師在文建會支持下，和曾永義教授執行了一項「崑曲傳習計畫」；次年，他成立「戲曲研究室」，啟動他的崑曲大業。那時我主要的關懷在臺灣現當代文學，對於他做的事並不太了解，只聽說戲曲研究室收藏崑曲資料極豐富，有很多計畫在推動執行。

　　我一直要到承乏系務才比較用心思考這個研究室的存在意義。首先，它是洪老師以一己之力，花十年時間經營出來的人文學術空間，專業加上敬業，根源處是他的興趣、認知與態度；其次，戲曲作為中文系的教研領域之一，因有了這個研究室而得以超越文獻的學習，影音資料可引領學生感受戲劇現場，舞臺、角色扮演乃至於故事本身，皆為之而鮮活起來，這是學生的福氣；同時，它不斷推出新的研究成果，受到重視與肯定，這是中文系的驕傲，更是中大的榮耀；從更大更高的角度來看，它旨在保存與研究文化資產，是一種可大可久的學術文化工程。

　　二〇〇〇年，洪老師籌備多時的臺灣崑劇團成立並首演，往後幾乎年年匯演。二〇〇二年，他主編的全世界第一本《崑曲辭典》問世，轟動海峽兩岸戲曲界。大約也在這期間，學校也同意中文系招收戲曲專業研究生，我建議他認真考慮創辦一本小型刊物，這種學術小媒介有大功能，更有利於專業人力的整合及推廣。洪老師是行動派，勇於實踐是他的本色，才兩個月的時間，《戲曲研究通訊》便已編印完成，在發行十二期後，更名《中大戲曲學刊》，到現在還在辦。

　　二〇一七年，更隆重的一件事發生了，那就是由洪老師策劃推動的崑曲博物館在中央大學成立了。跨世紀以來，我在學校有比較多的行政參與，常有機會從旁協助洪老師一些崑曲相關事務，非常歡喜！看著崑曲博物館在穩定中不斷發展，我十分高興！茲逢洪老師八秩華誕，同仁籌編祝壽文集《空谷幽蘭——洪惟助教授八秩華誕祝壽文集》，由素負盛名的萬卷樓出版，重要人文刊物《國文天地》且編成特輯，我因參與其事，爰綴文以記之，並賀大壽。

　　萬卷樓出版之文集以「空谷幽蘭」命名，收洪老師故舊門生所撰與洪老師有關的文章四十餘篇，前有中央大學前後三任校長周景揚、劉全生、蔣偉寧的序文，本文略分四輯：不畏浮雲、振興崑曲、師生善緣、崑曲路上，文不分長短，或感性抒情，或理性論述，旨在表達洪老師學思歷程及人格風範，特別集中在崑曲的教研與推廣上面；《國文天地》專輯選自《空谷幽蘭》，收論述二篇及二十篇感懷文章。非常感謝供稿的每一位作者，編務上則有勞中文系黃思超老師、崑曲博物館同仁曾子玲和蕭雅雲、人文藝術中心鄧曉婷專員的費心盡力；萬卷樓和《國文天地》編輯同仁提供熱情與專業之協助，一併致謝。

<div style="text-align:right">

李瑞騰謹誌於

二〇二三癸卯年五月十三日

</div>

學術論文集叢書 1500031

空谷幽蘭——洪惟助教授八秩華誕祝壽文集

主　　編　李瑞騰
編　　輯　曾子玲、鄧曉婷、蕭雅雲
責任編輯　陳宛妤
特約校稿　林秋芬

發 行 人　林慶彰
總 經 理　梁錦興
總 編 輯　張晏瑞
編 輯 所　萬卷樓圖書股份有限公司
　　　　　臺北市羅斯福路二段 41 號 6 樓之 3
　　　　　電話 (02)23216565
　　　　　傳真 (02)23218698

發　　行　萬卷樓圖書股份有限公司
　　　　　臺北市羅斯福路二段 41 號 6 樓之 3
　　　　　電話 (02)23216565
　　　　　傳真 (02)23218698
　　　　　電郵 SERVICE@WANJUAN.COM.TW
香港經銷　香港聯合書刊物流有限公司
　　　　　電話 (852)21502100
　　　　　傳真 (852)23560735

ISBN 978-986-478-863-7
2023 年 7 月初版
定價：新臺幣 660 元

如何購買本書：

1. 劃撥購書，請透過以下郵政劃撥帳號：
　 帳號：15624015
　 戶名：萬卷樓圖書股份有限公司
2. 轉帳購書，請透過以下帳戶
　 合作金庫銀行 古亭分行
　 戶名：萬卷樓圖書股份有限公司
　 帳號：0877717092596
3. 網路購書，請透過萬卷樓網站
　 網址 WWW.WANJUAN.COM.TW

大量購書，請直接聯繫我們，將有專人為您
服務。客服：(02)23216565 分機 610

如有缺頁、破損或裝訂錯誤，請寄回更換
版權所有・翻印必究
Copyright©2023 by WanJuanLou Books CO., Ltd.
All Rights Reserved　　　　Printed in Taiwan

國家圖書館出版品預行編目資料

空谷幽蘭：洪惟助教授八秩華誕祝壽文集 /
李瑞騰主編. -- 初版. -- 臺北市：萬卷樓圖書
股份有限公司, 2023.07
　面；　 公分. -- (學術論文集叢書；1500031)
ISBN 978-986-478-863-7(平裝)
1.CST: 崑曲 2.CST: 文集
982.52107　　　　　　　　　　112010677